지은이 이소영

미대를 나와 한양대학교 대학원에서 미술교육을, 홍익대학교 대학원에서는 다시 미술사를 공부했다. 15년 차 아트 컬렉터로 200여 점의 미술품을 소장하고 있으며 미술 관련 저술 활동뿐 아니라 강의 및 방송 등을 통해 대중에게 미술을 꾸준히 전달하는 삶을 살고 있다.

소통하는 그림연구소와 국제현대미술교육연구회, 현대미술 교육기관인 빅피쉬 아트와 뮤지엄 교육기관인 조이 뮤지엄의 대표다. 지은 책으로는 『그림은 위로다』 『미술에게 말을 걸다』 『칼 라르손, 오늘도 행복을 그리는 이유』 『모지스 할머니』 『서랍에서 꺼낸 미술관』 『처음 만나는 아트 컬렉팅』 등이 있다.

인스타그램	@artsoyounh @reart_collector
블로그	blog.naver.com/bbigsso
유튜브	〈아트메신저 이소영〉

하루 한 장,
인생 그림

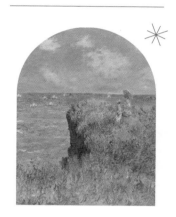

아트메신저 이소영이
전하는 명화의 세계

하루 한 장,
인생 그림

이소영 지음

RHK
알에이치코리아

CONTENTS

PART 2 인생 그림 SUNSET

"저는 미술을 감상하기가 어려운데요…"라며 망설이는 당신에게

책의 시작부터 고백하자면 『하루 한 장, 인생 그림』은 미술사의 시작부터 끝까지 아우르지는 않는다. 제목 그대로 내가 그간 미술계에서 교육인이나 작가로 일하고 아트 컬렉터로 활동하며 사랑했던 '인생 그림'을 담은 책이다. 실제 이 책은 과거 내가 썼던 총 세 권의 책 『출근길 명화 한 점』, 『명화 보기 좋은 날』, 『나를 행복하게 하는 그림』이 바탕이 되어 복간되었다. 하지만 양장본으로 재출간되는 과정에서 스스로의 마음과 타협하지 못해 많은 부분을 버리고 새롭게 쓴 내용이 많다. 10년이라는 시간 동안 나라는 사람의 결은 바뀌지는 않았으나 생각이 바뀌어 많은 원고를 수정하기도 하고 덜어내기도 하였으니 거의 새로운 책이라고 해도 무방하다.

책의 제목을 『하루 한 장, 인생 그림』으로 바꾸기까지 많이 흔들렸다. 기존에 썼던 세 권의 책 제목들도 아꼈기 때문이다. 하지만 바쁜 우리에게 부담을 주지 않으면서 하루에 한두 점 꾸준히 미술 작품을 소개하는 '아트메신저'라는 소명을 가지고 활동하고 있는 이소영이라는 사람의 인생 그림을 넌지시 전한다는 의미로 제목을 『하루 한 장, 인생 그림』으로 정했다.

나는 독자들이 이 책에서 '인생 그림'과 '인생 화가'를 찾길 바란다. 나에게도 인생 그림과 인생 화가의 의미는 남다르기 때문이다.
우선 나에게 '인생 화가'는 고흐 편에서도 언급했듯이 보통 세 가지 조건이 갖춰져 있어야 한다.
1. 늘 봐도 시선이 오래 머무는 그림
2. 시간이 흘러도 꾸준히 인정하게 되는 화가
3. 살아가면서 더 이해하고 싶고 궁금한 화가가 있다면 그가 바로 '인생 화가'다.

내가 이 책에 소개한 인생 화가들은 10대, 20대, 30대를 살아가며 매번 내게 다른 의미로 다가왔다. 앞으로도 그 화가에 대한 감정이 바뀔 수는 있겠지만 적어도 '더 열심히 이해하고 싶은 화가'를 인생 화가로 넣었다.
반면 '인생 그림'은 화가보다는 그 화가가 그려낸 하나의 작

품이 나에게 영감을 준 사례들이다. 그래서 시간이 많을 때는 인생 화가 부분을, 시간이 비교적 부족할 때는 인생 그림 부분을 보는 것을 추천한다. 하지만 언제 어디서나 책의 아무 페이지나 펼쳐서 독자분들의 인생 그림과 인생 화가를 찾을 수 있길 바란다.

나는 독자들이 수동적으로 미술 작품을 감상하기를 바라지 않는다. 미대에서 실기를 배우고 이론 공부를 위해 미술교육 석사과정과 박사과정을 거치면서 내가 위험하다고 느낀 단어 중 하나가 '미술 치료' 혹은 '미술 치유'다. 미술이라는 학문이 정서적으로나 심리적으로 사람을 안락하게 해주고 감화한다는 것은 누구나 알고 있는 사실이지만, 함부로 치료와 치유라는 단어를 붙이는 것은 늘 조심스러웠다. 그래도 난 '미술 치료'보다는 '미술 치유'라는 단어를 더 좋아한다. 치유는 자생적으로 다시 살아간다는 뜻이 담겨 있기 때문이다. 우리는 그림을 보고, 그림을 읽고, 그림을 느끼며 마음을 치유할 수 있다. 그러므로 그림을 사랑한다는 것은 내면을 치유할 기회를 더 많이 얻는 것과 같다.

그렇다고 내가 '그림을 대단히 사랑하는 법'과 같은 최고의 비법을 알려주는 책을 쓸 재간은 없다. 하지만 명화와 조금 '더' 친해지는 법에 대한 책은 쓰고 싶었다. 나는 여전히 작품

을 비판하는 데 에너지를 쏟기보다 훌륭한 그림들을 잘 찾아 칭찬하는 일이 현명하게 명화를 소개하는 안내서가 되는 길이라고 생각한다.

평범함 속에 특별함이 있다고 믿는 나는 이 책에서 소개하는 그림들을 몇 번이고 다시 보며 제목을 고민했다. 우리는 누구나 붙잡고 살 무엇인가를 사랑하며 살아간다. 누군가는 사랑하는 사람을, 누군가는 평생 탐구할 학문을…. 나에게는 평생 붙잡고 살고 싶은 것들이 화가들의 그림이다. 그리고 그 그림들은 늘 나를 성장하게 해준다.

무엇인가와 친해지고 싶다면 가장 먼저 우리가 해야 하는 일은 그 일에 '시간을 쓰는 것'이다. 그림을 보는 것도 연애하는 것처럼 시간을 바치지 않는다면 결코 대상과 가까워질 수 없다. 그러니 꼭 이 책을 여러 번 자주 봐달라고 말하고 싶다. 봐도 봐도 부족하고 허기진다고 느낄 때 비로소 아주 조금 가까워진다. 그림을 본다는 것은 결국 화가를 만나고 사람을 만나고 나의 내면과 만나는 일이다. 결국 나는 세상을 이해하고 사람을 이해하기 위해 미술 작품을 본다. 모든 미술은 개인과 사회를 담고 맥락과 담화를 형성한다. 수백 년 전에 그려진 그림이든 동시대에 그려진 그림이든 아주 오랜 시간 되풀이된 인간의 보편적인 다양한 감정과 욕망, 갈등, 타협이 담겨 있다는 공통점을 가진다.

『현대미술 글쓰기』라는 책에 이런 말이 있다.

"철학자 보리스 그로이스Boris Groys는 아트라이팅이 예술작품에 '문자로 된 방호복'을 입힌다고 주장했다. 글로 된 설명이라는 망토가 없다면 생소한 미술 작품이 벌거벗은 채로 세상에 나가야 하므로 언어의 옷을 입힐 수밖에 없다는 뜻이다."

나는 이 책에 소개되는 작품들에 진심이 깃든 문자로 된 방호복을 입혀놓았다. 그림은 스스로를 설명하며 다닐 수 없기에 내가 그림에서 찾은, 그림으로 위안받은 다양한 사유들을 이 책에 담았다. 결국 세상의 모든 해석은 그럴듯한 오독일지도 모르지만, 이 그럴듯한 오독이 우리를 그림과 친해지게 한다면 그 방법이 그림이 죽지 않고 영원히 세상을 살아가게 하는 것이라고 생각한다.

나는 여전히 '좋은 미술이라는 것의 의미는 무엇일까?' 하는 고민을 매일 하며 지낸다. 흔히 좋은 미술 작품이라고 하면 여러 조건이 있을 것이다. 역사 속에서 많은 비평가와 대중들에게 인정을 받은 작품, 그 시대를 대표하는 작품, 시대를 지나 뒤늦게라도 조명을 받은 작품 등…. 하지만 이렇게만 작품을 정의하기에는 아쉽다. 보다 솔직하게 말하자면 나에게 진정으로 좋은 미술이란 '나를 조금 더 나은 사람으로 견인하는 작품'이었다. 나는 여러분이 이 책 속에 등장하는 많은 작품

을 감상하면서 스스로가 조금 더 나은 사람이 되고, 더 나은 방향으로 살고 싶게 하는 작품을 만나길 소망한다. 그것이 바로 여러분들의 '인생 그림'이 될 것이다.

아트메신저 이소영

PART 1

인생 그림
MORNING

인생 그림 1

로렌스 알마 타데마
〈관찰하기 좋은 지점〉

관찰하기 좋은 지점 A Coign of Vantage, 1895

인생은 가까이서 보면 비극이지만,

멀리서 보면 희극일지 모른다.

보다 멀리 보고,
넓게 본다는 것

열다섯 살에 시한부 선고를 받은 적이 있던 남자, 그래서 그때부터 하고 싶었던 그림을 원 없이 그렸던 남자, 기적적으로 몸이 회복되어 다시 살아난 남자, 네덜란드에서 태어났지만 영국에서 더 유명해진 남자, 두 번의 결혼을 한 남자, 그중 한 명의 부인은 화가였던 남자, 자신처럼 화가인 딸을 둔 남자, 부인이 죽자 슬픔에 빠져 4개월간 그림을 그리지 못한 남자, 고대 문명에 대한 관심으로 자신만의 그림 철학을 만든 남자, 폼페이나 이집트를 직접 방문할 정도로 고전에 심취한 남자, 빅토리아 여왕으로부터 기사 작위를 받았던 남자.

모두 다 로렌스 알마 타데마Lawrence Alma-Tadema, 1836~1912의 드라마 같은 인생 이야기다. 한 화가의 파란만장한 인생을 짧은 글로 줄여 쓸 때 가끔 염려된다. 그 많은 굴곡진 사건이 내 글로 인해 담담하게 서행하듯 보일까 봐.

타데마의 작품 중 내가 꾸준하게 좋아했던 작품은 〈관찰하기 좋은 지점〉처럼 대리석으로 된 높은 건축물에서 주인공들이 아래를 바라보는 장면이 표현된 것이었다. 주인공들은 마치

현실 속 사람들과 멀리 떨어져 이상향에 존재하고 있고 두 여인은 높은 곳에서 아래를 내려다보며 안전하다고 느끼는 듯하다. 그녀들의 표정에서는 불안감보다는 안도감이 서린다. 하루하루를 헤쳐나가고 있는 느낌으로 살았던 20대의 나는, 그림 속 여인들의 시선처럼 나의 사유도 더 멀리, 더 넓게 거시적으로 생산되길 바라는 마음이 간절했다. 덕분에 이 그림에 눈길이 자주 갔다. 세상을 바라보는 시선이 넓어지려면 일단 높은 장소에 올라가 세상을 자주 내려다봐야 한다고 버릇처럼 생각했는데 내 생각이 그릇된 것은 아니었다.

우리에게 알려진 심리학 실험 중에서는 같은 공간이라도 천장이 높아지면 사람들이 더 창의적이고 자유로운 아이디어를 발현한다는 결과도 존재한다. 보다 창의적이고 자유로운 발상을 하는 사람이 되고 싶던 나의 무의식은 내가 사는 도시나 낯선 도시에서도 자주 그곳의 높은 장소만을 골라내게 했다. 남산 타워나 도쿄 타워, 시카고의 높은 빌딩들에 갈 때마다 사고가 확장되는 경험을 했고 카페를 고를 때도 이왕이면 높은 층, 높은 자리에 앉고 싶었다. 그리고 지금도 여전히 높은 층에 살며 늘 멀리 보는 시야와 함께 하루를 시작한다.

시간이 흐르고 다시 깨달은 점은 〈관찰하기 좋은 지점〉의 주인공들이 시선 아래에서 벌어진 일에는 큰 관심이 없는 눈빛이라는 것이다. 넓고 높은 공간에서 주인공들은 안정감에 취해 만족감을 느끼고 있지만, 정작 현실과는 멀어 보인다는 점

에서 목적 없는 도피성 여가를 보내는 듯해 이 작품이 불편해진 시기도 있었다. 누구나 하나의 작품을 평생 같은 온도로 좋아하는 것은 아니다. 그림이라는 것은 자신이 처한 상황이나 감정에 따라 매번 다르게 해석되고 읽힌다.

그럼에도 불구하고 타데마의 〈관찰하기 좋은 지점〉을 볼 때마다 떠오르는 문구는 찰리 채플린이 남긴 "인생은 가까이서 보면 비극이지만, 멀리서 보면 희극"이라는 유명한 말이었다. 오늘 나의 하루가 다소 비극처럼 느껴지더라도 멀리서 내 인생 그래프를 내려다보면 희극의 한 요소라는 생각을 해야 다시 내일을 살아갈 수 있다. 그래서 나는 내가 하나의 사건에 밀착하여 그 사건에 잠식되어 있다고 여겨질 때마다 이 그림을 생각한다.

〈기대〉 역시 타데마의 장점이 모두 담긴 작품이다. '높은 건축 공간, 탁 트인 시야, 주름이 자연스럽게 잡힌 고전적인 의복, 멀리 내다보는 주인공의 시선, 꽃과 대리석의 정밀한 표현'. 옹색한 생각이 나를 자주 가로막는 것 같으면 그림 속 여인처럼 한번 숨을 고르고 시야에 한계가 없는 사람처럼 광활한 시선으로 세상을 살펴야 한다. 타데마의 작품들은 지금 우리가 보기에는 다소 부담스러운 주제와 장면이라고 생각할 정도로 화려하다. 19세기 영국에서는 고전을 돌아보자는 풍조가 사회적으로 팽배했기에 많은 사람들이 그의 그림을 통해 고대

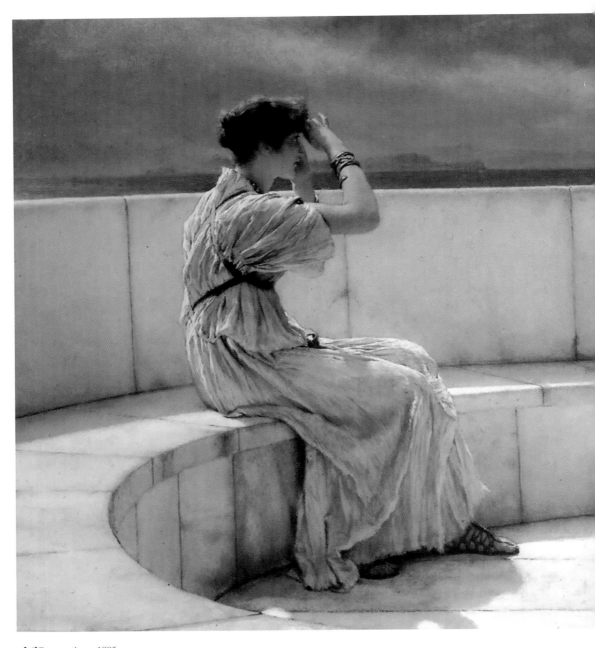

기대 Expectations, 1885

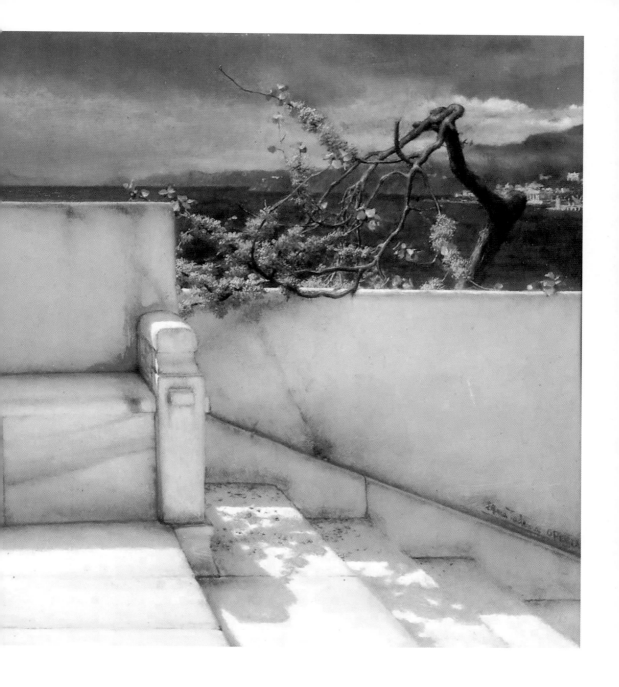

그리스와 로마, 이집트의 향수를 느꼈다.

타데마는 고전주의 화풍으로는 영국에서 당시 값이 가장 비쌌던 화가다. 하지만 이 작품들이 그의 공상에서 나온 것은 아니다. 꾸준하고 철저한 고증을 바탕으로 고대 그리스와 로마의 공간과 건축에 대한 연구를 진행했고, 그들의 의복, 문화, 행사를 자신의 회화에 담았다.

그는 고전을 표현할 수 있는 것이라면 모두 섭렵했다. 유물, 사진 책 삽화 등 모든 자료를 꼼꼼하게 답습하고 복제하듯 표현함으로써 자신의 회화가 높은 수준의 고고학적 진위를 얻는 것을 목표로 했다. 특히 복식에 있어서는 여전히 많은 의상학 논문에서도 타데마가 재현한 고대 그리스의 복식이 의의 있게 다뤄지고 있다. 그리스는 한 장의 옷감을 바느질 없이 느슨하게 핀으로 연결시켜 자연스러운 주름을 만들어 옷으로 발전시켰는데, 타데마의 작품 속 인물들이 입은 옷을 보면 그대로 묘사했음을 알 수 있다.

대중들은 타데마의 그림을 좋아했지만 점차 미술 비평가들의 의견은 달라졌다. 1800년대 후반으로 갈수록 인상주의, 신인상주의와 같은 새로운 화풍들이 생겨났고 급기야 20세기 초에 이르러서는 야수파, 입체파가 등장하면서 타데마와 같은 고전주의 화풍을 그리는 화가들은 말년에 접어들수록 혁신을 발휘하지 않는 작가로 과소평가되며 인기가 감소했다. 나아

가 일부 비평가들은 타데마의 그림이 제국주의 로마인들의 삶을 그렸으니 제국주의 영국에서의 삶이 로마의 삶과 크게 다르지 않다고 제안하는 것처럼 보인다고 비난했다. 영국의 비평가 존 러스킨은 그를 19세기 최악의 화가라고 말했다. 이런 상황 속에서 그의 제자인 화가 존 콜리어John Collier 역시 의미심장한 말을 남긴다.

"타데마의 예술과 마티스, 고갱, 피카소의 예술을 조화시키는 것은 불가능하다."

즉 타데마는 한때는 최고였으나 결국 혁신을 받아들이지 않은 진부한 화풍의 화가로 전락하며 말년을 보낸 것이다. 하지만 다행히도 고고학 연구를 통해 복원된 과거를 시각화하려는 시도에 가장 매료된 화가로 평가받았고, 그가 보여준 고전 건축과 문화에 대한 탐구 정신과 정확성은 할리우드 영화감독들에게 큰 영감을 주었다.

우리가 이미 잘 알고 있는 영화 〈벤허〉(1926), 〈클레오파트라〉(1934)는 알마 타데마의 그림 덕분에 시대적 배경이 더 정확히 재현될 수 있었고, 오스카상을 수상한 로마 서사시 〈글래디에이터〉(2000)의 미술 감독들 역시 타데마의 그림을 중심으로 영화의 배경을 전개해나갈 수 있었다. 여전히 그의 작품은 고대 그리스를 배경으로 창작하는 많은 사람에게 백과사

전처럼 여겨지며 인정받고 있다. 그의 작품이 꼼꼼하고 정밀한 고증이라는 장점이 있었기에 얻은 평가였다. 화가로서 그의 인생 그래프 역시 지나고 보니 비극이 아닌 희극이었다.

타데마의 그림은 나에게 높은 곳에서 내려다보며

거시적인 시선을 갖는 창의성을 주었지만,

그의 삶은 공간으로 비교하면 오히려 낮고, 좁고, 세밀하게 탐구하는

미시적인 것들이 완성해 나갔다.

이제 나는 알고 있다.

사유의 힘을 잘 활용하는 사람은 자유로운 발산적 사고와

면밀한 수렴적 사고의 균형을 아는 자다.

그러기 위해 우리가 가져야 할 첫 번째 습관은

우선 다양한 각도로 삶을 바라보는 태도다.

◆ **로렌스 알마 타데마**Lawrence Alma-Tadema

출생	1836.1.8 (네덜란드 드론레이프)
사망	1912.6.25 (독일 비스바덴)
국적	네덜란드
활동 분야	회화, 장식 미술, 직물 디자인
주요 작품	〈파우스트와 마거리트Faust and Marguerite〉(1857), 〈로마 가족A Roman Family〉(1868), 〈콜로세움The Colosseum〉(1896), 〈모세의 발견The Finding of Moses〉(1904)

앙리 마티스
〈빨강의 조화〉

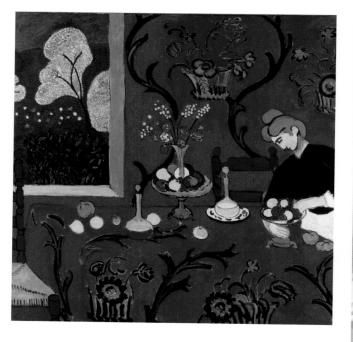

빨강의 조화 Harmony in Red, 1908

마음의 창문을 조금만 더 열면

이해하지 못했던 사실도 수긍이 되는 것처럼,

창문은 우리가 다양한 시도를 할 수 있게 도와준다.

세상을 향한
마지막 도전

앙리 마티스Henri Matisse, 1869~1954. 그는 창문을 참 많이도
그린 화가다. 수없이 많은 창문을 그리며 그는 어떤 생각을
했을까?
〈노을 지는 창가의 젊은 여인〉 그림 속 창문 너머에는 계절이
오는 소리, 날씨가 변하는 냄새, 밤과 낮의 이야기, 사랑에 빠
진 여인, 지친 날의 한숨들이 고스란히 보인다. 어쩌면 그도

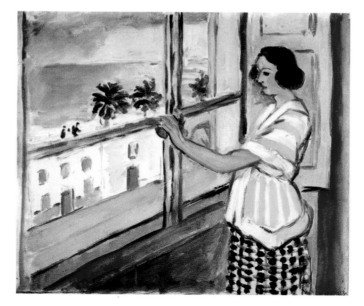

노을 지는 창가의 젊은 여인Young Woman at the Window Sunset, 1921

창문을 바라보고 창문을 그리면서 하루를 시작하고 하루를 마감하며 자신의 일상을 점검하는 관문으로 여기지 않았을까. 힘든 날의 한숨을 창문 밖으로 내뱉기도 했을 테지.

같은 틀이지만 시간이 바뀌고 공기의 색이 바뀔 때마다 창문은 내가 다양한 행동을 할 수 있도록 도와준다. 오전 7시의 창문은 "이제 시작이야. 오늘을 현명하게 보내길!", 오후 4시의 창문은 "하루를 포기하기엔 이른 시간이지?", 밤 11시의 창문은 "마지막으로 잠들기 전에 무엇을 하고 싶니?"라고 말하는 듯하다.

카메라 발명 이후, 지구에 있는 모든 미술은 성장통에 걸렸다. 대상을 그대로 재현하는 것이 최고라고 여기던 전통이 흔들린 것이었다. 몇 초 만에 대상을 똑같이 재현해내는 신통방통한 물건 하나가 화가들을 고민에 빠지게 했다. '자, 이제 우리는 저 신통방통한 물건보다 후퇴할 것인가?', '저것을 뛰어넘을 것인가?', '저것과 함께 나아갈 것인가?'. 이런 고민은 19세기 후반부터 20세기 초반까지 미술계의 발전을 촉진하고 사상을 폭발시켰다. 한 왕조의 역사처럼 서로 찬양과 비판을 반복하던 미술사가 거미가 방사선 모양으로 거미줄을 치듯, 거의 순차적으로 야수주의, 입체주의, 추상미술과 같은 새로운 형식으로 발전하기 시작했다.

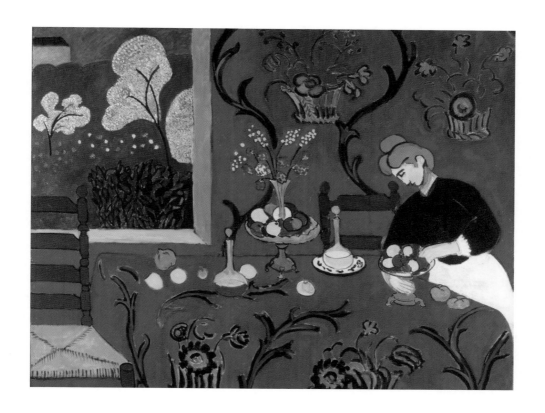

빨강의 조화

Harmony in Red,
1908

그 시기 발전한 사조 중 야수주의의 선구자가 바로 마티스이다. 야수주의는 포비즘Fauvisme이라는 말 그대로 야수 같은 색감을 표현한다. 꽤 오랜 시간 동안 미술은 형태, 즉 데생dessin 능력이 화가의 자질과 작품의 완성도를 결정짓는 매우 중요한 요소였고, 색은 형태에 따라가는 부수적인 것에 불과했다. 형태를 해치는 색은 잘 사용하지 않았기 때문에 중간색을 선호했다. 하지만 마티스는 달랐다. 그는 사물이 가진 색감을 모방하는 데 그치지 않고, 원색적이고 강한 색채를 과감하고 자유롭게 사용했다.

그는 자신의 작품 인생에 있어 세 가지 도전을 한다. 색에 대한 도전, 문양에 대한 도전, 그리고 컷아웃^{cut-out}에 대한 도전. 같은 풍경을 보더라도 늘 새롭게 해석했던 그의 그림처럼 이러한 세 가지 도전은 그를 매번 새로운 대가로 인정받게 해주었다. 그중 첫 번째, 색에 대한 도전은 그를 '색채의 마술사'로, 야수주의의 선구자로 만들었다.

두 번째, 문양에 대한 도전은 프랑스의 회화사 안으로 진입하지 못하고 공예품에 어울린다고 생각되었던 '문양'을 미술의 한 장르로 인정하게 했다. 우리는 그의 작품 속에서 다양한 문양을 발견할 수 있다. 그는 그림에서처럼 열려 있는 창문으로 다른 이들이 보지 못하는 것을 받아들인 것이다. 마음의 창문을 조금만 더 열면 이해하지 못했던 사실도 수긍되는 것처럼, 창문은 우리가 다양한 시도를 할 수 있게 도와준다.

파리에서 활동하던 마티스는 40대 후반인 1917년, 프랑스 남부에 있는 니스로 간다. 앉은 자리를 바꿔 더욱 새로운 풍경을 그리기 위해서였을까? 그가 니스에서 그린 작품 중엔 새로운 시선이 만나는 곳에서 그린 풍경이 많다. 눈높이와 방향만 조금 달리해도 내가 예전에 알고 있던 풍경보다 더 좋은 이야기가 펼쳐지기 마련인데, 바꾸기 귀찮다는 이유로 독단적이기도 했던 내 시점에 대해 다시 생각해본다. 나는 늘 내가 보고 싶은 것만 보려 하지 않았는지를.

콜리우르의 열린 창문 Open Window, Collioure, 1905

그의 작품에는 부인 아멜리가 자주 등장하는데, 그녀는 작품 속 자신의 모습을 그다지 좋아하지 않았다. 잭 플램이 쓴 『세기의 우정과 경쟁 마티스와 피카소』에는 마티스가 자신의 초상화를 이상하게 완성하자 울기까지 했다는 일화도 전한다. 아멜리 역시 대상을 사실적으로 그리지 않는 마티스의 예술 세계를 이해하고는 있었으나, 자신을 단 한 번도 아름답게 표현한 적 없는 남편에게 서운했을 것이다.

마티스는 여성의 누드를 많이 그렸기에 다양한 모델과 함께 하는 시간이 길었다. 하지만 피카소처럼 외도를 하거나 정확한 연인 사이였다고 밝혀진 모델은 없었다. 그럼에도 부인 아멜리는 늘 불안했을지 모른다. 누군가에게 '사랑'은 표현되거나 보여야지만 믿어지는 법이기 때문이다. 마티스가 부인 아멜리에게 사랑을 보여주지 못했다면 아멜리 역시 늘 공허했을 것이다. 그리고 마티스는 그런 부인을 보며 허무했을 것이다.

아궁이에 불을 지피고 있을 때보다 그 후에 아랫목이 서서히 따뜻해지는 것처럼, 늙어가는 화가가 부인을 생각하는 마음은 미지근한 사랑이었을까. 미지근한 사랑도 하나의 사랑이지만 나 역시도 뜨거운 사랑의 표현을 선호하기에 내 안의 아멜리가 그녀를 이해한다.

1930년경 그들의 결혼생활은 점차 고장 난 기계처럼 삐거덕거렸고 급기야 아멜리는 척추질환까지 얻었다. 그러나 마티

스는 그녀의 곁에 있어 줄 수 없어 타히티로 예술 여행을 떠났다. 1932년 마티스는 자신의 작업 조수이자 부인의 간호인으로 30세의 젊고 상냥한 리디아 델렉토르스카야라는 러시아 여성을 고용한다. 하지만 이 시기 마티스 부부는 40년이라는 긴 세월을 함께했음에도 불구하고 결국 이혼 절차를 밟는다. 리디아가 둘의 이혼에 영향을 주었다는 소문도 있지만 정확히 밝혀진 것은 없다. 이후 리디아는 마티스가 삶을 마칠 때까지 10년 이상 마티스와 함께 해준 제2의 동반자가 되었다. 또한 까다로운 성격의 마티스가 신임했던 조수이자 불면증으로 고생하는 그를 위해 책을 읽어주는 말동무이기도 했다.

1941년 72세의 마티스는 암 선고를 받고 위험한 수술을 하게 된다. 수술에서 기적적으로 살아남은 마티스에게 이후의 인생은 보너스였다. 그는 화가 인생에서 세 번째 도전을 시작했다. 더는 붓으로 유화를 그릴 수 없게 되자 종이를 색칠하고 가위로 잘라 오려 붙이는 콜라주 작업을 했던 것이다. 마티스는 종이에 불투명수채화 물감(구아슈)을 칠해 색종이를 만든 후 그 종이들을 오려 이미지를 창조했다. 그는 몸이 다시 회복해 유화를 그릴 수 있기 전까지 종이 오리기 작업에 매진한다. '컷아웃'이라고 불리는 그의 콜라주 회화는 이렇게 출발한다.

"나는 색에 바로 '그렸다'… 그리기와 칠하기 두 가지를 동시에 할 수 있는 유일한 방법이었다."

마티스는 자신의 작품 중 회화나 조각보다 종이 오리기를 통해 더 높은 밀도를 표현할 수 있었다고 했다. 조수들과 함께 구아슈로 칠한 색종이를 만들 때면 주황색 한 가지로도 스무 가지 정도의 수없이 다른 주황을 만들었다고 하니 '색채의 마술사'라는 별명이 무색하지 않다.

그는 색채에게 마법 같은 에너지를 받는다고 했지만, 나는 그의 그림으로부터 더 마법 같은 활력을 받는다. 사람들은 공기와 만나고, 풍경과 만나고, 다른 세상과 만나기 위해 벽을 뚫어 창문을 만들었고, 마티스는 세상과 소통하고, 사람과 소통하고, 내면과 소통하기 위해 캔버스에 창문을 그렸다.

죽는 날까지 창문으로 다양한 세상을 받아들이고
소통하던 마티스의 모습을 그의 그림에서 떠올린다.

◆ 앙리 마티스 Henri Matisse

출생	1869.12.31 (프랑스 카토)
사망	1954.11.3 (프랑스 니스)
국적	프랑스
활동 분야	회화, 소묘, 직물 디자인
주요 작품	〈춤Dance〉(1909), 〈목련꽃을 든 오달리스크Odalisque with Magnolia〉(1924), 〈푸른 누드Nu bleu II〉(1952), 〈터번 쓴 여인 리디아Femme au Turban〉(1954)

월터 맥이웬
〈위령의 날에 부재자〉

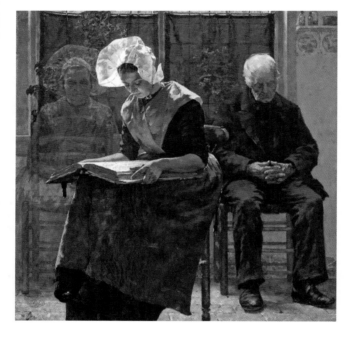

위령의 날에 부재자 The Absent One on All Souls' Day, 1889

삶과 죽음은 어쩌면 한 몸인데

모른 척하고 살아가는 우리 모두가

저 여인일지도 모르겠다.

소중한 것을
먼저 생각하는 일상

내 할아버지는 치매라는 향수병을 앓다가 삶을 마쳤다. 향수 병이라는 녀석은 신기하게도 자신의 가장 화려했던 시절 혹은 가장 강했던 시절로 시간을 되돌려 놓고, 그 시간만 하염없이 걷고 또 걷게 한다. 그는 오랜 시간 군인으로 살다가 중령으로 제대했다. 그래서인지 나를 볼 때마다 이름 모를 사람들을 부르며 모두 집합하라고 하고, 무엇이든 다 함께하자고 했다. 늘 명령조로 말하던 할아버지의 목소리가 전혀 차갑지 않고 약하게 들릴 때 즈음 〈위령의 날에 부재자〉를 만났다.

오랫동안 그림 앞에 발길을 멈춘 채 시간을 흘려보냈다. 먼저 떠난 할머니의 영혼이 곤히 잠든 할아버지를 지켜주는 것 같아서 한참을 멍하니 바라보았다. 영혼으로 표현된 할머니와 육신으로 표현된 할아버지 앞에 그들의 인생이 담긴 두꺼운 책을 읽는 한 여인이 있다. 그 여인은 오늘은 '나'일 수도, 내일은 '누군가'일 수도 있다. 삶과 죽음은 어쩌면 한 몸인데 모른 척하고 살아가는 우리 모두가 저 여인일지도 모르겠다.

요나스 요나손의 소설 『창문 넘어 도망친 100세 노인』에서 인상 깊었던 것은 주인공이 기상천외한 모험을 펼치는 장면이 아니라, 평온한 일상 속에서 그가 불현듯 창문을 넘어서는 순간이었다. 책을 다 읽고, 영화가 끝나도 나를 가장 덜컹하게 한 것은 그 부분이었다. 치매에 걸린 나의 할아버지가 생각났기에.

우리는 소설 속 이야기가 다른 이에게 일어날 때 '영화' 같은 일이라고 혹은 '낭만적'이라고 쉽게 말한다. 하지만 막상 내 현실 속에 그런 일이 일어나면, 그것은 '다큐멘터리'가 된다. 내 할아버지 같은 치매 환자의 일생은 하루이다. 아침이 되면 이곳이 어딘지, 여기에 왜 왔는지, 나는 누구인지 모두 잊은 채 원점에서 새로운 하루를 시작한다. 그가 가장 안정적일 때는 늦은 밤, 잠을 자는 시간이다. 적어도 오늘 하루, 나는 누구이고 내가 무엇을 했는지 알고 잠들기에.

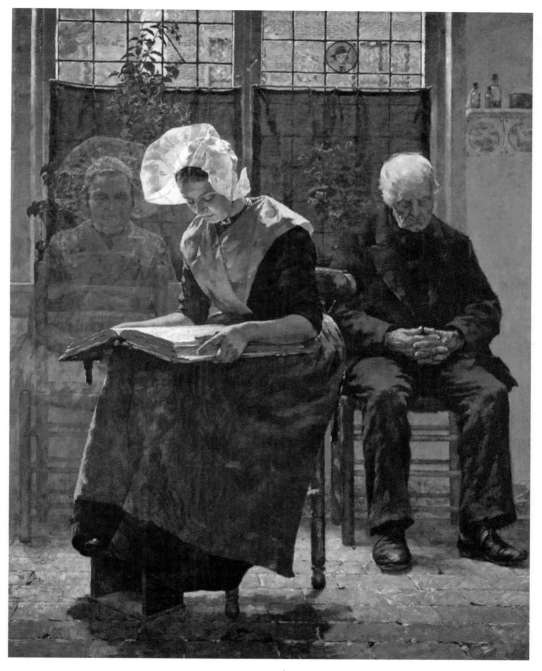

위령의 날에 부재자 The Absent One on All Souls' Day, 1889

어린 시절을 할아버지, 할머니 품에서 자라 본 사람들은 안다. 그들이 나에게 준 사랑이 얼마나 조건 없고, 한결같았는지. 시간이 지나 내가 사랑하게 된 사람들은 나에게 상처도 이별도 안겼지만, 그들이 손자들에게 주는 사랑의 과정엔 상처도 이별도 없었다.

오래된 사진첩 같은 월터 맥이웬Walter MacEwen, 1860~1943의 그림 〈아이들을 위한 이야기〉에서 할머니가 손주인 우리를 보며 뿌듯해하던 시절을 떠올린다. 그녀는 아주 작은 것을 이룬 우리의 어린 날들에도 아낌없는 환호를 보내 주었고, '예쁜 내 새끼, 사랑하는 내 강아지들'에게 늘 조건 없는 사랑을 주었다. 하지만 우리가 할아버지, 할머니로부터 받은 사랑이 얼마나 컸는지 깨달았을 때는 이미 그들은 세상에 없거나 너무 약해져 많은 것을 함께할 수가 없었다.

〈할머니와 아이〉 그림 속 당돌한 꼬마 손녀처럼 나는 늘 앞을 보며 살았고, 할머니는 늘 나를 보며 살았다. 그녀가 세상을 떠날 때까지 단 한 번도 감사하다 말하지 못했다. 성인이 되고 나서야 당연한 것에도 감사할 줄 알아야 한다는 것을 깨달았다. 못된 손녀가 쓰는 이 글은 오래전 떠난 내 할머니에게 보내는 때늦은 반성문이다.

맥이웬의 유토피아는 네덜란드였다. 그는 미국 사람이지만 네덜란드를 애정했고, 그곳에 몇 년간 머물렀던 기억을 평생 지니고 살며 영감의 원천으로 삼았다. 자신이 태어나고 자란 나라보다 더 사랑하는 나라가 어딘가에 있다는 것은 전생에 그 나라에 놓고 온 그리운 사연이 있어서가 아닐까. 아니면 다음 생에 그 나라에 꼭 있어야 하는 인물이기 때문일지도 모르겠다. 그가 네덜란드를 좋아해서인지 그의 그림에서는 네덜란드 풍속화의 거장 '요하네스 페르메이르'의 향이 난다. 실제 그는 페르메이르를 존경하고 좋아했다.

어느 날 할아버지는 학교를 졸업한 지 꽤 오래된 나에게 졸업은 했느냐고 물으셨다. 학비가 부족하면 언제든 말하라고 꼬깃꼬깃한 천 원짜리 몇 장을 얹어 주시면서…. 그에게 나는 아직 학교도 채 졸업하지 못한 어린아이로 남아 있다. 어쩌면 나를 영원히 돌봐주고 싶은 마음에 내 나이를 〈책 들고 서 있는 소녀〉 그림처럼 분홍빛 배경 속 여린 소녀로 기억할 것이다.

감사하게도 할아버지와 할머니는 아직 기회를 남겨 주셨다. 남아 있는 시간 동안 내 아버지, 내 어머니를 충분히 사랑하는 일. 감사하는 마음을 행동으로 표현하는 일. 그것은 내가 그들에게 받기만 했던 사랑을 그들의 아들, 딸에게 대신 돌려주는 기쁜 과제이다.

아이들을 위한 이야기 A Story For Children, 1890

할머니와 아이 Grandmother And Child, 1900

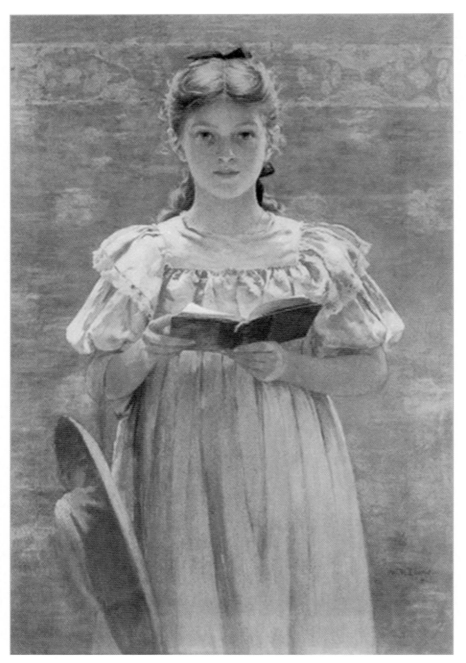

급한 것과 소중한 것을 헷갈리며 지낼 때가 많다.

항상 급한 일을 더 중요한 것으로 착각하고

소중한 일은 자꾸만 미뤄 두었다.

내 가족은 당연히 이해해 주겠지 생각하며….

이젠 소중한 것을 먼저 생각하는 일상을 살고 싶다.

◆ 월터 맥이웬 Walter MacEwen

출생	1860.2.13 (미국 시카고)
사망	1943.3.20 (미국 뉴욕)
국적	미국
활동 분야	회화
주요 작품	〈할머니와 아이Grandmother And Child〉(1900), 〈1810년의 아름다운 여인A Belle of 1810〉(1901), 〈책 들고 서 있는 소녀Girl Standing With Book〉

찰스 스프레그 피어스
⟨생트 제네비브⟩

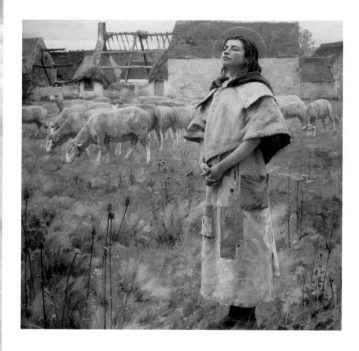

생트 제네비브Sainte-Genevieve, 1887

고된 일상을 마치고 자연이 주는 여유를 깊이 마시고 있는,

닳아서 구멍 난 옷마저도 아름다운 그녀를 보며

가난하지만 맑은 영혼을 지녔던 사람들을 생각한다.

따뜻함이
그리운 날

누구나 다 힘든 날이 있다. 하지만 유독 이유 없이 힘들고 억울한 날은 좀처럼 자신의 마음도 이해하기가 어렵다. 사람들이 내 마음을 몰라주는 것만 같고, 지금은 내가 세상에서 가장 가여운 듯하고, 아무도 잘못한 사람은 없는데 '나'라는 피해자는 분명히 있는 기분. 엉엉 소리 내어 울고 싶은데 그럴 장소도 마땅치 않은 날. 마음이 피곤할 때마다 드는 생각은 역시 삶이란 저절로, 덤으로 살게 되는 날도 있지만 살아가기 위해 고비를 넘기며 힘겹게 달리는 날도 있다는 것.

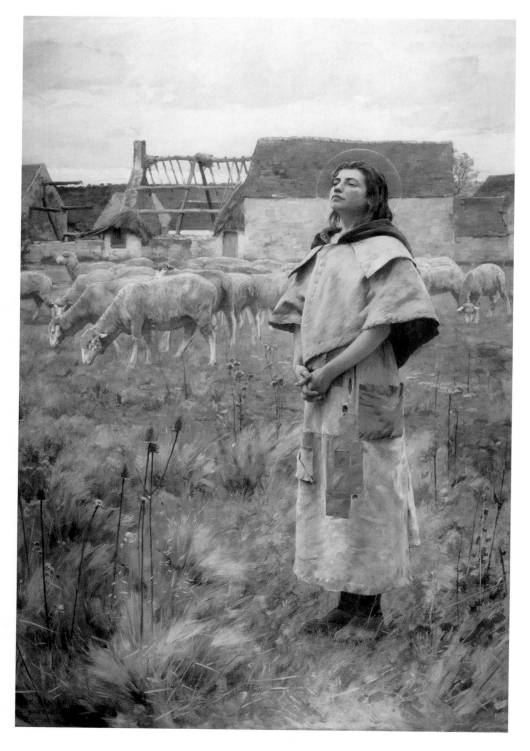

농촌 풍경을 인상 깊게 남긴 찰스 스프레그 피어스Charles Sprague Pearce, 1851~1914 의 작품 〈생트 제네비브〉를 보면, '저 여인도 오늘 하루 고되게 살았구나.', '이제 좀 마음이 편안해졌구나', '참 수고했구나' 하는 마음이 든다. 고된 일상을 마치고 자연이 주는 여유를 깊이 마시고 있는, 닳아서 구멍 난 옷마저도 아름다운 그녀를 보며 맑은 영혼을 지녔던 사람들을 생각한다.

수고했어요.

오늘도.

◆ **찰스 스프레그 피어스**Charles Sprague Pearce

출생	1851.10.13 (미국 보스턴)
사망	1914.5.18 (프랑스 파리)
국적	미국
활동 분야	회화, 건축미술
주요 작품	〈세례요한의 참수The Decapitation of St John the Baptist〉(1881), 〈기도Prayer〉(1884), 〈양떼의 귀환The Return of the Flock〉(1888)

오베르-쉬즈-우아즈 Auvers-sur-oise, 1914

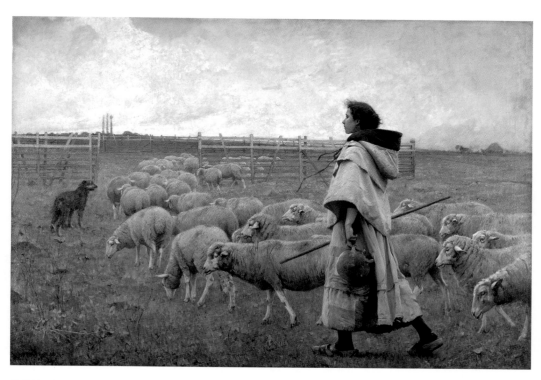

목동 Bergère

브리튼 리비에르
〈신뢰〉

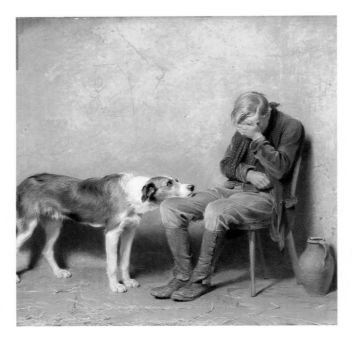

신뢰Fidelity, 1869

"개를 좋아하지 않는 한

절대 개를 그릴 수 없습니다."

─브리튼 리비에르

나의
강아지들에게

초등학교 3학년 때 양쪽 귀 아래 털이 핑크색으로 물든 강아지 한 마리가 우리 집에 왔다. 수의사였던 아버지의 친구분이 잘 키워보라며 준 선물이었다. 어찌나 작고 귀엽던지 내 눈엔 그 녀석이 만화에 등장하는 곱게 단장한 프랑스 공주 같았다. 동생과 나는 어떤 이름을 지을까 고민하다가 '꼬마'라는 이름을 지었다. 작고 귀여우니 '꼬마…'. 무척 어울리는 이름이었다. 꼬마는 그렇게 내가 열일곱 살이 될 때까지 우리 가족과 8년간 함께했다. 사춘기가 되자 '꼬마'보다 또래 친구들이 좋아졌다. 나는 늘 집에 최대한 늦게 들어가고 싶어 했고, 매일 친구들과 놀러 나갔다. 폭우가 쏟아지는 주말 오후였다. 오랜만에 집에 온 막내 삼촌은 우리 집 청소를 하기 위해 현관문을 열었고 그 길로 꼬마는 영영 돌아오지 않았다.

꼬마를 잃은 후 나는 스스로가 너무 미워서 고장 난 프린터기를 주먹으로 한없이 치며 꼬마의 사진을 출력해 포스터를 수백 장 만들었다. 그리고 동네 아파트를 1단지부터 10단지까지 돌며 포스터를 붙였다. 경비 아저씨가 포스터를 뜯으면 또 붙이고, 몰래 또 붙이며 친구들에게도 어디선가 하얀 말티즈

를 보면 내게 전화를 달라고 했다. 그렇게 한없이 꼬마를 찾아 헤매다 알게 된 건 한국에 유기견들이 참 많다는 것이었다. 한동안은 가방에 빵이나 과자를 잔뜩 넣어 다녔다. 내가 모두를 거둘 순 없지만 주인을 찾아다니는 유기견들에게 주기 위해서였다. 우리 집은 어느덧 미니 유기견 센터가 되어버렸다. 그리고 안타깝게도 나는 '꼬마'를 찾지 못했다.

"개를 좋아하지 않는 한 절대 개를 그릴 수 없습니다. 나는 동물에 대해 잘 아는 사람의 도움 없이는 동물을 그리지 않습니다 … 콜리가 가장 안절부절못하는 개라고 생각합니다 … 그레이하운드도 매우 안절부절하고 폭스테리어도 마찬가지입니다…."

내가 아는 화가 중 강아지를 가장 많이 그리고 열정적으로 그린 화가였던 브리튼 리비에르Briton Riviere, 1840~1920가 남긴 말이다. 심지어 그는 종교화나 역사화가 인기를 끌던 빅토리아 시기, 영국에서 동물을 그려 오히려 유명해진 특이한 케이스다.
요크셔테리어, 말티즈, 폴리, 퍼그…. 그의 그림에는 많은 종류의 개가 등장하는데 사실 그는 '콜리'를 제일 좋아했다고 한다. 그의 그림에서 다양한 종류의 강아지를 찾아보는 일은 마치 강아지 백과사전을 보는 듯해 시간이 아깝지 않다.

리비에르가 그린 그림들이 좋은 건 당시 활동했던 동물 화가들 중에서도 가장 '개'를 중간의 온도로 표현해서다. 즉 개를 필요 이상으로 인간이 돌봐야 할 약한 존재로 그리거나, 부담스럽게 귀여운 존재로 그리거나, 주인의 손길에 의해 너무 멋을 낸 개를 그리지 않아서다. 리비에르의 작품 속 개들은 가장 개답다. 비슷한 시기 영국에서 강아지와 아이를 그린 사랑스러운 그림으로 인기를 끌었던 찰스 버튼 바버Charles Burton Barber, 1845~1894의 그림들은 강아지를 필요 이상으로 의인화시켜서 개인적으로는 다소 부담스럽게 느껴진다.

브리튼 리비에르의 1869년 작품 〈신뢰〉는 그의 그림 중에서도 내가 오랫동안 자주 보던 작품이다. 팔을 다친 것인지, 해야 할 일이 잘못된 방향으로 틀어진 것인지 한없이 상심한 남자 옆에 주인에게 살짝 가볍게 턱을 올리고 위로하는 듯한 눈빛을 보내는 개. 꼬리를 내리고 있는 모습을 보니 주인의 상심을 본인도 동감하는 듯하다. 그림 속 주인을 향한 걱정 어린 시선을 지닌 개를 보면 빅토리아 시대를 지나 동시대인 지금도 마음 한 켠이 유연해진다. 힘들 때 우리 집 반려견 '그림이'가 나에게 다가와 말없이 무릎에 자신의 작은 턱을 툭 하고 올려놓으면 신기하게도 걱정을 나눠 갖는 듯하다.
어디선가에서 살아가고 있을 나의 과거 반려견 '꼬마'에게 이 그림들을 보여주고 싶다. 갑자기 떠난 애인보다 더 그리웠다

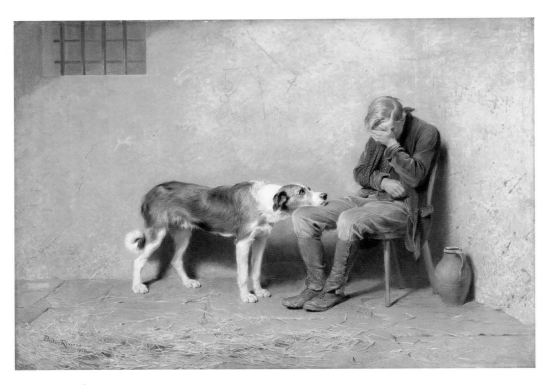

신뢰Fidelity, 1869

고, 하나부터 열까지 못 해준 것만 생각나서 많이 미안했다고, 늘 나를 우러러 봐줘서 고마웠다고.

'꼬마'가 떠난 이후로 다시는 강아지와 함께 사는 삶은 피해야겠다고 다짐했었다. '나'라는 사람은 반려견을 돌볼 자격이 없기에 스스로를 책망하며 오랜 시간을 보내왔다. 책임지지 못할 양육은 꽃을 짓밟는 것보다 더 악한 일이라고 생각했다. 그리고 시간이 아주 흐른 어느 날, 이 그림을 자주 들여다보며 다시 반려견과 함께 하는 삶을 꿈꿨고 결정하게 되었다. 녀석의 이름은 '그림이'다. 그림이는 지금도 내 옆에 앉아 곤히 자고 있다.

우리는 반려견에게 우리가 줄 수 있는 시간과 공간을 내어주지만,
반려견은 우리에게 자신의 모든 것을 내어준다.

◆ **브리튼 리비에르**Briton Riviere

출생	**1840.8.14** (영국 런던)
사망	**1920.4.20** (영국 런던)
국적	**영국**
활동 분야	**회화**
주요 작품	〈**아르고스**Argus〉(1873), 〈**전쟁**War Time〉(1874), 〈**공감**Sympathy〉(1878), 〈**망자를 위한 기도**Requiescat〉(1888)

피에르 보나르
〈팔꿈치를 괴고 있는 여인〉

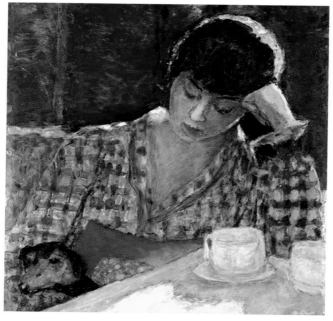

팔꿈치를 괴고 있는 여인Woman leaning on her Elbow with a Dog and a Still Life, 1917

내 그림 속 당신은 늘 젊고 아름다운 여인입니다.

내 기억 속 당신은 기적입니다.

나는 당신을 매일 사랑했습니다.

고양이 같은
나의 여인에게

To. 고양이 같은 나의 여인에게

당신을 먼저 떠나보내고, 한참 그대의 침실 문을 열지 않았습니다. 그대가 있을 것이라는 슬픈 상상 때문이기도 했지만, 당신만의 성스러운 공간이었기 때문입니다. 1893년 어느 날, 트램에서 내려 오스망 거리를 걷다가 당신을 만났습니다. 그때 나는 스물여섯이었고, 당신은 스물넷이었습니다. 당신은 나에게 이름은 '마르트 드 멜리니', 나이는 열여섯이라고 자신을 소개했습니다. 처음 만날 때부터 나는 당신이 신비한 숲 같았습니다. 어느 계절을 끼고 있는지, 어떤 시간을 보내고 있는지 도무지 알 수 없는 마법 같은 숲이었습니다.

당신에 대해 많은 것이 궁금했지만 더는 묻지 않았습니다. 살아가면서 내 그림이 당신에 대해 답해 주면 되니까요. 당신은 비밀스러운 여인이었습니다. 자신에 대해 어떤 것도 말하지 않고, 스스로 만든 세상에서 침전되어 살아가던 당신을 보며 영원히 평행선 같은 사람일지도 모른다고 생각했습니다.

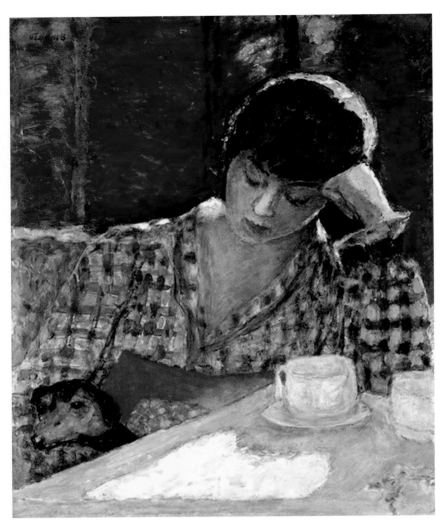

팔꿈치를 괴고 있는 여인Woman leaning on her Elbow with a Dog and a Still Life, 1917

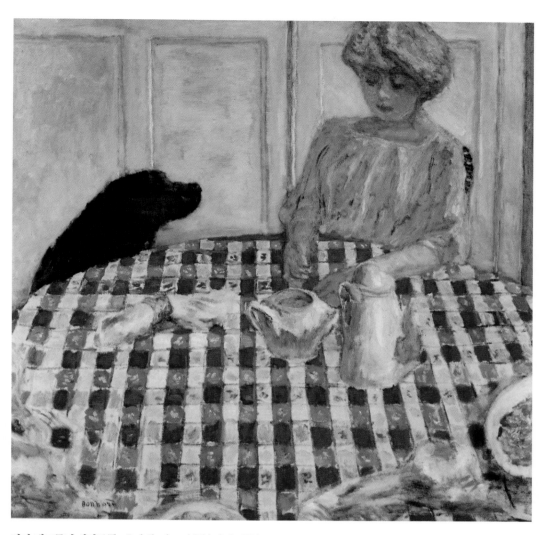

빨간 체크무늬 식탁보 The Red Checkered Tablecloth, 1910

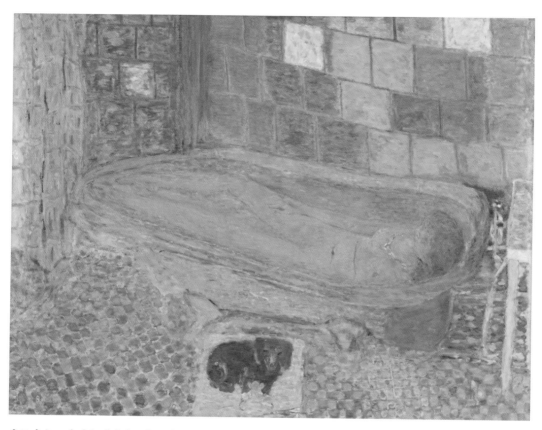

욕조 속 누드와 작은 강아지 Nude in the Bath and Small Dog, 1946

당신을 그리고 싶은 날엔 당신을 그렸고, 그래도 더 그리고 싶은 날이면 고양이를 그렸습니다. 절대 먼저 다가와 안기진 않지만, 늘 가까이하고 싶은 애달픈 고양이가 당신이었습니다.

당신은 늘 아팠습니다. 연약하고, 예민했고, 매일 신경쇠약으로 힘겨워했습니다. 당신의 여린 자아가 만들어 낸 정신질환은 평생 당신을 괴롭혔습니다. 그런 당신을 위로해 주는 유일한 치료는 목욕이었습니다. 모순적이지요. 고양이를 닮은 당신이 고양이가 싫어하는 목욕을 좋아한다니. 결벽증이 심해진 당신이 목욕할 때마다 나는 기도 했습니다. 몽글몽글한 비누 거품이, 맑은 물방울이 당신의 아픔을 조금이나마 씻어 주기를….

나는 당신의 목욕하는 시간을 사랑했습니다. 당신은 목욕하는 순간에도 이 세상에서 가장 아름다운 사람이었습니다. 나역시도 목욕하는 것을 좋아했습니다. 무엇인가를 선택해야하거나 고민해야 할 때는 목욕을 하면서 그 시간을 고민의 시간으로 삼았습니다.

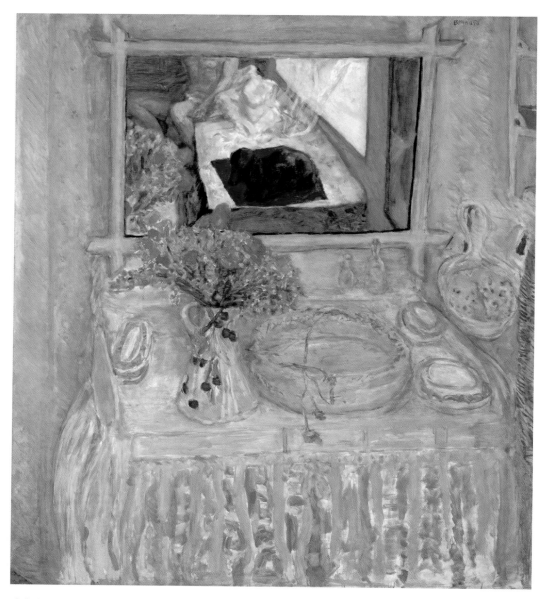

화장대와 거울 Dressing Table and Mirror, 1923

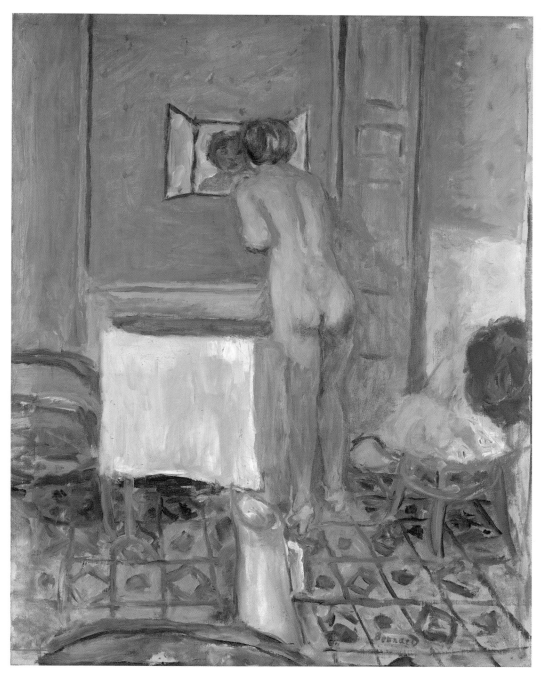

Nude With Red Cloth, 1915

사람들은 개인적 공간에서, 개인적 감정을 담은 내 그림을
‘앵티미즘Intimisme’이라 부르기도 했고, 내 그림 속 곳곳에
일본 판화 ‘우끼요에うきよえ’를 닮은 동양의 신비로운 문양과
정신이 담겼다고 하여 나를 ‘자포나르Japonnard, Japan과
Bonnard의 합성어’라 부르기도 했습니다. 사람들이 나를 뭐
라고 부르든지 간에 나에게 그림은 자유로운 새 같았고 드넓
은 엄마의 품 같았습니다.

나는 내가 그린 누드화를 사랑했습니다. 누군가는 누드화를
두 눈을 뜨고 바라보기가 부끄럽다 하였고, 누군가는 누드화
를 퇴색된 욕망의 변질이라 여겼지만, 나는 누드화를 ‘타타
타tathata’라 부르고 싶습니다. 산스크리스트어인 타타타는
‘본래 그러한 것’을 뜻합니다.

의자와 누드
Desnudo con silla, 1938

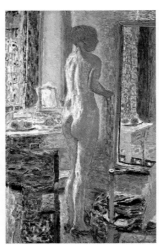

거울 앞의 누드
Nude Before A Mirror, 1938

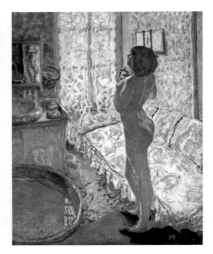

역광을 받은 여인
Model in Backlight, 1908

사물의 본성이 원래 그러하기 때문에 누드화를 그릴 때마다 가장 원초적인 나를 만났고, 당신의 가장 본연의 모습을 만났습니다. 누드화를 그릴수록 당신이 가진 '타타타'를 인정하게 되었습니다. 나에게 누드화는 당신을 이해하고 존중할 수 있었던 과정을 기록하는 또 다른 러브레터였습니다. 현대식 욕실을 갖기 전 우리의 소박한 욕실도 그림에 담았고, 당신이 목욕 준비를 할 때, 욕조에 들어설 때, 욕조 안에 누워 있을 때, 목욕을 마친 후 분을 바르고 향수를 뿌릴 때, 그 모든 순간을 400장에 가까운 그림에 담았습니다.

당신과 나는 30년을 넘게 같이 살다가 법적으로 부부가 되었습니다. 그제서야 당신의 본명이 마르트 부르쟁Marth Boursin, 1869~1942이라는 것을 알았습니다. 당신은 나쁜 행동을 해서 자신을 숨기며 살아온 것이 아니라, 단지 세상과 맞서기에는 마음이 튼튼하지 못했던 사람일 뿐이었습니다. 자신의 이름이 아닌 다른 이름으로 내 옆에 살면서 가끔 두렵기도 했겠지요. 너무 늦게 알게 되어 미안합니다. 당신을 보호하려고만 했지 내 옆에 선 동등한 부인으로 만들어 주는 데 오랜 시간이 걸렸습니다.

고양이처럼 새초롬하다가도, 물총새처럼 싱그럽던 당신을 사랑했습니다. 먼지가 묻어 나오는 기분이 싫다며 행복과 우울

낮잠 Siesta, 1914

을 반복하던 마법사 같은 당신을 사랑했습니다. 예쁜 얼굴은 아니어도 늘 궁금한 얼굴을 지녔던 당신을 사랑했습니다.

내 그림 속 당신은 늘 젊고 아름다운 여인입니다.

내 기억 속 당신은 기적입니다.

나는 당신을 매일 사랑했습니다.

From. 피에르 보나르

어느 날 문득 생각했다. 보나르를 직접 만나서 물어보진 못하지만, 그가 그린 수많은 작품 중 마르트가 목욕하는 모습이 많은 이유는 '남들과는 다르고 유별났던 마르트를 사랑하는 방법이 누드화가 아니었을까?' 하고.

그는 병약한 마르트를 위해 공기 좋은 곳으로 이사하기도 했고, 치료를 위해 목욕해야 하는 그녀를 늘 옆에서 도와주었다. 욕조 속에 온몸을 담그고 있는 그림 속 그녀를 보면, 그녀가 세상에서 위안받은 장소는 저 작은 욕조와 보나르의 곁뿐이었을 거라는 생각을 해본다. 그는 그녀가 세상에서 받은 먼지를 목욕으로 씻어내는 모습을 누드화로 남기며, 마르트 본연의 자아를 인정하고 사랑했던 것 아닐까?

나에게 마르트는 고양이 같은 여인이다. 그 잔상이 보나르가 마르트에게 보내는 상상의 러브레터를 쓰게 했다.

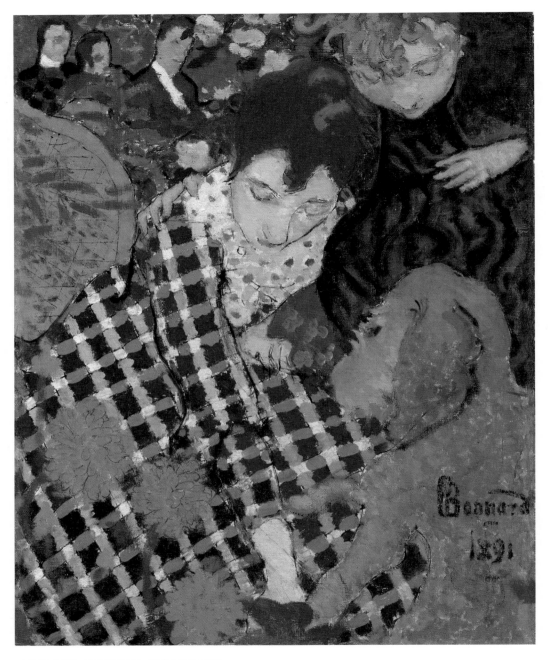

개와 함께 있는 여인들Women With A Dog, 1891

타인의 러브레터를 상상해서 쓰는 시간은

나를 또 다른 사랑에 빠지게 한다.

◆ 피에르 보나르 Pierre Bonnard

출생	1867.10.3 (프랑스 퐁트네 오로즈)
사망	1947.1.23 (프랑스 르 꺄네)
국적	프랑스
활동 분야	회화, 삽화, 연극무대 및 의상 디자인
주요 작품	〈일상생활Intimacy〉(1891), 〈세면대의 거울 Mirror on the Washstand〉(1908), 〈욕조 속의 누드Nude in the Bath〉(1936), 〈욕실 거울에 비친 자화상Self-Portrait in the Bathroom Mirror〉(1945), 〈미모사가 피어 있는 아틀리에L'atelier au mimosa〉(1946)

프레드릭 차일드 해섬
〈비 오는 자정〉

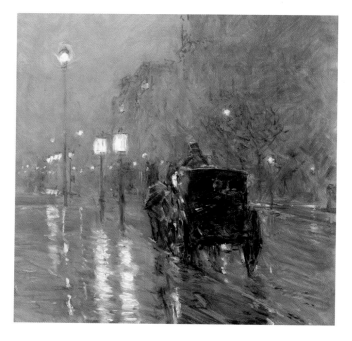

비 오는 자정 Rainy Midnight, 1890

파리의 비 오는 거리가 다소 고독한 느낌이라면,

뉴욕의 비 오는 거리는 생명력이 넘치는 느낌이다.

비 오는 날

날씨가 감정에 주는 영향이라는 것이 참으로 신기하다. 햇빛이 자잘하게 나를 감싸는 날은 이유 없이 마음이 들뜨고, 온종일 비 오는 날은 이유 없이 울적해진다. 맑은 날에 울적해지면 날씨에게 미안해지기 마련인데, 비 오는 날은 울적해져도 날씨에게 전혀 미안하지 않다. 또, 갑자기 내리는 소나기는 마음을 뻥 뚫리게 해서 시원하지만, 온종일 내리는 비는 마음을 무기력하게 만들기도 한다. 언제부터 날씨와 시간의 변화에 연연하는 사람이 되었는지 모르겠지만, 세상 모든 날씨가 마음에 와닿는 걸 보면 시간이 흐를수록 날씨에 민감해지는 사람이 되는 것 같다.

비 오는 날이면 미국 인상주의 화가 프레드릭 차일드 해섬 Frederick Childe Hassam, 1859~1935의 그림 중 비 오는 도시를 담은 그림이 생각난다.
해섬의 〈비 오는 자정〉과 〈시카고 철도 건널목의 야상곡〉은 비슷한 구도와 날씨를 담았지만, 전자는 유화이고 후자는 수채화이다.

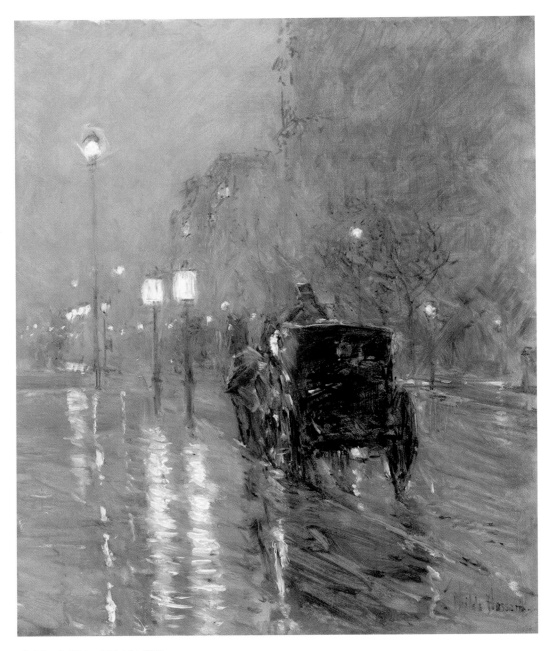

비 오는 자정 Rainy Midnight, 1890

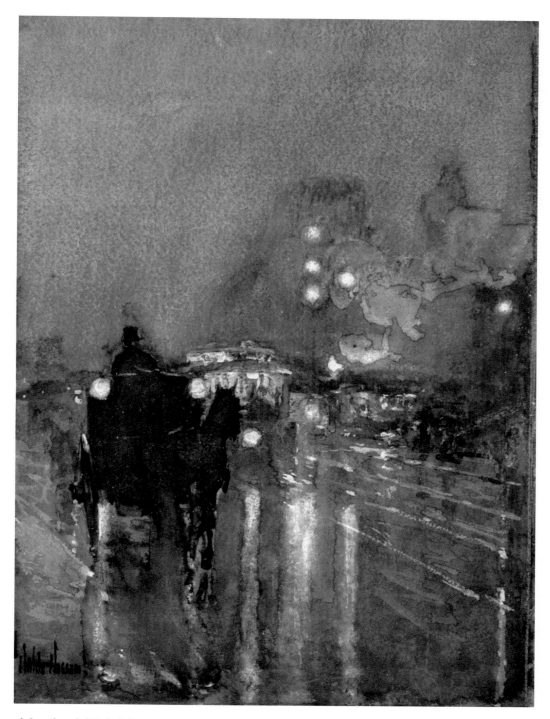

시카고 철도 건널목의 야상곡 Nocturne, Railway Crossing, Chicago, 1893

같은 사람이 같은 노래를 불러도 공간과 상황이라는 재료가 다르면 전혀 다른 느낌으로 전해지듯, 이 두 작품은 같은 비 오는 날이지만 색의 무게와 어둠의 느낌이 다르게 다가온다.

〈뉴욕의 비 오는 날〉 그림 속 여인은 바닥에 고인 빗물이 혹시나 나를 괴롭힐까 하는 마음에 총총 토끼 같은 발걸음으로 빗물이 튀지 않게 걷고 있다. 우산이라도 있는 날에는 비로부터 나를 보호하고 싶어지지만, 우산도 없을 때 내리는 비엔 그 누구도 속수무책이다. 차라리 그냥 비를 맞아 버리고 발도, 다리도 빗물에 담가 버리면 금세 마음이 편해지기도 한다.

비단 날씨뿐만 아니라 살아가는 순간순간 일어나는 다양한 일을 채 준비되지 않은 상태에서 마주하게 된다. 내리는 비를 우산으로 가리려고 해도 영락없이 맞고 오는 하루가 있는가 하면 하염없이 비를 맞고 싶은 날도 때때로 있는 것을 보면, '절대적인 가치는 없으니 순간의 사건에 연연하지 말아라', '지금 일어난 일은 강같이 긴 삶에서 그다지 대단한 것이 아니다'라고 대자연이 깨달음을 주는 것 같다.

해섬이 살던 시대는 프랑스 인상주의가 활발하던 시절이라 미국 화가들이 프랑스 파리로 많이 건너갔던 때이다. 해섬 역시 프랑스를 비롯한 유럽을 자주 왕래하며 인상주의에 매료되었다. 1886년부터 1889년까지 프랑스에서 지내며 미술 공

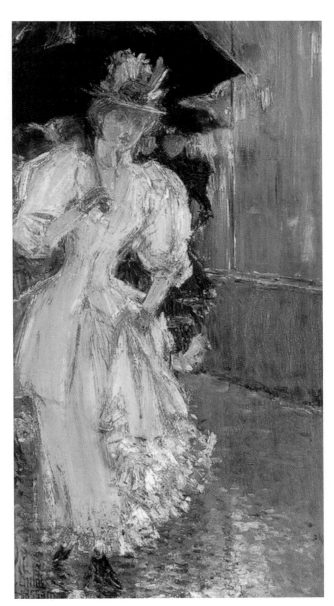

뉴욕의 비 오는 날 A Rainy Day New York, 1889

부를 했고 파리 유학을 마치고 미국으로 돌아와 해섬 특유의 감성적인 붓 터치와 빛의 찬란한 표현으로 미국 특유의 인상주의 화풍을 구현했다. 해섬을 대표하는 작품들은 주로 보스턴과 뉴욕 파리의 도시 풍경이다. 하지만 그림 속 도시들은 저마다 개성이 다르다. 파리의 비 오는 거리가 다소 고독한 느낌이라면 뉴욕의 비 오는 거리는 생명력이 넘친다.

그의 작품이 나에게만 와닿은 것이 아니었나 보다. 미국 백악관에는 그의 작품이 여섯 점 영구 소장되어있는데 과거 오바마 대통령의 집무 모습이 사진으로 나와 더욱 알려졌다. 2009년 오바마 대통령이 첫 번째 취임할 때 해섬의 작품 〈빗속의 거리〉를 걸어 놓은 것이다. 사실 이 작품은 1963년 토마스 멜론 에반스에 의해 백악관에 기증되었고 존 F. 케네디의 창문 사이에 걸려 있다가 빌 클린턴, 버락 오바마, 도널드 트럼프의 임기 동안뿐만 아니라 조 바이든의 임기 동안에도 집무실에 걸려 있다.

해섬은 1916년부터 1919년까지 제1차 세계대전 직후에 깃발로 장식된 거리를 30여 점 그렸다. 해섬은 이 시리즈를 '깃발 시리즈'라고 불렀다. 1917년 2월은 미국이 제1차 세계대전에 참전하기 약 두 달 전이었다. 106.7×56.5cm 크기의 작품에는 주로 파란색과 빨간색 색조가 지배적이다. 전면에는 커다란 미국 국기가 그려져 있고, 주변 공간을 가득 메운 작은 깃

빗속의 거리 The Avenue in the Rain, 1917

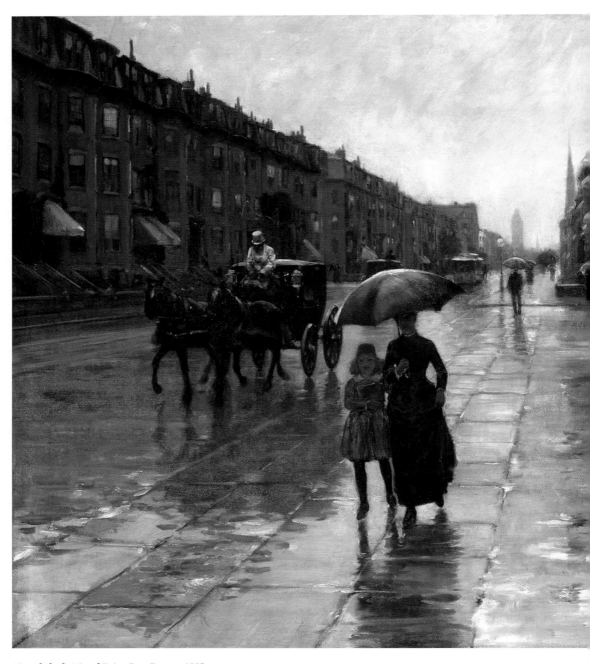

보스턴의 비 오는 날 Rainy Day, Boston, 1885

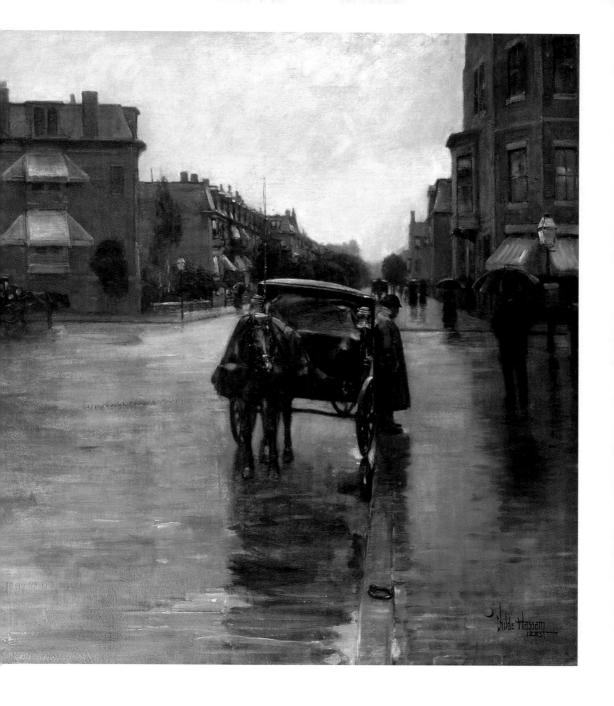

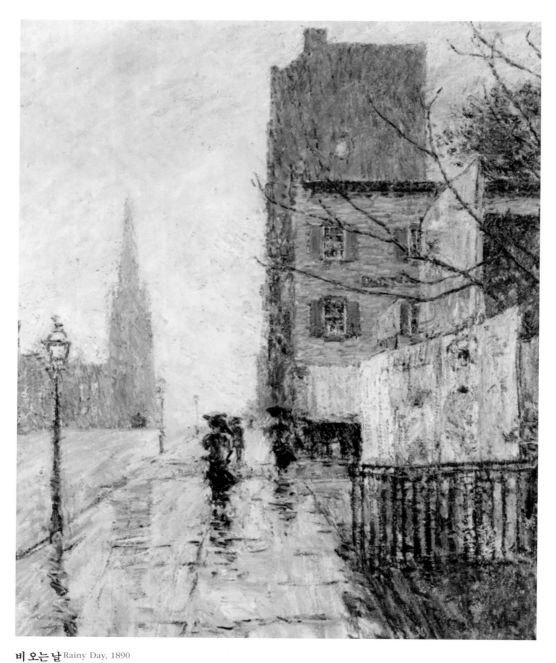

비 오는 날 Rainy Day, 1890

발들이 그려져 있으며, 배경에는 5번가가 줄지어 있다. 중간 거리에 있는 몇몇 어두운 인물들이 우산을 들고 있다. 그 깃발들은 보이지 않는 건물에서 돌출된 기둥에 매달려 공중에 떠 있는 것처럼 보인다. 해섬은 동일한 주제를 다른 조건에서 반복적으로 그리는 모네의 작업 아이디어에서 영감을 얻었다. 해섬이 그린 비 오는 도시의 거리는 저마다 다른 이야기를 품고 있다. 어느 날은 소박해서 지극히 일상적이고 어느 날은 특별해 보일지라도. 결국 역사란 소박하고 특별한 수많은 시간이 뒤섞인 퇴적층이다.

날씨는 이런 우리의 역사를 늘 말없이 지켜봐 주고 감싸주기에 때때로 기댈 수 있는 존재가 된다.

◆ **프레드릭 차일드 해섬** Frederick Childe Hassam

출생	1859.10.17 (미국 보스턴)
사망	1935.8.27 (미국 뉴욕)
국적	미국
활동 분야	회화
주요 작품	〈셀리아 택스터의 정원Celia Thaxter's Garden〉(1890), 〈애플도어의 8월 오후August Afternoon, Appledore〉(1900), 〈수생 식물원The Water Garden〉(1909), 〈빗속의 거리The Avenue in the Rain〉(1917)

빈센트 반 고흐
〈밤의 카페〉

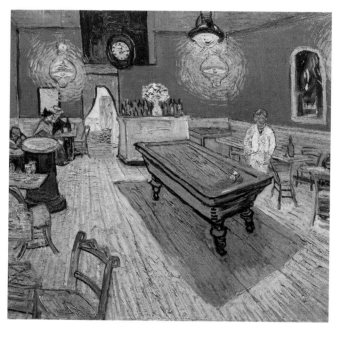

밤의 카페 The Night Cafe, 1888

모든 것을 이해한다는 것은

모든 것을 용서한다는 것이다.

모두의 '인생 화가'
빈센트 반 고흐

미술관에서 우리가 만나는 화가들 중 작품의 제목과 작가의 이름을 보지 않고도 누구의 작품인지 맞출 수 있다면, 그 화가는 성공한 편이라고 미술계에서 일하는 친구들과 이야기를 나눈 적이 있다.

어떤 화가만의 독특한 개성이 있는 그림 형식을 우리는 흔히 '화풍'이라고 한다. 대표적으로 그림만 보고도 '어? 이 작품 누구 건데?'라고 맞출 수 있는 화가는 늘 사람의 목을 길게 그리는 아마데오 모딜리아니Amedeo Modigliani, 1884~1920나 사람의 모습을 여러 각도에서 전개도처럼 펼쳐서 그린 파블로 피카소Pablo Picasso, 1881~1973, 마치 돌 위에 그림을 그리는 듯한 질감을 늘 표현하는 박수근朴壽根, 1914~1965 등이 있다. 내가 만난 한 젊은 화가는 자신만의 화풍을 찾고 유지하면서도 자신의 작품을 복제하지 않고 꾸준히 발전하는 것이 자신의 영원한 꿈이라고도 말했다. (한 화가의 화풍이 확고해지면 한 화풍 안에서 계속 반복적으로 같은 그림을 그리는 화가가 있는데 그런 경우, 우리는 스스로를 '자가 복제'하고 있다고 한다.)

이처럼 화가에게 '화풍'은 곧 개성이다. 가수에게도 특유의 창

법이 있듯이 화가에게 화풍은 신분증이며, 이력서이며, 자기 그 자신이다. 남녀노소가 모두 아는 화가, 젊은 나이에 세상을 떠난 화가, 태양을 닮은 화가라는 별명을 지닌 화가 빈센트 반 고흐Vincent van Gogh, 1853~1890 역시 그만의 화풍이 뚜렷하다. 케이크에 생크림을 얹듯이 두텁게 쌓아 올린 물감, 율동감 있게 느껴지는 다소 긴 점으로 만들어진 붓 터치, 기구했던 삶…. 그래서인지 나는 살면서 고흐를 싫어하는 사람을 거의 만나지 못했다. 즉 고흐는 대부분의 사람에게 사랑받는 '인생 화가' 중 한 명이다.

모두에게 익숙한 고흐의 그림들

'반 고흐' 하면 가장 먼저 떠오르는 작품은 대부분 〈자화상〉, 〈해바라기 꽃병〉, 〈별이 빛나는 밤〉 이 세 가지 정도다. 특히 고흐는 자화상을 많이 그린 화가로 유명하다. 그는 1886년 2월부터 1890년 5월까지 총 30점이 넘는 자화상을 그렸다. 솔직히 말하면 그는 친구도 거의 없었고 애인도 없었기 때문에 자기 자신을 가장 많이 그렸다. 그의 자화상 중 가장 유명한 것은 〈귀에 붕대를 감고 있는 자화상〉일 것이다. 1889년 1월에 그려진 이 작품 속에서 그는 스스로 귀를 자른 사람치고는 상당히 차분하고 강직한 표정으로 앉아 있다. 되레 그의

눈동자에서 귀를 자른 기행으로 마을 사람들을 걱정시켰던 '광기'보다 '우직함'이 느껴진다. 그의 등 뒤로 일본의 우끼요에가 걸린 것이 흥미로운데, 고흐를 비롯한 당시 젊은 화가들은 일본의 우끼요에를 수집하고 좋아했으며 영감을 받았다.

자화상 못지않게 유명한 작품은 〈해바라기〉 시리즈다. 고흐는 1887년 몽마르트르를 걷다가 마당에 핀 해바라기를 발견한다. 그리고 그 후 꾸준히 해바라기에 관심을 가졌다. 고흐는 해바라기를 늘 '나의 꽃'이라고 표현했다. 〈해바라기〉는 고흐를 상징하는 대표적인 작품이 되었다. 고흐는 1888년 프랑스 파리에서 남부 아를 지방으로 스튜디오를 옮겨 작업을 시작했고, 이곳에서 해바라기 꽃병 연작이 탄생한다.

"캔버스 세 개를 동시에 작업 중이다. 첫 번째는 초록색 화병에 꽂힌 커다란 해바라기 세 송이를 그린 것인데, 배경은 밝고 크기는 15호 캔버스다. 두 번째도 역시 세 송이인데, 그중 하나는 꽃잎이 떨어지고 씨만 남았다. 이건 파란색 바탕이며 크기는 25호 캔버스다. 세 번째는 노란색 화병에 꽂힌 열두 송이의 해바라기이며 30호 캔버스다. 이것은 환한 바탕으로, 가장 멋진 그림이 될 거라고 기대하고 있다."

_『반 고흐, 영혼의 편지』 중에서

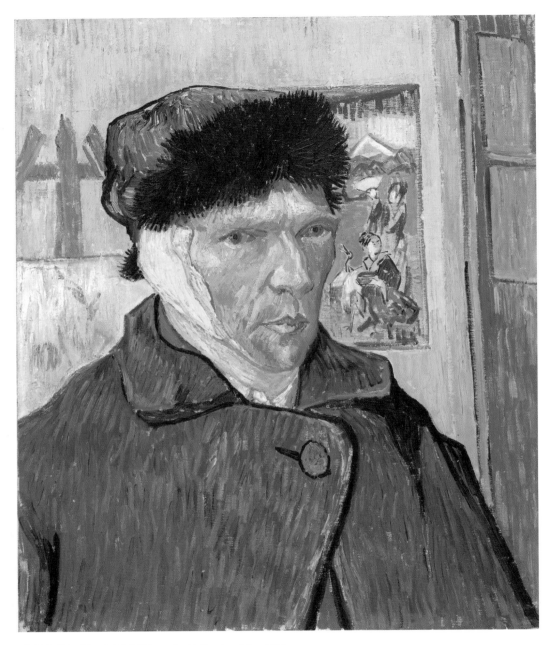

귀에 붕대를 감은 자화상 Self-Portrait with Bandaged Ear, 1889

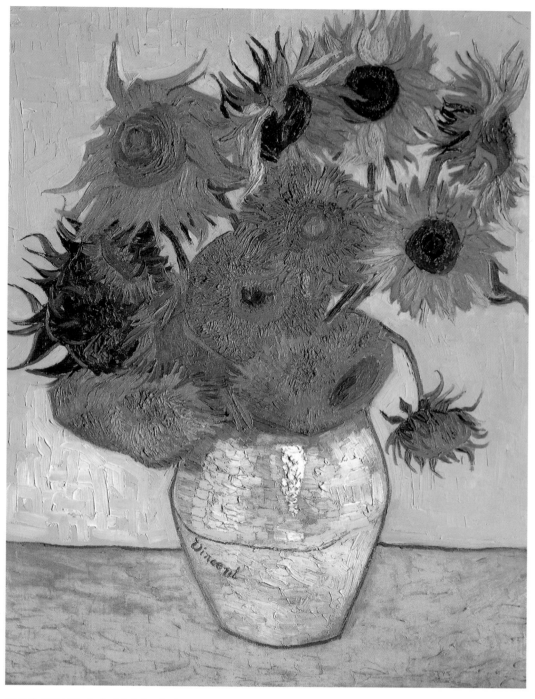

꽃병에 꽂힌 열두 송이 해바라기 Still Life: Vase with Twelve Sunflowers, 1888

해를 향해 늘 고개를 돌리는 해바라기의 순종과 열정이 고흐를 감동시킨 것일까? 매일 팔리지 않는 그림들을 두고 물질과 자신의 삶이 평행선이라고 말하던 그에게 해를 바라보는 해바라기는 예술을 한없이 사랑하는 자기 자신 같았을 것이다. 고흐의 그림 중 또 유명한 작품은 〈밤의 카페〉다. 개인적으로 나는 고흐가 그린 카페 풍경이 깨끗하지도 화려하지도 않아서 좋다.

"오늘부터 내가 방을 얻어 사는 카페 내부를 그리기 시작할 생각이다. 사람들은 이곳을 '밤의 카페'라고 부르는데 밤새도록 열려 있는 카페다. 돈이 없거나 너무 취해서 여관에서 받아주지 않는 '밤의 부랑자들'이 이곳에서 잠시 쉬어간다."

_『반 고흐, 영혼의 편지』 중에서

고흐가 테오에게 쓴 편지처럼 가난한 자도, 술에 취한 자도 모두 품어 준 곳 〈밤의 카페〉 그림 속 시계는 이미 자정을 넘었다. 그래서인지 사람들도, 테이블도, 그림 속 모든 것이 조금은 비틀비틀해 보인다. 당시 그는 '압생트'라는 술에 빠져서 사물이 노랗고 흔들리게 보였다고 한다. 압생트는 고흐 이외에도 당시 수많은 예술가가 사랑했던 술이다. 파블로 피카소Pablo picasso, 1881~1973는 아예 압생트를 먹기 위한 컵과 숟가락을 만들기도 했으며, 에두아르 마네Edouard Manet, 1832~1883

나 에드가 드가Edgar De Gas, 1834~1917 역시 압생트를 먹는 사
람들을 주인공으로 작품을 남겼다. 고흐의 작품 속에서 압생
트는 투명한 흰색이지만 실제 압생트는 초록색이고, 설탕을
넣어 희석하면 하얗게 변한다.

고흐의 편지나 그림을 보면 고흐가 이 카페를 얼마나 인간적
이고 따뜻한 공간으로 생각했는지 눈치챌 수 있다. 고흐는 사
흘 밤낮을 몰두해서 이 카페만을 그렸다. 그에게 있어 카페는
예술가들의 집합 장소이자 영혼을 불태우는 곳이었다. 모두
가 떠나도 남아 있을 수 있는 곳, 아무 말 하지 않아도 품어
주는 곳. 하늘에 반짝이는 별들마저도 고흐의 편이었던 밤, 밤
의 카페도 그렇게 고흐를 사랑했다. 고흐가 밤의 카페에 느꼈
던 애착처럼 한 장소에 대한 깊은 애정은 우리의 삶을 좀 더
안정적으로 느끼게 한다.

압생트가 있는 정물 Café Table with Absinthe, 1887

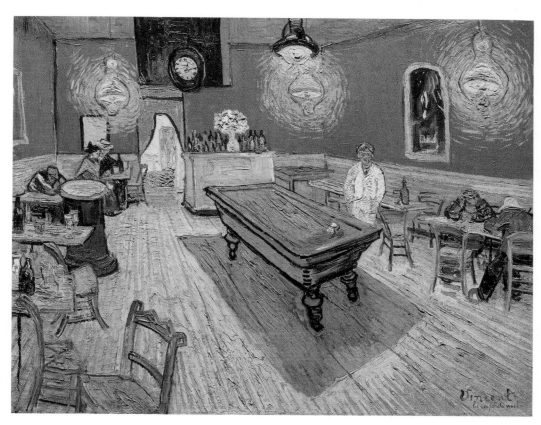

밤의 카페The Night Cafe, 1888

누군가에게는 낯선 고흐의 그림들

많은 사람이 반 고흐를 다소 감정적이고, 어느 정도의 우울증이 있고, 다혈질이었을 것이라고(귀를 자른 사건 때문에) 생각할 테다. 하지만 고흐는 자신이 좋아하는 것에서만큼은 상당히 차분하게 몰두하고 집중하는 쪽에 가까웠다. 자연을 오랜 시간 관찰한다거나, 평생 독서를 하는 습관을 가졌다거나… 이런 고흐의 성격이 잘 드러나는 작품이 바로 〈프랑스 소설 더미〉다. 고흐는 독서광이었다. 이는 부모님으로부터 물려받은 생활 습관이기도 했다. 고흐의 부모는 그가 화가가 되는 것을 못마땅해 했지만 어린 시절부터 교육에 열성적이라 저녁마다 아이들에게 책을 읽게 했다. 성인이 된 고흐는 어릴 적 이 습관 덕분인지 책을 상당히 사랑했다. 특히 그는 소설을 좋아했다. 그가 동생 테오에게 쓴 편지에는 책에 대한 이야기가 참 많이 나온다.

"우리는 졸라의 소설 『대지』와 『제르미날』을 읽은 사람들이잖아. 우리가 캔버스에 농부를 그린다면 그 소설들이 우리 몸의 일부가 되어 그림에 나타날 수 있다면 좋겠구나."

_『반 고흐, 영혼의 편지』 중에서

고흐는 사람들에 대해 이해하려면 소설을 읽어야 한다고 강

프랑스 소설 더미 Piles of French Novels, 1887

책이 있는 정물 Still Life with Books, 1887

성서가 있는 정물 Still Life with Bible, 1885

조했고 문학은 고흐에게 그림만큼이나 중요한 영감의 창고였다.

성경책이 주인공인 〈성서가 있는 정물〉은 고흐 아버지의 직업과 관련이 있다. 고흐의 아버지인 테오도루스 반 고흐Theodorus van Gogh의 직업은 목사였다. 고흐의 아버지는 고흐가 목사가 되길 바랐다. 하지만 아버지의 바람에 부응하지 않았고, 나이 서른이 넘어서도 작품을 제대로 팔지 못하는 인기 없는 화가로 생을 연명해나갔다. 심지어 동생 테오의 지원을 받으면서 말이다. 고흐는 이 그림을 1885년 10월에 완성하는데, 같은 해 3월 고흐를 끝내 이해하지 못했던 아버지가 갑자기 세상을 떠난다. 아버지가 좋아했던 성경책이 있는 이 그림은 고흐가 끝내 소통하기 어려워하던 아버지의 또 다른 초상화가 아닐까? 흥미로운 점은 그림을 자세히 보면 성경책 앞에 작은 소설책이 놓여 있는데 작가 에밀 졸라Emile Zola가 쓴 『산다는 것의 즐거움』이다. 결국 이 그림은 내게 친해지지 못했던 부자의 추상화와 같다.

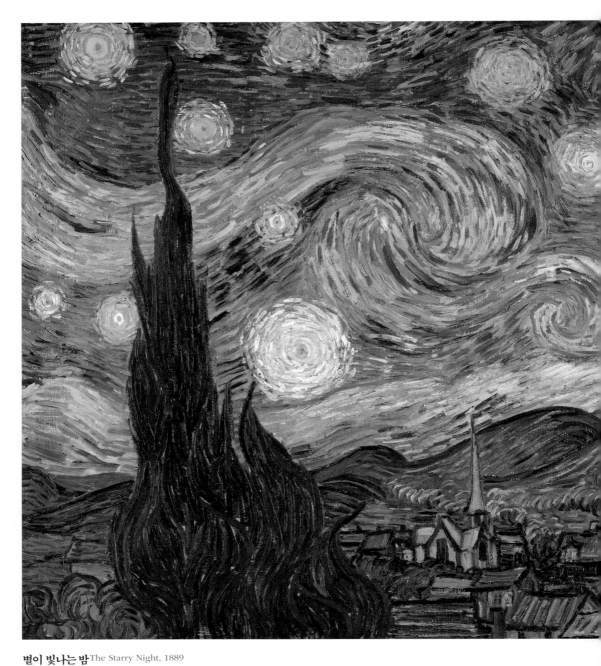

별이 빛나는 밤The Starry Night, 1889

〈별이 빛나는 밤〉은 고흐의 작품 중 가장 사랑받는 작품으로 단연 아름답다. 고흐는 밤 풍경을 여러 번 그렸는데, 그중 가장 인기가 많은 작품이다 보니 여러 상품이나 광고에서도 이 작품이 활용되었다. 가수 돈 맥클린Don Mclean은 이 작품에 감동해 음악을 만들었는데 그 곡이 바로 '빈센트Vincent'다. 그는 반 고흐에 대한 책을 읽고 그를 추모하기 위해 1971년 이 곡을 만들었다. 스트레스가 많은 날, 이 음악과 함께 고흐의 작품을 보고 있으면 마음이 차분해진다.

최근 들어 여러 방송에서 의사들이 고흐가 '메니에르병'이었을 것으로 판단했다. 어지러움과 청력 저하, 이명과 귀가 꽉 차거나 막혀 있는 느낌이 드는 질병인 메니에르병은 보통 20분 이상 심한 어지러움이 계속된다. 말년에 고흐 역시 난청과 이명 때문에 낮과 밤을 가리지 않고 귀가 윙윙거려 통증을 호소하며 자신의 귀를 자른 것이라는 것이다.

고흐가 처음 정신병원에 입원했을 때 담당 의사였던 펠릭스 레이Felix Rey는 그를 간질이라고 진단한다. 주기적인 흥분과 우울의 교차, 예민한 상태, 환각 증상, 발작 중 보이는 위험한 행동 등이 간질을 진단한 이유였다. 현대에 와서 고흐에게 진단 내려진 병은 메니에르병뿐만 아니라 훨씬 많았다. 모두 합치면 서른여 종이라고 하니, 얼마나 하루하루가 혼돈 속에 있었을지 짐작이 가지 않는다.

특히 고흐가 매일 마셨던 술인 압생트에는 '투존thujone'이라는 화학 물질이 들어 있는데, 필요 이상 우리 몸에 들어오면 환각 작용이 일어난다. 매일 하루 한 병 이상 압생트를 마셨던 고흐는 시간이 흐를수록 유독 진한 노란색을 사용했는데, 사람들은 고흐의 작품에 유독 짙은 노란색이 많은 이유가 압생트라는 술 때문이라고도 말한다.

"나의 경우 더 심한 발작이 일어난다면 그림 그리는 능력이 파괴되어 버릴지도 모른다."

_『반 고흐, 영혼의 편지』 중에서

고흐는 스스로 발작이 심하고 정신상태가 불안정함을 느꼈던 것이다. 그리고 그런 순간에는 본인 역시 그림을 그릴 수 없음을 감지했다. 그러므로 어쩌면 위의 작품은 고흐가 메니에르병으로 고통스러운 순간에 그렸다기보다 그 순간을 이겨내고 오히려 마음의 평정심을 찾을 때 그렸을 가능성도 있다.
즉 고흐의 메니에르병이 이토록 황홀한 〈별이 빛나는 밤〉을 탄생시켰다기보다, 메니에르병을 이기려고 무던히도 애썼던 고흐의 예술적 정신력이 이 작품을 탄생시켰다고 믿는다. 이유는 고흐의 소용돌이 패턴은 밤하늘의 별이 아닌 풍경을 그릴 때도 빈번하게 나타나고, 되레 고흐의 건강 상태가 비교적 안정적이었을 때도 나타나기 때문이다.

고흐가 이 그림을 그릴 때의 마음을 헤아려본다. 병원에서 홀로 지내던 고흐는 자신의 마음적인 불안이 평안해지기를 바라며 병원 주변의 풍경을 그림으로 남긴다. 나이 서른이 넘도록 자신의 앞가림을 제대로 하지 못하고 동생 테오에게 생활비를 받아서 쓴다는 죄책감과 목사가 되길 바라는 부모님의 바람을 꺾은 미안함, 아를에서 꿈꾼 화가 공동체에 대한 기대가 무너져 내려 생긴 실망감, 고갱과의 다툼으로 생긴 상처 등으로 그의 마음은 황량했을 것이다. 거기에 환각과 메니에르병까지…. 고흐는 그럼에도 불구하고 밀도 높은 작품을 완성해낸다. 자신을 책망하기에 세상은 너무 찬란한 풍경으로 가득 찼기 때문이리라. 바로 여기에 위대한 예술가와 정신이상자의 차이가 있다.

고흐의 정신이 어지러웠던 것이 아니라 너무도 어지러운 세상을 똑바로 직시했던 것 아닐까? 나는 〈별이 빛나는 밤〉 속 소용돌이치는 밤하늘이 오히려 조화로운 질서를 가진 소란스러움으로 느껴진다. 즉 고흐의 그림은 아무렇게나 마구 휘갈긴 소용돌이가 아닌 나름의 율동감을 지닌 터치를 담고 있다.

"오늘 아침, 해 뜨기 전에 창문을 통해 오래도록 시골의 경치를 바라봤단다. 새벽 별이 정말 크게 보였지."

고흐는 이미 〈별이 빛나는 밤에〉를 그리기 1년 전에 〈론강의

별이 빛나는 밤〉을 그리며 테오에게 마음의 크기를 별빛의 크기로 표현한다는 말을 했다. 1년 사이에 고흐가 그린 밤하늘 속 별빛이 유독 커졌다. 그는 무엇을 사랑하는 마음이 커진 것일까?

자신의 삶은 물질과는 늘 평행선이라고 안타까워했던 고흐…. 자신의 작품이 언젠가는 반드시 물감값보다 비싼 날이 올 것이라고 믿었던 고흐…. 그는 이 작품을 그리며 세상을 사랑하는 마음, 자기 자신을 사랑하고자 하는 마음을 무한대로 키워 나갔던 것은 아닐까. 그리고 그래야만 버틸 수 있었던 것 아닐까.

유명한 화가일수록 그에 대한 이야기는 늘 비슷하게 되풀이된다. 그럴수록 우리는 작품을 더 오래 바라봐야 한다. 세상 사람들이 만들어 낸 수많은 이야기가 아닌, 오로지 작품을 바라보는 시간을 늘린다면 진짜 그가 말하고자 했던 바가 조금은 들린다.

우리가 '인생 화가'를 찾는 조건들은 대단히 엄격하지 않다. 하지만 쉽지만도 않을 것이다. 늘 봐도 시선이 오래 머무는 그림, 시간이 흘러도 꾸준히 인정하게 되는 화가, 살아가면서 더 알고 싶어지는 화가가 있다면 그게 바로 '인생 화가'다. 고흐의 삶과 작품은 10대의 나와 20대의 나, 30대의 나, 그리고

40대가 된 지금의 내게 매번 다른 의미로 다가왔다. 고흐는 내가 삶을 살아가면서도 꾸준히 이해하고 싶은 '인생 화가'다. 내게 고흐의 〈별이 빛나는 밤〉은 어지럼증을 호소하는 한 예술가의 포효가 아니라, 마음이 힘들고 정신이 자신을 갈취하는 것 같은 괴로움에 짓눌려도 삶을 사랑하는 마음으로 온건하고 성실하게 이겨내려 했던 한 가난한 예술가가 남긴 생의 가장 아름다운 조화로 느껴진다.

"나중에 사람들은 반드시 나의 그림을 알아보게 될 것이고,

내가 죽으면 틀림없이 나에 대한 글을 쓸 것이다."

_빈센트 반 고흐

◆ **빈센트 반 고흐** Vincent Van Gogh

출생	1853.3.30 (네덜란드 쥔데르트)
사망	1890.7.29 (프랑스 오베르쉬르우아즈)
국적	네덜란드
활동 분야	회화
주요 작품	〈감자 먹는 사람들 The Potato Eaters〉(1885), 〈밤의 카페 The Night Cafe〉(1888), 〈열두 송이의 해바라기가 있는 꽃병 정물화 Still Life: Vase with Twelve Sunflowers〉(1888), 〈별이 빛나는 밤 Starry Night〉(1889)

프레데릭 레이턴
〈구불구불한 실타래〉

구불구불한 실타래 Winding the Skein, 1878

지금 만난 삶의 고비를 피하지 말고

담담하게 마주하자.

삶이란 내가 가진
실타래를 풀어가는 것

그녀들에게 실타래가 있다. 이리저리 얽히고설켜 도무지 언제 풀릴지 막막한 실타래. 살아가다 보면 내 의도와는 다르게 실타래처럼 꼬이는 일이 생기기 마련이다. 학교에서, 직장에서, 사업에서, 친구 관계나 가정까지…. 하나가 엉키는 것은 일상 같지만, 이 중 몇 개가 동시에 얽히기 시작하면 우리는 금세 힘들어진다. 과연 언제 풀리는지, 풀리긴 하는 건지, 한참을 답답해한다. 그러다가 어느 날 보면 저절로 풀려 있기도 하고, 풀려고 억지로 노력할수록 다시 얽히기도 한다.
어쩌면 세상에 처음부터 반듯하게 펼쳐진 실타래는 없는 것처럼 영원히 반듯한 일도, 관계도 없는 건 아닐까? 그러니 얽혀 있는 것이 당연하다고, 풀어가는 과정도 내가 살아가는 과정이라고 위로해본다.

그림 〈구불구불한 실타래〉 속 실타래를 들고 또랑또랑하게 눈을 뜨고 서 있는 오른쪽 소녀는 내면의 나, 실타래를 풀면서도 한숨 섞인 표정으로 앉아 있는 왼쪽 여인은 외면의 나 같다는 생각을 했다. 삶이란 건 이 그림처럼 내면의 나와 외

구불구불한 실타래 Winding the Skein, 1878

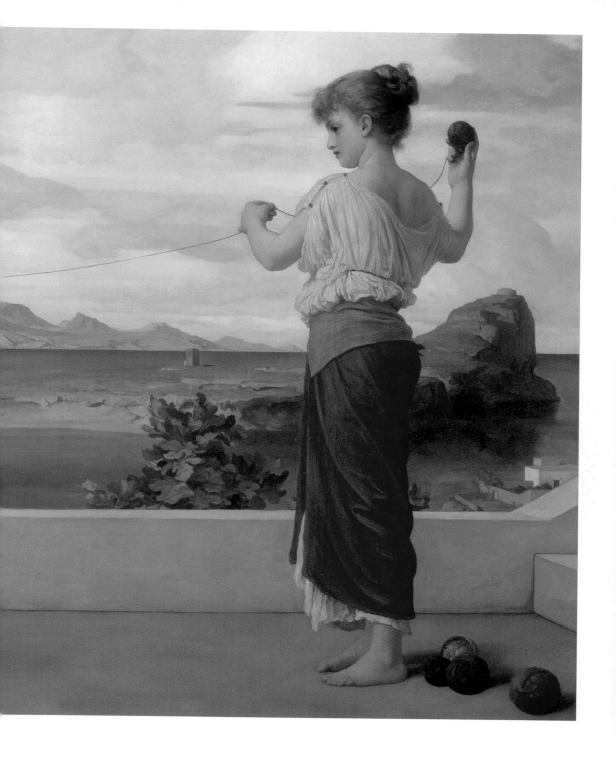

타오르는 6월 Flaming June, 1895

면의 내가 만나 강했다가 약했다를 반복하면서 결국 내가 지닌 실타래를 풀어가는 것일지도 모르겠다. 그들의 실타래가 하루아침에 풀릴 리 만무하지만 풀어나가고 있는 모습이 긍정적으로 다가온다. 실타래는 누구에게나 주어지는 긴 삶의 여정이다.

이 그림을 그린 프레데릭 레이턴Frederic Leighton, 1830~1896은 19세기 영국에서 꽤 인기 있던 화가이자 조각가였다. 부유한 집안에서 태어난 그는 아버지가 청력을 잃고 어머니 역시 아픈 후로 가족의 요양을 위해 유럽의 이곳저곳을 여행하며 살았다. 덕분에 그는 5개 국어 이상을 말할 수 있었다. 또, 20년 이상 런던 로얄 아카데미 총재를 지냈을 만큼 명성을 쌓았다. 그러다가 죽기 하루 전날, 영국 역사상 최초로 화가로서 세습 남작 작위를 받게 된다. 작위를 물려받을 직계 가족이 없던 그의 남작 작위는 하루 만에 소멸한다. 부와 명예 그리고 많은 경험을 가진 그였지만, 없었던 단 한 가지가 바로 배우자였다.

문득 생각해본다. 어쩌면 그가 그린 이 그림은 그가 평생을 찾아 헤맨 사랑의 실타래 아니었을까. 평생을 독신으로 살았던 레이턴이지만 정작 여성을 그리는 데는 탁월한 재주가 있었다. 그의 작품 중 가장 인기가 많은 〈타오르는 6월〉은 런던 코톨드 연구소의 설립자인 새뮤얼 코톨드Samuel Courtauld가 한때 '현존하는 가장 멋진 그림'이라고 부를 정도였다. 실제

이 작품의 모델이 레이턴의 뮤즈인 배우 로도시 딘Dorothy Dene
이라는 의견도 있지만 확실하진 않다. 하지만 여전히 많은 사
람이 이 작품을 두고 의견이 분분하다. 곤히 낮잠을 자는 저
여인을 그린 그림에 붙은 제목이 〈타오르는 6월〉이라니 흥미
롭지 않은가? 잠자는 숲속의 미녀부터 수면의 마법이나 님프
의 이야기까지 꼬리에 꼬리를 문 해석 덕분에 이 작품은 영원
히 사랑 받으며 오랜 시간 살아간다.

살아가면서 우리는 자주 고비를 맞이한다. 예전에는 고비를
넘기 싫거나 무서워서 피하려 했다. 피구를 할 때 술래가 던

골든아워
Golden hours,
1864

지는 공을 이리 피하고 저리 피하고, 그렇게 경기 끝까지 살아남으면 나는 늘 더 불안했다. 이제 공에 맞을 사람은 나 혼자니까. 내가 공에 맞아야 이 게임이 끝나니까. 다른 친구가 공을 맞았다고 안도의 한숨을 내쉬면 불현듯 공이 나를 향해 오는 것처럼, 내가 피했던 고비들을 우리는 언젠가 결국 다시 만나게 된다.

어쩌면 그때 그 고비를 넘어야지만 내가 원하는 것을 이루거나 가질 수 있었던 거다. 원하는 것이 없었더라면 고비는 시작부터 존재하지 않았다. 앞으로 고비를 만나면 원하는 것을 얻기 위한 과정이라고 생각해야겠다. 머리로 이해했으니, 마음과 머리가 하나로 움직이는 일만 남았다.

꼬인 실타래를 보며 한숨 쉬는 당신에게

이 그림을 선물하고 싶다. 그리고 말하고 싶다.

내 인생의 실타래를 풀 수 있는 사람은 나뿐이라고,

지금 만난 삶의 고비를 피하지 말고 담담하게 마주하자고.

사이몬과 이피게네이아 Cymon and Iphigenia, 1884

◆ 프레데릭 레이턴 Frederic Leighton

출생	1830.12.3 (영국 스카버러)
사망	1896.1.25 (영국 켄싱턴)
국적	영국
활동 분야	회화, 조각
주요 작품	〈화가의 신혼여행The Painter's Honeymoon〉(1864), 〈다프네포리아Daphnephoria〉(1876), 〈전원시Idyll〉(1881), 〈추억Memories〉(1883), 〈사이몬과 이피게네이아Cymon and Iphigenia〉(1884), 〈포로 안드로마케Captive Andromache〉(1888), 〈타오르는 6월Flaming June〉(1895)

암브로시우스 보스샤르트
〈꽃다발〉

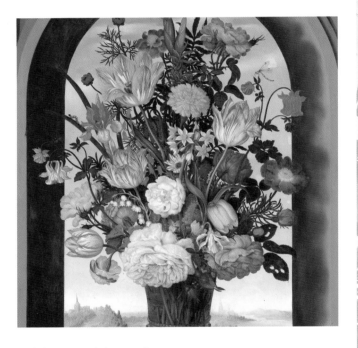

꽃다발 Bouquet of Flowers, 1620

죽음은 피할 수 없고 한 번뿐인 삶이니

지금, 이 순간 최선을 다해 행복하게 살아라.

내가 사랑하는
바니타스화

16세기 후반에서 17세기, 네덜란드 중산층은 인생의 덧없음과 유한함을 주제로 그린 그림에 바니타스 정물화Vanitas' still life라는 별명을 붙였다. 그런 그림들은 때론 부의 상징이 되기도, 집의 장식물이 되기도 했지만, 교훈을 주는 그림으로도 존재했다. 언젠가 끝이 나는 인생을 표현하기 위해, 언젠가 변하는 인간의 모습을 나타내기 위해, 차고 넘치면 깨져 버리는 허영심을 표현하기 위해….

아주 화려하지만 금세 시들어 버릴 꽃이 만발한 화병, 금방이라도 깨질 것 같은 유리잔과 거울, 혹은 시간의 끝을 알려 주는 해골이나 모래시계, 탐스럽지만 이내 썩어 버리는 과일 같은 것들이 바니타스 정물화를 대표하는 선두주자들이다. 바니타스는 기독교 전도서에 쓰인 '바니타스 바니타툼 옴니아 바니타스, 헛되고 헛되도다, 모든 것이 헛되도다'라는 글귀에서 시작되었다. 라틴어로 '인생무상'을 뜻하는 바니타스. 이 단어가 우리에게 주는 의미는 '헛된 것이 인생이고, 부질없는 것이 삶이니, 되는대로 대충 살아라'가 아니라, '죽음은 피할 수 없고 한 번뿐인 삶이니 지금, 이 순간을 최선을 다해 행복

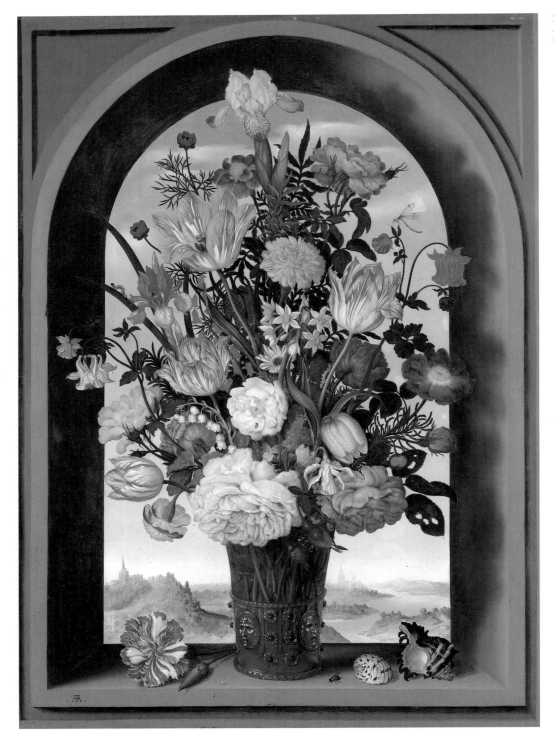

하게 살아라'라는 의미일 것이다. 눈부시게 찬란하지만 이내 사라져 버리는 것들을 그려 놓은 바니타스 정물화를 바라보면 문득 나에게 묻게 된다. '너는 오늘 행복하니?', '네가 진심으로 하고 싶은 걸 하고 있니?', '그러기 위해 어떤 노력을 하고 있니?'.

나는 아주 열심히 일하는 날이 있는가 하면, 어떤 날은 대충 살아 버리는 지독히도 극단적인 사람이었다. 하루를 느지막이 시작해서 겨우 주어진 일만 하고, 그것마저도 버거워하며 시간에 쫓기던 사람. 우습게도 나를 바꾼 것은 블로그와 포스트였다. 누가 보든 말든 포스팅을 하고 매일 아침 '출근길 명화 한 점'을 업로드하겠다고 다짐한 이후, 혼자 한 약속이 즐거워졌다. 조금씩 일찍 일어나기 시작했으며, 내 글을 읽어 주고 기다리는 사람들도 늘어났다. 지금껏 잊고 있던 '오늘', '지금', '오전'의 의미를 서른이 넘어 다시 깨달은 어리석은 어른이지만, 확실히 알 것 같다. 돈보다 시간이 소중한 것임을.

눈이 아프도록 화려한 〈꽃다발〉을 그린 주인공은 네덜란드 화가 암브로시우스 보스샤르트Ambrosius Bosschaert, 1573~1621이다. 그는 네덜란드 특유의 '꽃이 만발한 정물화'의 대가이다. 세상 모든 화려함을 다 모아 놓은 듯한 그의 그림은 사실 한계절에 피는 꽃을 꺾어 와서 곧바로 그린 것이 아니라, 여러 계절에 피는 다양한 꽃들을 상상으로 조합하여 그린 것이다. 보스샤르트의 그림에서처럼 16세기 후반에서 17세기까지,

네덜란드 화가들의 그림에 부담스럽도록 크게 그린 튤립이 들어갔던 때는 네덜란드 무역의 황금기였다. 그림을 보면 자국의 번영을 자랑스러워하며 그림을 그리고 있는 그의 뿌듯한 미소가 머릿속에 떠오르기도 한다.

시간이 흐를수록 내게 와닿는 또 다른 바니타스를 주제로 한 그림들이 있었으니 바로 이 작품들이다. 먼저 소개할 작품은 몽테뉴의 수상록의 한 구절과 함께 보고 읽으라고 권하고 싶다.

"얼마 전에 이 하나가 툭하고 저절로 빠졌다. 아무런 고통도 아무런 노력도 없이 본연의 수명을 다한 것이다. 내 존재의 일부분인 치아를 비롯해 다른 부분들이 이미 명을 다했고, 한창때 굳세고 원기 왕성했던 다른 신체 기관들도 절반은 생명을 다했다. 그렇게 나는 무너져 내리고, 나에게서 빠져나간다."

_몽테뉴, 『수상록』, '나이 듦과 죽음에 관하여'

몽테뉴가 살던 시대에는 질병과 전쟁으로 인해 40대 이후까지 건강하게 산 사람보다 그전에 죽은 사람이 더 많았다. 그래서일까. 몽테뉴는 서른일곱의 나이에 법관직을 은퇴 후 제2의 삶을 살고자 했다. 오랜 시간 공직 생활에 부담과 피로함을 느끼던 그는 은둔 생활을 시작하고, 그 과정에서 정신을 다스리고자 『수상록』을 집필한다.

베르나르도 스토리치 Bernardo Strozzi , 바니타스 Vanitas(Old Coquette), 1637

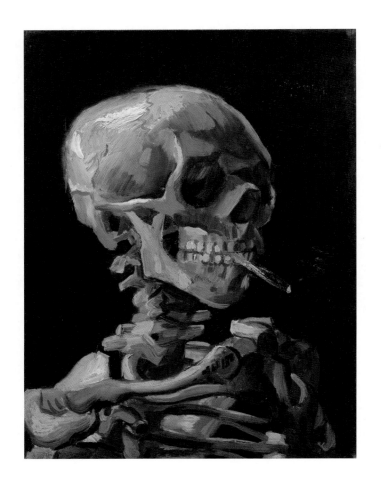

빈센트 반 고흐,
담배 피우는 해골
Skull with burning cigarette,
1885

〈바니타스〉 작품 속 노인은 속수무책으로 빠져 버린 이를 인
정하는 듯한 눈빛이다. 인정은 한다는 것은 자신의 늙음을 이
해한다는 것이다. 나는 아직 이가 튼튼한데도 이 구절과 저
그림이 왜 이렇게 와닿는지 모르겠다. 올해가 지나면 내 몸에
서 생명을 다하고 무너져 내리고 빠져나가는 것은 무엇일까.

고흐는 아버지가 돌아가신 이듬해 〈담배 피우는 해골〉을 그린다. 고흐는 시골 마을인 뉘넨에서 벨기에의 안트베르펜으로 이동하는데, 당시 안트베르펜은 큰 항구도시로 개방 직후 일본의 문물이 쏟아져 나왔다. 고흐는 이 시기 더욱 일본 판화에 매료되었다.

내가 이 작품이 좋은 이유는 현실적이지 않아서다. 과거의 화가들이 그린 바니타스 정물화 속 해골에 비해 너무 능청스럽게 담배를 피우고 있는 해골을 보면 웃음이 난다.

결국 바니타스는 오늘을, 지금을, 젊음을 더 진심으로 소중히 보내라는 지나간 모든 사람들이 하고 싶은 이야기가 아닐까. 앞으로 내 인생에 행복과 기쁨만 있을 것이라는 보장은 못한다.

살다 보면 진흙투성이가 되는 날도 있고, 깊은 우물에서

나오기 싫은 날도 있겠지. 하지만 그때마다 이 그림들을 떠올리며

지금, 이 순간을 사랑하며 살고 싶다.

◆ **암브로시우스 보스샤르트** Ambrosius Bosschaert

출생	1573.1.18 (벨기에 안트웨르펜)
사망	1621 (네덜란드 헤이그)
국적	네덜란드
활동 분야	회화
주요 작품	〈꽃 정물화 Still-Life of Flowers〉(1614), 〈창문 틈새에 있는 꽃병 Vase of Flowers in a Window Niche〉(1620), 〈과일과 꽃이 있는 정물화 Still Life with Fruit and Flowers〉(1621)

앙리 팡탱 라투르
〈정물화〉

정물화 Still Life, 1866

움직이지 않고, 감정을 드러내지 않는 그림 속 물건들을
물끄러미 바라보면 마음이 안온해진다.

꽃보다 아름다운 꽃병을
그리는 화가

대학교 1학년, 바람이 차가웠던 4월 어느 날. 그날은 대학 시절 첫 만우절이자, 따분한 교양 강의만 잔뜩 있던 목요일이기도 했다. 고등학생 때처럼 교실이나 교복을 바꾸고 장난하던 재미도 사라져 대학생의 만우절은 뭐가 이리 심심하냐며 투덜대며 집으로 돌아왔던 날. 그날 저녁에 홍콩 배우 장국영이 한 호텔에서 자살한 소식을 듣게 되었다. '마음이 피곤하여, 더는 세상을 사랑할 수 없다'는 그의 마지막 말은 모든 것이 흥미롭고 신기한 스물한 살의 나에게는 의아하게만 느껴졌다. 그런데 시간이 흘러 나이가 들다 보니 장국영이 남기고 간 말이 가끔씩 떠오른다. 내가 하는 일에 많은 감정을 쏟아붓고 돌아오는 길이 그렇고, 고민을 한 다발 털어놓는 친구를 만나고 돌아오는 길이 그렇다. 그런 날은 마음이 피곤하다. 세상을 버릴 정도는 아니어도 '마음에 휴식이 필요하다'고 외치는 내 안의 울림이 들린다. 그럴 때 컴퓨터 한구석에 숨겨놓은 곱디고운 정물화들을 꺼내 본다. 움직이지 않고, 감정을 드러내지 않는 그림 속 물건들을 물끄러미 바라보면 마음이 안온해진다. 가끔은 살아 있는 장미보다 시들지 않는 조화를

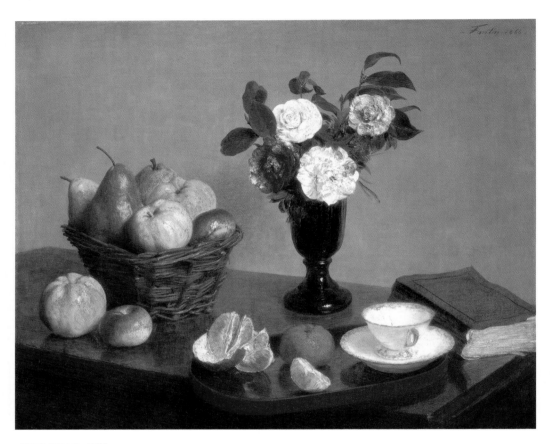

정물화 Still Life, 1866

봄 꽃다발 Spring Bouquet, 1865

갖고 싶을 때가 있는 것처럼, 인물이 등장하는 그림은 함께 슬퍼하고 행복해하느라 감정이 더욱 소비되기도 하니까.

'나는 오늘 마음이 피곤하니 네 마음은 나에게 전달하지 말고, 내 마음만 네가 온전히 받아주면 참 좋겠다' 하는 날에는 정물화가 제일 좋은 짝이다.

그런 날이면 프랑스 화가 앙리 팡탱 라투르Henri Fantin-Latour, 1836~1904의 작품 중 유독 꽃병을 그린 정물화에 마음이 간다. 그에게 '꽃보다 아름다운 꽃병을 그리는 화가'라는 별명을 붙여 주고 싶다. 청아하고 고요한 색감을 조화롭게 칠해서인지, 꽤 화려한 꽃병인데도 전혀 튀지 않고 다른 정물들과 어색하지 않게 어울린다. 참 잘 어울릴 것 같은 사람들을 붙여 놔도 으르렁대는 집단이 있는가 하면, 절대 어울리지 못할 것 같은 사람들인데도 죽고 못 사는 사이처럼 아껴 주는 집단도 있다. 그림 속 물건들을 곰곰이 바라보면, 나 혼자 잘났다고 나서지 않는 미덕이 얼마나 큰 조화로움을 선물하는지 알게 된다.

대학 시절 들었던 '비폭력 대화'라는 수업은 여러 가지 상황에서 느껴지는 감정을 이야기하는 것이었다. 수업에서 나는 '우리가 감정을 표현하는 것에 있어서 얼마나 서투른가?'를 알게 되었다. 일상에서 마음을 표현하기 위해 사용하는 단어는 '기쁘다, 화나다, 슬프다, 좋다, 싫다' 정도로 매우 협소했

다. 세상에는 감정을 표현하는 단어가 수백 개가 넘는데도 말이다. 선생님은 우리가 자신의 마음을 적당한 말로 표현하지 못하고, 화난다거나 싫다고만 표현하면 병이 된다고 했다. 혹시라도 말하고 싶은 감정을 미처 이야기하지 못해서 속상할 땐, 마음이 편안해지는 풍경을 바라보거나 조용한 정물화에 마음을 옮겨 보라고 했다. 가끔은 사물이 사람보다 더 인간애가 가득한 법이다.

모든 감정을 품고 있어서 정물화가 조용한지,

아무 감정이 없어서 조용한지는 알 수 없다.

하지만 하루에도 몇 번씩 기분이 바뀌는 날에는

정물화를 보면 치유가 된다.

◆ 앙리 팡탱 라투르 Henri Fantin-Latour

출생	1836.1.14 (프랑스 그르노블)
사망	1904.8.25 (프랑스 뷔레)
국적	프랑스
활동 분야	회화, 석판화
주요 작품	〈들라크루아 예찬Homage to Delacroix〉(1864), 〈에두아르 마네의 초상Portrait of Edouard Manet〉(1880), 〈라인의 황금Rheingold, First Scene〉(1888), 〈나이아스Naiade〉(1896)

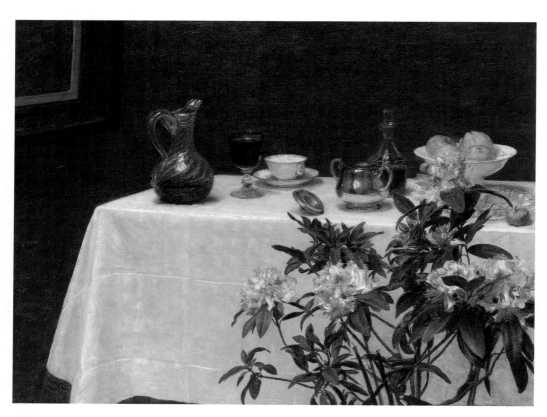

테이블 구석의 정물화 Still Life: Corner of a Table, 1873

탁자 위의 히아신스, 튤립, 팬지 Jacinthes, Tulipes Et Pensées Posées Sur Une Table, 1871

구스타브 카유보트
〈파리의 비 오는 거리〉

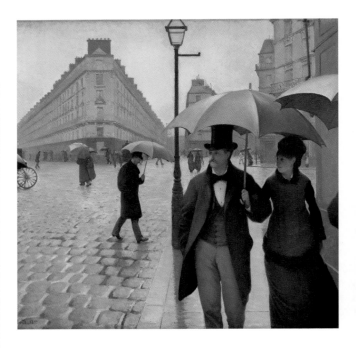

파리의 비 오는 거리Paris Street; Rainy Day, 1877

"만약 그가 일찍 죽지 않고 살았다면

그는 재능이 풍부했기 때문에

우리와 같은 행운의 상승세를 누렸을 것이다."

_클로드 모네

당신이 몰랐던
카유보트

간혹 화가보다 작품이 더 유명한 경우가 있다. 〈파리의 비 오는 거리〉도 그런 경우다. 프랑스의 인상파 화가인 구스타브 카유보트Gustave Caillebotte, 1848~1894의 이 작품은 많은 사람에게 알려진 편이다. 카유보트가 스물아홉 살에 그린 작품으로 가로가 2미터 70센티미터가 될 정도로 큰 작품이다. 나는 오직 이 작품을 보고 싶어서 시카고 미술관Art Institute of Chicago에 방문한 적이 있을 정도였다. 실제 카유보트의 그림 속 거리인 '모스크바가'는 여전히 그대로 존재한다. 모스크바라는 거리 이름은 당시 이 구역의 이름이 유럽의 도시 명에서 유래해서다.

나는 카유보트가 파리의 거리를 표현한 그림을 대부분 좋아하는데, 19세기 파리 사람들의 모습을 건조하면서도 매우 사실적으로 포착했기 때문이다. 카유보트의 그림 속 사람들은 대부분 독립적이고 개인적이며 혼자 무언가를 생각하며 걷는다. 〈파리의 비 오는 거리〉 속 모든 사람은 검은색 우산을 쓰고 있어서 혼잡스러운 도로와 조화가 느껴지면서도 저마다

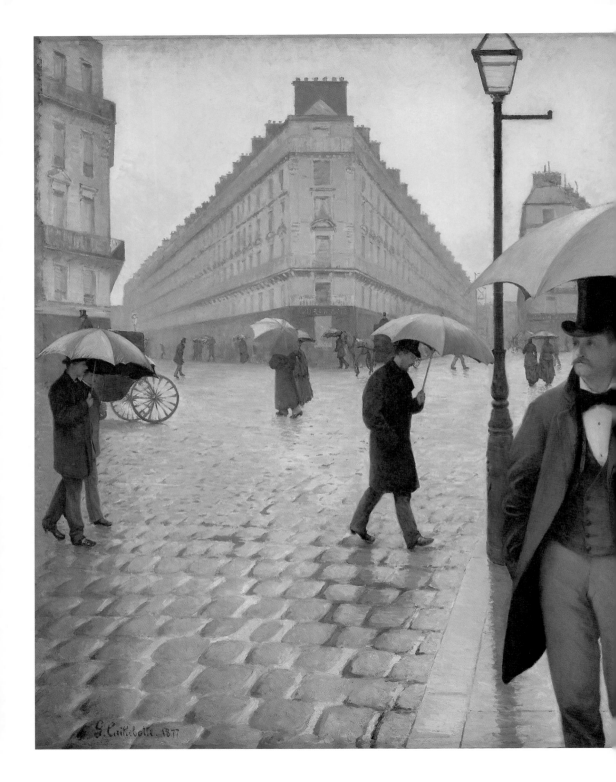

G. Caillebotte 1877

파리의 비 오는 거리

Paris Street; Rainy Day, 1877

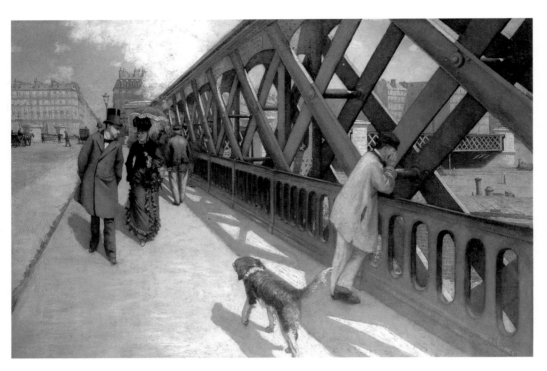

유럽의 다리 Le Pont de L'Europe, 1881~1882

다른 방향을 향해 가고 있는 독립적인 개인들이다. 더불어 이 그림에서는 비 오는 날이 지닌 불편함이 크게 느껴지지 않는다. 그저 모두가 평정심을 가진 채 갈 길을 간다. 카유보트는 그야말로 시크한 도시 사람들을 자주 그렸다. 『인상주의: 모더니티 정치사회학』의 저자 홍석기는 이런 점 때문에 카유보트의 그림이 독일의 철학자 게오르그 짐멜Georg Simmel이 언급한 도시인의 심리분석에 가장 근접한 생각을 하고 있다고 평가했다.

컬렉터로서의 카유보트

카유보트는 군에 침구 재료 제공 사업을 하는 유복한 집안에서 태어나고 자라 스물다섯에 이미 거대한 재산을 물려받았다. 전공은 법학이었지만 화가로 전향한 그는 1874년경 첫 번째 인상주의 전시회에 참여한 예술가들과 알게 되었고 모네Claude Monet, 르누아르Pierre-Auguste Renoir, 피사로Camille Pissarro 등과 친밀한 우정을 쌓았다. 그는 넉넉한 가정형편 덕분에 본인의 작업 활동을 하면서도 동료 인상파 화가들의 그림을 사고 모을 수 있었다. 즉 카유보트는 인상파 화가이자 컬렉터이자 후원자였다.

카유보트는 1875년 초창기 모네의 작품을 구입한다. 그 후

그림을 점점 더 수집해 1883년에는 르누아르, 드가, 모네, 피사로, 세잔Paul Cezanne, 시슬레Alfred Sisley 등 인상파 화가들의 작품을 70여 점 가까이 수집한다. 또한 동료인 인상파 화가들이 전시회를 열 수 있도록 자금을 지원하고 홍보했다. 실제로 그가 모네와 피사로에게 생활비를 주고 작업실을 만들어준 일화는 유명하다.

〈물랭 드 라 갈레트의 무도회〉는 1879년 카유보트가 구입한 르누아르의 작품이다. 19세기 후반, 몽마르트 언덕은 비교적 도시화되지 않은 곳이었고, 물랭Moulin은 몽마르트의 야외 파티장 같은 곳이었다. 르누아르는 날씨 좋은 일요일 오후에 누가 누구인지 모를 만큼 흥겹고 즐거웠던 물랭의 파티를 그림에 담았다. 르누아르는 이날을 기억하며, 이 작품만을 위해 스케치 연습을 수없이 했고, 거대한 크기의 캔버스를 들고 언덕에 올라 열심히 그림을 그렸다. 르누아르만큼 삶 속의 축제를 잘 표현한 화가는 드물다. 카유보트의 선택은 탁월했다.
르누아르는 카유보트를 그림에 담았다. 〈선상 파티에서의 점심 식사〉의 오른쪽 하단에 있는 밀짚모자를 쓴 청년이 바로 카유보트다. 이 작품은 실제 배 위에서 인상파 친구들이 파티를 했던 날로 파티에 참석한 모두가 화창한 날씨와 분위기에 취해 있다. 이 파티에는 훗날 르누아르의 부인이 되는 열아홉 살의 재봉사 알린느 샤리고Aline Charigo도 있다. 그림 왼쪽에

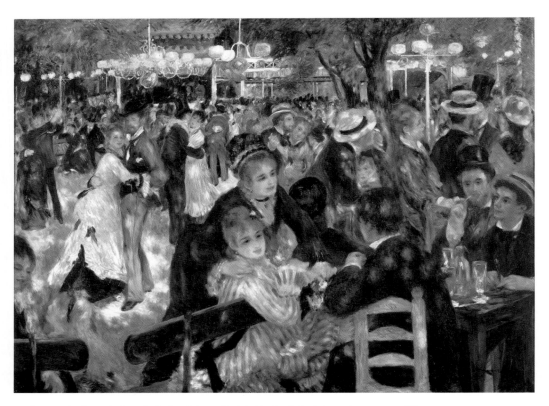

오귀스트 르누아르, 물랭 드 라 갈레트의 무도회Bal du Moulin de la Galette, Montmartre, 1876

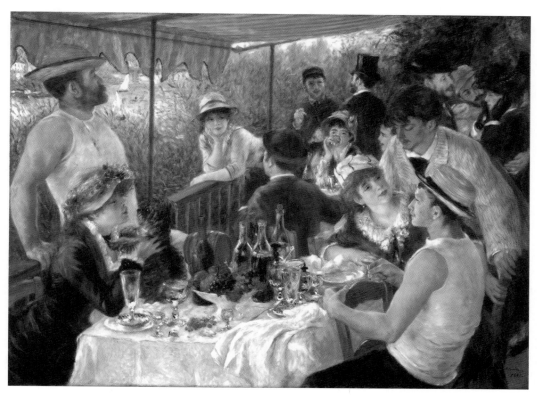

오귀스트 르누아르, 선상 파티에서의 점심 식사 Luncheon of the Boating Party, 1881

강아지를 안고 있는 여인이 바로 샤리고다. 그녀는 르누아르가 애정하는 많은 것들을 지니고 있다. 발그레한 볼, 귀여운 콧잔등, 통통한 얼굴….

르누아르는 훗날 카유보트에게 "네가 우리의 후원자가 아니었다면, 너의 그림이 더 조명받을 수 있었을 텐데…." 하며 아쉬워했다고 한다.

1876년 카유보트는 남동생이 먼저 사망하자 본인 역시 유언장을 작성한다. 자신이 수집한 모든 그림(즉 자신이 동료 인상파 화가들에게서 산 그림)을 프랑스에 맡기고자 했지만 프랑스는 이를 거절한다. 프랑스 정부는 인상파 화가들의 작품에 별로 관심이 없었고, 기증은 한 사람의 작품이 한 미술관에 세 점까지만 가능하다는 정책 때문이었다. 그의 나이 겨우 30세 때의 일이다. 나도 컬렉팅을 하지만 본인이 소장한 모든 작품을 나라에 기증한다는 결정은 결코 쉬운 일이 아니다. 1894년 2월 45세의 나이로 그가 세상을 떠났을 때 그의 유언장을 집행했던 사람은 르누아르였다. 르누아르는 카유보트가 소장했던 모네, 세잔, 드가, 시슬레, 르누아르, 마네, 피사로 등의 작품들을 결국 개인 컬렉터들에게 팔았다. 몇십 년이 지나서야 인상파 화가들의 중요성을 느낀 프랑스의 기관은 1928년 개인 컬렉터에게 팔린 이 작품들을 돌려받고자 노력했지만, 모두 성공하지는 못했다. 그는 평생 동료 인상파 화가들의 작품

을 수집하며 영감을 받았고 또 그 영감을 자신의 작품에 투영했다.

요트 선수이자 보트 디자이너이자, 정원사였던 구스타브 카유보트

카유보트는 예술에만 열정이 있는 것은 아니었다. 1877년과 1878년 사이 예레스Yerres에 있는 가족 별장에서 수영하는 사람, 노 젓는 사람, 카누가 주제인 그림들을 일곱 점이나 그렸다. 그가 그린 그림들을 보면 그가 얼마나 카누와 요트에 진심이었는지 알 수 있다. 실제 그는 1881년 센 강변인 쁘띠-젠빌리Petit-Gennevilliers에 별장을 구입해 이곳에서 지내며 레가타 대회에 참가하고 요트 선수로서의 기술을 연마할 수 있는 환경을 만들었다.

카유보트는 정원사로도 활약한다. 온실에서 휴식을 취하거나 야외에서 식물을 심는 모습, 가지치기하는 모습 등을 그림에 많이 담았다. 작품 〈정원사들〉은 두 명의 정원사가 정원에 줄지어 심은 식물에 물을 주는 모습이다. 인상파지만 사실적인 표현을 지향했던 카유보트만의 특징이 잘 드러나는 작품이다. 실제 카유보트는 모네와 함께 가드닝 관련 책을 사서 바꿔가며 볼 정도로 정원을 가꾸는 데 진심이었다. 두 사람은

경정 Skiffs, 1877

아르장퇴유 센강의 돛단배 Sailboats on the Seine at Argenteuil(Voiliers sur la Seine à Argenteuil), 1893

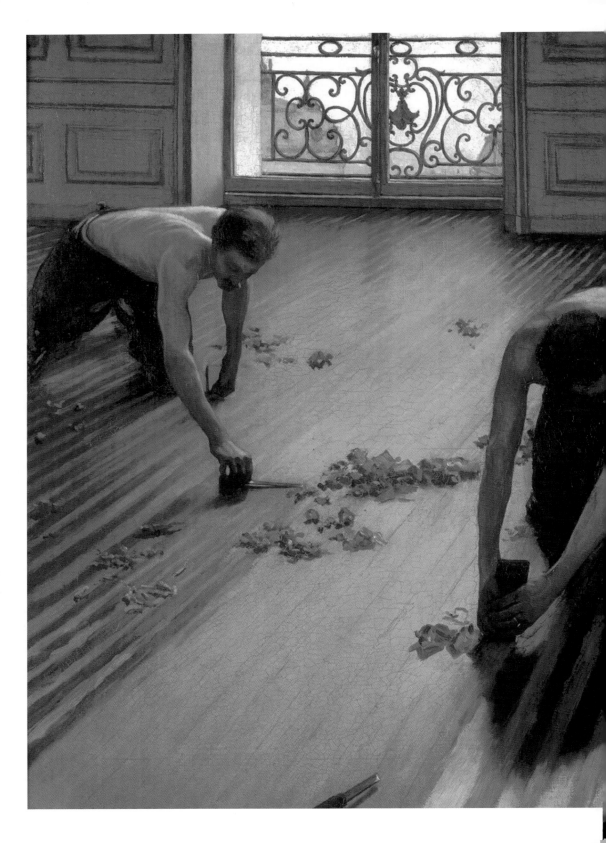

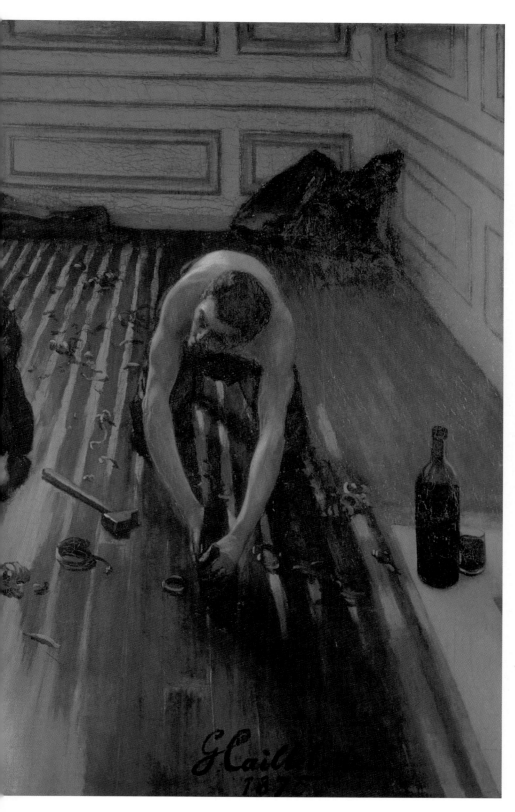

정원사 The Gardener, 1877

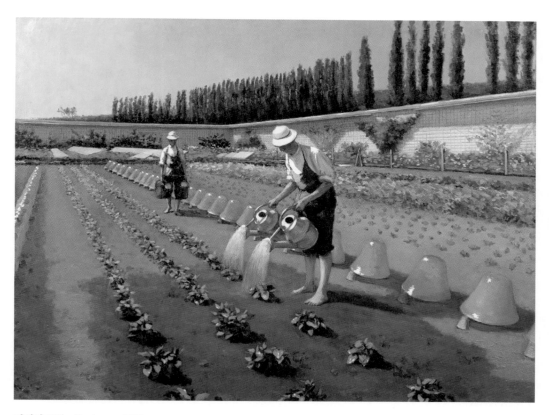

정원사들The Gardeners, 1877

오르막길Rising Road, 1881

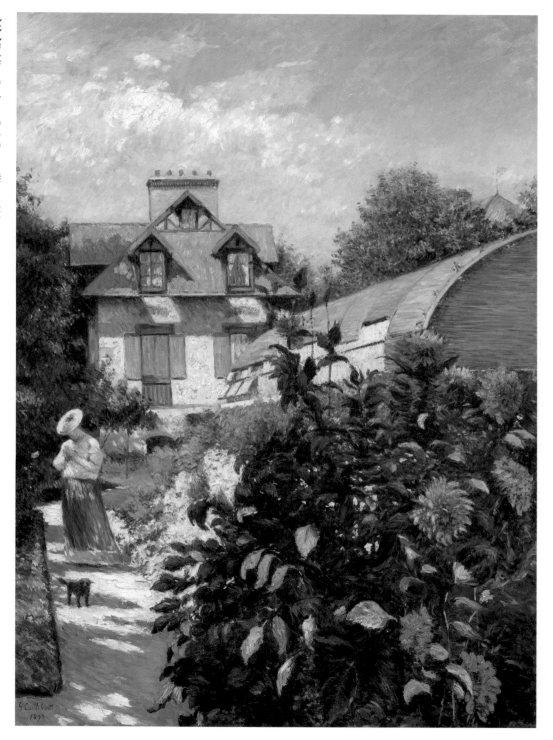

꾸준히 편지를 주고받으며 자신들만의 식물도감을 기록한다. 아마도 정원을 가꾸며 자연과 합일되는 감정은 카유보트가 긴장을 푸는 데 도움이 됐을 것이다. 카유보트 역시 모네의 지베르니처럼 자신의 정원인 쁘띠-젠빌리를 가꾸었으나 안타깝게도 제2차 세계대전 중 폭격으로 파괴되어 현재는 남아 있지 않다.

카유보트에 대한 평가는 그가 죽은 지 70년 만에 본격적으로 시작되었다. 1960년대 중반 시카고 미술관에서 그의 그림이 전시되면서 1988년부터 2001년까지 모마MoMa(뉴욕 현대 미술관)의 회화 및 조각 분야 수석 큐레이터였던 미술사학자 커크 바네도Kirk Varnedoe는 꾸준한 연구를 통해 미술사학계가 카유보트에 대한 학문적 관심을 시작하는 데 도움을 주었다. 카유보트는 다방면에 열정이 많고 재능이 많은 사람이었다. 더불어 19세기 후반 파리 도시인들의 삶에 대한 그의 묘사는 사실적이면서도 꾸준히 대중의 공감을 얻었기에 인상파의 진화와 발전에 있어 중요한 인물로 인정받고 있다. 하지만 자신보다 자신이 수집한 동료 인상파들의 그림이 더 알려지는 바람에 우리가 정작 많이 모르고 있기도 한 화가기도 하다. 이제 우리는 그를 화가이자 인상파의 중요한 컬렉터로 꾸준히 기억해야 한다. 마지막으로 클로드 모네가 카유보트에 대해 표현한 문장으로 그를 기억해본다.

"만약 그가 일찍 죽지 않고 살았다면

그는 재능이 풍부했기 때문에

우리와 같은 행운의 상승세를 누렸을 것이다."

_클로드 모네

◆ 구스타브 카유보트 Gustave Caillebotte

출생	1848.8.19 (프랑스 파리)
사망	1894.2.21 (프랑스 젠느빌리에)
국적	프랑스
활동 분야	회화
주요 작품	〈대패질을 하는 사람들Raboteurs de parquet〉(1875), 〈유럽의 다리Pont de L'Europe-Geneva〉(1876), 〈파리의 비 오는 거리Paris Street Rainy Day〉(1877)

존 윌리엄 고드워드
〈근심 걱정 없네〉

근심 걱정 없네 Dolce far niente, 1904

예술은 취향의 문제다.

어떤 작품이 더 옳고 그른가를 따지기보다

'어떤 작품이 나에게 더 좋은가?' 하는 질문도 필요한 법이다.

쉬어도 피곤한
사람들을 위한 그림

'눈 사탕eye-candy'

장식적으로 예뻐서 보자마자 찬탄을 나타내는 그림을 두고 놀리듯 비유하는 표현이다. 대부분 이런 그림들은 아름다운 여성이 묘사되어 있는 경우가 많다. 해외 여러 칼럼에서, 국내 몇몇 미술 에세이에서 존 윌리엄 고드워드의 작품은 전형적인 '눈 사탕' 그림으로 소개되었다. 즉 작가의 작품을 격찬하여 쓰기보다는 비판하기 위해 소개된 편이다. 그런데 신기하게도 인터넷이나 SNS에서 고드워드의 그림은 대중들에게 인기가 많다.

앞서 소개한 프레데릭 레이턴과 알마 타데마가 고드워드의 선배 격인 화가들이다. 세 화가 모두 화풍과 주제가 비슷하다. 과거 고대 그리스나 로마 시대의 여인들이 대리석으로 만들어진 건축물에서 쉬고 있거나 남자들과 연애를 하고 있다. 하지만 타데마의 경우에는 보다 역사와 문화적으로 고증과 기록을 위해 힘쓴다. 반면 고드워드의 작품은 선배 화가인 타데마보다 다소 개인적인 장면들이 많다.

근심 걱정 없네 Dolce far niente, 1904

마음이 젊을 때 When The Heart Is Young, 1902

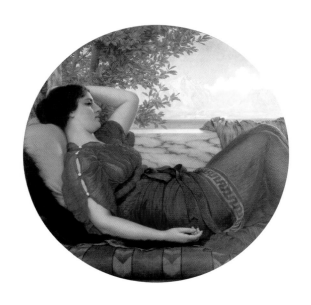

공상의 영역에서
In Realms of Fancy, 1911

멀리서 보면 비슷한 화가들도 자세히 보면 다르다. 우리 역시 마찬가지다. 누군가 나를 만나 자신이 아는 사람과 비슷하다고 하면 나는 생각한다. '진짜 비슷한가? 나에 대해 많이 알고 있나?' 화가들 역시 마찬가지다. 세상에 비슷한 사람도 없듯이 비슷한 화가도 없다. 자세히 보지 않았을 뿐이다. 미술사적인 평가는 다른 차원의 문제다. 타데마나 레이턴에 비해 고드워드는 미술의 상징적 의미보다 인물에 집중한 화가다. 신화 속 주인공들을 그려놓고도 동료 화가들이 그렸던 상징적인 도상은 막상 그리지 않는 경우가 많았다.

그는 왕립 아카데미 학교에 다닌 적도 없고, 런던 이외의 지역에서 훈련을 받은 적도 없는 것으로 보인다. 선배 고전주의 화가들과 화풍은 비슷하지만 그가 레이턴이나 타데마와 교류했다는 증거는 없다. 그는 여러 곳에서 시간제 수업으로 미술

러브레터
The Love Letter, 1907

을 배웠고 나머지는 독학을 했다. 레이턴과 타데마는 고드워
드보다 앞 시대를 살았기에 비교적 비판을 덜 받은 편이었다.
그러나 고드워드는 야수파나 입체파 화가들의 혁신적인 화풍
이 선도하던 1900년대 초반에 고전주의를 답습했기에 '시대
에 뒤처진 화가'로 평가받았다.

그는 자신의 그림을 인정해 주는 곳을 찾아 이탈리아로 갔지
만, 사람들의 관심은 신고전주의에서 이미 멀어져 있었다.
1921년 다시 영국으로 돌아온 그는 자신의 그림을 향한 비난
과 생활고를 이기지 못하고, 집에서 가스를 틀어 놓고 비극적
으로 목숨을 끊고 만다. 인상주의를 시작으로 다양한 현대 미
술 사조가 등장하기 시작하고 신고전주의가 저물어 간 시기
에 "피카소와 내가 함께 살기에는 이 세상이 크지 않다"는 말
을 남기고 떠난 것이다.

조용한 애완동물 The Quiet Pet, 1906

기념품A Souvenir, 1920

사람들은 늘 사조를 만들고 창조한 화가는 오래오래 찬양하지만, 끝을 마무리한 화가는 기억하지 않는다. 그의 가문은 권위와 명예를 중시하던 집안이었다. 그래서인지 그의 자살을 수치스럽게 여겨 그가 남긴 작품 중 상당수를 불태우고 그에 대한 기록도 삭제했다고 한다.

반면 미술 시장에서 그의 평가는 사뭇 다르다. 해외 옥션에서 고드워드의 대표적인 작품은 수수료를 포함하면 한화로 15~20억 원이 넘는 경우도 있다. (2022년 12월 런던 소더비에서 1896년 그려진 〈캄파스페Campaspe〉라는 작품은 1,305,500GBP 수수료를 제외하고 한화 20억 원이 넘는 가격에 낙찰되었다.)

미술 작품에 대한 감상은 순전히 자신의 몫이라고 믿는다. "존 윌리엄 고드워드의 작품은 아름다운가?"라는 질문에는 이윽고 수긍한다. "왜 아름다운가?"라는 질문에 나는 "아름다운 여성들이 편히 쉬고 있고, 여유 있어 보여서"라고 대답한다. 예전에는 미술사에서 중요하지 않은데 대중들만 좋아하는 작가에 대해 나 역시 오해했다. 하지만 예술은 취향의 문제다. 어떤 작품이 더 옳고 그른가를 따지기보다 '어떤 작품이 나에게 더 좋은가?' 하는 질문도 필요한 법이다. 미술은 수직과 서열로 나누는 경쟁이 아니기 때문이다. 미술은 오랜 시간 취향이 혼재된 공기 같은 문화였다. 다양한 화가가 존재하기에 내가 좋아하는 화가도 선택할 수 있는 것이다.

나는 고드워드의 작품이 왜 여전히 사람들에게 인기가 많은

지 답을 알고 있다. 바쁜 현대인들을 위해 끊임없이 대신 쉬어주고 있기 때문이다. 쉬어도 피곤한 사람들이 그림 속 여인들의 대리 휴식을 보며 만족하는 것이다. 매튜 키이란Matthew Kieran은 자신의 책 『예술과 그 가치』에서 예술에 대한 우리의 반응을 탐색하라고 권했다. 주변의 평가와 학문적인 평가를 넘어 내 가슴 속의 평가가 있는 한, 화가의 명성이나 중요도가 아닌 오로지 작품에 매료되는 사람도 많을 것이다. 보다 솔직하게 말하자면 나 역시 그의 그림 속 여인이 부러운 적이 많다. 장난삼아 유치원 때 이후로 쉬어본 적이 없다고 말하는 내게, 고드워드의 그림 속 여인들은 기약 없는 휴식을 보여준다.

피로 사회 속에 살고 있는 우리가

늘 완전한 휴식을 꿈꾸는 한,

그의 작품을 사랑하는 이도 줄지 않을 듯하다.

◆ **존 윌리엄 고드워드** John William Godward

출생	1861.8.9 (영국 런던)
사망	1922.12.13 (영국 런던)
국적	영국
활동 분야	회화
주요 작품	〈대답해줘Waiting for an Answer〉(1889), 〈밀회A Tryst〉(1912), 〈러브레터The Love Letter〉(1913)

인생 그림 14

파울 클레
〈작은 리듬이 있는 풍경〉

작은 리듬이 있는 풍경 Small Rhythmic Landscape, 1920

클레의 그림에는 내가 기억하는 어릴 적

시골의 표정들이 잔뜩 숨어 있다.

모두에게 존재하는
동심

전라남도 구례군 간전면 수평리에서 가장 깊숙한 끝이자 가장 꼭대기에 자리 잡은 상만 마을. 아홉 살부터 중학생 때까지, 여름과 겨울 방학이면 한두 달씩 꼬박 지냈던 나의 시골이다. 할머니가 중풍으로 쓰러지신 후 깊은 산, 물 좋은 곳에 할아버지, 할머니의 터전을 새롭게 잡은 것이었다. 가게라고는 이장님 댁에서 파는 과자 몇 가지가 전부였던 곳. 나는 그곳에서 어린 시절의 추석을 모두 보냈다. 도시에 사는 내가 문득문득 시골에서 태어나고 자란 듯한 감성을 떠올리며 사는 것은, 전부 그곳에서의 추억 때문이다.

파울 클레Paul Klee, 1879~1940의 〈작은 리듬이 있는 풍경〉을 볼 때마다, 첩첩산중에 있던 나의 시골 마을이 떠오른다. 추석이 되면 나와 내 형제들, 그리고 친척 동생들은 절구에 걸쭉한 쌀가루 반죽을 넣고 툭툭 절구질을 했다. 어린 우리는 반죽을 찧는 것인지, 절구를 찧는 것인지 무엇이 어찌 되는지도 모르면서 방망이를 내리치는 느낌과 반죽이 눌어붙는 모습이 재미나서 한참을 찧어 댔다. 또, 겨우내 먹을 곶감을 만들기

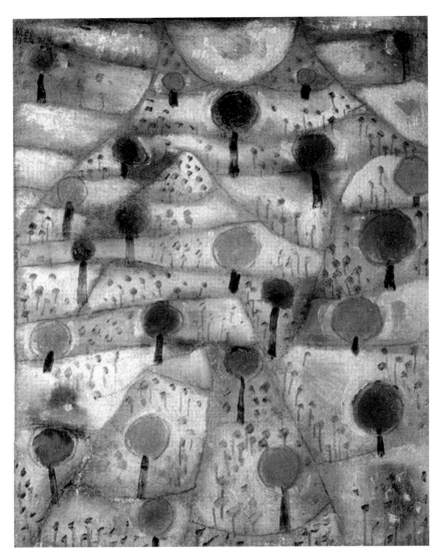

작은 리듬이 있는 풍경 Small Rhythmic Landscape, 1920

물고기 마술 Fish Magic, 1925

위해 어른들이 감을 깎고, 줄에 끼워서 마당 한편 처마 밑에 줄줄이 걸어 놓으면 마치 소나기가 내리는 것처럼 보였다. 그 곶감 줄들을 실로폰 치듯 만져 대느라 손은 온통 끈적거렸다. 늦여름이나 초가을에만 나오는 걸로 알았던 잠자리가 늦봄부터 날아다닌다는 것을 알게 되었고, 꽃무늬 원피스를 꽃으로 잘못 본 염소가 치맛자락을 입에 물고 놓지 않아 당황하다가 울음을 터뜨렸던 날도 있었다.

클레는 스위스에서 태어났지만 아버지의 국적을 따라 독일 국적으로 독일에서 활동했다. 음악 선생님인 아버지와 성악가인 어머니 사이에서 태어난 그는 어릴 때부터 뛰어난 바이올리니스트였고, 청소년기에는 베른시 관현악단의 비상 단원으로 활동했다. 그는 진로를 결정할 때 음악과 미술 중 고민을 하다가 미술을 선택한다. 그래서인지 많은 사람이 클레의 그림에서 청각의 요소를 찾는다. 나 역시 클레의 그림을 볼 때마다 묘하게 내가 좋아하는 70~80년대의 포크송을 닮았다고 생각했다. 더불어 클레의 그림에는 내가 기억하는 어릴 적 시골의 표정들이 잔뜩 숨어 있다.
회화뿐 아니라 드로잉과 판화 등 예술의 다양한 분야에서 두각을 나타낸 클레. 사람들이 클레의 작품을 사랑하는 이유는 그의 작품이 어린아이 같은 순수함을 잃지 않아서이기도 하다. 나는 클레의 작품을 볼 때마다 '동심을 시처럼 표현한 화

1939 MN 13 Engel, nachtastend

Angel, still feeling, 1939

가'라는 생각을 한다. 어린아이의 마음을 뜻하는 동심은 클레의 그림에 때로는 색을 연습하는 아이의 표현처럼 나타나기도 하고, 일그러진 표정을 가진 아이의 얼굴 또는 천사로도 등장한다. 그렇다고 해서 클레가 유독 어린이를 위한 미술교육만을 했다거나 전시를 연 것은 아니다. 그는 미술 전문가를 양성하는 바우하우스에서 칸딘스키와 함께 학생들을 가르치는 대표 교수였다. 특히 클레가 진행했던 미술 입문 이론 수업은 『조형 형태론에 대하여』라는 책으로 출판되기도 했는데, 이 안에는 클레가 생각하는 고유의 색채 이론도 정리되어 있다. 즉 조형과 색채 원리에 대해 상당히 전문적인 지식을 가지고 교육하는 교수였으나 클레의 작품 중에는 자유롭고 순수한 것이 많다.

어린아이들은 어른처럼 여러 가지 일을 동시에 해내지 못한다. 한순간 하나에만 몰두하며 한 가지만 생각한다. 단순하면서도 힘이 있는 하지만 허세라고는 전혀 없는 클레의 작품은 그래서인지 어린아이의 회화를 닮았다. 클레의 그림을 볼 때마다 삶에서 가장 기초적인 부분은 이미 어린 시절에 많이 배웠고 겪었다고 느낀다. 동시에 삶이 어디로 갈지, 망설여진다면 다시 어린 시절의 나에게 묻는다. 동심을 간직하고 살아간다는 것은 마냥 어리게만 산다는 것이 아니라 가장 내가 순수했던 시절을 기억해내고 잊지 않는 것이라고.

파울 클레의 손 인형

클레에게 동심의 원천은 아들 펠릭스Felix였다. 클레가 전업 화가나 미술 교수로 돈을 꾸준히 벌지 않을 때, 피아니스트였 던 부인 릴리 슈툼프Lily Stumpf가 레슨으로 돈을 벌었다. 그럴 때 육아와 집안일은 클레의 몫이었다. 클레는 아들 펠릭스가 성장할 때 〈펠릭스 일기〉도 기록했다. 이 일기에는 아들의 언 어 발달에 관한 내용이나 아들이 아플 때 어떻게 치료했는지 자세하게 적혀 있을 정도로 클레는 아들의 양육과 교육에 전 적으로 큰 역할을 담당했다. 당시에 아버지가 이렇게 자녀 양 육에 적극적인 경우는 드물다 못해 주변의 조롱거리가 되기 도 했으나 클레와 부인은 고정된 성 역할에 대한 관념을 중요 하게 생각하지 않았다. 또한 클레는 펠릭스의 낙서로부터 본 인 회화의 영감을 얻기도 했다.

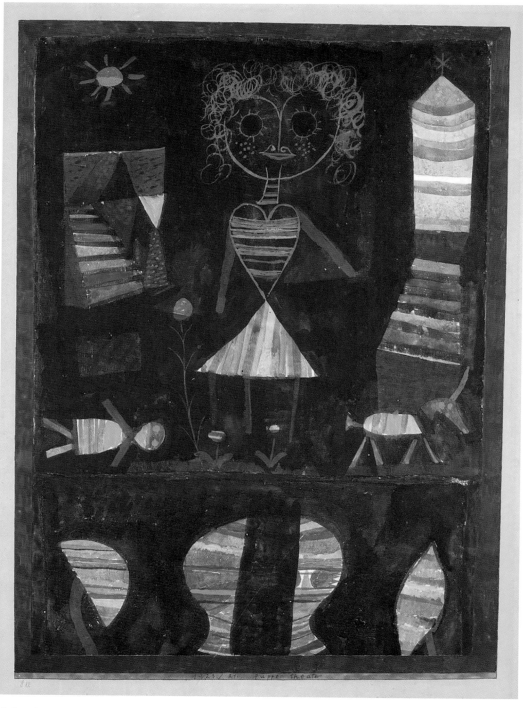

인형 극장 Puppet Theatre, 1923

클레는 아들의 아홉 번째 생일을 기념하기 위해 석고 붕대를 활용해 여덟 개의 손 인형을 만들었다. 펠릭스는 아빠가 만들어준 인형을 너무 좋아했고, 클레는 1916년부터 1925년 사이, 이런 인형을 50개를 더 만들었다. 클레는 일상 속에서 인형의 재료를 찾았다. 전기 콘센트, 붓, 남은 천 조각, 견과류 껍질 등이 그가 사용한 인형 재료였다. 처음 만든 인형 옷은 훗날 유명해진 인형 제작자 사샤 모겐탈러Sasha Morgenthaler가 바느질을 도왔으나 점차 모든 것을 클레 혼자의 힘으로 완성했다. 클레가 그린 많은 추상화에는 색채에 대한 끝없는 탐구, 도형들의 미학과 질서에 대한 이상이 돋보이지만, 그가 만든 손 인형은 순박하고 자유롭기에 새롭다.

더불어 클레는 이 인형들로 아들을 위한 인형극도 진행했다. 1923년에 그려진 〈인형 극장〉은 아들을 위해 인형을 만들던 시기 그려진 작품이다. 펠릭스는 아빠가 만들어준 애정 가득한 인형들을 상당히 아꼈으나 안타깝게도 제2차 세계대전의 폭격으로 많이 사라지고 현재 30개 정도만 남아 있다. 클레는 이 인형들을 독일과 스위스의 전통 인형인 '카스퍼Kasperle'에서 영향받은 듯하다. 17~18세기 등장한 '카스퍼'는 주로 인형극의 주인공이었고, 이상하고 웃긴 영웅이었다. 유럽의 비슷한 전통 인형으로는 영국의 펀치와 주디Punch and Judy, 프랑스의 기뇰Guignol 등이 있다. 클레가 펠릭스를 위해 만든 인형과 인형극으로도 우리는 클레의 작품 세계 기저에 깔린 동

심을 전달받을 수 있다.

〈무제〉는 클레가 사망했던 당시 그의 아뜰리에 이젤 위에 있던 마지막 작품으로 알려져 있다. 우측 하단의 티포트 아래의 받침에는 그가 자주 그림에 등장시키던 상형문자를 떠올리게 하는 요소가 있다. 왼편에는 일그러진 천사의 이미지가 있다. 좌측 상단의 존재들은 도자기 같기도 하고 벌레 같기도 한데 태양이나 달 옆에 존재한다.

클레에 대해 알아갈수록 그를 어떠한 장르로 분류한다는 것이 무의미함을 깨닫는다. 그는 추상과 구상을 자유자재로 넘나들며 내적 심상을 표현했고, 움직임과 리듬 그리고 회화를 시처럼 구현해낸 작가다. 클레는 죽는 날까지 스위스 시민권을 받고 싶어 했으나, 끝내 스위스 시민권 통보 소식을 듣지 못한 채 사망했다. 살아생전에는 자신의 의지와는 다르게 독일인으로 머물러야 했고, 그마저도 '퇴폐 예술가' 명단에 올라 있었다. 경찰이 수집한 비밀문서에 클레를 비롯한 당시 화가들의 활동에 대한 비난이 담겨 있다. 퇴폐적인 클레의 예술이 그를 망상이나 정신착란으로 몰 것이며 이런 예술은 전적으로 유대인 딜러에 의해 상업적인 관심과 목적으로 장려된 것이라는 게 이유였다. 스위스 시민권은 1940년 7월 5일 최종 투표를 거쳐 종결되었으나 클레는 일주일 전인 6월 29일 사

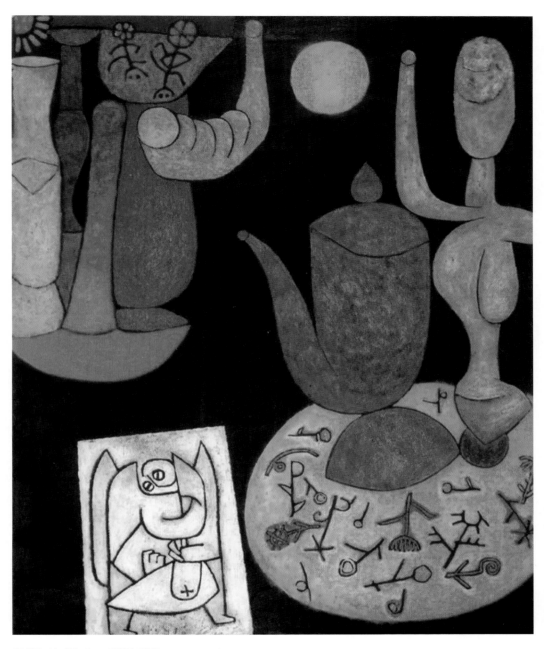

무제Untitled(The Last still life), 1940

망했다.

스위스에서 태어나고 독일에서 활동한 그의 그림이 한국의 지리산 골짜기를 추억하는 내게 따뜻하게 겹쳐지는 것은, 시대와 문화가 달라도 통하는 환상 같은 '동심'이 우리 모두에게 존재하기 때문이다.

우리가 지닌 동심은 살아가면서

큰 에너지가 되어 삶을 더 생생하게 이끈다.

여전히 동심이 고갈된 것 같은 날이면

어김없이 내가 찾는 것은 파울 클레의 작품들이다.

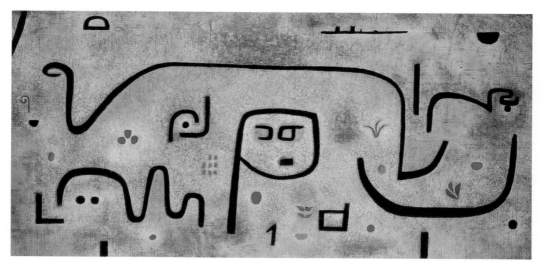

인술라 둘카마라Insula dulcamara, 1938

◆ 파울 클레Paul Klee

출생	1879.12.18 (스위스 뮌헨부흐제)
사망	1940.6.29 (스위스 무랄토로카르노)
국적	독일, 스위스
활동 분야	회화, 판화
주요 작품	〈지저귀는 기계Twittering Machine〉(1922), 〈물고기 마술Fish Magic〉(1925), 〈황금 물고기The Goldfish〉(1925), 〈구름다리가 흩어지다Viaducts Break Ranks〉(1937)

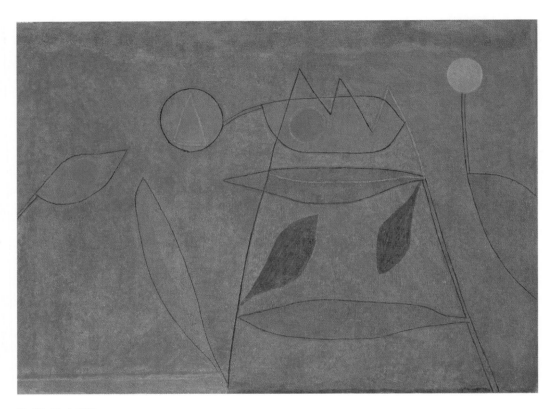

무제Untitled, 1933

빨간 풍선Red Balloon, 1922

앙리 마르탱
〈연인이 있는 풍경〉

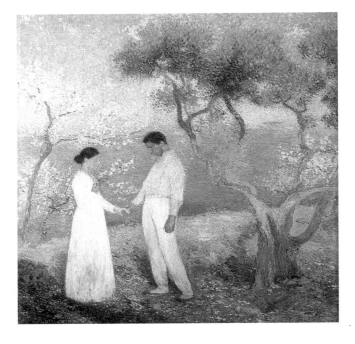

연인이 있는 풍경Landscape with Couple, 1930

지나간 사랑을 기억하는 것은 어리석은 게 아니라 아름다운 일이다.

추억을 모조리 불러들여 나열하게 만드는 일이다.

다시는 돌아오지 않을 그 순간들을 가늠하게 하는 일이다.

누구나 가장 사랑했던 때가
한 번씩은 있다

수많은 화가가 부인을 두고 또 다른 여인을 사랑하고, 그 여인마저도 바꾸는 사랑의 과정을 예술가라는 이름 아래 당연시한다. 어찌 보면 이상한 이 사실들이 예술가들의 삶에서 평범해 보이는 것은 '감정에 충실한 예술가들의 삶 일부'를 우리가 이해해주기 때문이다. 한 화가의 예술 세계에서 인간을 넘어서는 지점이 존재할 수 있다는 것을 알기 때문이다.

이해하는 것과 좋아하는 것은 다르다. 나는 예술가들의 여성 편력을 이해하지만 좋아하지는 않는다. 그러한 마음은 결국 한 여인과 오랜 시간 사랑한 화가들에게 '표 몰아주기'처럼 쏟아진다. 그런 화가들의 그림은 억지로 찾아내지 않아도 진정성이 묻어난다.

여기, 자신이 처음 사랑했던 여인과 50년을 넘게 아름답게 살았던 화가가 있다. (아이러니하게도 그와 친했던 친구는 여성 편력으로 유명한 조각가 로댕이었다.) 앙리 마르탱Henri-Jean Guillaum Martin, 1860~1943. 그는 모자 가게에서 일하던 부인 마리에게 첫눈에 반한다. 사랑에 빠지면 한 달 뒤, 일 년 뒤보다 중요한 건 바로 지금이기에 그들은 모자 가게 옆 작은 방에서 함께

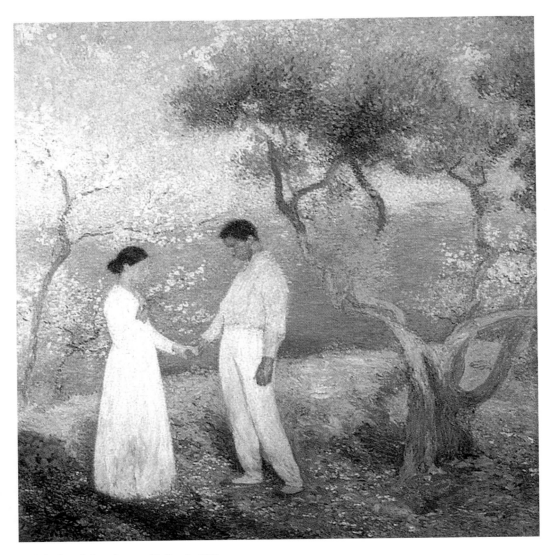

연인이 있는 풍경 Landscape with Couple, 1930

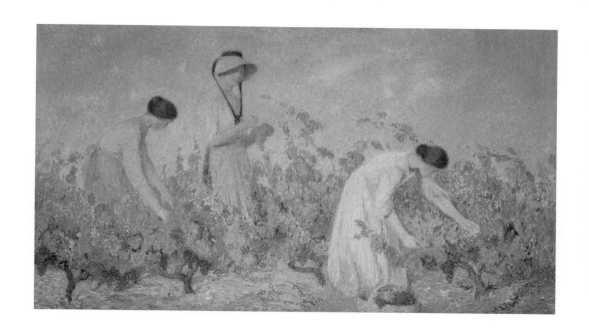

수확자

Les Vendangeuses,
1920

살기 시작했다. 남편인 마르탱이 좀 유명해지면 좋으련만 그는 그녀를 만나기 전부터 만난 후까지 줄곧 무명 화가였던지라 가난한 삶을 성실히 일궈 나가야 했다.

그녀는 화가인 남편을 뒷바라지하기 위해 꾸준히 일했다. 요즘 같은 시대라면 빠르게 결과가 나오지 않으니 다소 답답하다고 평가받을 수 있는 남자였지만 마리는 그를 너무나도 사랑했다. 마르탱은 이런 그녀에게 고마운 마음들을 담아 그림으로 남긴다. 피카소처럼 자신을 브랜딩하는 데 앞서 나갔거나 혹은 마네처럼 능청스럽게 자신의 예술적 취향을 설득시키는 사람이었다면 좋았겠지만, 마르탱은 그러지 못했다. 그는 그림만 그리는 우직한 사람이었지 자신을 포장하거나 브랜딩하는 데 약했다. 하지만 그런 남편 마르탱을 마리는 끝

전원 Idylle, 1925

봄Spring, 1903

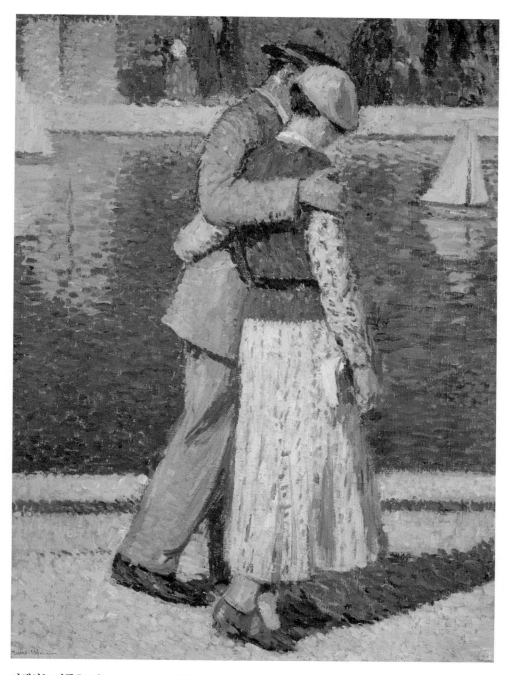

산책하는 커플Couple se promenant, 1935

까지 사랑하고 지지한다.

1895년 마르탱은 파리 시청사의 장식화를 그리며 조금씩 명성을 쌓아갔고 1896년에는 프랑스 정부에서 주는 '레지옹 도뇌르 훈장Légion d'Honneur'을 받는다. 많은 화가가 이 훈장을 받았지만 마르탱이 미술사 책에 필수로 소개가 될 만큼 대단한 명성을 얻은 것은 아니었다. 그러니 무명이었던 그에게 이 훈장은 신이 내려주는 선물이었을 것이다. 하지만 마리는 마르탱보다 먼저 삶을 마친다. 샤갈이 부인 벨라가 죽고 한동안 그림을 그리지 못했듯 마르탱도 그랬다. 사랑하는 이를 다시 보지도 만지지도 못하는 슬픔은 겪어본 자만이 아는 고통이다.

누구나 누군가를 가장 사랑했던 때가 한 번씩은 있다. 그건 그 사람이 지금 사랑하는 내 옆의 사람보다 월등히 대단해서가 아니라 그 사람을 사랑하던 그때의 내가 열정적이어서다. 인생에 심장이 끝없이 솟구치던 순간은 자주 오지 않는다. 지금이 그 순간이라고 느껴질 때가 오면 꼭 잡아야 하는 이유다. 지나간 사랑을 기억하는 것은 어리석은 게 아니라 아름다운 일이다. 추억을 모조리 불러들여 나열하게 만드는 일이다. 다시는 돌아오지 않을 그 순간들을 가늠하게 하는 일이다. 결국 사랑에 관한 후회는 기억을 소집하는 소중한 일이다.

마르탱의 그림들은 사랑했던 마리와의 추억들을 소집한 이야기다. 그의 그림은 작은 붓 터치 하나하나가 끝없이 모여 전

체를 이룬다. 미묘하게 다른 톤의 점들이 모여 이야기를 완성
한다. 때로는 깜짝 놀랄 만큼의 대범한 붓 터치보다 혹시나
한 번의 실수로 그림이 망가질까 걱정하며 내딛는 연약한 붓
터치들에 더 마음이 간다.

사랑에 빠지면 그 사람에게 내가 혹여 상처를 주지 않을까,

그 사람이 나에게 실망하면 어쩌지라고 없는 고민도 만들어내는

소심한 사람이 되는 것처럼, 한 터치 한 터치 작은 마음 졸이며

그려나간 그의 그림들이 나는 좋다.

◆ **앙리 마르탱** Henri Martin

출생	1860.8.5 (프랑스 툴루즈)
사망	1943.11.12 (프랑스 라바스띠드 듀 베흐)
국적	프랑스
활동 분야	회화, 벽화
주요 작품	〈아름다움Beauty〉(1900), 〈연인Lovers〉, 〈햇볕이 비치는 문 앞Sunny Doorway〉

카스파르 프리드리히
〈안개 바다 위의 방랑자〉

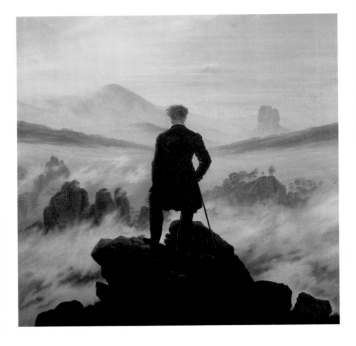

안개 바다 위의 방랑자 Wanderer Above The Sea of Fog, 1818

내가 남겼던 뒷자리,

뒷모습은 과연 어땠을까.

인생의 뒷모습을
그린 화가

아픈 인생사를 지녔지만, 아프지 않은 그림을 그린 화가를 좋아한다. 절망의 색으로 그렸지만, 희망이 보이는 그림을 좋아한다. 그래서 나는 독일의 화가 카스파르 프리드리히Caspar David Friedrich, 1776~1840를 좋아한다.

〈안개 바다 위의 방랑자〉를 마주하기 전까지 나는 나의 뒷모습에 대해 깊게 생각해보지 않고, 그저 앞으로 나아가는 것에만 신경 쓰고 살았다. 내가 남겼던 뒷자리, 뒷모습은 과연 어땠을까. 사람을 만나고 헤어지는 길목에서의 인사, 직장을 관두고 나오는 순간, 서툴렀던 사랑과의 이별. 시작하는 것에는 늘 의미를 두었지만, 끝나는 것에는 항상 흐지부지했다. 사랑을 시작할 때는 내 모든 세포를 끌어내 최선을 다했지만, 사랑의 끝에선 늘 내 탓이 아닌 것처럼 숨었다.

발 디딜 곳이 어디인지 분간되지 않는 안개 자욱한 벼랑 끝에 한 남자가 서 있다. 프리드리히의 인생은 자신의 그림처럼 안개가 자욱한 첩첩산중 같았고, 굽이치는 파도 같았다. 열 남매 중 여섯째로 태어난 그는 일곱 살에 어머니가 돌아가시고 1년

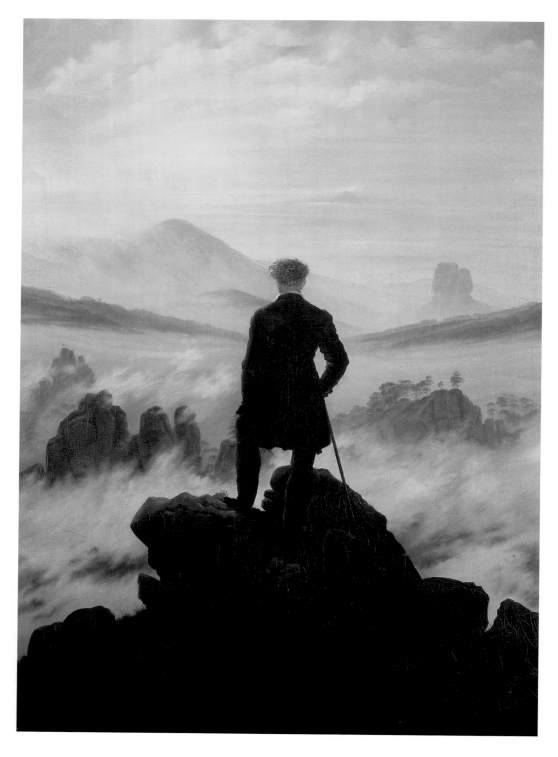

후인 여덟 살에 큰 누나가 죽는다. 그뿐만이 아니었다. 그가 열세 살이 되던 해, 얼음 호수에 빠진 프리드리히를 구하려다가 동생 요한 크리스토퍼마저 죽는다. 열일곱 살 때는 둘째 누나마저도 장티푸스로 죽었다. 가족을 줄줄이 떠나보낸 슬픔과 사춘기의 성장통이 뒤섞여 삶이 어디로 흘러가는지도 몰라 죽으려고도 했지만 마음대로 죽을 수도 없는 것이 그의 인생이었다. 그는 온갖 산지를 여행하고 풍경을 그리며 슬픈 마음을 토로했다.

당시 화가들은 풍경화를 그릴 때 대자연의 경이로움을 찬양했고, 인물화를 그릴 때 인물의 모습이 제대로 보이게 그렸다. 하지만 그는 광활한 자연 속 작은 인물을 그렸고, 그 인물들마저도 앞을 보고 있지 않았다. 심지어 거대한 고딕 건축물들이 폐허가 된 모습을 작품에 많이 남겼는데 쓰러져가는 건축물이나 고독한 묘비들과 황량한 대지, 웅장한 숲을 함께 그려 자연물을 그린 것인지 건축물을 그린 것인지 애매한 상태의 풍경화를 우리에게 선사한다. 즉 이것도 저것도 아니었던 그의 그림은 당시 미술계로부터 환영받지 못했다. 하지만 프리드리히는 다른 이들의 뒷모습을 보며 삶에서 놓친 그 무엇을 발견하고 말하려 했던 것은 아닐까? 자신의 뒷모습을 제대로 생각해 본 적 없이, 삶이 속도전인 것처럼 달려가는 동안 놓치고 있던 중요한 것들을 한 번쯤 생각해 보라고 말이다. 해가 잠이 드는 색감들을 지켜본 적이 있는지, 6월의 하늘엔 어

떤 모양의 구름이 등장하는지.

그는 혁명으로 왕정이 붕괴한 시기의 유럽에 살았다. 더 나은 세상이 올 것 같았지만, 정작 개인의 삶은 크게 바뀌지 않았다. 예술가들은 그런 현실의 괴리감을 내면에서 분출시켜 예술로 표현했다. 음악가는 음악으로, 작가는 글로, 화가는 그림으로. 또 영국은 영국대로 프랑스는 프랑스대로 나라마다 다른 방식으로 표현했는데, 프리드리히가 살았던 독일은 풍경화에 개개인의 정신을 담아냈다.

그렇게 낭만주의 미술이 꿈틀댔다. 낭만주의, 즉 로맨티시즘Roman-ticism은 아름답고 따뜻한 '로망Roman'이 아니라 시대의 절망 속 고민에서 탄생한 것이다. 그 어떤 사조보다 복잡해서 몇 가지로 정의 내리기 어려운 낭만주의는 여러 감정이 뒤엉켜 떠오르는 프리드리히 그림과 영락없이 닮았다. 낭만주의처럼 절망 속에 탄생한 그의 그림은 광활한 대자연 속에서 먼지만큼 작은 나에 대해, 보이는 앞모습에만 연연했던 미성숙한 나에 대해, 고민하게 했고 또 깨닫게 했다.

〈창가의 여자〉를 보면서 누군가 나의 뒷모습을 견고하게 여겼으면 좋겠다고 생각했다. 어쩌면 나는 헤어짐이 어색하고, 끝내는 것이 낯설어서 뒷모습을 보여 주기가 두려웠던 것 같다. 그래서 뒷모습이 아름다워지는 방법에 대해서는 생각해 본 적도 없이 20, 30대를 살았다. 뷔페에 가면 음식을 남기더라도 더 많은 음식이 있으니 아무렇지 않은 것처럼, 내가 덜

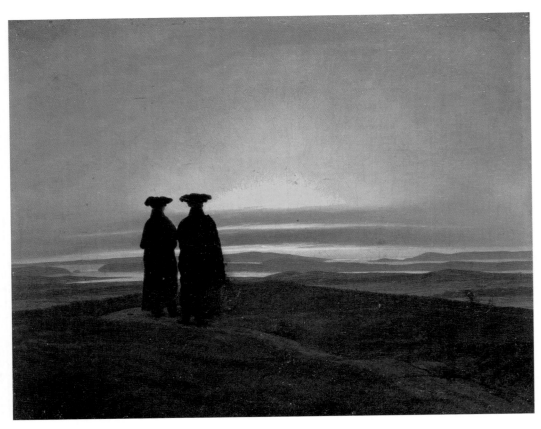

두 남자가 있는 저녁 풍경 Evening Landscape with Two Men, 1835

사랑해도 상대가 주는 사랑이 더 많을 때에는 소중함조차 몰
랐다. 이제 나이가 들어가니 모든 것이 유한함을 깨닫는다.

제한적인 삶 속에서, 시작보다 마무리를 더 잘하며 살고 싶다.

삶이 제한적이라서 다행이다.

떡갈나무 숲의 대수도원 묘지The Abbey in the Oakwood, 1809~1810

◆ **카스파르 프리드리히** Caspar David Friedrich

출생	1774.9.5 (독일 그라이프스발트)
사망	1840.5.7 (독일 드레스덴)
국적	독일
활동 분야	회화
주요 작품	〈북극의 난파선Wreck in the Sea of Ice〉(1798), 〈산중의 십자가The Cross In The Mountains〉(1808), 〈안개 바다 위의 방랑자Wanderer Above The Sea of Fog〉(1818)

클로드 모네
〈생 라자르 기차역〉

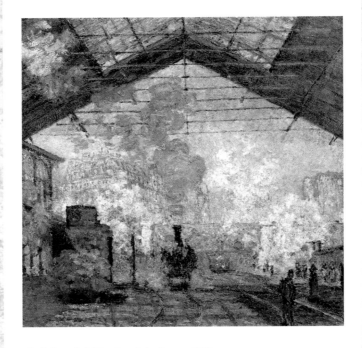

생 라자르 기차역 La Gare Saint-Lazare, 1877

세상이 남긴 흔적들을

조금이라도 더 많이 보고 느끼기 위해서는

여행만큼 좋은 것은 없다.

여행은
좋은 병이다

여행을 좋아한다. 짧은 기간이든 긴 기간이든 최소한의 짐을 꾸려 집을 나서는 발걸음을 좋아한다. 돌이켜보니 내가 20대 때 많이 해본 건 여행과 사랑이었다. 둘의 공통점에 대해 생각해본다. 시작은 호기심이고, 출발은 설렘이고, 과정은 에너지 낭비와 에너지 충전이며, 끝은 이별과 성숙이다. 내가 사랑을 왜 또 시작했을까 하면서도 또 사랑을 하고, 그냥 집에 누워 있을 걸 그랬나 하면서 또 나는 여행을 했다.

여러 도시를 많이 보는 것보다 한 도시에 오래 있는 것을 좋아한다. 새벽같이 일어나 계획적으로 움직이는 여행도 유의미하지만, 느지막이 늦잠을 자고 일어나는 여행지에서의 늦은 오전은 날 여유 부릴 줄 아는 사람으로 만들어준다.

어느 날은 그 동네가 좋으면 그 동네에만 있는다. 한 카페에서 몇 시간이고 앉아 그 나라 사람들을 구경하고, 다시 옆 카페로 옮겨 한없이 앉아 있는다. 그 사람들에게서 내 과거를 찾기도 하고 미래를 찾기도 한다. 그래서 여행은 나에게 주기적으로 찾아오는 병이다. 떠나기 전에는 낯선 곳으로 갈 생각에 귀찮아지기도 하다가, 막상 공항이나 기차역에 가면 심장

전체가 벌떡이며 들뜨게 되고 다녀오면 잘했다고 생각되는 좋은 병. 여행을 떠날 때마다 떠오르는 작품이 있다. 인상주의를 대표하는 화가 클로드 모네Claude Monet, 1840~1926가 그린 〈생 라자르 기차역〉이다. 인상주의 화가들은 당시 도시의 발전이나 기차와 같은 문명의 표상이 빛과 속도를 만나며 변화하는 모습에 매력을 느꼈는데, 모네에게는 기차와 기차역 역시 그런 장소였다. 그의 작품을 보면 여행의 시작과 끝이 느껴진다. 모네가 살던 시대에도 많은 사람이 생 라자르역에서 어딘가로 출발하고, 또다시 돌아왔다.

생 라자르 기차역
La Gare Saint-Lazare, 1877

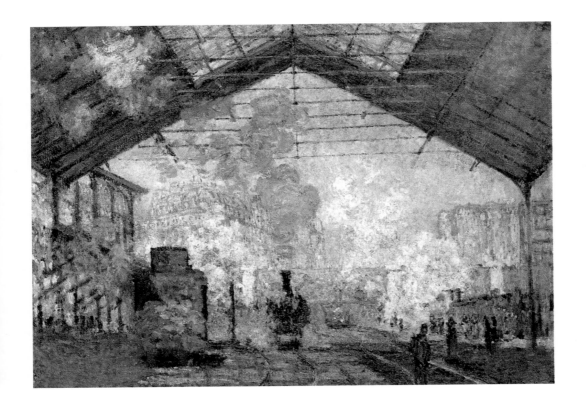

1877년 모네는 화가이자 인상주의의 든든한 후원자인 카유 보트의 도움으로 생 라자르역 근처에 스튜디오를 열었다. 기차역을 좀 더 자세히 관찰하기 위해 주변으로 온 것이었다. 모네는 생 라자르역에서 기차들이 출발 전에 내뿜는 수증기가 대기 속으로 퍼지면 어떻게 빛을 만나는지 그리고 싶었다. 그래서 고민 끝에 역장을 찾아가 자신을 소개하고 생 라자르역을 그리고 싶다고 솔직하게 말한다. 모네의 간절한 부탁에 역장은 직원들에게 플랫폼을 청소시키고, 기차를 정차시켜

노르망디 열차의 도착

Arrival of the Normandy
train, 1877

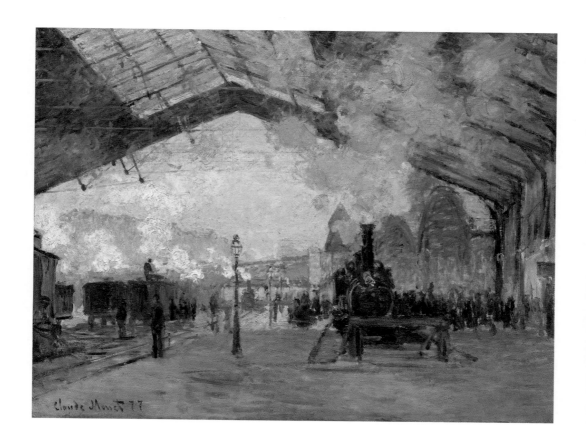

푸르빌 절벽에서 Cliff Walk at Pourville, 1882

석탄을 가득 채운 후 모네가 그리고 싶어 하는 수증기를 만들어주었다고 한다. 인상주의 화가들이 첫 번째 전시를 하고 대중들과 비평가들에게 비난과 조명을 동시에 받기 시작하던 시기, 경제적으로 힘들었던 모네에게 기차역 근처에 작업실이 생겼다는 것은 설레는 일이었을 것이다. 그에게 기차가 지닌 속도감과 기차가 내뿜는 수증기, 기차역이 지닌 도시인들의 생생한 생활 터전이 전하는 기운은 그 어떤 소재보다도 훌륭했다. 모네는 1876~1877년에 걸쳐 생 라자르역을 그린 여덟 개의 작품을 1877년 4월 제3회 인상주의 전시회에 출품했다.

모네가 그린 생 라자르역 그림을 보는 모든 이들은 저마다의 떠나고 도착했던 기억을 떠올릴 것이다. 우리에겐 누구나 자신만의 여행일지가 간직되어 있다. 시간이 흐르고 생각해보면 모두에게 여행은 대부분 옳았던 경우가 많다. 나에게도 여행은 늘 옳았다. 누군가와 갔을 때는 의견 충돌로 인해 웃고, 울고, 화해하고, 미안한 기분이 들었다가, 새로운 풍경 앞에서 놀라고, 감격하고, 신기한 기분이 들었다가, 다시 피곤하고, 당황스럽고, 고마운 기분이 들었다가. 우리는 여행하는 동안 자신 안의 모든 감정을 올곧이 다 느끼게 된다.
세상이 남긴 흔적들을 조금이라도 더 많이 보고 느끼기 위해서는 여행만큼 좋은 것은 없다. 여행을 가기 전 짐을 꾸릴 때

마다 오래전 태국 여행에서 만난 한 노부부가 했던 말이 떠오른다.

"아가씨. 여행은 우리처럼 다리가 떨릴 때 가는 것이 아니라 가슴이 떨릴 때 가는 것이 맞는 것 같아. 건강은 영원하지 않으니 많이 보고 느끼며 살아."

모네가 사랑했던 겨울 풍경

모네는 겨울 풍경을 그린 작품도 참 많다. 모네가 그린 그림 중 내가 제일 좋아하는 겨울 풍경은 바로 1880~1883년에 그려진 〈베퇴유 근처의 부빙〉이다. 1879년부터 1880년 초 해빙기로 인해 거대한 얼음덩어리들이 센 강에 밀려 내려오자 모네는 이 장면을 작품으로 많이 남겼다. 1880년 1월 8일 모네는 친구 드 벨리오에게 이런 편지를 남긴다.

"이곳의 얼음 깨지는 모습은 전율을 불러일으켜. 그 광경을 어떻게 다룰지 고심하는 건 자연스러운 일이야."

모네는 센강에 이젤을 펼치고, 시간에 따라 조금씩 이젤의 위치를 변경해 나가면서 얼음이 빛에 반사되는 모습을 꾸준히

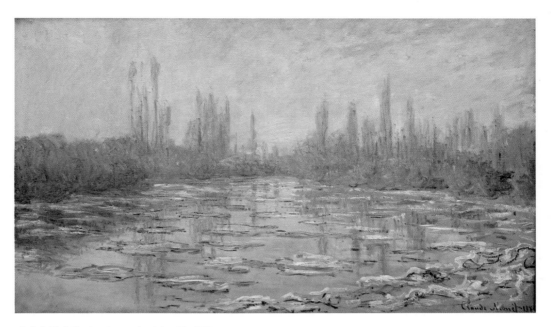

센강의 부빙 Floating Ice on the Seine 02, 1880

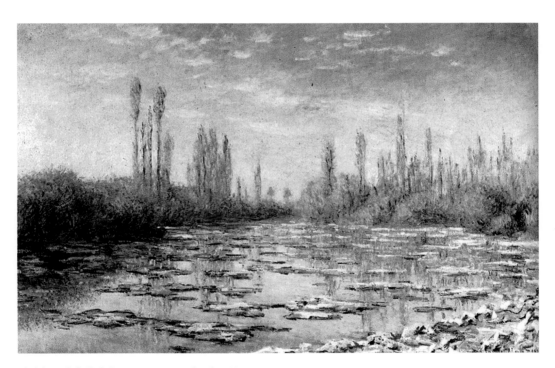

베퇴유 근처의 부빙 Floating Ice Near Vetheuil, 1880

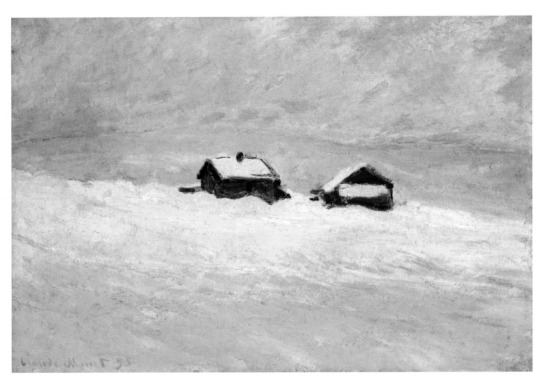

노르웨이 눈 속의 집들 Houses in the Snow, Norway, 1895

관찰했다. 그리고 그 장엄함에 매료되어 작품을 여럿 남긴다. 작품 속 센강의 풍경은 강 위에 떠 있는 얼음이 하늘 위의 구름인가 의심스러울 정도로 몽환적이다.

파리의 소설가 마르셀 프루스트Marcel Proust도 나와 비슷한 느낌을 받았던 듯하다. 그는 모네의 부빙 시리즈를 보고, 그림 속 해빙은 완전한 신기루이며 얼음과 햇살이 전혀 구분되지 않아 자신이 어디에 와 있는지도 모를 정도로 매력적이라고 평가한 바 있다. 눈을 크게 뜨고 집 주변을 둘러보니 집 앞 한강 위 얼음이 떠 있는 모습도 제법 이 그림과 비슷하다. 내 주변의 일상에서 화가들의 명화 한 장면과 비슷한 풍경을 찾아보는 것도 미술과 친해지는 또 다른 방법이 될 수 있다.

1894년에서 1895년으로 넘어 가는 겨울의 두 달간, 모네는 자신의 의붓아들을 만나기 위해 노르웨이 오슬로에서 16km 떨어진 산드비켄Sandviken 마을 근처로 여행을 간다. 그리고 노르웨이의 겨울에 감동받아 20점이 넘는 겨울 풍경 연작을 완성한다. 모네는 이 작품에서 우뚝 솟은 콜사스Kolsaas산을 중심에 표현했다. 프랑스 화가 눈에 비친 북유럽의 겨울은 더욱 순백색으로 빛났을 것이다.

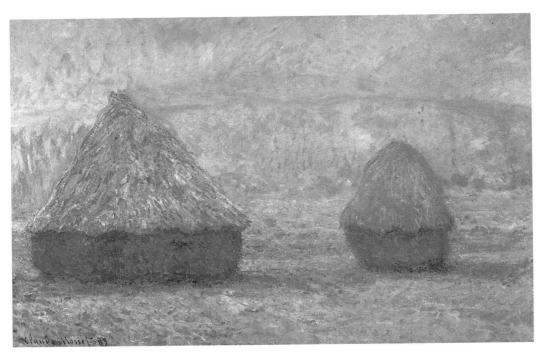

지베르니의 곡물더미, 아침 효과Grainstacks at Giverny, Morning Effect, 1889

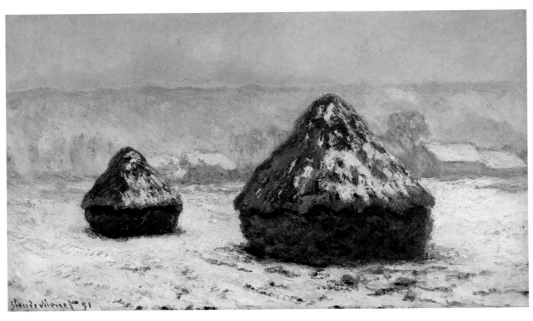

곡물더미, 눈의 효과Grainstacks, Snow Effect, 1891

모네가 그린 가장 유명한 겨울 풍경 작품이 또 있다. 바로 〈건초더미〉 시리즈다. 모네는 1889년부터 1891년 사이, 집 주변의 건초더미에 상당한 관심을 쏟는다. 눈이 내리는 날 아침에도, 새벽에도, 눈이 다 내린 오후에도 건초더미를 그린다. 모네의 그림을 보면 겨울 한 철에도 수천 개의 시간이 존재한다. 같은 건초더미도 어떤 시간과 겨울 날씨를 만나냐에 따라 달라 보이니 말이다. 심지어 어떤 작품은 건초더미가 눈 덮인 산으로 보인다.

〈건초더미〉 시리즈 덕분에 인생이 바뀐 화가도 있다. 바로 추상화의 거장 '바실리 칸딘스키Wassily Kandinsky, 1866~1944'다. 칸딘스키는 1896년 모스크바의 인상파 전시에서 모네의 〈건초더미〉 시리즈를 실제로 보고 크게 감동받아 화가가 되기로 결심한다. 그는 모스크바의 대학교 교수직을 반납하고 다시 미술 공부를 해 화가가 된다. 누군가의 인생을 바꾼 풍경화라니 참으로 의미 있는 그림이다. 실제 모네는 이 작품을 그리면서 눈이 쌓인 바닥과 빛이 만들어내는 프리즘 효과도 재미있어 했고, 노을이 지고 해가 뜨는 과정에서 뿜어져 나오는 붉은 빛이 눈과 만나서 어떤 느낌을 자아내는지에도 관심이 많았다.

같은 장면을 수없이 보고 '다름'을 찾아낸다는 것은, 쉽지 않은 일이다. 그럼에도 불구하고 수많은 겨울날들을 이토록 여러 번 관찰했던 모네의 진지함이 사뭇 감동스럽게 다가온다.

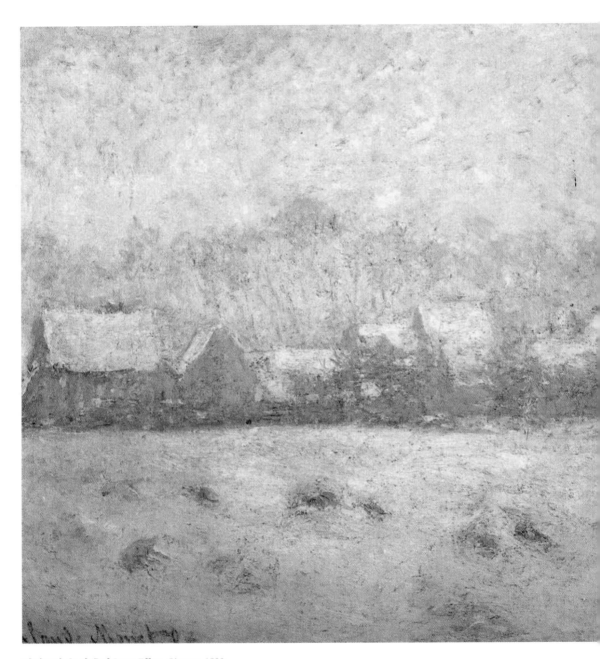

지베르니, 눈의 효과Snow Effect, Giverny, 1893

화가란 우리가 보지 못하는 것을

매일 보고 포착하는 사람이 아닐까?

'매일 작은 것에 감동받는 사람이 되자'는

나의 또 다른 삶의 목표이기도 하다.

◆ 클로드 모네|Claude Monet

출생	1840.11.14 (프랑스 파리)
사망	1926.12.5 (프랑스 지베르니)
국적	프랑스
활동 분야	회화
주요 작품	〈정원의 여인들Women in the Garden〉(1867), 〈인상, 해돋이Impression, Sunrise〉(1872), 〈생 라자르 역Saint Lazare Train Station〉(1877), 〈루앙 대성당, 서쪽 파사드, 햇빛Rouen Cathedral, West Facade, Sunlight〉(1894), 〈수련Water Lilies〉(1906)

인생 그림 18

헬레네 세르프벡
〈자화상〉

자화상 Self-Portrait, 1884~1885

시간이 흐를수록 부패해가는 노년의 자신을
인정하기란 쉽지 않은 법이다. 그녀는 우리에게
연륜이라는 것이 지닌 핵심을 보여주기도 하고,
연륜이라는 것이 놓친 활력을 이야기하기도 한다.

늙어가는 자신을
마주하다

노인이 되었을 때의 자화상이 젊었을 때의 자화상보다 훨씬 흥미로운 작품이 있다. 바로 핀란드 화가 헬레네 세르프벡Helene Schjerfbeck, 1862~1946의 작품이다. 그녀의 작품을 본 것은 오래되었으나 실제로 만난 건 2017년 핀란드 아테네움 미술관Ateneum Art Museum에서였고, 2019년 영국 런던의 왕립 예술원Royal Academy of Arts에서 회고전으로 깊이 있게 다시 만났다.

세르프벡은 네 살 때 집 앞 계단에서 넘어지는 부상으로 인해 몸이 허약해졌고 등교가 어려워지면서 집에서 공부했다. 그녀는 이 사고로 평생 다리를 저는 장애를 갖게 된다. 하지만 미술에 특별한 재능이 있어 열한 살에 특별 장학생으로 미술 아카데미에 입학한다. 행복한 시간도 잠시, 열세 살이 되던 해 아버지가 결핵으로 세상을 떠난 뒤 가정형편이 어려워지면서 학업을 다시 중단할 위기에 놓인다. 다행히 17세경 핀란드 아트소사이어티Finnish Art Society가 주최한 공모전에서 인정받으며 알려졌고, 독일 출신의 아돌프 폰 베커Adolf von Becker가

자신이 운영하는 미술아카데미의 수업료를 면제해주면서 1877년부터 3년간 미술 공부를 계속하게 된다. 세르프벡은 이 시기 베커로부터 유화를 배웠다. 또한 정부의 장학금을 받아 유럽의 여러 나라를 여행하며 1800년대 후반에서 1900년대 초반까지 다양한 화풍을 익혔고, 한 영국 화가와 약혼도 한다. 안타깝게도 건강상의 이유로 둘은 헤어졌다. 이후 다시 핀란드로 돌아와 핀란드 아트소사이어티 드로잉스쿨에서 미술 교사로 재직했지만 이마저도 건강상의 이유로 그만둘 수밖에 없었다. 그녀는 어머니와 함께 조용한 도시 히빈카Hyvinkaa로 이사한다. 그리고 히빈카에서 꾸준히 자신만의 화풍으로 1,000여 점에 가까운 작품을 남기며 독보적인 예술세계를 창조한다.

누군가 내게 화가들의 자화상 중 누구의 작품을 가장 좋아하냐고 물으면, 난 여지없이 세르프벡의 자화상을 언급하곤 했다. 그녀의 자화상을 시기별로 바라보다 보면 많은 생각이 오간다. 젊었을 때의 세르프벡, 중년의 세르프벡, 노년의 세르프벡…. 시간이 흐를수록 부패해가는 노년의 몸을 인정하기란 쉽지 않은 법이다. 그녀는 우리에게 연륜이라는 것이 지닌 핵심을 보여주기도 하고, 연륜이라는 것이 놓친 활력을 이야기하기도 한다.

20대 초반 세르프벡의 눈동자가 총명하게 빛난다. 그녀는 장애를 가졌지만 이미 열한 살 때부터 미술적 재능을 인정받았

자화상 Self-Portrait, 1884~1885

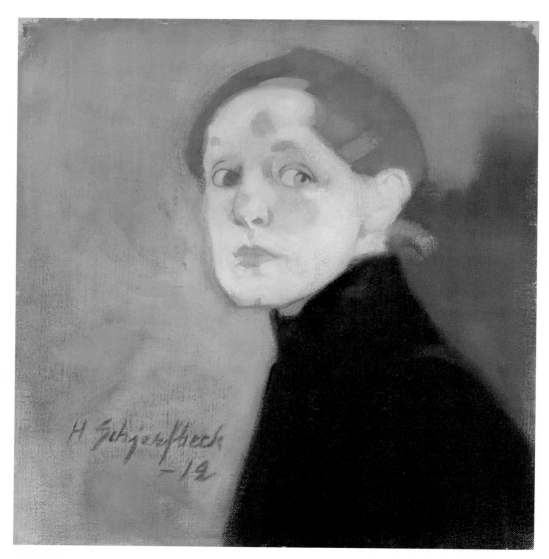

자화상 Self-Portrait, 1912

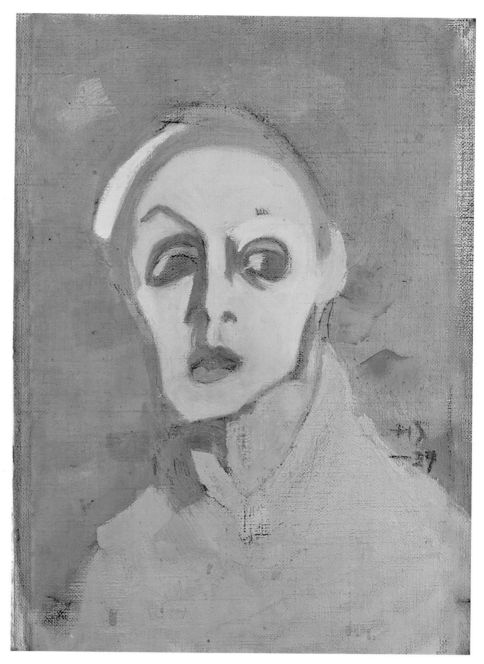

자화상 Self-Portrait, 1939

고, 장학금을 받으며 미술학교를 다녔으며, 정부의 돈으로 유학도 갈 수 있었다. 미래에 대한 기대감과 무엇이든 이룰 수 있을 것이라는 희망으로 가득 찬 이 자화상을 보면 나의 20대 초반의 열정이 소환된다.

1915년 52세의 나이에 그린 〈검은 바탕의 자화상〉에서 세르프벡은 빛을 발산하는 예술가이자 순교자처럼 보인다. 당시 그녀는 병에서 회복 중이었고 자신의 모습을 극적인 검은 배경 앞에 놓았다. 그녀의 등 뒤에 있는 붓과 통은 미술 도구일까? 머리 위에 적힌 흐릿한 문구가 마치 비문처럼 느껴진다.

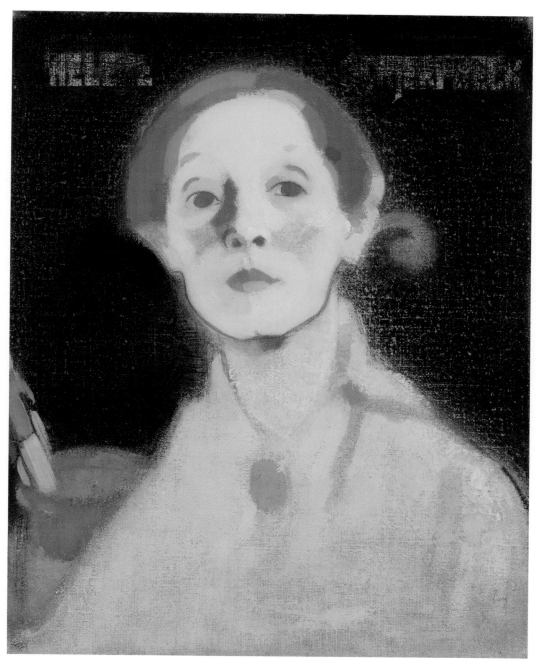

검은 바탕의 자화상 Self-portrait with Black Background, 1915

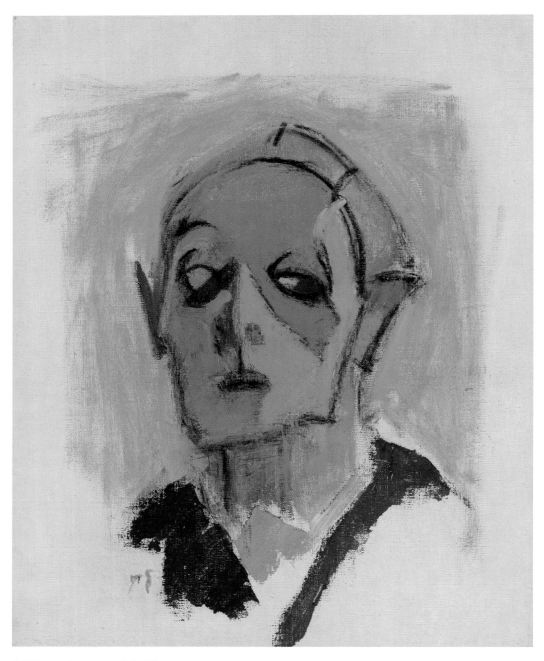

Self-Portrait, en face I, 1945

1945년에 그린 이 작품은 세르프벡이 죽기 1년 전에 그린 자화상이다. 몸에서 영혼이 빠져나갔다는 표현이 이렇게 잘 들어맞을 수 있을까? 주먹만큼 크게 구멍 난 눈동자, 멍하게 앞을 내다보는 표정… 암울한 분위기 덕분일까? 세르프벡의 또 다른 별명은 '핀란드의 뭉크'다.

누구에게나 자신의 노화를

순순히 인정한다는 것은 쉽지 않은 일일 터,

마흔에 접어든 나에게 헬레네의 자화상은 말한다.

모든 것은 다 변하는 것이라고.

변하는 것을 인정하는 것이 가장 자연스러운 것이라고.

◆ **헬레네 세르프백** Helene Schjerfbeck

출생	1862.7.10 (핀란드 헬싱키)
사망	1946.1.23 (스웨덴 살트셰바덴)
국적	핀란드
활동 분야	회화
주요 작품	〈검은 바탕의 자화상 Self-Portrait, Black Background〉(1915), 〈눈 속의 상처 입은 전사 Wounded Warrior in the Snow〉(1880), 〈이부자리 말리기 Clothes Drying〉(1883), 〈소녀의 초상 Portrait of a Girl〉(1885), 〈모자 Mother and Child〉(1886)

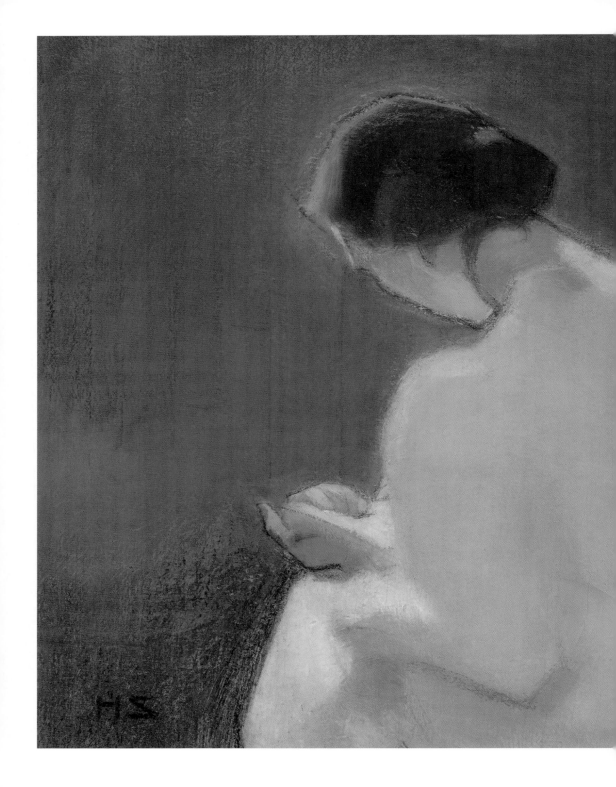

224

마리아Maria, 1909

알프레드 스테방스
〈욕조〉

욕조 The Bath, 1873

그 누구의 간섭과 눈치도 보지 않는 혼자 있는 시간,

그 시간 동안 갖는 편안함이 있었기에

나는 매일 반신욕 하는 시간을 기다렸던 것이다.

나를 위한
우아함의 기술

알프레드 스테방스Alfred Stevens, 1823~1906는 자신이 태어난 벨기에보다 파리의 모습을 더 많이 그렸다. 특히 파리 여인들의 모습을 많이 그렸는데, 나는 그중에서도 혼자 있는 여인을 담아낸 그림이 좋다. 혼자 산책을 하는 여인, 혼자 거울을 보는 여인, 혼자 목욕하는 여인…. 작품 속 여인들이 홀로 자신만의 시간을 보내며 자기 자신과 대화를 하는 것 같아서 좋다. 그는 파리 여성들의 삶의 장면을 그린 그림으로 대중적인 성공을 거두었다.

밥 먹기, 쇼핑하기, 커피 마시며 책 읽기. 20대엔 누군가와 꼭 함께해야 했던 많은 것들을 나이가 더 먹고 나니 혼자서도 즐길 수 있음을 그녀들도 아는 것 같다. 작품 〈강풍〉 속 여인도 일요일 저녁 시간을 혼자 느긋하게 사색하며 보내려고 나온 것은 아닐까? 비록 먹구름을 동반한 강풍이 몰려오고 있고, 점점 거친 파도가 다가오고 있지만, 그녀의 얼굴에 왠지 모를 여유가 느껴지는 것을 보면….

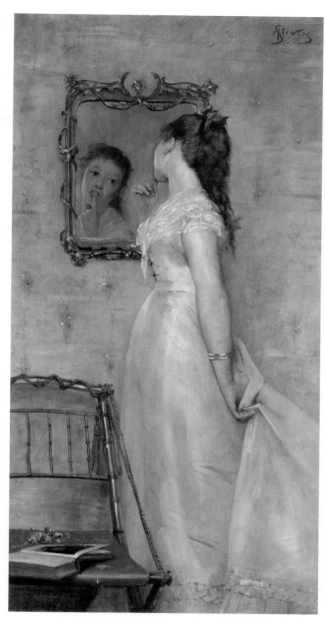

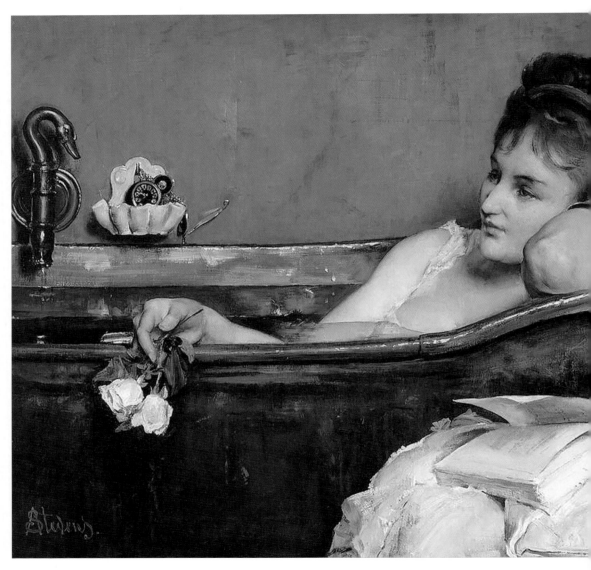

욕조The Bath, 1873

나의 루틴 중 가장 소중한 것은 반신욕을 하는 시간이다. 내 서재에는 욕실이 있는데 욕실 문은 없다. 일부러 반신욕을 위해 욕실 공사를 해 문을 없앴다. 반신욕을 하면서 서재 풍경을 보는 것이다. 가끔 손님들이 와서 문이 없는 욕조를 보고 놀라곤 한다. 매일 30분 욕조에 몸을 담그고 책을 보거나 유튜브를 본다. 그 시간이 내가 가장 좋아하는 휴식 시간이다. 따뜻한 물 속에서 몸의 긴장이 풀어지면 마음의 긴장도 풀린다.

스테방스의 그림에도 반신욕을 하는 여인이 등장한다. 하지만 내가 반신욕을 할 때와는 전혀 다른 모습이다. 우리는 반신욕을 할 때 그림 속 여인처럼 장미를 들고 있지도 않고, 옷을 입고 있지도 않다. 그림 속 벽에는 도자기로 만든 시계 거치대가 있고, 수도꼭지는 백조의 얼굴을 하고 있다. 누군가는 이 그림을 보고 그리스 로마 신화의 레다Leda 이야기를 할 수도 있겠다. 하지만 내가 이 그림이 마음에 와닿았던 것은 우측 하단에 놓인 책 때문이다. 반신욕을 하는 시간만큼은 세상과 단절되어 오로지 독서에만 빠지게 되는 느낌을 갖는다. 손에 물이 묻어 책을 적셔도 기어코 글을 읽으며 책 모서리를 접어 나간다. 그림 속 여인도 다음 장면에서는 손에 물을 묻혀가며 책장을 넘기며 책을 읽을 것이라는 생각을 하면, 나의 어처구니없고 평범한 일상도 스테방스에게 부탁하면 우아해질 수 있을 것 같다.

그가 그린 1800년대 후반의 여성들을 보면 우아함의 기술을 터득하게 된다. 그림 속 여인들은 자수를 놓고, 식물을 기르고, 그림을 그리며, 편지를 쓴다. 결국 우아함의 비밀은 혼자 있는 시간에 있는 것이 아닐까. 『우아함의 기술』에서 사라 카우프먼은 우아함의 핵심은 편안함에 있다고 했다. 세상에서 그 누구의 간섭과 눈치도 보지 않는 혼자 있는 시간, 그 시간 동안 갖는 편안함이 있었기에 나는 매일 반신욕 하는 시간을 기다렸던 것이다. 나는 오늘도 스테방스의 그림을 보며 반신욕에 대한 경의를 표한다.

이 글을 읽는 당신에게

혼자만의 편안한 시간은 언제인가 묻고 싶다.

혹시 그런 시간이 없다면 반신욕을 추천하면서.

◆ 알프레드 스테방스 Alfred Stevens

출생	1823.5.11 (벨기에 브뤼셀)
사망	1906.8.24 (프랑스 파리)
국적	벨기에
활동 분야	회화
주요 작품	〈선물The Present〉(1871), 〈행복. 가족의 모습Tous les bonheurs. Scene familiale〉(1880), 〈옹플뢰 바다 앞의 남매Frere et soeur devant la mer a Honfleur〉(1891)

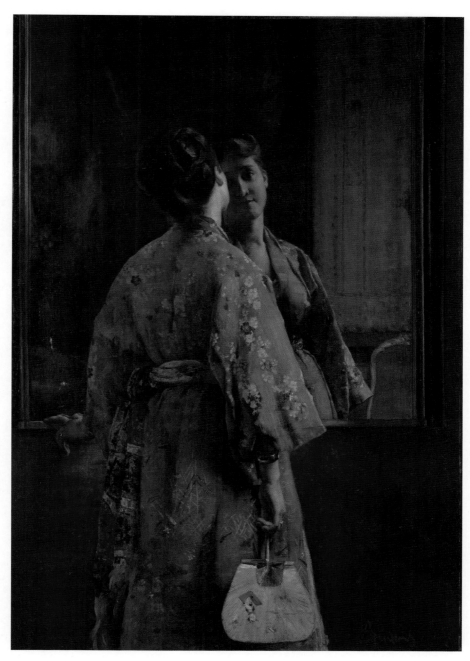

일본 옷The Japanese Robe, 1872

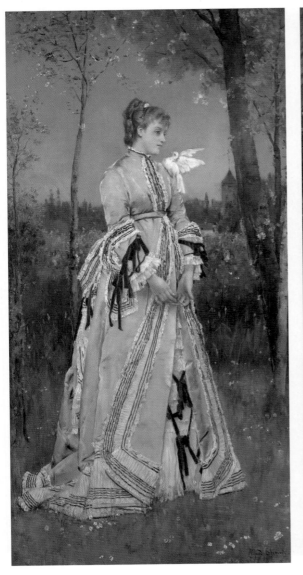

봄Spring, 1877 여름Summer, 1877

가을Fall, 1877

겨울Winter, 1877

찰스 커트니 커란
〈언덕 위에서〉

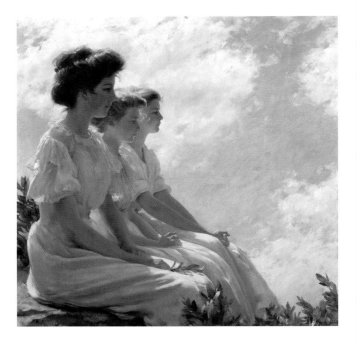

언덕 위에서On the Heights, 1909

부모의 인생은 어쩌면 자식이 세상에 나오는 순간부터,

자신이 세상을 떠날 때까지 자식에게 매여 있는 종신형이다.

엄마에게
선물하고 싶은 명화

엄마는 조금 이른 나이인 30대에 당뇨가 생겼다. 병원에서 무리하지 말라고 수차례 말해도 그녀는 '내일은 오지 않으니 오늘 즐거워야 한다'는 생각으로 그림을 그리고, 그림 공모전에 출품도 하며 현재를 즐기며 산다.

또 자신이 너무 어린 나이인 스물넷에 큰딸인 나를 임신한 몸으로 시집살이를 했다며, 그 젊음이 너무 아쉬웠으니 너희는 많은 것을 경험한 후에 결혼하라고 여러 번 말했다. 하지만 딸은 엄마의 인생을 닮는다고 했던가. 큰딸인 나는 일도 많이 하고, 여행도, 노는 것도 열심히 했는데 여동생은 일찍 결혼해서 엄마와 같은 나이인 스물넷에 첫딸을 낳았다. 그래서일까 두 사람의 관계는 더 눅진하다.

미국 인상주의 화가, 찰스 커트니 커란Charles Courtney Curran, 1861~1942의 〈언덕 위에서〉를 보면 온종일 엄마 생각이 난다. 커란의 그림 속 세 여인은 엄마와 두 딸 아닐까? 나는 그렇게 보인다.

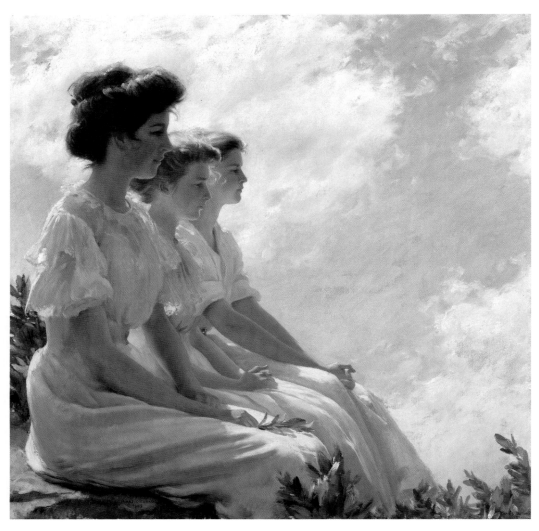

언덕 위에서 On the Heights, 1909

소녀의 마음이지만 훌쩍 나이 든 엄마가 이제는 다 자라 버린 두 딸과 함께 저 멀리 언덕 아래를 내려다보며 '예쁜 내 딸들아, 우리가 이렇게 인생을 살아왔구나'라며 말하는 것 같다. 엄마처럼 어린 나이에 결혼을 하고, 엄마와 똑같이 두 살 터울의 딸을 낳은 동생도 나이가 들면 그림 속 주인공 같겠지.

이 그림을 그린 커란은 파리에서 2년간 유학 생활을 했는데, 그 당시는 인상주의 운동이 활발하던 시기라 그 역시 프랑스 인상주의의 영향을 받았다. 그는 미국으로 돌아와 허드슨강 주변에 자리를 잡고 활발하게 작품 활동을 한다.

어느 날 엄마가 말했다. "어느 순간부터 나이를 잊고 열심히 살았어. 남들이 나를 예순 살이라고 해서 그런 줄 알았지. 아직도 내 마음은 스무 살 그대로 멈춰 있어." 그 말을 듣고 한참을 먹먹했다. 나는 엄마를 제 나이로 보는데 우리 엄마는 아직도 청춘의 나이구나 하고.

그림자 Shadows, 1887

〈산이 보이는 자리〉 속 그녀가 정상에 올라서서 지금껏 올라온 굽이진 길을 바라보는 모습이 '자식들을 키우느라 고생하고 젊은 날을 희생했으니, 이제 남은 시간은 나를 위해 살아야겠다'고 다짐하는 엄마의 뒷모습 같다. 또, 나이가 들었지만 젊은 날을 그리워하며 그 시절의 모습으로 자신을 바라보는 엄마인 것 같기도 하다. 마치 영화 〈은교〉에서 노인이 된 박해일이 청년의 모습으로 자신을 상상하는 것처럼.

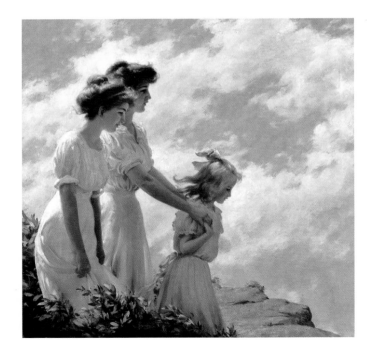

절벽 위에서
On The Cliff, 1910

산이 보이는 자리 The Mountain Side Seat, 1917

옥수수 껍질 벗기기 Shucking Corn, 1891

아무리 어둡고 힘든 순간에도 엄마는 늘 우릴 지켜 줬고 두 딸에게 힘을 주었다. 사춘기 때는 엄마와 싸우고 맞서기도 했지만, 돌이켜 생각해 보면 엄마가 했던 선택은 늘 우리를 위한 것이었다.

단 한순간도 자신을 먼저 생각한 적이 없었던 나의 엄마에게 이 그림들을 선물하고 싶다. 부모의 인생은 어쩌면 자식이 세상에 나오는 순간부터, 자신이 세상을 떠날 때까지 자식에게 매여 있는 종신형이다.

세상의 모든 부모에게 자식은 또 다른 우주다.

이제는 이 우주가 그들을 위해 무엇을 할 수 있을지

자주 생각하며 살아야 할 참이다.

◆ 찰스 커트니 커란 Charles Courtney Curran

출생	1861.2.13 (미국 하트퍼드)
사망	1942.11.9 (미국 뉴욕)
국적	미국
활동 분야	회화
주요 작품	〈뤽상부르 공원 In the Luxembourg Park〉(1889), 〈여름 Summer〉(1906), 〈언덕 위에서 On the Heights〉(1909), 〈모란 Peonies〉(1915)

인생 그림 21

오딜롱 르동
〈키클롭스〉

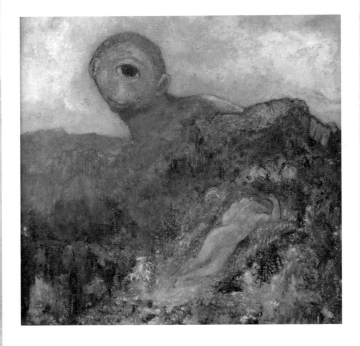

키클롭스 The Cyclops, 1914

"나의 작품은 무엇인가를 명확히 밝히기 위한 것이 아니다.

내 작품은 마치 음악처럼 영감을 주고 인과관계가 없는

애매모호한 세계로 인도하기 위한 것이다."

-오딜롱 르동

고독했던 자가 만든
신비한 세상

오딜롱 르동Odilon Redon, 1840~1916은 사실주의와 인상주의
가 대두되던 시기, 외부 풍경에 대한 탐구보다 자신의 내면을
더욱 파고들었던 작품 세계를 추구하고, 보다 정신적인 이미
지를 파악하려 힘쓴 상징주의의 대표적인 작가다. 르동은 그
어느 유파에도 속하지 않으려고 하면서 본인의 예술 세계를
독보적으로 창조해 나갔다. 그의 회화와 판화 속에는 환상적
이거나 꿈같은 이미지들, 괴물이나 문학이나 신화 속 소재들
이 독창적인 방식으로 꾸준히 표현된다.

사람들이 나에게 어떤 화가를 좋아하냐고 물을 때, 나는 다시
'시대'나 '나라'를 되묻는다. 즉 세상에는 좋은 화가들이 넘치
도록 많고 앞으로도 많이 생길 수 있기 때문이다. 시대와 나
라를 세분화해 이야기하자면 19세기 후반을 통과하는 프랑
스의 화가 중 내가 좋아하는 화가 라인업에서 결코 르동을 빼
놓을 수 없다. 처음 르동을 좋아했을 때는 그의 회화가 지닌
몽환적이고 알싸한 분위기, 즉 화풍의 뉘앙스가 좋았다. 그도
그럴 것이 미술사에서 상징주의 화가들의 가장 큰 특징이 바
로 사실을 묘사하기보다 뉘앙스를 그린다는 점이다.

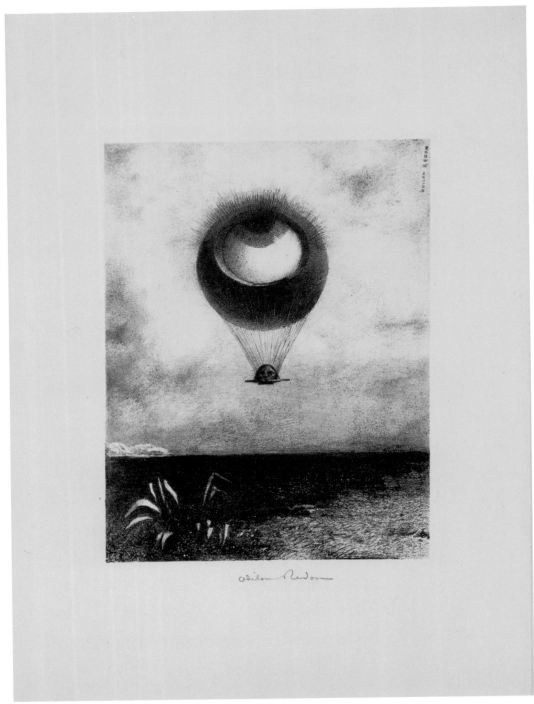

이상한 풍선처럼 무한대를 향해 오르는 눈 The Eye Like a Strange Balloon Mounts toward infinity, 1882

나는 여전히 분위기를 잘 표현해내는 화가들에게 빠르게 매료된다. 두 번째로 르동의 그림에 빠진 연유는 그의 그림 속에 등장하는 존재들의 기괴함이 주는 매력이다. 르동의 드로잉에는 불가사의한 생명체나 괴물들이 자주 등장하는데 묘하게 무섭지 않고 애잔하며 슬픔의 기운을 동반하고 있다. 이는 내가 애정하는 헐리우드의 영화감독 팀 버튼Tim Burton의 작품 속 주인공들과도 비슷하다. 가는 곳마다 얼룩을 남기는 '스테인 보이', 불을 사랑한 '성냥개비 소년' 또는 손이 가위라 좋아하는 사람들에게 물리적 상처를 입히게 되어 외로운 '가위손'처럼 사회적 기준에서 봤을 때 현명하고 완전하기보다 존재 자체만으로도 모순을 지닌 것들이다. 나는 르동이 평생에 걸쳐 이런 존재들을 꾸준히 그려왔다는 사실만으로도 그의 그림을 사랑한다.

르동은 평범하지 않은 인생을 살았다. 집이 특별히 가난한 것도 아니었고, 고아도 아니었으나 태어난 지 얼마 안 돼서 친부모와 헤어졌고 시골의 외삼촌 집에서 11세까지 외롭게 자랐다. 즉 어린 시절부터 쓸쓸함과 가장 빨리 친해진 사람이었다. 그는 대부분의 시간을 혼자 보냈으며 내성적인 아이로 성장했다. 그에게 유일한 친구는 그림이었다. 그는 자신의 내면 속 또 다른 심상들을 그림으로 표현하는 데 탁월한 재주를 지녔었다. 또한 르동은 몸도 허약했기에 마음도 자주 약해지곤

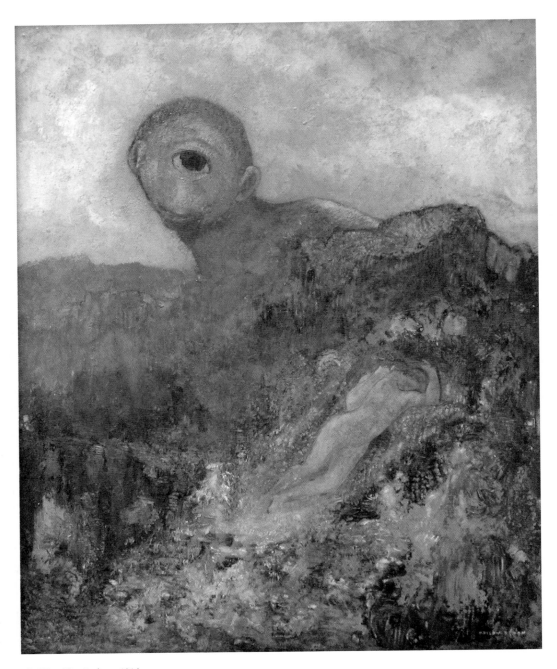

키클롭스 The Cyclops, 1914

했던 소년이었다. 그래서 늘 부족한 것, 가냘픈 것, 이상한 것들에 대해 유독 따뜻한 애정을 쏟았던 것 같다. 그의 그림이 유독 내 마음에 다가온 것은 나 역시도 부족한 사람이기 때문일 것이다.

여기 그런 캐릭터가 하나 더 있다. 그리스·로마 신화에 등장하는 키클롭스Cyclops. 키클롭스는 하늘의 신 우라노스Ouranos와 대지의 신 가이아Gaea 사이에서 태어난 거인이자 외눈박이 괴물 삼 형제를 말한다. 우라노스는 자식들의 생김새가 너무 보기 힘겨워 키클롭스 삼 형제를 지하 세계에 오랫동안 가둬 놓는다. 훗날 키클롭스 삼 형제는 제우스의 도움으로 풀려나게 된다.

르동의 작품 〈키클롭스〉에는 키클롭스 형제 중에서 가장 유명한 폴리페모스Polyphemos가 나온다. 그는 산 너머에서 하얀 피부를 가진 사랑스러운 요정 갈라테이아Galatea를 훔쳐보고 있다. 사랑에 빠진 키클롭스를 둘러싼 세상은 그의 마음처럼 온통 파스텔빛이다.

많은 화가가 키클롭스 형제들을 무시무시하게 표현했다. 하지만 르동의 그림 속 키클롭스는 무섭기는커녕 순수한 표정이다. 누가 그림 속 괴물을 무시무시하게 볼까? 잠이 든 갈라테이아를 바라보는 키클롭스의 눈빛과 곤히 잠든 그녀에게

다가가지 못해 망설이는 키클롭스의 표정에 공감이 간다.

모든 일에 자신감이 넘치는 사람보다 소심한 사람의 편에 서고 싶은 마음이 내게는 있다. 그림 속 키클롭스는 과연 사랑을 이루었을까? 전해 내려오는 신화에 따르면, 안타깝게도 그녀에게는 이미 사랑하는 인간, 아키스Acis가 있었다. 그 사실을 알게 된 키클롭스는 몹시 슬퍼했다. 어느 날 갈라테이아와 아키스가 해변에서 사랑을 속삭이는 모습을 보고 화가 난 나머지 키클롭스는 그들에게 큰 돌을 던졌다. 결국 아키스는 죽고 갈라테이아는 세상을 잃은 듯 슬퍼했다.

그리스 로마 신화는 가장 원초적인 인간 본연의 감정을 건드리는데, 르동의 작품은 그 감정을 악하게만 표현하지는 않는다. 어쩌면 르동은 유년기에 부모와 떨어져 지냈고, 청년기 시절 제대로 된 사랑조차 하지 못했던 그 자신을 괴물 키클롭스와 동일시했을지 모른다. 그래서 사람들이 자신을 피하고 싶은 외로운 괴물이 아니라, 따뜻한 눈을 가진 사람으로 바라보기를 원했을 것이다.

루브르 박물관에 가면 레오나르도 다빈치Leonardo da Vinci, 1452~1519의 〈모나리자〉를 보러 가는 계단이 가장 닳아 있다. 맞다, 그 작품은 유명하다. 하지만 나는 막상 그림을 보고 큰 감동을 받지 못했다. 그 앞엔 수많은 사람의 머리가 있었기 때문이다. 다시 한번 명화를 판단하는 기준은 없다고 감히 말

푸른 머리 가리개를 두른 오필리아 Ophelia with a Blue Wimple in the Wather, 1900~1905

하고 싶다. 그 기준은 각자가 살면서 채워가는 것이다. 어떤 그림을 보면서 잊고 지내던 삶의 가치와 기억을 찾아낼 수 있다면, 그 그림은 늘 나만의 명화가 될 수 있다.

"예술가란 항상 특별하고 외롭고 고독한 존재일 것이며 또한 사물을 창조하는 타고난 감각을 가져야 한다."_르동

르동의 말을 빌려 내가 믿는 사실이 있다면 나는 고독하고 내향적이었던 어린 시절을 지나온 사람들이 분명 놀라운 세계관을 펼친다고 믿는다. 그리고 그 이상적인 세계는 예술적인 방식일 경우가 많았다.

쓸쓸한 우리가 고독을 내면으로 돌파할수록

초라한 힘들이 쌓여 위대해질 것이다.

그리고 고독하고 부족한 사람들이 신비롭게 비춰질 때

세상은 더욱 따뜻해질 것이다.

비올레트 에망의 초상 Violette Heymann, 1910

◆ 오딜롱 르동 Odilon Redon

출생	1840.4.20 (프랑스 보르도)
사망	1916.7.6 (프랑스 파리)
국적	프랑스
활동 분야	회화, 판화
주요 작품	〈거미The Spider〉(1881), 〈꿈속에서In the Dream〉(1899), 〈부처Buddha〉(1907), 〈흰 꽃병과 꽃White Vase with Flowers〉(1916)

존 컨스터블
〈봄 구름에 관한 연구〉

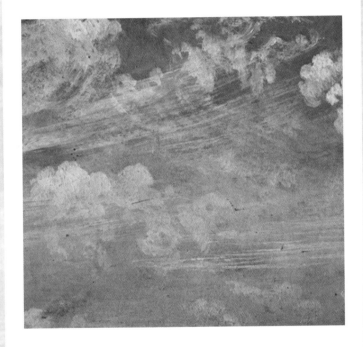

봄 구름에 관한 연구 Spring Clouds Study, 1822

구름은 언뜻 보면 한 자리에 멈춰 있는 것 같지만,

항상 움직이고 있다.

구름에 관한
연구

1822년 9월 5일 오전 10시.

북동쪽을 보고 있으며 서쪽에서 매우 상쾌한 바람이 불고 있다. 밝은 회색 구름이 하늘의 반 정도를 덮으며 누런 강 쪽으로 빠르게 다가오고 있다. 오밍턴의 해안가에 매우 잘 어울리는 광경이다. _존 컨스터블의 노트

세상을 모두 안고 위에서 내려다보는 여러 모양의 구름을 보면서 구경꾼 같다는 생각을 했다. 세상을 바라보는 구경꾼. 가끔은 나도 내 인생의 구경꾼같다. 나는 내 삶의 주인공이기도 하지만, 때로는 구경꾼이 되어야 나를 더 객관적으로 바라볼 수 있을 테니까.

윌리엄 터너Joseph Mallord William Turner, 1775~1851와 함께 영국 낭만주의의 대표 화가인 존 컨스터블John Constable, 1776~1837은 구름과 하늘을 다양하게 그렸다. 그가 살던 영국의 남동부 지역은 여름은 무더우며, 겨울은 몹시 추웠다.

그렇게 계절의 차이가 확실한 곳에 살다 보니 바람, 구름, 이

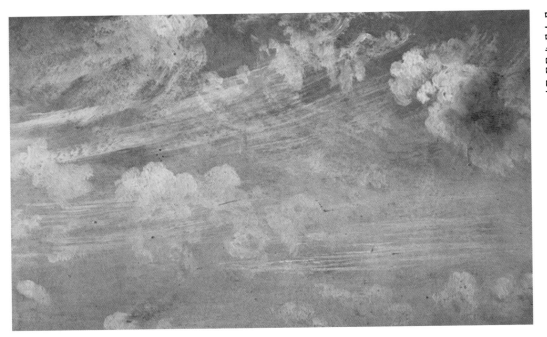

봄 구름에 관한 연구 Spring clouds study, 1822

날아다니는 새의 충작은 연구 Cloud study with birds in flight, and Stratocumulus clouds, 1821

258

노을 구름에 관한 연구 A Cloud Study, Sunset, 1821

슬을 관찰하는 것은 그에게 숙명 같았다.

구름은 언뜻 보면 한자리에 멈춰 있는 것 같지만, 항상 움직이고 있다. 컨스터블은 무수히 많은 구름을 그리면서 우리에게 삶의 과정을 보여주고 싶었던 것이 아니었을까?

매일 같은 구름이 없는 것처럼 매일 같은 순간도 없으니

힘든 일도 기쁜 일도 다 흘러가는 것이라고….

가끔은 내 삶의 구경꾼이 되어 보는 것도 좋겠다.

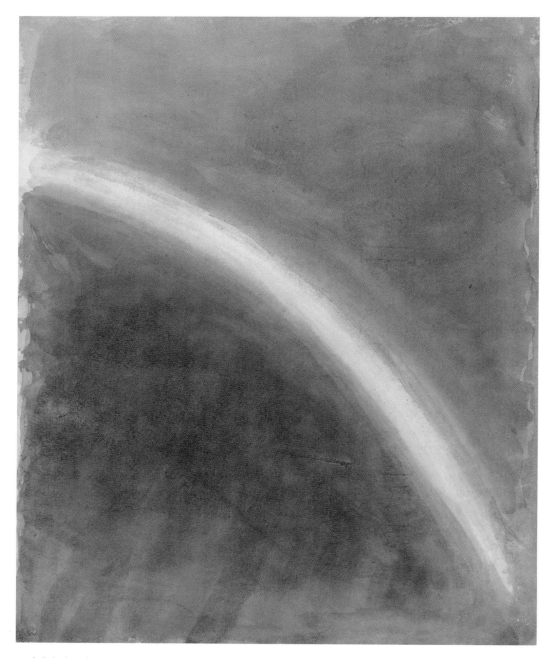

무지개와 하늘에 관한 연구 Sky Study with Rainbow, 1827

하리치: 낮은 등대와 비콘 힐 Harwich: The Low Lighthouse and Beacon Hill, 1820

◆ **존 컨스터블** John Constable

출생	1776.6.11 (영국 이스트 버골트)
사망	1837.3.31 (영국 런던)
국적	영국
활동 분야	회화
주요 작품	〈구름 연구 연작Cloud Study〉(1819), 〈건초마차The Hay Wain〉(1821), 〈먹구름이 낀 바다 풍경 습작Seascape Study with Rain Clouds〉(1824), 〈솔즈베리 대성당Salisbury Cathedral from the Bishop's Grounds〉(1825)

힐마 아프 클린트
〈인간이란 무엇인가〉

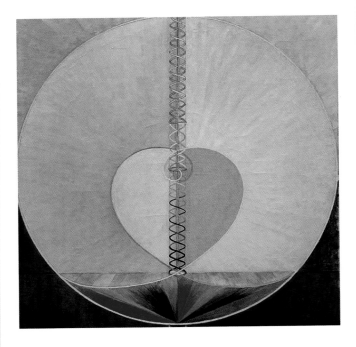

인간이란 무엇인가What a Human Being Is, 1910

그녀의 추상 드로잉은 마치

누군가와 약속을 한 듯이 규칙적이고

균형감이 돋보인다.

미래를 위한
그림

우리는 그림을 볼 때 최대한 그림 속에서 작가가 주는 힌트를 찾으려고 노력한다. 어떤 그림은 힌트가 너무 확고해 우리를 그림 속으로 걸어 들어가게 하고, 어떤 그림은 아무리 봐도 수수께끼 같아서 그림 곁에서 서성이게 만든다.

'누군가를 그리워하는 마음', '어디론가 떠나고 싶어 하는 마음', '누군가와 함께 이상향을 도모하는 마음'. 이런 보이지 않는 마음을 그린다면 어떤 모습일까? 가고 싶어 하는 목적지가 정확하다면 그 목적지를 그리면 되지만, 만나고자 하는 사람이 이미 세상에 없는 사람이거나, 떠나고 싶은 곳이 미지의 세계라면 그 그림의 모습은 새로운 형태일 것이다. 여기 보이지 않는 세계와 도달할 수 없는 이상향을 평생 그리다가 떠난 화가가 있다.

"내 그림들은 내가 죽어도 20년간 세상에 알리지 말아줘."
1944년 10월 21일, 82세의 한 여인이 이와 같은 유언을 남기고 세상을 떠났다. 힐마 아프 클린트Hilma af Klint, 1862~1944. 그녀는 스웨덴의 추상화가로 우리에게 익히 알려져 있는 서

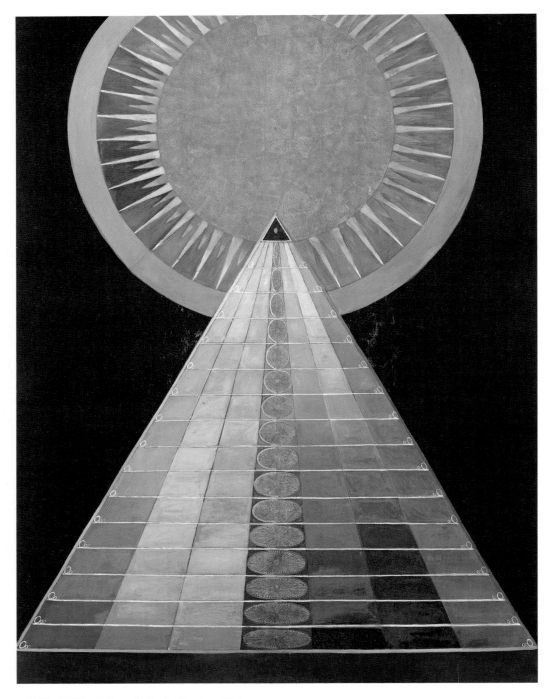

그룹 X, 재단 No. 1 Group X, No. 1, Altarpiece, 1915

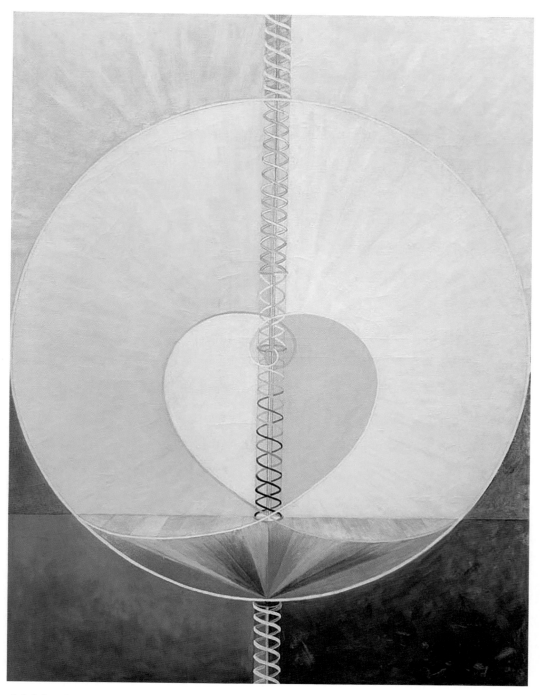

인간이란 무엇인가 What a Human Being Is, 1910

양 추상회화의 선구자인 칸딘스키와 몬드리안, 말레비치보다 앞서서 비구상 회화를 시작했다. (이들은 1910~1913년에 추상화를 시작했고, 힐마 아프 클린트는 좀 더 빠른 1906년에 시작했다.) 하지만 그녀는 죽은 지 42년이 지난 1986년이 돼서야 LA 전시에서 비로소 작품이 알려지기 시작했다. 그녀의 작품이 미술계에 이렇게 늦게 알려진 건, 작가 스스로가 자신의 추상화를 사람들이 이해할 수 없을 거라 생각해 대중들에게 작품 공개를 죽는 날까지 염려했기 때문이다.

클린트는 평생 '보이지 않는 세계'를 그렸다. 그녀와 친했던 여동생의 갑작스러운 죽음으로 그녀는 영적 세계를 탐구하기 시작한다. 물리적인 세계에서 나아가 영적 세계를 탐구하는 일, 클린트는 우리가 사는 세계와 또 다른 세계에 영혼들이 존재한다고 믿었고, 동료들과 함께 1896년 'The Five'라는 그룹을 만들어 영혼이나 사후의 세계와 연결된 영매 훈련을 받고 1904년 신지학 모임에 가입한다. 무엇보다 그녀는 세상을 떠난 여동생을 꼭 만나고 싶어 했다. 죽은 여동생을 만나고 싶은 마음을 가지고 영혼과의 만남을 꾸준히 노력하며 그 과정을 드로잉으로 기록한다. 영화 〈퍼스널 쇼퍼〉에서는 영혼과의 대화를 그림에 담아낸 힐마 아프 클린트의 존재가 등장하기도 한다. 그래서일까? 그녀의 추상 드로잉은 마치 누군가와 약속을 한 듯이 규칙적이고 균형감이 돋보인다. 반복되는 원형들, 계단처럼 상승하는 삼각형들이 그 예다. 또한 꽃이

나 물방울 같은 이미지를 도형화시킨 것도 특징이다. 다양한 색과 도형과 선을 활용해 도달할 수 없는 어떠한 곳으로 도달하는 장면을 그린 것 같기도 하다.

2018년 가을부터 겨울 뉴욕의 구겐하임에서 클린트의 회고전이 개최되자 60만 명이 넘는 사람들이 그녀의 그림을 보고 갔다. 뉴욕 구겐하임이 문을 연 이후 사상 최다 관람객 수였다. 더불어 많은 사람이 찬사를 쏟았다.

"이 그림들은 계시revelation이다." 영국의 유명 주간지 「이코노미스트」는 클린트를 두고 이런 표현을 했다. 끊임없이 보이지 않는 세계를 그리고자 했던 그녀의 마음은 〈미래를 위한 그림〉이라는 전시 타이틀로 대표되었다. 이보다 앞선 2014년, 스웨덴의 컨템포러리 브랜드 '아크네 스튜디오Acne Studios'는 클린트의 작품을 자신들의 상품에 콜라보한 바 있다. 클린트의 작품이 아크네 스튜디오의 옷과 가방에 담기게 된 것이다.

보수적인 사회 분위기 속에 여성 화가로 살아가면서 새로운 시도를 했던 그녀의 작품은 이제 반세기를 지나 우리 시대에 인정받게 되었다. 실제 클린트는 사람들이 나선형으로 된 건물에서 자신의 그림을 보기를 바랐다. 그녀는 이 계획을 '신전을 위한 설계도면'에 그리기도 했다. 2018년 프랭크 로이드 라이트Frank Lloyd Wright가 지은 뉴욕 구겐하임 건물은 그녀가 원하는 나선형에 여러 층으로 구성되어 있다.

그룹 IV, 십 대, 청춘 No. 3 Group IV, No. 3, The Ten Largest, Youth, 1907

그룹 IV, 십 대 성인기, No. 7 Group IV, The Ten Largest No.7 Adulthood, 1907

최초의 혼돈 No. 16 Primordial Chaos, No.16, 1906~1907

최초의 혼돈 No. 10 Primordial Chaos, No.10, 1906~1907

자화상 Self-portrait

즉, 그녀의 바람은 자신이 살던 시대가 아닌 미래가 되서야 실현된 것이다. 그녀는 자신의 예술 세계를 부끄러워하거나 인정받지 못해 괴로워한 것이 아니라 미래 세대를 위해 타임 캡슐에 봉인했던 것이 아닐까?

실제 클린트의 이 시리즈는 열 점의 대형 그림으로 구겐하임 전시에서도 메인 자리에 전시되었다. 당시 클린트는 가로 234, 세로가 315센티미터나 되는 이 큰 그림을 바닥에 눕혀 놓고 종이에 그렸는데 훗날 종이에 템페라로 그린 작품을 캔버스에 붙여 전시했다.

보이지 않는 세계와 만날 수 없는 존재도

만날 수 있다는 믿음으로 가득 찬 그녀의 그림은,

우리에게 우리가 알고 있는 것 이상으로

희망과 신념의 존재가 강인하다는 것을 보여준다.

◆ **힐마 아프 클린트** Hilma af Klint

출생	1862.10.26 (스웨덴 스톡홀름)
사망	1944. 10. 21 (스웨덴 스톡홀름)
국적	스웨덴
활동 분야	회화
주요 작품	〈최초의 혼돈 No. 16 Primordial Chaos, No.16〉(1906~1907), 〈열 점의 대형 그림 No.7 Group IX/UW, No. 25, The Dove, No.1〉(1907)

펠릭스 발로통
〈해질녘 풍경〉

해질녘 풍경 Landscape at sunset, 1919

매일 우리에게 찾아오지만 여유를 갖고 보지 않으면

볼 수 없는 것들 중 하나가 '노을'이다.

노을 풍경에
시선이 오래 머무는 이유

멋진 노을을 화폭에 담은 화가는 꽤 여럿이지만 그중에서도 스위스 출신의 화가 펠릭스 발로통Felix vallotton, 1865~1925이 그린 노을 풍경이 나에게는 인생 그림이다. 발로통은 스위스 로잔에서 태어났지만 열일곱 살에 프랑스 파리로 떠나 미술 공부를 시작했다.

그는 1890년 피에르 보나르, 모리스 드니 등의 화가와 함께 나비파Nabis를 결성한다. 1892년경 상징주의 문예 운동의 영향을 받아 히브리어로 '예언자'를 뜻하는 말인 '나비파' 화가들은 상징주의를 전개시킴과 동시에 내면세계의 표현을 회복하려 했다. 그들은 입체감보다는 장식적 회화성과 평면적인 구성을 중시했다. 또 다른 공통점은 모두 고갱의 영향을 받은 젊은 화가들이었다는 점이다. 또한 그들은 일본 풍속화인 '우키요에'에서 영감을 받아 목판화를 좋아했다.

발로통 역시 일본 우키요에적 구도를 좋아했으며, 나비파 화가 중에서도 강렬한 색감을 가장 잘 활용한 화가였다. 발로통의 노을은 자연을 있는 그대로 묘사하기보다 개성 있게 재해석했다. 마치 넓게 노을진 하늘 중 엄지와 검지로 네모난 구

일몰
Sunset, Gray Blue
High Tide, 1911

도 틀을 잡아 마음에 드는 부분만 오려낸 듯하다. 〈일몰〉 속에 등장하는 구름들은 저물어가는 해를 등지고 뮤지컬의 마지막 무대에 당당하게 서서 인사하는 배우들 같다.

발로통이 그린 노을 풍경에 시선이 오래 머무는 이유는 나비파인 그가 사용하는 다양한 색조들 때문이다. 〈해질녘 풍경〉은 보라빛, 회색빛, 누런빛 등 시시각각 움직이고 흘러가 버리는 하늘의 색을 절묘하게 포착했다. 1년 365일 매일 벌어지는 이 장엄한 장면을 우리는 놓치고 살아가지만, 발로통은 집요하게 파고들어 그려 놓은 것 같다. 내가 노을 그림 중 그의

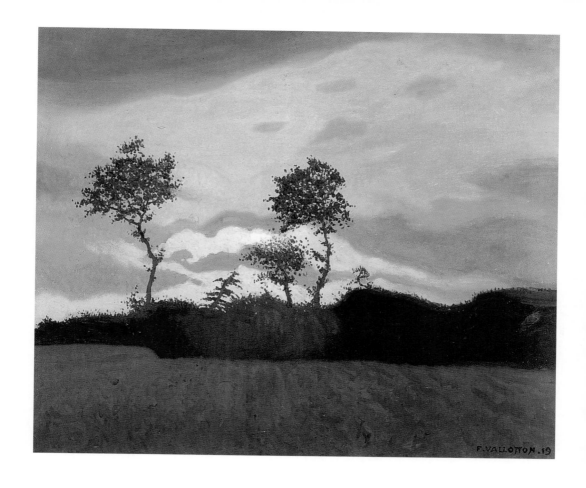

해질녘 풍경

Landscape at sunset,
1919

그림을 가장 좋아하는 이유는 바로 무지개처럼 표현한 이 하늘의 색 때문이다. 깊이감 없이 평면적인 나열처럼 보이지만 하늘을 팔레트 삼아 그림을 그린 바람의 솜씨가 분명하다.

내가 꾸준히 노력하는 루틴 중 하나도 노을을 챙겨보는 것이다. 매일 우리에게 찾아오지만 여유를 가지고 보지 않으면 볼 수 없는 것들 중 하나가 '노을'이다.

『어린 왕자』의 주인공인 어린 왕자가 살던 소행성은 작아서

오렌지 빛과 바이올렛 빛 하늘이 있는 그레이스의 노을 Sunset At Grace, Orange And Violet Sky, 1918

의자를 조금만 움직여도 노을을 계속 바라볼 수 있었다. 그는 슬플 때면 의자의 위치를 조금씩 바꿔가며 하루에 마흔네 번이나 노을을 보았다. 하지만 아쉽게도 우리가 사는 지구에서는 노을을 계속 보기란 쉽지 않은 일이다.

특별한 일이 없이 집에 있는 날에는 욕심을 내서라도 창가에 앉아 노을이 주는 장엄한 영화를 기필코 감상한다.

내가 사는 이곳도 어린 왕자의 소행성이라 생각하며

노을의 아름다움에 흠뻑 빠지는 여유를 가지다 보면,

힘든 내일을 다시 잘 살아나갈 희망이 마음에 번진다.

◆ **펠릭스 발로통** Felix vallotton

출생	1865.12.28 (스위스 로잔)
사망	1925.12.29 (프랑스 파리)
국적	스위스-프랑스
활동 분야	회화
주요 작품	〈공 The Ball〉(1899), 〈해질녘 풍경 Landscape at Sunset〉(1919), 〈사생활 Les intimités〉(1897~1898), 〈저녁 식사, 램프가 있는 풍경 Le Dîner, effet de lampe〉(1899), 〈카드놀이 Le Poker〉(1902), 〈베르됭 Verdun〉(1917)

공
The Ball,
1899

요하네스 페르메이르
〈진주 귀걸이를 한 소녀〉

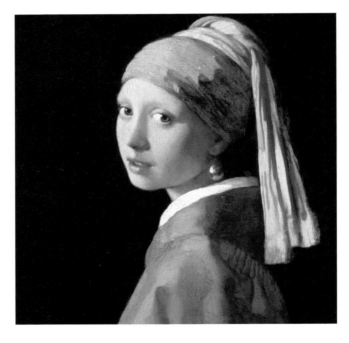

진주 귀걸이를 한 소녀 Girl with a Pearl Earring, 1666

빛의 마법으로 시간을 정지시켜놓은 듯한 그의 그림은,

보는 이의 마음을 차분하게 이끈다.

그 화가의
비밀스러운 일상

천천히 살아가는 느긋한 태도를 지닌 화가는 누가 있을까. 그런 화가들은 그림도 한 작품을 느긋이 그리고, 따라서 완성작도 많지 않다. (호기심이 너무 많아서 동시에 그림과 조각·발명을 함께하며 이 작품 저 작품 손에 대다가 완성된 회화가 20점도 채 되지 않는 레오나르도 다빈치를 제외하고.)

10년이 안 되는 시간 동안 화가로 살면서 그림을 그린 고흐의 유화가 2,000여 점, 한 세기를 살면서 피카소가 그려낸 작품의 수는 회화가 1,900점, 도자기는 3,200점, 조각 1,200점, 드로잉이 7,000여 점, 삽화가 30,000여 점이다. 고흐와 피카소 모두 어린이도 알 만큼 유명한 화가들이다.

〈진주 귀걸이를 한 소녀〉를 그린 요하네스 페르메이르Johannes Vermeer, 1632~1675 역시 꽤 유명하다. 하지만 그가 43세의 나이로 세상을 떠나며 남긴 작품은 30여 점(50여 점 그렸다고 알려졌으나 진품 여부가 확실한 것은 32점이다)으로 많지 않다. 작품의 수가 적어 여전히 그의 작품은 위조품들과의 전쟁을 치루고 있으며 잦은 절도의 대상이 되고 있다.

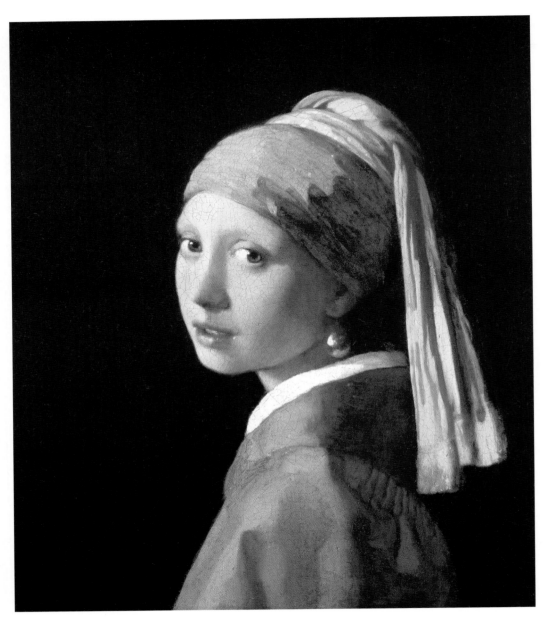

진주 귀걸이를 한 소녀 Girl with a Pearl Earring, 1666

1974년 런던의 켄우드 하우스Kenwood House에서 그의 작품 〈기타 연주자〉가 사라진 적이 있었고, 1990년 보스턴 이사벨라 스튜어트 가드너 박물관Isabella Stewart Gardner Museum에 있던 〈콘서트〉 역시 절도를 당했다. 다행히도 〈기타 연주자〉는 우여곡절 끝에 런던의 어느 교회 정원에서 찾았지만, 〈콘서트〉는 여전히 찾지 못했다. 신기하게도 이러한 절도 사건은 페르메이르의 인기를 더욱 과시하는 계기가 되기도 한다. 〈모나리자〉 역시 도난의 수모를 겪었으니 어쩌면 절도 사건은 명화로 인정받기 위한 과정 중 하나일지도 모른다. 여하튼 그는 세상에 그가 끼친 영향력에 비해 작품은 많이 남기지 않았다. 그 흔한 앞모습의 자화상 하나 남기지 않고 조용히 그리고 비밀스럽게 살았으며, 때로는 여인숙의 주인으로서 때로는 화가로서 천천히 일상을 보냈다. (그로 추정되는 자화상이 있기는 하지만 그마저도 확실하지 않다.)

화가의 성격에 관한 일화가 많이 알려진 경우와 작품 이야기만 오래도록 돌고 도는 경우가 있다면, 페르메이르는 후자다. 정보가 많지 않은 화가는 소문이 무성한 풀처럼 자라난다. 그가 장모의 집에서 살았다는 것과 슬하에 열다섯 명이나 되는 자녀를 두었다는 점, 그중 네 명을 잃었다는 점이 우리가 그에 대해 알고 있는 전부다. 그의 그림 속에는 유독 배가 나와 보이는 여인이 많은데 이는 그의 부인과 관련 있다. 페르메이

물주전자를 들고 있는 젊은 여인
Young Woman with a Water Pitcher,
1660~1662

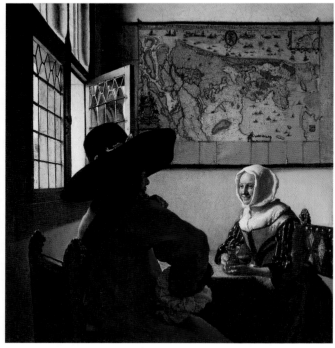

군인과 미소 짓는 여인
Officer and Laughing Girl, 1657

르의 부인은 20년간 총 열다섯 명의 아이를 낳았으므로 그에게 임신한 여성이 집에 있는 장면은 그 누구보다 익숙하고 자주 본 풍경이었을 것이다. 그가 남긴 대부분의 작품은 다 비슷한 형식을 띤다. 은은하게 실내를 휘감는 빛, 그림의 왼쪽에 자리 잡은 창문, 장식된 벽면, 햇빛이 들어오는 창가 근처에 서 있는 모델…. 그의 그림을 바라보고 있자면 도대체 빛이 어디서 이렇게 은은하게 비추나 그림 주변을 둘러보고 뒤에 가서도 서 보고 싶다.

1670년대에 활동했지만, 21세기인 현재 그의 작품을 보기 위해 미술관 지도를 만든 사람이 있을 만큼 페르메이르는 팬이 많다. 그는 살아 있는 동안에 화가 조합의 회장을 지내기도 하는 등 유명했으나 죽고 나서는 사람들에게 금세 잊혔다. 그리고 19세기 중반이 지나서야 재조명되면서 그림 값이 갑자기 오르기 시작했다. 화가가 되고 싶었으나 미술학교 시험에서 떨어졌던 히틀러 역시 페르메이르의 그림을 너무 좋아해서 오스트리아 소금광산에 안전하게 보관했다는 이야기가 있다. 그렇다면 무엇이 그를 대가의 반열에 올려놓은 것일까? 나는 그것이 바로 페르메이르의 그림을 관통하는 동일한 주제인 '일상의 고요함' 때문이라고 생각한다. 빛의 마법으로 시간을 정지시켜놓은 듯한 그의 그림은, 보는 이의 마음을 차분하게 이끈다. 또 한 가지 그의 그림에는 속 시원한 정답이 없다.

비밀이 많은 상대일수록 더욱 매력적일 때가 많은 법이니까.

그의 그림은 영원히 답이 없는 시험지다.

편지를 쓰는 여자와 하녀 Lady Writing a Letter with her Maid, 1670~1671

그림 그리기 The Art of Painting, 1666~1668

신앙의 알레고리 The Allegory of Faith, 1670~1672

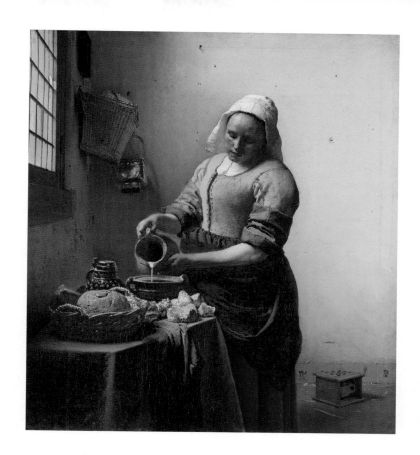

우유 따르는 여인
The Milkmaid, 1658

◆ **요하네스 페르메이르** Johannes Vermeer

출생	1632.12.31 (네덜란드 델프트)
사망	1675.12.30 (네덜란드 델프트)
국적	네덜란드
활동 분야	회화
주요 작품	〈진주 귀걸이를 한 소녀 Girl with a Pearl Earring〉(1666), 〈우유 따르는 여인 The Milkmaid〉(1658)

장 앙투완 와토
〈피에로 질〉

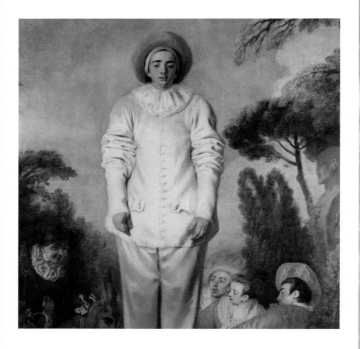

피에로 질 Pierrot, 1718~1719

삶이라는 무대에 우리는 모두 '질'과 같은 존재다.

시간은 되돌릴 수 없듯 삶이라는 공연은 한 번뿐이고,

우리는 가면을 쓰고 그 공연을 위해 최선을 다한다.

가면을
쓴다는 것

루브르 박물관에 가면 '루브르의 질'이라고 불리는 광대 그림이 있다. 로코코 시대인 18세기에 인정받던 대표 화가 장 앙투완 와토Jean-Antoine Watteau, 1684~1721가 생의 말년에 그린 작품 〈피에로 질〉이다. 이 그림은 와토가 그린 작품 중 실제 사람 크기로 그려진 대작이라 유명하다.

피에로 '질'은 당시 유행했던 희극 〈코메디아 델아르테Commedia dell'arte〉의 등장인물이다. 16세기 이탈리아에서 시작된 이 연극은 가면이나 분장을 한 광대들의 즉흥극이었다. 우리나라로 치면 영화 〈왕의 남자〉(2005)에 등장하는 배우 이준기와 감우성처럼 여러 동네를 떠돌며 짜여진 대본 없이 연극과 음악적인 요소를 섞어 즉흥적으로 사람들이 많은 광장 또는 시장에서 하는 공연이었다.

와토의 그림 속 한가운데에 우수에 찬 눈빛으로 우리를 바라보며 서 있는 사람이 바로 '질'이다. 질의 뒤로는 극 중 연인으로 등장하는 레앙드르와 이사벨이 있고, 붉은 옷을 입고 있는

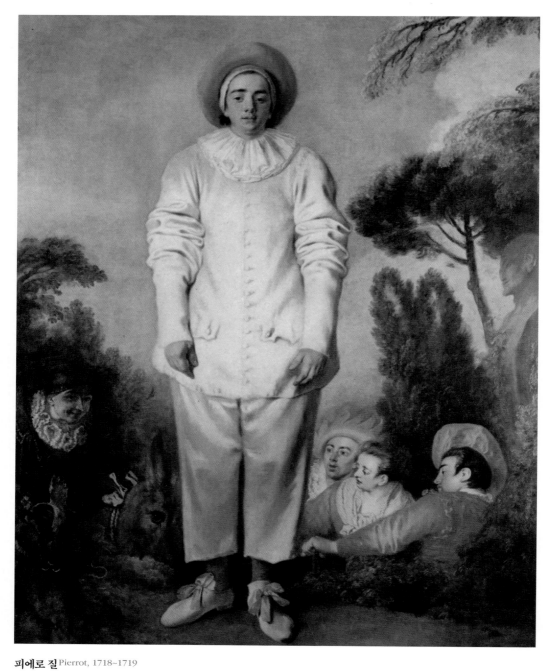

피에로 질 Pierrot, 1718~1719

이탈리아 희극 배우들

The Italian Comedians, 1720

대장이 있다. 질의 왼편에는 당나귀와 박사 크리스핀이 있다. 질을 뺀 나머지 인물은 웃고 있거나 다른 곳을 보고 있는데, 오로지 질만이 게슴츠레하고 슬픈 눈으로 우리를 응시하고 있다. 극이 시작하면 질은 사람들에게 웃음을 선사해야 한다. 극이 끝난 것인지 자기를 신경 쓰지 않는 사람들 앞에 우울한 듯 서 있는 피에로 질에게서 쉽게 눈이 떼어지지 않는다. 오늘 하루만 고생했다고 토닥여주기에는 위로가 되지 않을 것이다. 질의 삶은 매일 자신과는 다른 페르소나를 쓰고 사는 것의 반복이다.

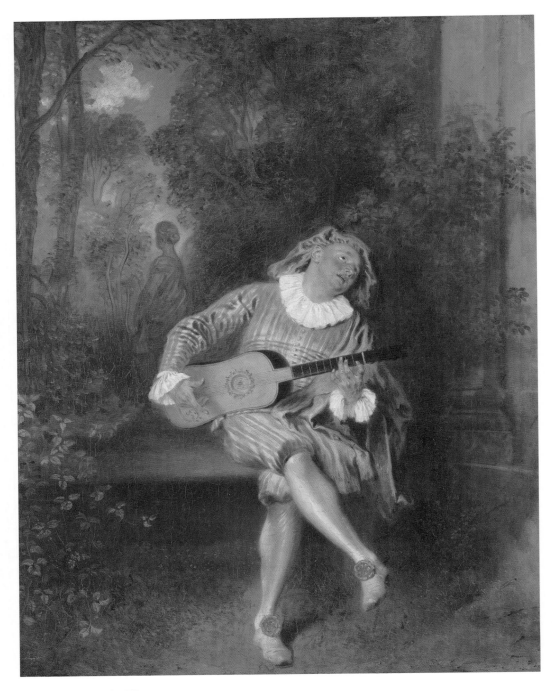

메제탱 Mezzetin, 1718~1720

이 그림을 그린 와토는 실제로 허약한 체질이라 결핵으로 힘들어 했다. 자주 병에 드는 자신이 스스로도 힘겨운지 예민해지기 부지기수였다. 치료를 하기 위해 영국으로 가지만 추운 날씨 때문에 병이 악화되어 37세의 젊은 나이로 세상을 떠났다. 그는 병든 몸을 지녔기에 늘 죽음과 가까웠다. 그렇기 때문에 삶의 유한함을 그 누구보다 잘 알고 있는 화가였다. 인생의 덧없음이 광대 '질'의 표정에서 느껴진다.

삶이라는 무대에서 우리는 모두 '질'과 같은 존재다. 시간을 되돌릴 수 없듯 삶이라는 공연은 한 번뿐이고, 우리는 가면을 쓰고 그 공연을 위해 최선을 다한다.

우리가 건강하고 조화로운 모습으로 함께 살아간다는 것은

내가 어떤 가면을 쓰고 살고 있는지

아는 것만으로도 충분하다.

◆ **장 앙투완 와토** Jean-Antoine Watteau

출생	1684.10.10 (프랑스 발랑시엔)
사망	1721.7.18 (프랑스 노장쉬르마른)
국적	프랑스
활동 분야	회화
주요 작품	〈키테라섬으로의 출항 The Embarkation for Cythera〉(1717), 〈피에로 질 Pierrot〉(1718~1719), 〈메제탱 Mezzetin〉(1718~1720)

마리 텐 케이트
〈눈에서 노는 아이들〉

눈에서 노는 아이들Children Playing in the Snow

지금 내 삶을 세속적인 잣대로 평가하자면

성공한 삶이라고 여길 수는 없지만,

내게는 늘 상상하면 바로 떠오르는

어린 시절의 놀이에 대한 기억들이 가득하다.

우리
어릴 적에는

우리는 언제부터 놀이와 멀어진 것일까? 어른이 되어 어린 시절에 지겹도록 했던 그 흔한 놀이가 그리워질 때마다 나는 마리 텐 케이트Johan Mari Henri ten Kate, 1831~1910의 그림을 본다. 그의 그림 속에는 수많은 놀이를 하는 아이들로 붐빈다.

눈이 오면 출퇴근길부터 걱정하는 어른들의 모습과 사뭇 다른 풍경이다. 이럴 때면 어른이 되는 것은 하루하루 눈덩이처럼 스스로가 생산해내는 고민을 정리하는 과정이 아닐까 싶다.

〈눈에서 노는 아이들〉을 그린 텐 케이트는 네덜란드의 수채화가로, 헤이그에서 태어나 고향에 있는 헤이그 미술 아카데미에서 공부했다. 흥미로운 사실은 그의 아버지도 화가였고, 형도 미술 선생님이자 화가였다는 점이다. 훗날 케이트는 그의 아들 '마리우스' 역시 화가로 키워낸다.

텐 케이트는 아홉 살 많은 친형에게서 미술의 기초를 배웠다. 열아홉 살에 암스테르담으로 이동해 암스테르담 로열 아카데미의 회원이 되어 활동하는데, 이미 그때부터 재능 있는 화가로 인정받기 시작한다.

그는 전 생애에 걸쳐 낭만주의적인 화풍으로 아이들이 야외

미끄럼틀 타기 Sliding on snow

에서 노니는 모습이나 동물들과 함께 있는 풍경을 그렸다. 특히 겨울날 아이들이 눈덩이를 굴리거나 썰매를 끌거나 강아지와 눈밭에서 함께인 장면들을 많이 포착했다. 그래서인지 그의 그림은 보는 사람들로 하여금 잊고 있던 어린 시절의 추억을 몽글몽글 떠올리게 한다.

아이들은 놀이가 재미있어서 하는 것이지 누군가 시켜서 하지 않는다. 그들의 놀이에는 자유가 바탕이 되어 있다. 가장 자유로운 것은 무언가를 선택할 때 오로지 자신의 의지대로 할 수 있는 상황이 아닐까? 그런 의미에서 놀이는 우리를 가장 쉽게 자유에 이르게 한다. 일단 놀아버리고 나면 놀이를 했던 과정은 물질적인 결과가 아닌 개인의 기억에 의해 보존된다. 그 기억들은 잘 축적되어 귀한 추억이 된다.

정신학자 칼 융 Carl Gustav Jung 은 창조는 지성에서 발현되지 않고 놀이 충동에서 일어난다고 했다. 지리멸렬한 일상을 잠시 정지시키고 놀이를 우리의 삶 안으로 불러온다면 우리는 매일 조금씩 창조적이고 자유롭다고 느낄 것이다. 그렇다면 나의 일상을 놀이화할 수 있는 가장 쉬운 방법은 무엇일까?

놀이 시간을 따로 만드는 것은 삶의 면면을 분류해야 하는 일이니 아예 일상을 놀이화해버리자. 카페에서 소소하게 커피를 마시는 것은 '카페놀이', 분식집에 가서 떡볶이 국물에 만두를 찍어 먹는 것은 '분식놀이', 멍하니 동네 주변을 산책하

눈에서 노는 아이들 Children playing in the snow

아난헤트 해변 Aan het strand, 1910

는 것은 '어슬렁놀이', 가위바위보에 진 사람이 설거지를 하는 것은 '청소놀이'. 이렇게 우리가 하는 대부분의 평범한 행위도 놀이처럼 즐기다보면 지겹거나 평범한 일과 재미있는 놀이의 구분은 처음부터 없었던 것은 아닐까 하는 생각이 든다.

'지금부터 반드시 놀 거야!'라는 마음은 오히려 놀이와 멀어지게 할 것이다. 그보다는 일상의 틈새를 활용해서 그저 지나치기만 했던 여러 가지 활동에 '놀이'라는 이름을 붙여 새로운 놀이를 시도해보는 것은 어떨까? 문구점에서 파는 비눗방울, 공기, 부메랑, 무엇이든 좋다.

비를 피하는 아이들 Schuilen Voor de Regene

한 평의 땅만 있어도 땅따먹기를 할 수 있다.

놀이가 어렵다고 핑계대지 말고, 일상을 놀이하는 마음으로

하루하루 보낸다면 케이트의 그림 속 아이들처럼

지금의 우리보다 조금은 더 자유로워질 수 있을 것이다.

우물가에서 노는 아이들Spelen bij de put, 1860

◆ **마리 텐 케이트**Johan Mari Henri ten Kate

출생	1831.3.4 (네덜란드 헤이그)
사망	1910.3.26 (네덜란드 드리베르겐-리젠부르크)
국적	네덜란드
활동 분야	회화
주요 작품	〈겨울의 재미Winter Fun〉, 〈눈에서 노는 아이들Children Playing in the Snow〉

루이 에밀 아단
〈틀에 금박을 입히는 공방의 실내 풍경〉

틀에 금박을 입히는 공방의 실내 풍경 Interior of a Frame Gilding Workshop

미술관에서 많이 본 과거 명화의

금빛 찬란한 액자는

사실 이렇게 탄생한 것이다.

액자가
만들어지기까지

내가 명화를 둘러싸고 있는 액자에 관심을 갖게 된 것은 그림 한 점 때문이었다. 우연히 본 〈틀에 금박을 입히는 공방의 실내 풍경〉 속 광경이 너무도 귀한 장면 같아서 한참을 뚫어져라 바라봤다. 미술관에서 많이 본 과거 명화의 금빛 찬란한 액자는 사실 이렇게 탄생한 것이다. 그림을 가치 있게 보이게 하는 액자에는 늘 같은 공간, 같은 시간에 쌓인 장인의 땀방울이 담겨 있다. 그림을 그린 것은 화가지만 그림을 보존하고 유지하는 것은 또 다른 사람들의 노력이다.

이 작품은 프랑스 화가 루이 에밀 아단Louis Emile Adan, 1839~1937의 작품으로, 그는 당시 매년 열린 화가들의 성공의 지름길인 파리 살롱에 75년간 꾸준히 참여한 화가이기도 하다. 90살이 넘는 나이까지 작품 활동을 한 그에게 정부는 프랑스 최고의 훈장인 레지옹 도뇌르 훈장을 수여한다. 그의 인생은 '오직 그림뿐'이라는 단어로 대변되는 듯하다.

액자 디자인은 오래전부터 장식 예술의 하나였다. 액자를 만드는 장인들은 정교한 디자인과 다양한 재료를 활용해 그림

틀에 금박을 입히는 공방의 실내 풍경 Interior of a Frame Gilding Workshop

에 걸맞는 액자를 창조해냈다. 나무나 석고에 조각을 하기도 하고, 보석이나 금박, 은박을 활용해 표면을 장식하기도 했다. 좋은 액자가 되는 법은 의외로 까다롭다. 혼자 잘났다고 너무 화려해도 안 되지만, 그렇다고 해서 그림의 무게감을 가볍게 해서도 안 된다. 훌륭한 명화들은 대부분 액자까지 독보적으로 멋진 경우가 많다. 화가들 중에서는 자신의 그림을 빛내줄 액자를 직접 디자인한 화가들도 많다. 액자 역시 그림의 한 부분이라고 생각했기 때문이다.

미술관이나 갤러리에 가면 늘 주인공인 그림을 보느라 액자를 감상하는 것에는 시간을 투자하지 않았다. 하지만 이 그림을 본 후 나의 미술관 관람법은 조금 달라졌다. 그림과 함께인 액자도 꼼꼼히 살펴보고, 때로는 '오늘 본 액자 중에 어떤 화가의 액자가 가장 멋졌지?'라는 나름의 순위도 매긴다. 그리고 '이 액자가 아니라 다른 액자였다면 이 그림은 어떤 느낌일까?'라는 상상도 자주 한다. 곰곰이 생각해보면 우리 삶에는 그림과 액자 같은 관계가 많다. 나는 그림과 세상의 경계를 만들고 동시에 문을 열어주는 액자를 관람하면서 세상을 더 넓은 각도로 살펴보기 시작했다. 보는 범위가 넓어지니 느끼는 범위도 커졌다.

달빛이 환하다고 해서 별빛이 아름답지 않은 것은 아니다.

이제 미술관에 가면 달처럼 환한 그림을 본 후

별처럼 작은 아름다움을 지닌 액자들에도 시선을 던져보자.

◆ **루이 에밀 아단** Louis Emile Adan

출생	1839.3.26 (프랑스 파리)
사망	1937.2.5 (프랑스 파리)
국적	프랑스
활동 분야	회화
주요 작품	〈편지The Letter〉, 〈엄마의 마음〉(1898), 〈틀에 금박을 입히는 공방의 실내 풍경Interior of a Frame Gilding Workshop〉

장 프랑수아 밀레
〈한밤중의 새 사냥〉

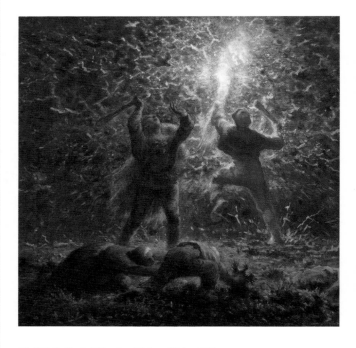

한밤중의 새 사냥 Hunting Birds at Night, 1874

자신이 처한 현실 외에

다른 어떠한 모습은 상상조차 하지 않는 듯

일에 전념하는 모습의 인물들을 그리고 싶다.

올빼미족을 위한
그림

올빼미족인 나는 자주 글을 쓰기 위해 홀로 야근을 자청한다. 야근이라고 해서 특별한 공간이나 준비가 필요한 것은 아니다. 창가에 위치한 테이블에 앉아 노트북과 메모장을 펴고 깜깜한 밤하늘 아래서 글을 쓰는 것이다. 그럴 때마다 보고 웃음 짓는 그림이 하나 있다. 바로 프랑스 화가 장 프랑수아 밀레Jean Francois Millet, 1814~1875가 그린 〈한밤중의 새 사냥〉이다. 밀레의 유명한 그림인 〈만종〉이나 〈이삭 줍는 사람들〉과는 다른 분위기인 이 그림에는 숨겨진 읽을거리들이 있다.

밀레가 속해 있던 바르비종Barbizon파는 19세기 중엽 프랑스에서 풍경화를 그린 화가들의 그룹으로, 퐁텐블로Fontainebleau파라고도 불린다. 그들은 1830년경부터 바르비종에 모여 살며 자연경관을 그리기 시작했다. 그들은 이전 시대에 주제로 삼았던 왕권이나 신권을 모두 배제하고, 순수한 자연이나 자연 속 농민들을 주제로 그림을 그림으로써 훗날 사실주의와 인상파가 탄생하는 데 일조했다. 많은 사람이 그동안 간과해왔던 농촌 사람의 일터인 들녘이나 농민들의 흙 묻은 손에서

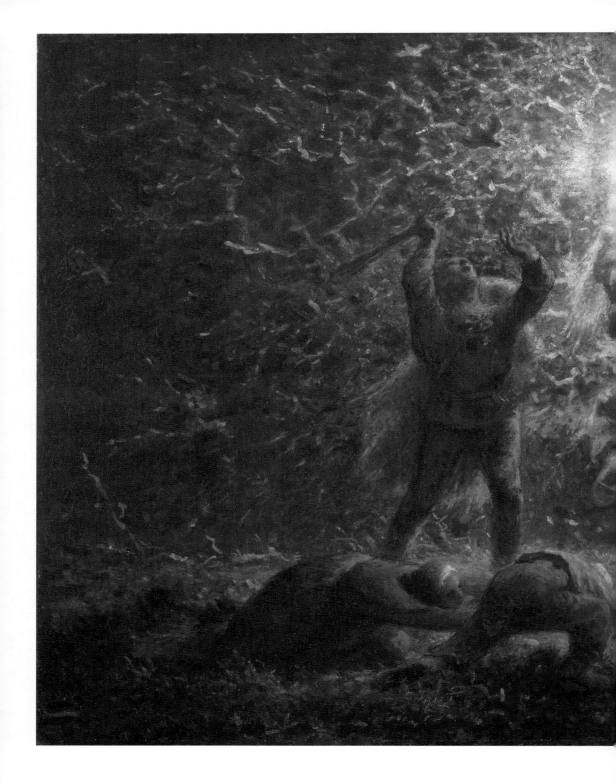

한밤중의 새 사냥
Hunting Birds at Night, 1874

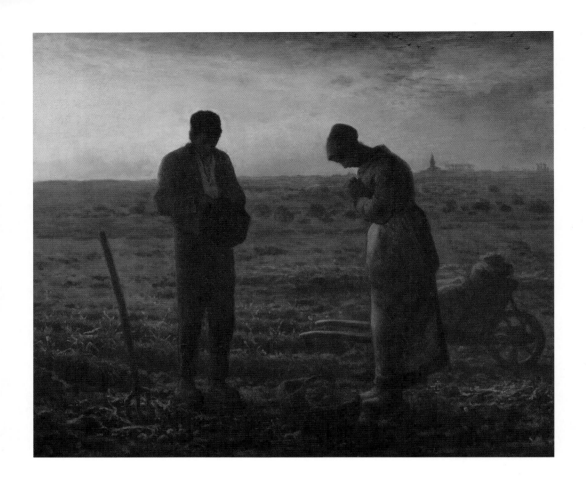

만종
The Angelus,
1857~1859

일상의 아름다움을 찾았다. 우리가 늘 보고 있는 자연과 일터
의 아름다움을 찾아 본격적으로 그린 것이다.

바르비종파이자 자연주의 화가인 밀레는 논·밭에서 일하는
농민들의 일상을 숭고하게 표현한 작품을 많이 남겼다. 하지
만 〈한밤중의 새 사냥〉처럼 지금 우리에게는 다소 낯선 장면
을 그린 작품도 있다. 이 그림은 한밤중에 새 사냥을 하러 나
온 사람들을 그린 작품으로, 멀리서 보면 하늘로 올라가는 천

사들 같기도 하다. 한밤중에 잠자고 있는 새에게 갑자기 햇불을 들이대면 새들이 놀라 잠시 앞이 보이지 않게 된다. 그래서 날다가 서로, 혹은 어딘가에 부딪혀 떨어지면 사냥이 되는 것이다. 그림을 자세히 보면 아래에 떨어진 새를 잽싸게 낚아채는 사람들이 보인다. 새를 잡으려는 인간의 잔인함이 느껴지기도 하고, 깜깜한 밤에 햇불을 들고 사냥하는 인간의 명석함이 느껴지기도 하는 장면이다.

사람들은 밀레를 '농민의 화가'라고 부른다. 노르망디 태생인 밀레는 1849년 콜레라 전염을 피해 파리 남쪽의 농촌인 바르비종에 정착한다. 그리고 그곳에 화실을 차려 뜻이 맞는 친구들과 함께 그림을 그리며 활동한다. 바로비종파 화가들과 밀레는 매일 농사일을 하며 살아가는 농민들의 모습을 꾸준히 관찰하며 화폭에 담는다. 바르비종파의 출현은 그런 의미에서 그 시대 화가들에게 매우 혁명적이었다. 역사나 신화적 그림, 성화만 그리던 미술 세계에 일상의 그림이 주제가 된 것이다. 우리의 일상과 일하는 모습도 소중하다는 기록은 밀레와 바르비종파 화가들로부터 시작되었다. 밀레 역시 하루하루 성실하게 삶을 일궈나가는 평범한 사람들을 그림에 담고 싶어 했다.

등불 아래 바느질하는 여인 Woman Sewing by Lamplight, 1870~1872

씨 뿌리는 사람The Sower, 1850

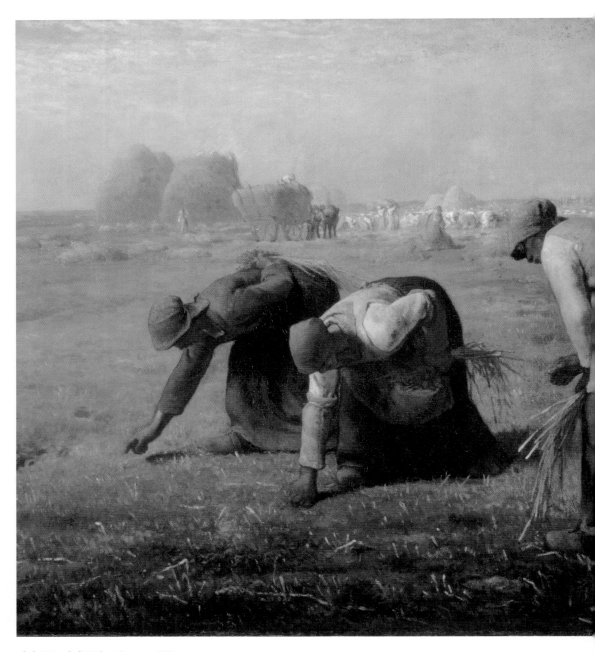

이삭 줍는 사람들 The Gleaners, 1857

세 여인이 추수가 끝난 들에서 무엇인가를 줍고 있다. 그중 두 사람은 허리를 완전히 구부린 채로 몰두해 무엇인가를 더 열심히 찾고 있다. 저 멀리 추수를 마친 사람들이 볏짐을 묶어 어디론가 이동시키고 있다. 말을 탄 사람도 보인다. 모든 것을 수확하고 결실을 맺는 가을이다. 19세기 프랑스의 농촌에서는 추수가 끝난 뒤 밭에 남은 이삭을 자신들보다 생활이 더 힘든 빈농이나 미망인들에게 줍게 하는 문화가 있었다. 즉 밀레의 〈이삭 줍는 사람들〉은 누군가가 이미 다 거두어간 뒤에 남은 이삭을 줍는 상황을 기록한 것이다.

"자신이 처한 현실 외에 다른 어떠한 모습은 상상조차 하지 않는 듯 일에 전념하는 모습의 인물들을 그리고 싶다."

밀레가 남긴 말이다. 그래서일까? 밀레는 농민들을 화면에서 가장 크게 배치하여 그린다. 마치 일하는 사람들이 주인공인 것처럼. 오히려 말을 탄 남자는 멀리 작게 그려져 있다. 밀레가 살던 당시 프랑스에는 여전히 봉건제도가 남아 있었고 그러한 봉건제도를 찬성하던 보수주의자 지배계급은 밀레의 그림을 올곧이 감상하기에 심기가 불편했을 것이다. 실제 밀레의 작품을 두고 보수적인 사람들은 '계층 갈등을 조장하는 사회주의자'라고 비판했다. 하지만 농민들과 서민들의 공감을 이끌어 내기에는 충분한 작품이었다.

밀레가 그린 농민들은 전부 오랜 시간 고된 일로 인해 투박한 손과 지친 표정을 하고 있다. 밀레가 표현한 사실적인 묘사는 꾸민 것이 아닌 진실이었기 때문이다. 나는 밀레가 그린 이 작품이 소란스럽지 않고 차분해서 좋다. 그들에겐 그림 속 어제도, 내일도 오늘과 같은 평범한 날일 뿐이니까. 하지만 그들에게 성실하게 일하면 내일의 삶은 오늘보다 조금은 더 나아진다는 희망이 있었으면 좋겠다.

밀레는 프랑스에서 50대가 지나서야 유명해지기 시작했다. 50살이 되던 해 파리 만국박람회에 〈이삭 줍는 사람들〉과 〈만종〉 등이 출품되며 국제적으로 이름을 알린다. 또한 국가에서 주는 레종 도뇌르 훈장도 받았다. 그러나 아쉽게도 건강은 그를 더 이상 기다려주지 않았다. 밀레는 60대 초반에 삶을 마친다.

밀레가 남긴 그림 속에서 하루하루 같은 일을 하며 살아가는 우리의 일상을 본다. 나아가 매일 같은 일이지만 일하는 자들이 느끼는 고단함과 뿌듯함, 성실함과 감사함을 동시에 느낀다. 좋은 미술 작품은 그 시대가 가진 의미를 넘어 우리가 사는 시대에도 보편성을 준다.

별이 빛나는 밤 Starry Night, 1850~1865

◆ 장 프랑수아 밀레 Jean Francois Millet

출생	1814.10.4 (프랑스 노르망디)
사망	1875.1.20 (프랑스 바르비종)
국적	프랑스
활동 분야	회화
주요 작품	〈봄Le printemps〉(1873), 〈만종L'Angélus〉(1857~1859), 〈이삭 줍는 사람들Les glaneuses〉(1857), 〈우유를 휘젓는 사람La baratteuse〉(1866~1868), 〈양치는 소녀와 양떼Bergère avec son troupeau, dit aussi Bergère gardant ses moutons ou La grande bergère〉(1864)

페더 세버린 크뢰이어
〈스카겐 해변의 여름밤〉

스카겐 해변의 여름밤 Summer Evening at Skagen, 1892

그의 그림은 처음 보는 사람이든

여러 번 본 사람이든 많은 사람들로 하여금

북유럽의 바다를 사랑하게 한다.

세상 끝 해변을
그리다

여름 바다가 생동감을 준다면 겨울 바다는 황량함을 준다. 그 황량함이 궁금해 종종 겨울 바다에 찾아간다. 적막한 겨울 바다는 근심을 던지고 오기 딱 좋다.

세계의 바다는 저마다 다른 모습을 하고 있다. 그중 내가 가장 흥미를 느꼈던 풍경은 스카겐의 바다다. 그 바다를 덴마크 화가 페더 세버린 크뢰이어Peder Severin Krøye, 1851~1909의 그림 속에서 자주 만난다. 푸른색과 자주색의 중간인 남보라빛 바닷가에 서 있는 인물을 그린 그의 그림은, 처음 보는 사람이든 여러 번 본 사람이든 탄성을 자아내게 만들고 많은 사람들로 하여금 북유럽의 바다를 사랑하게 한다.

노르웨이의 스타방게르Stavanger에서 태어난 페더 세버린 크뢰이어는 정신적으로 불안정한 어머니가 그를 키울 상황이 되지 않아 삼촌이자 덴마크의 동물학자인 헨릭 크뢰이어Henrik Nikolai Krøyer가 대신 돌봐주었다. 아홉 살 때부터 정식으로 미술을 배우고 스무 살에 화가로 데뷔했다. 유럽을 여행하며 인상파 화가인 모네, 시슬레, 드가 등의 영향을 받았다.

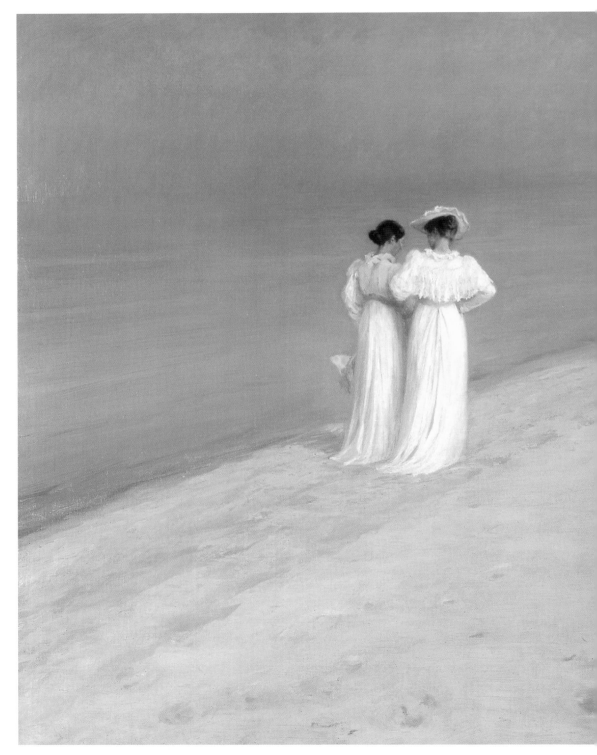

아나 앙케르와 마리 크뢰이어가 있는 스카겐 남쪽 해안의 여름 저녁

Summer Evening on the Skagen Southern Beach with Anna Ancher and Marie, 1893

그 후 1881년 덴마크로 돌아온 그는 겨울은 코펜하겐에서, 여름은 스카겐에서 지내며 북유럽 특유의 빛과 색감을 자신만의 방식으로 표현했다. 1889년에는 덴마크 코펜하겐 미술학교에서 미술을 가르쳤는데, 당시 제자였던 열여섯 살 어린 마리Marie와 결혼한다. 결혼 2년 후 그들은 스카겐으로 이주했고 당시 그려진 대부분의 작품에는 부인 마리가 등장한다.

크뢰이어를 존경하던 후배 화가들은 그의 명성을 쫓아 스카겐으로 몰려들어 '스카겐 화파'를 형성했다. 스카겐의 화가들은 해가 빨리 지는 지역의 특성상 풍경을 사진으로 찍어 다시 스튜디오에서 그림 그리는 작업을 진행하기도 했다. 〈아나 앙케르와 마리 크뢰이어가 있는 스카겐 남쪽 해안의 여름 저녁〉이라는 작품도 해변에서 찍은 사진을 바탕으로 그린 그림이다. 밤 10시경의 황혼과 청보라빛 해변을 산책하는 두 여인은 크뢰이어의 부인 마리와 그녀의 친구이자 여성 화가였던 아나 앙케르Anna Ancher다. 북유럽 사람들은 이 시간을 블루 아워blue hour라고 불렀다.

19세기 덴마크 화가들에게 크뢰이어는 훌륭한 스승이었다. 그들이 사랑한 스카겐이라는 지역은 우리나라에서는 땅끝 마을 '해남'과도 같은 존재다. 수많은 화가들이 덴마크 최상단 북쪽에 있는 어촌 마을인 스카겐을 사랑했다. 스카겐의 바다는 발트해와 북해가 만나 서로 다른 염분의 밀도로 두 파도가 부딪히는 기묘한 현상을 이룬다. 두 바다가 서로 다른 염분을 갖고 있다 보니, 서로 다른 바다 색이 손뼉 치듯이 만나지만 절대 혼합되지는 않으며 두 파도가 만나는 지점이 부글부글 끓는다. 이러한 현상은 수많은 예술가들이 스카겐에 매료되

힙 힙 호레이! 스카겐에서 열린 화가들의 파티
Hip hip hooray! Artists Celebrating at Skagen, 1888

332

도록 만들었다.

크뢰이어가 1884년부터 그리기 시작했다는 〈힙 힙 호레이!
스카겐에서 열린 화가들의 파티〉는 스카겐 화가들이 함께 했
던 그날들로 시간을 돌아가게 만든다. '힙 힙 호레이Hip Hip
Hurrah!'라고 외치는 화가들의 표정만 봐도 당시 스카겐에 모
인 그들의 열정이 짐작 간다. 햇빛 좋은 오후 함께 점심을 먹
으며 축배를 들고 있는 크뢰이어와 마리, 그리고 스카겐 화파
들의 행복했던 시간은 그림으로 남았다.

장미
Roses, 1893

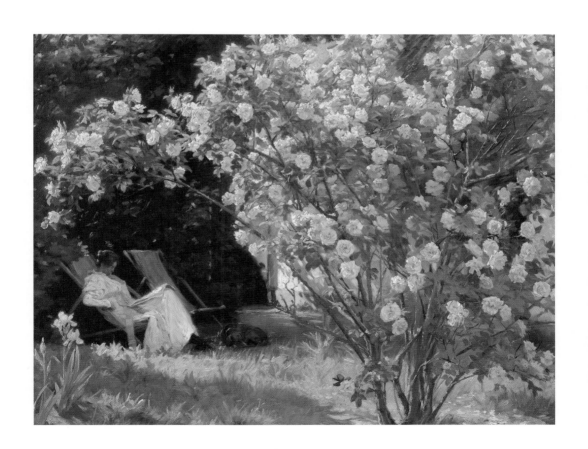

여름 저녁, 스카겐 해변에서
(화가와 그의 아내)

Summer Evening on the Beach at Skagen,
(The Painter and His Wife), 1899

마리와 크뢰이어의 이중 초상화 Double portrait of Marie and P.S. krøyer, 1890

영화 〈마리 크뢰이어〉에는 부부가 함께 그림을 그리는 장면이 나오는데, 마리의 캔버스는 작고 소박한데 크뢰이어의 캔버스는 아주 크다. 마리는 크뢰이어와 결혼한 후 그의 뮤즈로서만 존재했다. 그들의 사랑은 안타깝게도 해피엔딩은 아니었다. 정신의 부조화가 자주 진행되었던 크뢰이어는 딸과 부인 마리에게 점점 더 예민하고 폭력적으로 변했고, 마리는 그런 남편의 모습에 지쳐 갔다. 둘은 오랜 별거 끝에 1905년 이혼한다. 이 작품은 두 사람이 서로를 그린 이중 초상화다. 두 사람이 결혼한 1889년 가을, 신혼여행으로 떠난 이탈리아의 라벨로Ravello 마을에서 부부는 서로의 모습을 그렸다. 서로가 서로를 바라보지 않고 앞을 향한 모습이 두 사람의 미래를 암시하는 듯해 건조해 보이는 이 그림은, 두 사람이 함께 그린 처음이자 마지막 작품이다.

◆ 페더 세버린 크뢰이어 Peder Severin Krøye

출생	1851.7.23 (노르웨이 스타방에르)
사망	1909.11.21 (덴마크 스카겐)
국적	덴마크
활동 분야	회화
주요 작품	〈아나 앙케르와 마리 크뢰이어가 있는 스카겐 남쪽 해안의 여름 저녁Summer Evening on the Skagen Southern Beach with Anna Ancher and Marie〉(1893), 〈스카겐 해변의 여름밤Summer Evening at Skagen〉(1892), 〈스카겐 남쪽 해안의 여름날Summer day on Skagen's southern shore〉(1884)

윈슬러 호머
〈여름밤〉

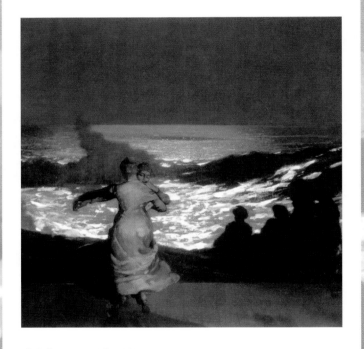

여름밤 Summer Night, 1890

호머가 그린 여름밤의 바다는 다채롭다.

나는 '다채롭다'는 것의 의미를 '건강하다'는 의미로도 해석한다.

어떤 밤은 고요하고 침묵만이 가득하며,

어떤 밤은 낮보다 밝게 빛이 난다.

건강하고 다채로운
여름밤의 꿈

〈여름밤〉은 윈슬러 호머Winslow Homer, 1836~1910가 1883년 미국 보스턴 북쪽 연안에 위치한 어촌 마을 프라우츠 넥Prouts Neck에 머물던 시기에 그린 작품이다. 작품을 처음 보면 가장 눈이 먼저 가는 건 두 사람이다. 두 여인이 마주 보고 춤을 추고 있고, 오른쪽에 그림자처럼 보이는 어두운 덩어리는 돌로 보이지만 사실은 춤추는 두 여인을 구경하는 사람들이다.

오늘은 어떤 날일까? 아무래도 이 바닷가 마을에 축제가 열린 듯하다. 어두운 여름 바다가 밝게 빛나는 건 달빛 덕분이리라. 실제 이 작품의 제목은 미국 민요인 '버펄로 소녀Buffalo Gals' 였다. 1844년 존 호지스가 지은 곡인데, 미국 전역으로 퍼져 뉴욕에서는 '뉴욕 소녀', 보스턴에서는 '보스턴 소녀', 앨라배마에서는 '앨라배마 소녀'라고 바꿔 불렸다. 다시 아래 가사와 함께 그림을 감상해보자.

> 버펄로 소녀야, 오늘 밤 나오지 않을래?
> (Buffalo gals, won't you come out tonight?)
> 오늘 밤 나오지 않을래?

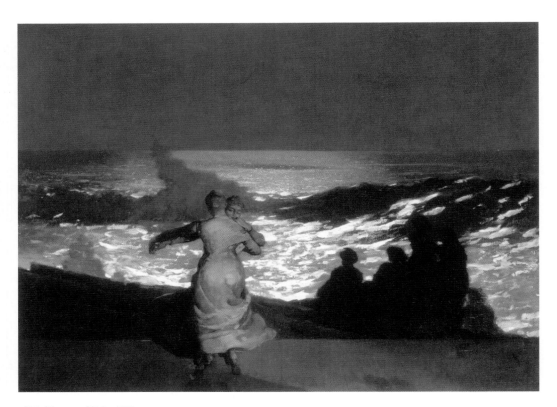

여름밤Summer Night, 1890

달빛 Moonlight, 1874

(Come out tonight, Come out tonight?)

버펄로 소녀야, 오늘 밤 나오지 않을래?

(Buffalo gals, won't you come out tonight,)

그리고 월광 아래서 춤추는 거야.

(And dance by the light of the moon)

호머는 이 시기부터 꾸준히 바다 근처에 살면서 바다를 주제로 많은 작품을 그렸고, 본인의 인생에서 기념비가 될 만한 중요한 작품을 많이 남겼다. 실제 〈여름밤〉 역시 바닷가에 놀러온 사람들을 그린 작품이다. 사람들은 이런 호머를 두고 '바다의 은둔자'라고 불렀다. 이 작품은 1890년 그려졌고, 1891년 뉴욕에 처음 선보였지만, 큰 인기를 얻지 못했고 되려 1900년 파리의 만국박람회에서 금메달을 수상했다. 호머 스스로도 상당히 만족해 오래 곁에 두었던 작품이었으나 오히려 자신의 조국 미국보다 프랑스에서 인기를 얻었고, 프랑스 정부가 이 그림을 구입해 오르세 미술관이 소장하고 있다. 2016년 미국의 하버드 미술관은 이 그림을 오르세 미술관으로부터 대여해오면서 오히려 프랑스의 인상파 그림보다 더 인상파스럽다고 평가하기도 했다.

사실 〈여름밤〉은 유화지만 호머의 재능은 수채화에서 두각을 나타낸다. 어머니 역시 수채화가였던 덕분에 일찍부터 그림에 재능을 보였다. 1857년부터 「하퍼스 위클리」 잡지의 삽화

가로 일을 시작해 약 20년간을 꾸준히 이 분야에서 일하다가 1861년 남북전쟁이 일어나자 종군화가로도 활동했기에 사실적인 묘사력도 뛰어나다.

호머는 1884~1885년 겨울에 플로리다와 쿠바 등 따뜻한 지역으로 여행을 떠났고 「센추리 매거진The Century Magazine」의 의뢰로 바다를 주제로 한 수채화 작품을 많이 그렸다. 나역시 호머가 그린 〈바다 시리즈〉를 오랜 시간 애정하는 마음으로 자주 감상했다. 호머의 바다 시리즈에는 바다를 바라보는 자, 바다에서 낚시를 하는 자, 바다와 투쟁하는 자, 그냥 바다만 묘사한 그림 등 많은 작품이 존재한다.

안개 경보

The Fog Warning,
1885

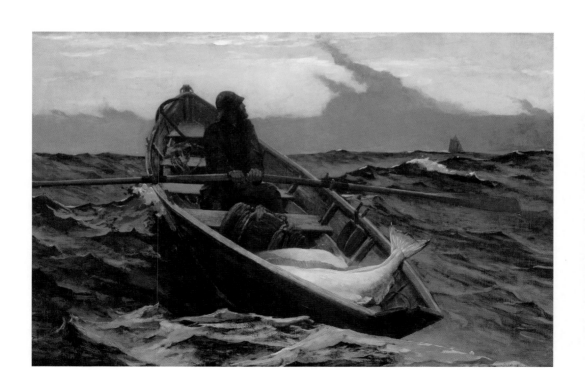

달빛, 우드 아일랜드의 빛
Moonlight,
Wood Island Light, 1894

또한 호머는 유화는 유화만의 매력으로, 수채화는 수채화만의 매력으로 기법과 주제를 확장시키며 연구에 몰두했고, 자신만이 할 수 있는, 말 그대로 '호머 스타일'의 해경화를 완성시켰다.

호머가 그린 여름밤의 바다는 다채롭다. 나는 '다채롭다'는 것의 의미를 '건강하다'는 의미로도 해석한다. 어떤 밤은 고요하고 침묵만이 가득하며, 어떤 밤은 낮보다 밝게 빛이 난다. 바쁘게 살다 보면 봄, 여름, 가을, 겨울이라는 계절이 정신 없이 흘러가고, 아침, 점심, 밤이 가늠할 수 없게 지나간다.

밤보다 낮이 훨씬 긴 '여름'이라는 계절 속에서 '여름밤'이 지니는 짧은 기쁨과 소중함을 호머의 그림 속에서 느껴본다.

호머의 〈여름밤〉은 가까운 사람들과

일상의 행복을 자주 나누며 추억을 만들라고 늘 권유한다.

◆ 윈슬러 호머 Winslow Homer

출생	1836.2.24 (미국 보스턴)
사망	1910.9.29 (미국 프라우츠 넥)
국적	미국
활동 분야	회화
주요 작품	〈전선에서 온 포로들 Prisoners from the Front〉(1866), 〈안개 경보 The Fog Warning〉(1885), 〈북동풍 Northeaster〉(1895~1895), 〈여우 사냥 The Fox Hunt〉(1893~1893), 〈여름밤 Summer Night〉(1890), 〈달빛 Moonlight〉(1874)

호아킨 소로야
〈해변에 있는 아이들〉

해변에 있는 아이들 Children at the beach, 1899

고단한 하루의 끝에 우리를 기다려주는

가족의 품이 없다면 얼마나 황량할까?

그 바다에
가고 싶다

사계절의 중심인 여름이 오면 늘 여러 가지 생각을 하게 된다. 올해도 역시나 허겁지겁 달리기만 한 건 아닌지, 주변을 바라보긴 했는지, 그럴 여유가 없었다면 남은 시간은 조금 더 마음에 여유를 챙기고 싶다는 욕심을 내본다.

윈슬러 호머만큼이나 바다를 많이 그린 화가가 또 있다. 바로 스페인의 화가 호아킨 소로야Joaquín Sorolla, 1863~1923다.

소로야는 스페인을 대표하는 인상주의 화가다. 1863년 스페인 발렌시아의 한 도시에서 태어난 그는 두 살이 되었을 때 부모님이 전염병으로 돌아가셔서 동생과 함께 친척 집에서 성장했다. 금속공예를 하던 이모부로부터 처음 그림을 배우기 시작했고, 학창 시절 내내 그림에 재능이 있어 두각을 나타낸다. 열여덟 살에 마드리드 여행 중 프라도 미술관Prado National Museum을 방문했다가 벨라스케스Diego Velázquez 1599~1660의 그림에 매혹되어 화가라는 꿈에 더 큰 열정을 가진다. 그 후 로마와 파리를 오가며 프랑스 인상주의 화가들의 영향을 받았고 야외에서 직접 보고 그리는 풍경화 방식인 '외

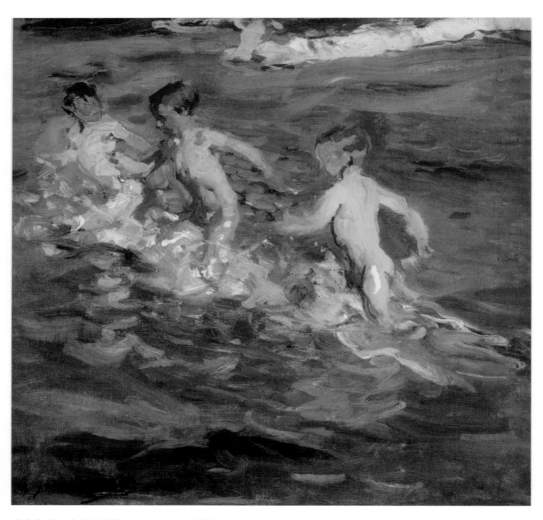

해변에 있는 아이들 Children at the Beach, 1899

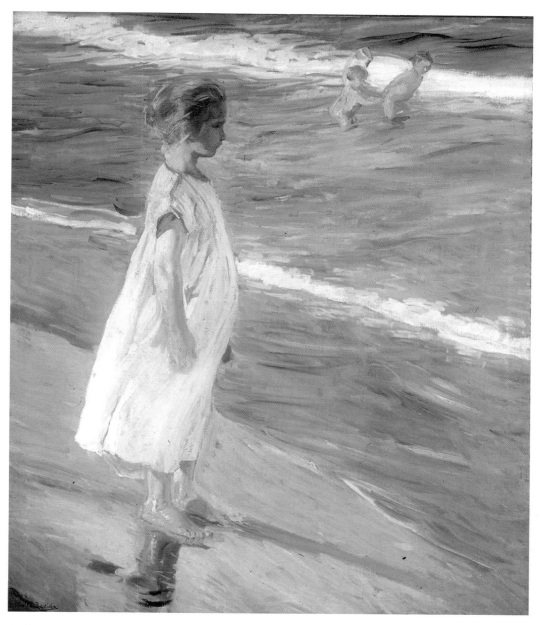

소녀 Menina

광회화'를 사랑했다. 그는 자신의 고향인 발렌시아 바닷가에서 여름을 보내며 해변에서 뛰어노는 어린아이들, 해변을 거니는 가족들을 화폭에 남겼다. 그가 그린 바다 풍경화를 보면 햇살을 가득 모아 캔버스에 뿌린 것처럼 느껴질 정도로 빛의 표현이 탁월하다.

눈부신 햇살을 맞으며 두 여인이 서 있다. 한 여인은 화가의 아내, 한 여인은 그의 딸이다. 자신이 사랑하는 장소에서 자신이 사랑하는 사람들을 그린 화가의 그림에는 에너지가 가득하다. 〈해변 산책〉은 바닷물도 흐르고, 바람도 흐르는 공간 속에 마치 이 시간을 박제하듯 오로지 두 여인만 정지되어 있는 듯하다. 나도 그녀들과 함께 해변을 걷고 싶다.

하지만 소로야가 해변에서 산책을 하거나 물놀이만 하는 여유 있는 모습만 그림에 담았던 것이 아니다. 〈낚시에서 돌아오는 길〉과 〈발렌시아 해변에서〉는 그가 일터로서 느낀 바다가 진정성 있게 포착되어 있다.

해변 산책 Strolling Along the Seashore, 1909

낚시에서 돌아오는 길 Return from Fishing, 1894

발렌시아 해변에서 On the Beach at Valencia, 1916

〈낚시에서 돌아오는 길〉 속 어부들이 낚시를 마치고 돌아가고 있다. 그 어디 하나 안전하게 매어둘 곳 없던 바다에서의 불확실한 시간을 견디고 소중한 사람들을 위해 획득한 결과물을 육지로 가지고 온다. 고단한 하루의 끝에 우리를 기다려주는 가족의 품이 없다면 얼마나 황량할까?

〈발렌시아 해변에서〉 속 여인들은 바닷가에 앉아 그물을 손질한다. 내일 다시 거친 바다로 나가 일을 할 사람들을 위해 정성스레 그물을 다듬는 또 다른 사람들의 손을 보면서 긴 역사의 흐름 동안 자연이 준 공간에서 생산을 해내는 인간의 노력을 읽는다. 생각해보면 바다도 쉬는 날 없이 움직이지 않는가.

1900년에 파리 만국박람회에서 수여하는 상을 받으면서 유명해지기 시작한 소로야는 로마, 뮌헨, 런던, 뉴욕 등 여러 도시에서 전시회를 열었고, 대중과 비평가들에게 긍정적인 호평을 받았다. 초상화 분야에서도 역시 큰 성공을 이뤘지만 소로야가 가장 좋아한 것은 야외에서 그림 그리는 것이었고 지금의 대중들 역시 그가 그린 바다 풍경을 좋아한다. 이런 것을 보면 내가 무엇을 좋아하는지는 나만 아는 것이 아니라, 그 마음이 사람들에게도 전달된다. 우리는 누구나 좋아하는 것에 더 마음을 쏟게 되어 있다.

57세의 소로야는 자신의 집 정원에서 그림을 그리다 발작을 일으켜 왼쪽 몸이 굳는 마비를 겪어 그림 그리는 것을 중단하게 된다. 훗날 그의 아내는 자신들이 살던 집과 가족 소유인 수집품들을 자신들의 조국인 스페인에 기증한다.

지금도 그가 살던 마드리드의 집은

'소로야 미술관'이 되어 세상에 남았다.

◆ **호아킨 소로야**Joaquín Sorolla

출생	1863.2.27 (스페인 발렌시아)
사망	1923.8.10 (스페인 세르세디야)
국적	스페인
활동	분야 회화
주요 작품	〈해변 산책Joaquín Sorolla y Bastida〉(1909), 〈말의 목욕The Horse's Bath〉(1909), 〈돛의 수선Sewing the Sail〉(1896), 〈어린 요트맨The Little Sailing Boat〉(1909), 〈목욕 시간Time for a Bathe〉(1909)

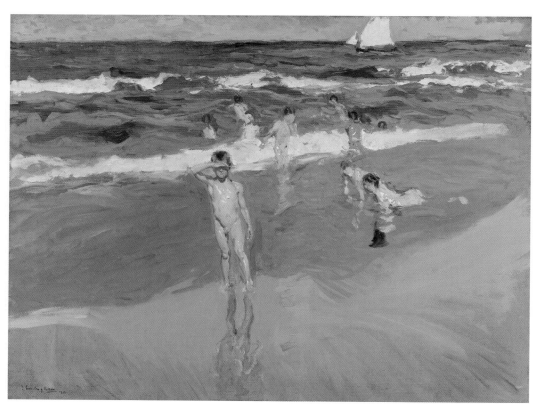

발렌시아 해변의 아이들 Children In The Sea, Valencia Beach, 1908

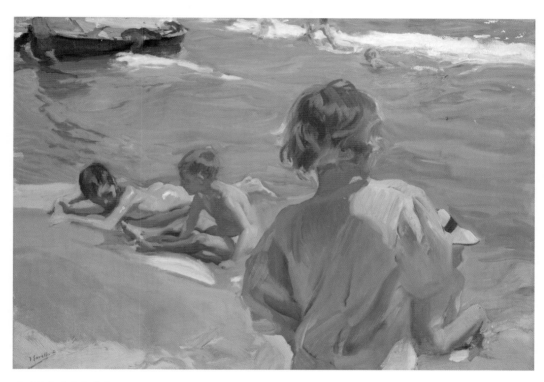

발렌시아 해변의 아이들 Children On The Beach, Valencia

PART 2

인생 그림
SUNSET

화니 브레이트
〈기념일〉

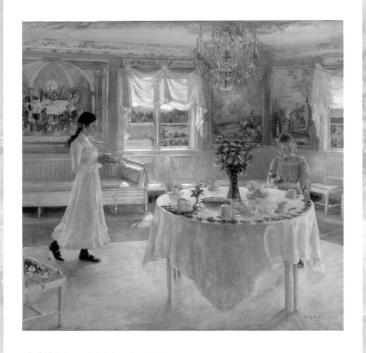

기념일 A Day of Celebration, 1902

바쁜 일터에서 일부러 시간을 내어 모두가

커피와 다과를 먹는 일은 얼음 같은 개인주의로 빠질 수 있는

집단을 사르르 녹여주는 시간이 된다.

우리
'피카'할까요?

하루 중 오후를 유독 바쁘게 보내는 편에 속하는 내가 늘 친한 친구에게 하는 말이 있다.

"나를 위한 커피타임이 필요해."

해야 할 일이 수북하게 쌓여 있지만 모든 것을 잠시 내려놓고 카페에서 잠시 시간을 보내는 일은, 나에겐 여유 없는 시간에 보들보들한 기름이 되어준다. 한때 「킨포크」라는 잡지가 한창 유행이었다. 너도나도 할 것 없이 「킨포크」를 읽고 우리는 책 속에 나오는 사람들의 삶을 꿈꿨다. 내 삶은 버스를 놓칠세라 구두가 벗겨지도록 뛰는 삶인데, 「킨포크」에서 하염없이 이야기하는 삶의 가치는 '소박한 여유'가 분명했다. 특히 우리처럼 '같은 시간에 이왕이면 크게, 같은 일도 이왕이면 빠르게'라는 가치가 오랜 시간 중요시된 한국 사회의 사람들은 유독 여유가 그립고 그놈의 여유를 마음 놓고 일상에서 찾아내기가 쉽지 않다. 그래서 흔히 우스갯소리로 친구들과 여유를 잘 부리는 것도 능력이라고 말해왔다. '여유'라는 것은 도대체 어떻게 찾을 수 있을까? 우연히 들린 가로수길의 스웨덴 카페 '피카FIKA'에서 보이지 않는 형태의 답을 찾았다.

"Ska vi fika?" (스카 비 피카?)

"커피 한잔할까요?"라는 뜻의 스웨덴어다. '피카'는 스웨덴어로 '커피'라는 명사를 뜻하기도 하고 '커피를 마시다'라는 활동을 뜻해 나아가서는 '커피를 마시는 휴식 시간'을 의미한다. 스웨덴에서는 '피카'가 일하는 시간 중 중요한 일부이다. 스웨덴 사람들은 직장에서도 오전과 오후 피카를 주기적으로 즐긴다. 그래서 그들이 가장 많이 하는 말이 하루 두 번 "우리 피카할까요?"다. 흥미로운 점은 스웨덴의 많은 회사나 관공서도 하루에 두 번 피카를 위한 시간을 정해놓는다는 점이다. 심지어 피카룸은 구성원이 가장 만나기 쉬운 사무실 중앙에 자리 잡고 있다. 물론 우리도 직장마다 틈틈이 시간을 내어 커피를 즐기는 사람들이 많다. 하지만 오래된 규칙처럼 직원들이 다 같이 모여 커피 마시는 시간이 정해져 있는 회사는 많지 않다. 바쁜 일터에서 일부러 시간을 내어 모두가 커피와 다과를 먹는 일은 얼음 같은 개인주의로 빠질 수 있는 집단을 사르르 녹여주는 시간이 된다. 직장인뿐만 아니라 유모차를 끄는 엄마도, 공원에 앉은 할머니도, 아이들에게도 '피카'는 통용된다. 한때 인터넷을 뜨겁게 달군 '라테 파파' 역시 스웨덴의 피카 문화에서 나온 단어인데 커피를 들고 유모차를 밀며 산책하는 스웨덴 아빠들을 뜻하는 단어다.

재미있는 사실은 이토록 커피와 다과 문화를 사랑하는 스웨덴에서 한때는 '커피 금지령'이 내려졌다는 사실이다.

16세기 말 처음으로 스웨덴에 커피가 소개되자 스웨덴 사람들은 커피에 열광했다. 17세기에는 많은 여자들이 모여서 커피를 마시며 수다를 떠는 문화가 유행했는데 갑자기 커피 금지령이 내려졌다. 이유인즉 집에서 주류를 제조하는 것이 금지되었던 농민들의 반란 때문이었다. 우리가 술을 만들지 못하면 부유한 사람들은 커피를 마시지 못하게 하라는 시위 때문에 스웨덴 사람들은 몰래 숨어서 커피를 마셔야 했다고 한다. 한때는 커피 금지령까지 내린 나라였지만 이제는 커피 소비량이 세계 3위 안에 드는 스웨덴은 여전히 유모차를 끌고도, 비 오는 날도 하루 두 번 커피를 마신다.

스웨덴 화가가 그린 그림 중에서는 그들만의 피카 문화를 엿볼 수 있는 작품이 여럿 있다. 그중 내가 가장 아름답다고 여기는 그림은 화니 브레이트Fanny Brate, 1861~1940의 〈기념일〉이다. 보기만 해도 아름다운 실내에 두 소녀가 '피카 타임'을 준비 중이다. 둥그런 식탁에는 손님을 기다리듯 단정하게 자리를 지키는 커피잔들이 보인다. 한 소녀는 커피와 함께 먹을 파이들을 준비해 탁자로 다가가고 있다. 곧 있으면 엄마의 친구나 동네 지인이 도착할 듯하고, 나이가 어린 소녀는 커피대신 따뜻한 우유에 쿠키를 흠뻑 적셔서 찍어 먹을 듯하다.
이 그림을 그린 화가 화니 브레이트는 네 명의 딸을 두었다. 그림 속 두 의젓한 소녀는 화가의 딸들이다. 스웨덴의 국민화

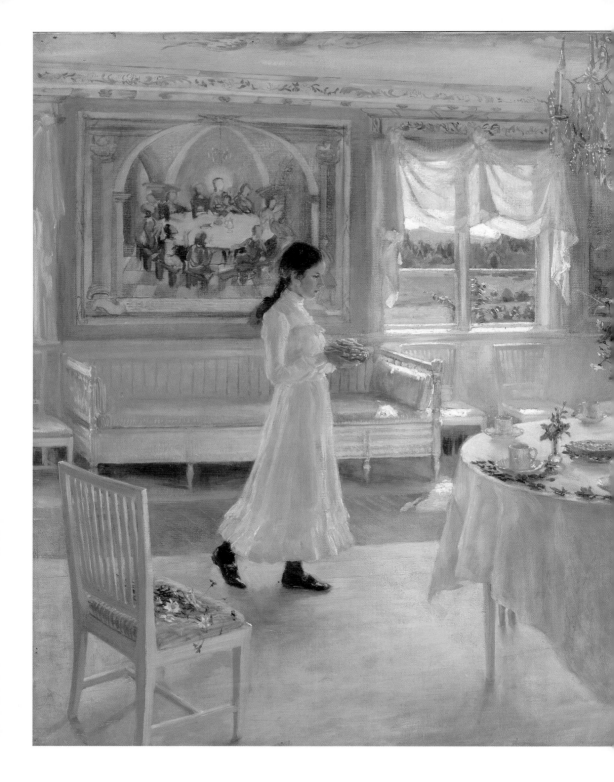

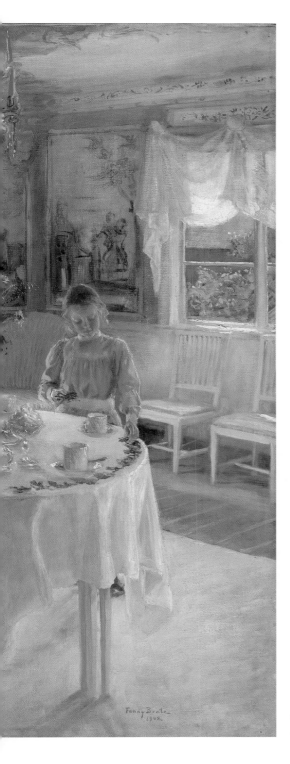

기념일

A Day of Celebration, 1902

숨바꼭질 Hide and Seek, 1896

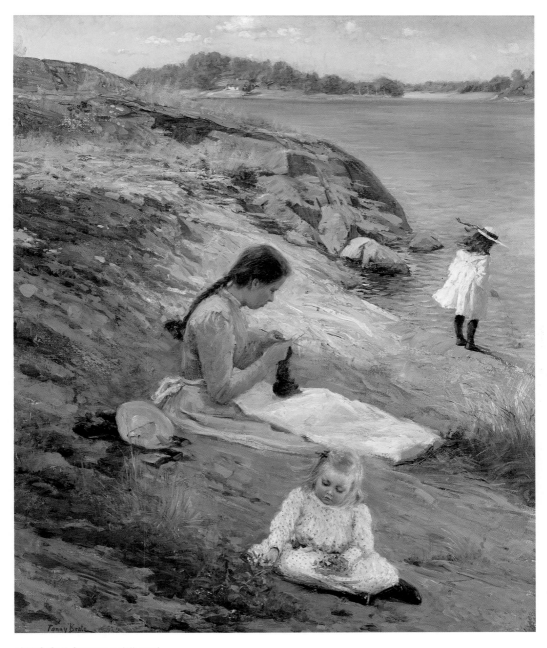

여름날의 목가Summer idyll, 1894

가인 칼 라르손의 영향을 받은 그녀는 가정생활의 여유로운 풍경을 그림에 담았는데 훗날 어린이들을 위한 동화책에 삽화를 그리기도 했다.

스웨덴의 피카는 여유 시간을 즐긴 다는 것에서 덴마크의 '휘게Hygge'와 비슷하지만, 커피와 다과를 먹는 시간이라는 점에서 조금 다르다. 또한 퇴근 후 저녁 시간이 되어도 술보다는

창밖을 보는 소녀
Young Girl

커피를, 혼자보다는 여럿이 함께하는 시간을 뜻하기도 한다. 예테보리에 지점이 많은 커피 체인점을 운영하는 '다 마테오 da Matteo'의 창립자인 요한손은 피카에 대해 이렇게 말했다.

"피카는 우리 문화에 깊숙이 뿌리박혀 있는 것입니다. 스웨덴 사람 대부분이 하루에도 몇 차례씩 피카를 합니다. 주말이든 주중이든 상관없어요. 피카는 사람들과 시간을 보내는 것이에요. 집에서 만든 맛있는 과자를 먹고, 좋은 커피를 마시죠. 다른 나라에서라면 펍에 가는 것과 비슷해요."

문득 스웨덴 남자를 주인공으로 한 영화 〈오베라는 남자〉의 장면들이 떠오른다. 오베는 아내 소냐와 함께 특별한 커피와 티타임을 즐기는 회상을 자주 했다. 또한 이웃집 여인 파르바네와 함께 카페에서 차와 케이크를 먹으며 먼저 세상을 떠난 부인을 그리워했다. 이처럼 스웨덴 사람들에게 소중한 사람과 소박하게 하루 두세 번 커피를 마시는 시간은 빼놓을 수 없는 일상 속 의식이다.

인정하고 싶지 않지만 바쁘다는 말을 입에 달고 사는 내가 바쁜 와중에도 그토록 카페와 디저트를 찾는 이유도 이 '피카 타임'이 그리워서가 아닐까? 주말이 오면 반드시 무엇을 할 것이라는 거창한 계획보다는 내일도 모레도 아주 잠깐 시간을 내어 피카 타임을 찾아내 즐긴다면 내 삶도 스웨덴인들처럼, 「킨포크」 속 그들처럼 조금 더 여유롭게 느껴지지 않을까?

접시꽃과 양귀비가 있는 꽃이 만발한 정원의 소녀 Flicka i blommande trädgård med stockrosor och vallmo, 1885

내일부터 자신 있게 당당하게 '피카 시간'을 즐겨야겠다. 당장 나의 일터에서부터 동료들에게 우리 함께 '피카 타임'을 갖자며 나서야겠다. 그 정도의 여유는 부려도 된다. 우리는 매일 열심히 살고 있으니까. 여유롭고 단순해지기 위해서라도 시간을 내어야 한다. 그리고 그 시간이 여유를 즐기는 시간이라는 것을 흠뻑 눈치채야 한다.

때로는 여유를 즐겨야
더 앞으로 잘 나아갈 수 있으니까.

◆ 화니 브레이트 Fanny Brate

출생	1861.2.26 (스웨덴 스톡홀름)
사망	1940.4.22 (스웨덴 스톡홀름)
국적	스웨덴
활동 분야	회화
주요 작품	〈기념일A Day of Celebration〉(1902), 〈숨바꼭질Hide and Seek〉(1896), 〈여름날의 목가Summer idyll〉(1894), 〈창밖을 보는 소녀Young Girl〉

구스타브 쿠르베
〈겨울 사슴의 은신처〉

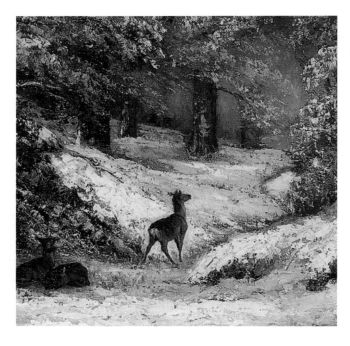

겨울 사슴의 은신처 Deer Taking Shelter in Winter, 1866

은신처는 비단 내 몸을 숨기는 곳뿐만이 아니라

편히 놀 수 있는 공간, 기대고 싶은 사람일지도 모른다.

나를 위한
은신처가 있나요?

"천사를 보여주면 천사를 그리겠다."

화가 쿠르베가 남긴 가장 유명한 말이며 그의 예술 정신을 대표하는 말이다. 서양 미술은 18세기 말까지 '이상화'된 '미'나 '역사 의식'이 담긴 그림, 종교화들이 줄곧 인정을 받아왔다. 18세기 후반에 이르러 시민 의식이 고취되어 세상을 바라보는 창이 새롭게 변화되면서 미술 역시 다양한 개성을 지닌 화파들의 운동으로 표출되었는데 그 시작이 바로 사실주의Realism 이다. 사실주의 화가들의 필두는 구스타브 쿠르베Gustave Courbet, 1819~1877다. 그는 전통적인 아카데미 회화가 갖는 질서를 거부하고 지금 우리가 있는 곳, 현실을 왜곡 없이 그리고 싶어 했다. 그것이 내부든, 외부든, 추하든, 아름답든 늘 자신이 발을 내리고 있는 현실을 화폭에 담았다.

1855년 정부는 쿠르베에게 그림을 의뢰하지만 거절한다. 그는 독립적으로 〈사실주의 파빌리온The Pavilion of Realism〉이라는 전시를 준비했다. 이 전시부터 그와 '리얼리즘'이라는 용어는 형제처럼 묶여 사용되었다. 그는 풍경화와 사냥 장면에 매료되었는데 〈겨울 사슴의 은신처〉 역시 그런 그림 중 하나다.

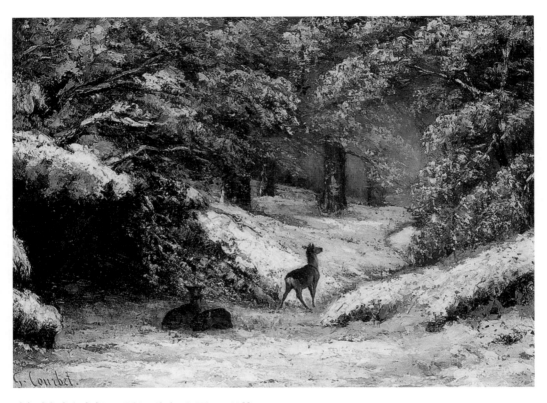

겨울 사슴의 은신처 Deer Taking Shelter in Winter, 1866

1865년, 그는 파리 근교의 숲속에 사슴들의 은신처를 만든다. 그리고 조용히 그 장면을 지켜보면서 그림을 그린다. 그는 이 숲에서 온종일 작품에 몰두하다가 하루 작업량을 마치면 숲 안에 캔버스를 숨겨 놓고 다음 날 다시 작업을 이어나갔다. 쿠르베는 이 작품의 제목을 '은신처'라고 칭했지만 그림 속 사슴들은 숨어 있다는 느낌보다 여유 있어 보인다. 즉 사슴들에게 이 공간은 화가가 친절하게 만들어 준 휴식처였다. 이 비밀스러운 공간을 숨죽여 바라보며 그는 어떤 생각을 했을까?

쿠르베는 정치가는 아니었지만 전 생애를 걸쳐 정치적인 의견을 당당히 표출했다. 직접적인 정치 사건을 그림에 담지 않고 풍경이나 누드, 사냥터, 이름 모를 사람들의 초상화를 그렸으나 그가 하는 이야기와 선언들은 늘 정치성을 띄었다. 그는 1875년 나라에서 주는 레종 도뇌르 훈장도 거부하고 끊임없이 나폴레옹 3세의 제2재정에 반발했다. 그리고 파리 코뮌 La commune de Paris 진압 후 방돔 광장의 조형물 파괴 죄로 감옥에 투옥되어 결국 모든 재산을 몰수당한 채 스위스로 망명해 쓸쓸히 생을 마감했다. 내게 있어 그는 그 어떤 기관이나 정부에 속하지 않은 아웃사이더이자 리얼리스트였다. 그의 마음이 되어 그림 속을 유유히 따라가 본다. 비밀스러운 숲이 사슴들을 감싸주고 있다.

숲속의 사슴
Deer in the Forest, 1868

나의 은신처는 책들로 정신없이 빼곡한 우리 집 서재다. 비록
작은 공간일지라도 서재에 앉아 있으면 그림 속 사슴들처럼
여유를 느낀다. 내 친한 지인은 자신의 은신처가 이불 속이라
고 했다. 아무리 고단했던 하루일지라도 이불 속에 들어가면
세상에서 가장 깊은 자신만의 은신처가 생긴다고 했다. 은신

처는 비단 내 몸을 숨기는 곳뿐만이 아니라 편히 놀 수 있는 공간, 기대고 싶은 사람일지도 모른다. 그 어떤 체제에도 속하기 싫어했던 쿠르베가 생각했던 은신처는 바로 그림 속 숲처럼 비밀스럽지만 자신의 시야에 한 폭으로 들어오는 현실적인 공간이었을 것이라는 생각을 해본다.

하루를 마무리할 때면

쿠르베의 〈겨울 사슴의 은신처〉가 생각이 난다.

하루를 마무리할 때쯤이면 각자의 은신처를 찾아

열심히 달려온 나를 토닥토닥 보듬어 줘야 한다.

차분히 생각해보자. 나를 위한 따뜻한 은신처는 어디인가.

◆ **구스타브 쿠르베** Gustave Courbet

출생	1819.6.10 (프랑스 오르낭)
사망	1877.12.31 (스위스 라투르드페일)
국적	프랑스
활동 분야	회화
주요 작품	〈자화상(절망에 빠진 남자)Self-portrait(The Desperate Man)〉(1843~1845), 〈안녕하십니까, 쿠르베 씨The Meeting("Bonjour, Monsieur Courbet")〉(1854), 〈스톤 브레이커The Stone Breakers〉(1849), 〈겨울 사슴의 은신처Deer Taking Shelter in Winter〉(1866), 〈전원의 연인들The Happy Lovers〉(1844)

자화상(절망에 빠진 남자) Self-portrait(The Desperate Man), 1843~1845

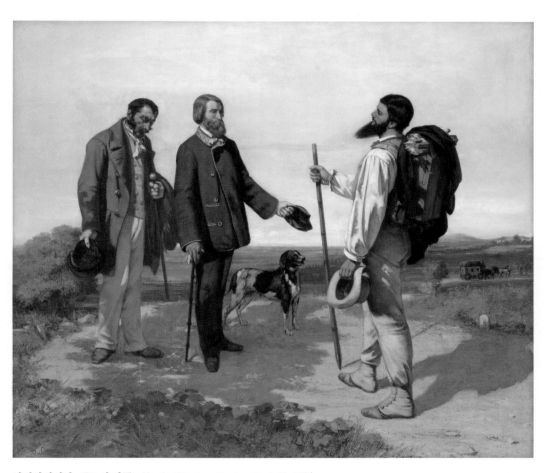

안녕하십니까, 쿠르베 씨 The Meeting("Bonjour, Monsieur Courbet"), 1854

피에트 몬드리안
〈붉은 옷을 입은 여인〉

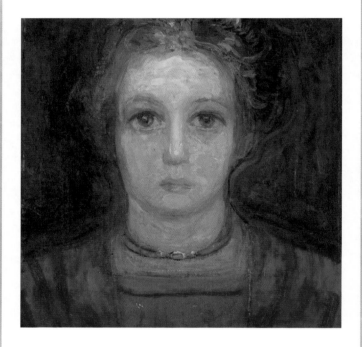

붉은 옷을 입은 여인 Portrait of a Girl in Red, 1908

창작 활동에 있어서는 수직과 수평의 엄격한 절제를 추구했지만,

일상에 있어서는 그 역시 인간적인 구석이 많았던

평범한 사람에 불과했다.

내 마음속 싱잉볼
피에트 몬드리안

미술 강의를 할 때마다 내가 사람들에게 자주 묻는 단골 질문이 있다.

'구상화와 추상화 중 무엇을 좋아하세요?'

이 질문에 대해 각자 생각해보자. 사실 미술 작품을 좋아한다는 것은 시기마다, 상황에 따라 매번 바뀐다. 하지만 언제 어떤 작품이 내게 도움이 된다거나, 어떤 작품을 보면 무엇이 나아진다거나 하는 등 자기만의 '미술 치유법'이 미술 애호가들에게 내재한다.

나처럼 즉흥적인 성격의 소유자에게 수직과 수평으로 이루어진 기하학적 추상화가 주는 안정감은 자주 필요하다. 뜻하는 대로 일이 진행되지 않거나 내가 예상한 것보다 일의 속도가 빠르거나 더딜 때, 나아가 사회생활을 하면서 힘들 때면 마음속에서 매일 폭동이 일어난다. 친한 친구는 그런 상황이 올 때마다 '싱잉볼'을 치라고 권유했다. '싱잉볼'은 노래하는 명상 주발로 티베트 불교에서 사용하는 도구다. 표면을 문지르

브로드웨이 부기우기Broadway Boogie-Woogie, 1942~1943

거나 두들겨 울림 파장을 만드는 종의 일종인데, 많은 사람이 명상할 때 싱잉볼의 소리와 울림을 듣고 마음의 모서리를 다듬는다. 나에게는 자로 잰 듯이 반듯하게 그려진 피에트 몬드리안Piet Mondrian, 1872~1944의 추상화가 싱잉볼 역할을 한다.

누구나 마음속에 여러 마음이 산다. 자신감 있는 마음과 포기하고 싶은 마음, 화가 나는 마음과 용서하는 마음, 억울한 마음, 고마운 마음, 당당한 마음, 쑥스러운 마음…. 우리 몸이 호텔이라면 하루에도 수백 번의 마음이 방문하고 떠난다. 이런 마음들은 결국 시간이 흘러 한 가지 정체성을 가지며 행동이나 언어로 거칠게 표현되곤 한다. 하지만 표현된 마음에 대해서 우리는 후회한다. 선택한 후 번복하고 실수하다가 나도 내 마음을 모르겠다며 자신을 채근한다.

감정에 흔들릴 때마다 몬드리안의 기하학적 추상화를 보는 이유는 그가 추상을 그린 이유와 흡사하다. 몬드리안의 추상화는 머뭇거리거나 우왕좌왕하는 법이 없다. 어떤 색인지, 어떤 형태인지 즉흥적이지 않게 그리드Grid에 의해 계산되고 기획되어 그려졌다. 몬드리안은 과거의 회화가 우연적이고 지각知覺으로 진행된다고 생각했다. 회화가 감정에 치우치지 않고 가장 본질적인 질서에 도달해야 한다고 믿었기에 수직과 수평선 그리고 빨강, 파랑, 노랑, 검정, 하양으로만 작업을 완성했다. 몬드리안에게 수직선은 의지의 상징이었고 수평선은 휴식을 의미했다. 그러니 우리가 몬드리안의 추상화를 볼 때

타블로 1

Tableau I, 1921

마다 심리적으로 정돈되는 느낌이 드는 것은 자명한 일이다.

몬드리안의 기하학적 추상 세계를 '신조형주의Neo-plasticism'
라고 부르는데 신조형주의는 1912년부터 1920년까지 제1·
2차 세계대전 사이 네덜란드에서 실행된 미술사조로 '새로운
형성'이라는 뜻의 네덜란드어 '니우베 빌딩'에서 유래되었다.
몬드리안과 동료들은 구체적인 형태의 재현을 거부하고, 보
다 근본적인 보편성, 수직과 수평의 비대칭적 관계를 그렸다.
(몬드리안의 그림에는 대칭이 없다.) 1920년 몬드리안의 이론서
『신조형주의』가 파리에서 출간된 후 1925년, 다시 독일어로

컴포지션 No. 10

Composition No. 10,
1939~1942

번역되어 바우하우스Bauhaus 총서 중 한 권으로 발행된다. 이
과정에서 신조형주의는 바우하우스에 의해 수용되었고
1931년 파리에서 창설된 국제적 추상미술 그룹의 기본지침
이 되면서 지금까지 몬드리안의 미학은 기하학적 추상의 반
석이 된다.

나는 유명한 화가의 숨겨진 작품이 매력적으로 느껴지는 순
간이 잦다. 이미 유명한 작품은 교과서나 미술책에서 많이 봐
왔기 때문이기도 하고, 유명하지 않은 작품에서 작가가 지닌
'의외성'이 느껴져서다. 우리가 한 사람에게 인간적인 매력을

붉은 옷을 입은 여인 Portrait of a Girl in Red, 1908

느낄 때는 그 사람이 예상과는 다를 때가 아닐까? 낚시를 좋아해서 차분할 줄 알았는데 상당히 격렬한 레이싱을 즐기는 사람이었다거나, 외향적인 측면만 있을 줄 알았는데 자수 놓는 일을 탐구하듯 즐기는 취향이 있다거나 하는 등 말이다. 내게는 몬드리안도 의외성이 많은 화가 중 한 명이다. 그는 작업실의 가구들을 하양, 빨강, 검정의 직선 이미지로 꾸미는 등 일상의 공간마저도 자신의 그림처럼 정리하던 남자였다. 이런 그가 여성의 초상화나 꽃 그림을 그렸다고 하면 막상 잘 떠오르지 않을 수 있다. 우리가 알고 있는 몬드리안의 대표 작품과 다른 화풍이기 때문이다.

〈붉은 옷을 입은 여인〉은 그가 남긴 흔치 않은 여성의 초상화로 1908년경에 그린 작품이다. 그가 절제된 추상을 시작하기 전에 그려진 작품인 것이다.

몬드리안은 결혼해 가정을 꾸리지 않았지만 만나던 여인들이 존재했다. 2017년 「아트뉴스ARTNEWS」 기사에 따르면 미술사학자 한스 얀센Hans Janssen은 몬드리안이 여자들과 산책을 하고, 식당에 가고, 클럽에 가서 춤을 추는 것을 좋아했다고 말한다. 〈붉은 옷을 입은 여인〉의 주인공은 몬드리안이 삶 전반에 거쳐 꾸준히 연락하고 지내던 네덜란드 화가 아가사 제트래우스Agatha Zethraeus, 1872~1966다.

제트래우스 역시 화가였다. 열여덟 살이 되던 해, 암스테르담에 있는 미술학교에 입학한 제트래우스는 몬드리안을 스승으

로 만났다. 그때부터 두 사람은 몬드리안이 세상을 떠날 때까지 꾸준히 연락을 하고 지냈다. 두 사람의 관계를 두고 연인이라고도 하고 스승과 제자이자 친구라고도 하지만 확실히 알려진 바는 없다. 다만 당시 몬드리안은 우리가 알고 있는 '데 스테일de stijl' 스타일의 그림을 그리기 전이라 풍경화를 자주 그렸는데, 제자였던 그녀의 그림들은 당시 몬드리안의 화풍과 비슷하다.

몬드리안이 그린 또 다른 여성의 초상화가 있다. 작품명이기도 한 〈시계초〉는 덩굴성 식물의 하나로, 1500년대 스페인 탐험대가 페루에서 이 꽃을 처음 발견했다. 그들은 암술머리가 십자가 형태인 이 꽃을 보고 예수의 고난을 의미한다고 믿었다. 『허브 도감』에 의하면 속명인 'Passiflora'는 라틴어인 'flor della passione'을 번역한 '정열적인 꽃'이라는 뜻이다. 눈을 감고 있는 여인의 어깨 위로 시계초 두 송이가 살포시 피어난다. 마치 누군가를 기다리는 듯한 여인은 누구일까? 안타깝게도 시계초의 꽃말 중 하나는 '독신'이다. 어쩌면 이 그림은 평생을 한 사람과 결혼하지 않았던 몬드리안을 상징하는 것일까?

P . MONDRIAAN

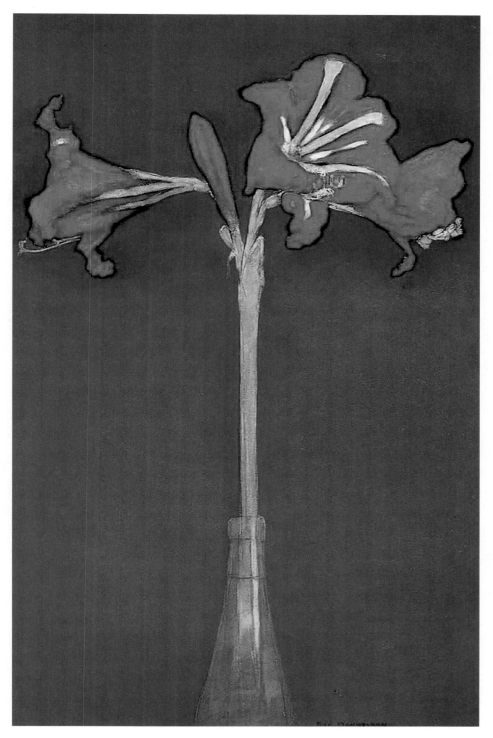

강아지풀 백합 Foxtail Lily

유리잔 속 백장미 White Rose in a Glass, 1921

앞 장에 있는 작품은 모두 몬드리안이 그린 '꽃 그림'이다. 지금으로 치면 식물 세밀화와 흡사한데, 나는 그의 꽃 그림 중 수채화 작업을 유독 좋아한다. 몬드리안이 그린 꽃 그림은 정갈하다. 실제 몬드리안은 화가로 자리 잡기 전, 생계를 유지하기 위해 여러 가지 일을 했다. 그중 하나가 도자기에 꽃 그림을 그리는 일이었고, 1910년 이전부터 네덜란드 라이덴대학교Leiden University in the Netherlands에서 레인데르트 피터 반 칼카르Reindert Pieter van Calcar, 1872~1957 교수의 조교로 일하며 실험실의 세균 표본을 그리는 일을 했다. 그는 이 연구실에서 미술 활동으로 만들어내지 못한 불확실한 수입을 벌 수 있었다. 재미있는 건 칼카르 교수는 콜레라를 전문으로 많은 정량적이고 실험적인 연구를 수행했고, 결국 1901년에서 1920년 사이 라이덴대학교 연구원들은 세 번이나 노벨상을 받았다. 몬드리안이 그들의 업적에 일조한 것이다.

당시 자연이나 생물을 보고, 측정하고, 실험하는 활동은 훗날 몬드리안의 추상회화의 이론적 돌파구에 큰 영향을 미쳤을 것이다. 이 외에도 몬드리안은 자전거 타는 것을 즐겼고, 재즈 음악의 팬이었으며 평생 춤을 추는 것에 매료되어 살았다.

'균형은 곧 행복을 의미한다'라고 말한 몬드리안의 문장은 비단 자신의 미학적 가치관 안에만 존재하는 것이 아닐 것이다. 창작 활동에 있어서는 수직과 수평의 엄격한 절제를 추구했지만, 일상에 있어서는 그 역시 인간적인 구석이 많았던 평범

한 사람에 불과했다.

삶과 일의 균형은 자신이 좋아하는 것을

잊지 않고 챙기며 살아가는 것에 있다.

이것이 내가 꾸준히 예술가들에게서

의외성을 찾아 나서는 연유다.

◆ **피에트 몬드리안** Piet Mondrian

출생	1872.3.7(네덜란드 아메르스포르트)
사망	1944.2.1(미국 뉴욕)
국적	네덜란드
활동 분야	회화
주요 작품	〈햇빛 속의 풍차 Windmill in Sunlight〉(1908), 〈회색 **나무** The Gray Tree〉(1912), 〈노랑, 파랑, 빨강이 있는 **구성** Composition with Yellow, Blue, and Red〉(1942), 〈**구성** No. 8 Composition No. 8〉(1942), 〈**브로드웨이 부기우기** Broadway Boogie-Woogie〉(1943)

아가사 제트래우스, 네덜란드 마을 풍경Agatha Zethraeus, A town scene from Holland

◆ 아가사 제트래우스Agatha Zethraeus

출생	1872.12.23(네덜란드 암스테르담)
사망	1966.7.25(네덜란드 제이스트)
국적	네덜란드
활동 분야	회화
주요 작품	〈네덜란드 마을 풍경A town scene from Holland〉, 〈스웨덴 풍경 Zweeds landschap〉(1908), 〈밀 다발Sheafs of Wheat〉

앙리 르 시다네르
〈달밤의 창가 모습〉

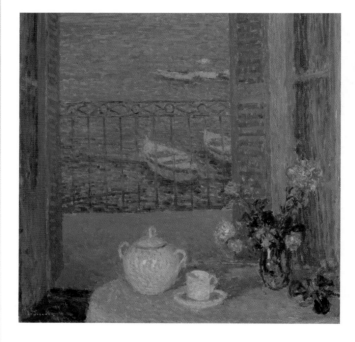

달밤의 창가 모습 View From Window in Moonlight, 1912

울고 있는 아이에게 차분하게 왜 우냐고 다가와 연유를 묻는 그림.

그래서 나는 나의 슬픔을 조목조목 나열해 분류하고 있는

시다네르의 그림을 애정한다.

슬픔을
모으는 그림

『슬픔을 모으는 셀레스탱』이라는 그림책이 있다. 슬픔을 모으는 남자 주인공의 이름이 바로 '셀레스탱'이다. 바람에 펄럭거리는 긴 옷을 입고, 산타할아버지보다 더 큰 자루를 멘 그는, 사람들의 슬픔이 배인 손수건만 모아 자루에 담는다. 슬픔에도 종류가 천차만별인지라 그가 모은 손수건 역시 형형색색이었다. 셀레스탱은 슬픔을 모은 자루가 가득 채워지자 자신의 처지가 슬퍼 엉엉 울어버린다. 줄무늬, 꽃무늬, 바둑무늬 손수건들로 눈물을 닦아도 보았지만 눈물은 멈출 생각을 하지 않는다. 그는 집안에 가득 쌓인 슬픔들을 그대로 두면 안 된다고 결심하고 슬픔을 가둔 자루를 연다. 자루를 열자 작은 걱정, 시시한 문제, 커다란 상처, 아주 큰 슬픔들이 줄지어 나오기 시작했다. 셀레스탱은 흘러나온 슬픔이 묻은 손수건들을 깨끗하게 빨아서 집 앞 들판에 보이지 않는 저 끝까지 빨랫줄에 널고 또 널었다. 그러자 바람이 불더니 손수건들이 나비로 변해 하늘로 훨훨 날아갔다.

그렇게 셀레스탱은 슬픔들을 떠나보냈다. 셀레스탱의 이야기는 우리에게 내 안에 쌓인 슬픔을 끌어안고 쌓아두기보다는

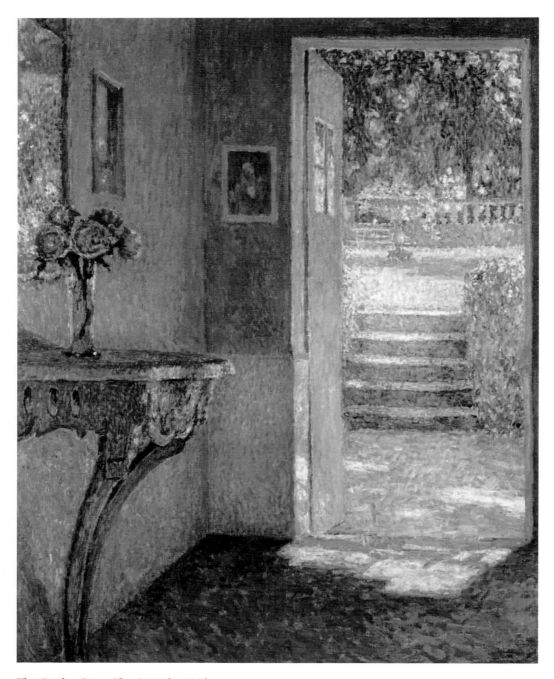

The Garden Door, The Console, 1924

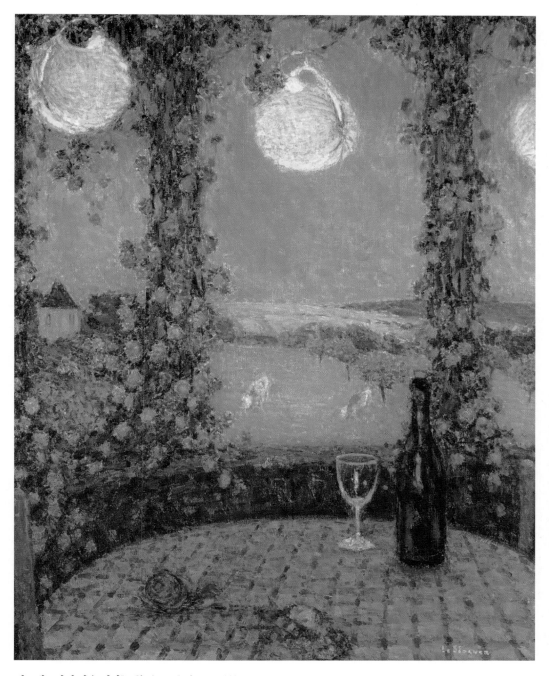

제르베로아의 작은 정자La Gloriette, Gerberoy, 1929

한 번씩 비워내야 한다는 교훈을 준다. 그 비워냄의 과정을 통해 감정이 정화되어 다시 새로운 슬픔이 생겨도 들어올 공간이 생긴다고 알려준다. 이 그림책을 보며 나는 오랫동안 내 안에 주차된 슬픔을 밀어낼 줄 알아야 새로운 슬픔이 생겨도 건강하게 받아들일 수 있다는 것을 깨달았다. 그러지 않으면 평생 받은 슬픔들이 뒤엉키고 쌓여 꼬이게 된다.

앙리 르 시다네르Henri Le Sidaner, 1862~1939의 작품을 볼 때마다, 나는 이 화가가 슬픔이라는 감정을 구체적으로 분류하고 표현할 줄 아는 사람이라고 생각했다. 그의 작품 전반에 흐르는 기운은 그야말로 슬프지만 아름다운 감정인 애상이다. 추상적인 이야기처럼 들리겠지만, 그의 작품은 내가 앞서 언급한 그림책 주인공인 '슬픔을 모으는 셀레스탱'을 닮았다. 셀레스탱이 슬픔이 베인 손수건을 모으듯 그의 그림은 다양한 슬픔을 모아 그림으로 꾸준히 표현한 듯하다.

명확하게 표현되지 않은 풍경들이 눈물을 흘리며 바라본 풍경 같아서일까? 셀레스탱이 모은 슬픔이 나비가 되어 훨훨 날아갔다면, 시다네르가 모은 슬픔은 그림 속에서 둥둥 떠다니는 등불이 되었다.

시다네르는 후기 인상파에 속하는 화가 중 한 명으로 그가 남긴 작품은 모두 형식적인 측면에서는 점묘화다. 그는 사실주의 화가인 스승에게서 미술을 배웠지만 마네의 작품을 보고

깊은 영감을 받았다. 나아가 노출된 자연에서 풍경을 그리는 외광회화를 탐구했다. 하지만 그의 작품은 다른 인상주의 화가에 비해 색이 어둡고, 신비로운 분위기가 풍긴다. 그가 이런 아련한 작품을 남길 수 있었던 배경은 온전히 자신의 집과 정원 덕분이었다. 1901년 4월, 그는 북부 프랑스 제르베로아Gerberoy의 마당이 있는 집을 인수했고, 정원을 꾸미고 헛간을 개조해 스튜디오를 만드는 데 시간과 정성을 들였다. 그의 노력 덕분에 흑백의 정원은 알록달록 무지개색 정원으로 변할 수 있었고, 자신의 정원에 감정을 담아 그림으로 남겼다.

유리창 속 태양
Le Soleil Dans Les Vitres, 1936

제르베로아 정원의 계단
Les Marches Du Jardin, Gerberoy, 1931

제르베로아, 나뭇잎 사이로 햇빛이 비추는 테이블 La Table. Soleil Dans Les Feuilles, Gerberoy, 1917

강가의 집들 Les Maisons Sur La Rivière, 1938

달밤의 창가 모습 View From Window in Moonlight, 1912

그는 당대 화가들이 파리에서 생활했던 것과는 다르게 시골에서 고독하게 지내는 것을 선호했다. 그리고 자신의 집과 정원을 평생 애정하는 소재로 삼았다. (모네가 지베르니의 일본식 정원에 열정을 쏟듯, 그 역시도 본인의 집과 정원에 열정을 쏟았다.) 또한 자신이 좋아하는 몽환적인 분위기를 구현하기 위해 주로 해질녘이나 저녁 시간을 작품의 주제 시간대로 삼았으며, 달빛을 반복적으로 그리기 위해 많은 노력을 했다.

시다네르는 시간이 주는 힘을 알고 있었던 듯하다. 아침과 낮에는 세상일에 온통 정신이 빼앗겨 내 감정에 대해 늘어놓지 못하는 우리는, 해가 저물고 밤이 찾아오면 하루를 정리하며 가까운 사람에게 또는 일기에 오늘 하루 내가 어떠했는지 셀레스탱처럼 감정을 늘어놓는다. 그러면서 알게 된다. 내가 매 순간 마주한 목구멍에 맺힌 갑갑한 감정들이 뭉뚱그린 하나의 감정이 아니라는 것을. 울고 있는 아이에게 차분하게 왜 우냐고 다가와 연유를 묻는 그림. 그래서 나는 나의 슬픔을 조목조목 나열해 분류하고 있는 시다네르의 그림을 애정한다. 그의 그림은 슬프다고 느끼는 날마다 저녁 시간을 함께해주는 좋은 친구가 된다.

제르베로아 정원의 눈 Neige dans le jardin à Gerberoy, 1924

당대의 시인이자 예술 비평가였던 카미유 모클레어Camille Mauclair는

"시다네르의 작품 속 사물끼리의 조용한 조화는

그들 사이에 있는 사람들의 존재를 환기시키기에 충분하다.

그들은 버려질 수 있지만 결코 비어 있지 않다."라고 평가했다.

◆ 앙리 르 시다네르Henri Le Sidaner

출생	1862.8.7 (모리셔스 포트루이스)
사망	1939.7.14 (프랑스 파리)
국적	프랑스
활동 분야	회화
주요 작품	〈일요일Le Dimanche〉(1898), 〈테라스La terrasse〉(1900), 〈집 안으로 들어온 햇빛Le soleil dans la maison〉(1926)

앤더슨 소른
〈라몬 수베르카조 딸들의 초상화〉

라몬 수베르카조 딸들의 초상화 A Portrait Of The Daughters Of Ramón Subercaseaux, 1892

좋은 예술가는

좋은 교육자이기도 하다.

북유럽 화가
소른의 팔레트

"그때그때 눈앞의 모든 풍경에 나 자신을 몰입시키려 한다. 모든 것이 피부에 스며들게 한다. 나 자신이 그 자리에서 녹음기가 되고 카메라가 된다."

무라카미 하루키의 『나는 여행기를 이렇게 쓴다』에 등장하는 문장이자, 내가 좋아하는 문장이기도 하다. 스웨덴 여행 중 내가 눈으로 가장 오래 담았던 곳은 모라Mora였다. 나는 그곳에서 하루키처럼 모든 풍경을 끈질기게 바라보며 그 자리에서 녹음기가 되고 카메라가 되려고 애썼다. 어쩌면 다시는 쉽게 이곳에 오지 못할 것이라는 슬픈 예측 때문이기도 했다. 지금까지 많은 여행지를 갔지만 언젠가 꼭 다시 오리라 다짐해도 짧은 시간 안에 다시 같은 장소를 찾기란 쉬운 일은 아니다.
모라는 스웨덴의 달라르나주Dalarna County의 도시 중 하나다. 스웨덴의 상징 중 하나인 말 모양의 나무 인형인 달라호스Dalecarlian Horse는 달라나Dalarna지방에서부터 시작되었다. 당시에는 말이 귀한 동물이라 행운을 가져다준다는 의미로 인형으로 만들어 널리 퍼졌다. 모라에는 자랑거리가 하나

더 있는데 바로 화가 '앤더스 소른Anders Leonard Zorn, 1860~
1920 미술관'이다. 소른 미술관은 다른 미술관에 비해 아담한
편이지만 소른의 시기별, 장르별 작품이 풍성해 볼거리가 많
다. 또한 소른이 살던 집과 오두막 형태의 작업실이 그대로
보존되어 있어 과거 화가의 삶을 엿볼 수 있다.

화가 칼 라르손Carl Larsson, 1853~1919과 더불어 스웨덴 국민
화가로 불리는 소른은 모라에서 태어났고, 30대 중반에는 다
시 고향인 모라로 돌아와 작품 활동을 하며 지냈다. 소른은
어린 시절을 할아버지와 할머니의 농장이 있는 모라에서 보
냈다. 화가가 되어 파리와 스페인, 런던과 미국을 여러 번 방

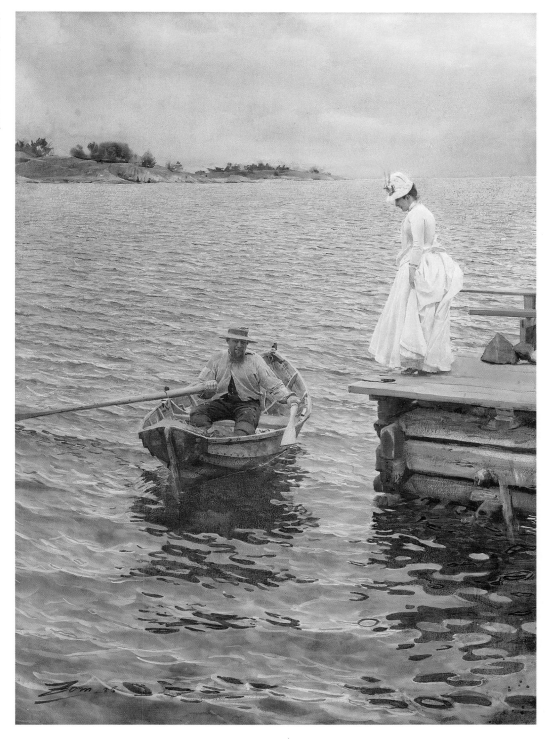

문하며 국제 대회에서 수상을 하고 미국의 대통령 중 세 명의 초상화를 그리는 등 큰 인기를 누렸던 그였지만, 마음속 깊은 곳에 돌아오고 싶은 곳은 늘 모라였다.

소른은 1600년대에 지어진 오두막을 자신의 집으로 고쳐서 사용했다. 그는 스웨덴 전통 농가를 보존하는 것이 가치 있는 일이라 생각했다. 또한 그는 부인이었던 엠마와 함께 공익을 위해 힘썼다. 두 사람은 함께 민속고등학교를 설립하고, 마을에 독서 모임을 만들고 도서관과 어린이집을 짓는다. 또한 1886년에는 스웨덴 민속음악센터를 만든다. 덕분에 현재까

일요일 아침
Sunday morning, 1891

월터 래스본 베아건 부인
Mrs Walter Rathbone Bacon, 1897

지도 스웨덴에는 '소른 상Zorn Award'이 있다. 이 상은 스웨덴 민속 음악가들이 받을 수 있는 상 중 가장 명예로운 상 중 하나다.

소른은 빛의 강하고 여림을 화폭에 자유자재로 담았다. 그래서 사람들은 그를 '북유럽의 르누아르'라고 부른다. 물론 프랑스의 화가 르누아르처럼 여인의 누드화를 아름답게 표현하기 때문에 생긴 별명이기도 하다. 1880년대 말부터 그는 야외에서 누드 작품을 많이 시도하는데, 강가에 인물을 배치해 풍경과 사람이 최대한 자연스럽게 어울리게 표현했다. 〈a premiere〉란 작품은 아이가 처음 물에 들어가는 날 엄마가 함께하는 모

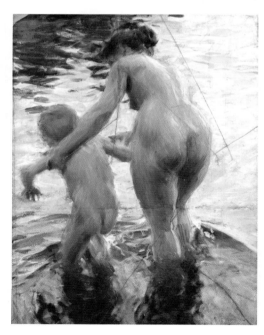

a premiere, 1888

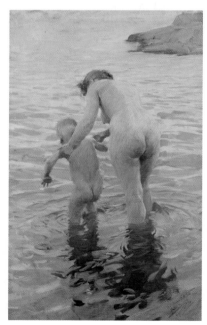

The First Time, 1888

416

라몬 수베르카조 딸들의 초상화 A Portrait Of The Daughters Of Ramón Subercaseaux, 1892

모델과 함께 있는 자화상 Self-portrait with Model, 1896

모델과 함께 있는 자화상, 세부 묘사 Self Portrait with Model, Detail, 1896

습이다. 첫 경험이라 물이 두려운 아이는 한발 한발을 조심스럽게 내딛는다. 엄마는 그런 아이를 감싸듯 잡고 있다.

소른은 초상화를 그릴 때는 배경에 특히 신경을 썼다. 그는 공간 속에서 인물과 배경이 가장 자연스럽게 그려져야 조화롭다고 여겼다. 하지만 그의 가장 위대한 업적은 네 가지 색만으로 그림을 그릴 수 있는 본인만의 팔레트를 만든 것이다. 1896년 그려진 소른의 자화상을 보면 네 가지 색이 있는 소른 팔레트Zorn Palette를 볼 수 있다. 단 네 가지 색만으로 그림을 그리다니 믿을 수 없지만 사실이다.

여러 미술사학자들은 소른이 사용한 정확한 색상에 대해 토론했다. 그리고 소른의 팔레트는 기본적으로 노란빛이 도는 황토색Yellow Ochre, 아이보리 블랙Ivory Black, 티타늄 화이트Titanium White, 버밀리온Vermilion으로 구성된 것으로 간주했다. 일부는 그가 주홍색 대신 카드뮴 레드Cadmium Red를 사용했다고도 한다. 신기하게도 이 네 가지 안료는 팔레트에 파란색이 포함되지 않아도 거의 모든 범위의 색상을 만들 수 있다. 아이보리 블랙의 푸르스름한 언더 톤이 푸른 빛의 역할을 하기도 하고, 또 주홍색과 혼합되면 연한 자주색을 만들며, 노란빛이 도는 황토색과 혼합하면 녹색의 표현도 가능해진다. 소른 팔레트는 풍부하게 어두운 색상뿐 아니라 다양한 회색 계통을 만드는 데도 효과적이다. 소른 역시 모든 그림을 소른 팔레트로만 그린 것은 아니다. 풍경화의 경우에는 녹색이 필

요하기에 소른 팔레트는 색이 부족하다. 하지만 초상화는 본인이 연구한 이 팔레트의 네 가지 색만 사용해서 그림을 그렸다. 그는 왜 힘들게 네 가지 색으로만 인물을 표현하려고 했을까? 답은 하나다. 한정된 색상의 팔레트로 그림을 그릴 때는 보다 형태를 중요시 여기게 된다. 우리가 어린 시절 연필 하나만으로도 데생을 했던 것을 생각하면 이해가 쉽다. 소른은 초상화를 표현하는 데 있어 다양한 색에 회화의 기본인 형形의 가치가 혼재되기보다 우선이길 바랐기에 절제된 팔레트를 사용했다. 시간이 꽤 흘렀지만 소른 팔레트는 여전히 미술교육 실기에서 학습 도구로 활용된다. 화가들은 이렇게 자신만의 독보적인 연구를 통해 본인이 도달하고자 하는 예술의 경지에 이른다. 반면 이것을 독단전행獨斷專行으로 사용하지 않고 후대 화가들에게 남겨 교육적으로 활용될 수 있도록 한다.

좋은 예술가는 좋은 교육자이기도 하다.

◆ 앤더슨 소른 Anders Leonard Zorn

출생	1860.2.18 (스웨덴 모라)
사망	1920.8.22 (스웨덴 모라)
국적	스웨덴
활동 분야	회화
주요 작품	〈보트 경주Boat race〉(1886), 〈a Premiere〉(1888), 〈여름 휴가Sommarnöje〉(1886)

보트 경주Boat race, 1886

조지 클로젠
〈들판의 작은 꽃〉

들판의 작은 꽃Little Flowers of the Field, 1893

노란 점같이 앙증맞은 들꽃을 알아봐 준

소녀 덕분에 우리도 고개를 숙이고

깊숙이 작품 속으로 따라 들어가게 된다.

장미와 들꽃은
서로가 될 수 없다

여기, 작은 들꽃의 아름다움을 바라보는 한 소녀가 있다. 기도하는 손처럼 보이지만 자세히 보면 소녀는 아주 작은 들꽃을 들여다보고 있다. 노란 점같이 앙증맞은 들꽃을 알아봐 준 소녀 덕분에 우리도 고개를 숙이고 깊숙이 작품 속으로 따라 들어가게 된다.

이 그림은 조지 클로젠George Clausen, 1852~1944의 〈들판의 작은 꽃〉이다. 20세기로 접어드는 길목에서 영국 회화에 큰 획을 그은 화가로 자주 거론되곤 하는 클로젠은 그가 활동했던 당시에도 햇빛과 그늘에서 일하거나 쉬는 사람들의 모습을 표현하는 데 탁월하다고 정평이 나 있었다. 특히 역광을 실감 나게 표현하는 데 뛰어난 재능을 보였다.

영국 런던의 장식 예술가였던 아버지의 예술적 재능을 물려받아서인지, 그는 어린 시절부터 미술 쪽에 재능이 뛰어났다. 그는 쿠르베와 모네를 존경했던 자신 나름의 특징을 지닌 인상주의풍 그림을 그려나간다. 훗날 로열 아카데미 교수로 재직하며 꾸준한 작품 활동을 한다.

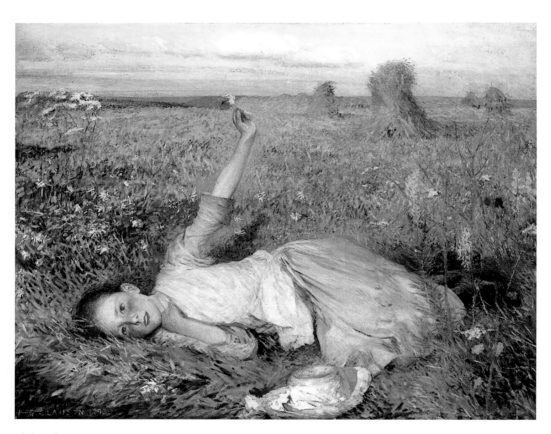

저녁 노래 Evening Song, 1893

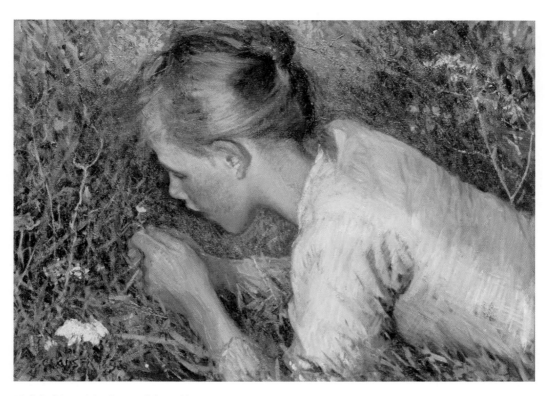

들판의 작은 꽃 Little Flowers of the Field, 1893

"나무를 베끼는 것은 그리 어렵지 않지만, 그것을 그리고 그것을 살아 있게 하는 것은 소수의 사람이 잘 할 수 있는 일이다."

1913년 클로젠이 로열 아카데미 한 강좌에서 회화를 가르치며 제자들에게 남긴 말이다.

그림 속 소녀가 들꽃을 사랑스럽게 바라보듯이, 나를 장미가 아니라고 아쉬워하는 사람을 만나기보다는 내가 어떤 꽃인지 잘 알아봐주는 사람을 만나는 것 역시 중요하다. 장미는 장미 나름의 매력이, 들꽃은 들꽃 나름의 매력이 있다. 들꽃으로 태어나서 평생 장미만을 부러워하다 인생이 끝나버리면 얼마나 허무할까. 누군가를 향한 부러움이 부러움으로 끝나지 않고 나를 움직이게 하는 동력으로 작동할 때 개인의 발전은 시작되는 법이다.

생각해보면 세상 모든 사람이 장미만 아름답다 여기지 않는다.

누구는 안개꽃을 좋아하고 누구는 백합을 좋아한다.

장미를 부러워하는 동력을 나에게 쏟는다면

내가 어떤 꽃인지 알게 된다.

장미와 들꽃은 서로가 될 수 없다.

The spreading tree

◆ **조지 클로젠** George Clausen

출생	1852.4.18 (영국 런던)
사망	1944.11.22 (영국 콜드 애쉬)
국적	영국
활동 분야	회화
주요 작품	〈울고 있는 젊은이 Youth Mourning〉(1916), 〈들판의 작은 꽃 Little Flowers of the Field〉(1893), 〈저녁 노래 Evening Song〉(1893)

페터 펜디
〈엿보기〉

엿보기 The Eavesdropper, 1833

우리는 남을 부러워하는 데

인생의 사분의 삼을 쓰고 있지 않은가.

−쇼펜하우어

훔쳐보고
싶은 세상

보는 순간 호기심을 자극하는 그림이 있다. 그림의 이름부터
〈엿보기〉다. 한 소녀가 아주 작은 열쇠 구멍 사이로 무언가를
훔쳐보고 있다. 밖에서 누군가 남몰래 사랑을 나누고 있는 것
일까? 엄마 몰래 비밀스러운 일을 하기 위해 엄마가 오고 있
는지 아닌지 보고 있는 것일까? 동화 아기 염소와 늑대처럼
위험한 존재가 집 문을 두드리고 있는 것일까?

주변을 살펴보니 어수선하다. 청소를 하다 대충 놓은 것처럼
비스듬하게 걸쳐 있는 빗자루, 아무렇게나 벗어놓은 신발, 잔
뜩 쌓아놓은 빨래 더미….

일상은 제쳐두고 구멍을 통해 또 다른 세상을 훔쳐보고 있는
그녀의 뒷모습에 긴장감이 역력하다. 어쩌면 우리도 매일 그
녀처럼 누군가의 삶을 훔쳐본다. 매일 들고 다니는 스마트폰
과 연결된 SNS 계정 속에는 타인의 삶이 가득하다.

나는 오늘도 지겹도록 똑같은 출근길을 바쁘게 걷고 있는데,
다른 누군가는 따뜻한 나라에서 칵테일에 꽃까지 꽂아놓고
햇살을 맞으며 누워 있다. 또 다른 누군가는 매일 카페에 가
고 쇼핑을 하는 것 같다. 그러면서 나와 그들의 삶을 비교하

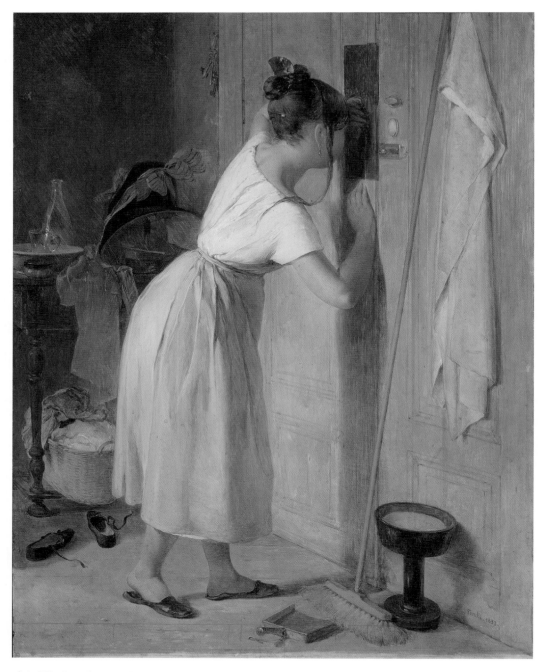

엿보기 The Eavesdropper, 1833

기 시작한다. 이 모든 과정이 터치 몇 번으로 전혀 모르는 누군가의 삶에 타고 넘어가 훔쳐볼 수 있는 기술 덕분이다.

기술이 발전하면서 그만큼 타인의 삶을 훔쳐볼 기회도 많아졌다. 심지어 우리가 보고 싶지 않아도 첫 화면에 늘 화려하고 유명한 사람들의 모습이 떠 있다. 그때부터 '내가 언제 행복한가'에 초점을 두기보다는 '다른 사람은 왜 나보다 더 행복해 보이는가'에 관심을 쏟는다. 그러다 보면 내가 이룬 소소한 하루하루의 업적들은 새까맣게 잊어버린다. 어딘가를 훔쳐보는 그녀를 보면서 내가 찔렸던 것은 아마도 그녀의 마음을 내가 읽어서다. 가끔 '도대체 이런 그림은 언제부터 살아서 존재하고 있었던 거지?' 생각이 드는 그림을 만난다. 우연히 내 눈앞에서 발견된 나를 그린 것만 같은 그런 그림말이다.

〈엿보기〉를 그린 페터 펜티Peter Fendi, 1796~1842는 오스트리아 비엔나 출신의 화가이자 판화가, 일러스트레이터이다. 어린 시절 테이블에서 떨어져 척추를 다치는 불의의 사고를 당했지만 그림 그리는 것을 좋아해 미술학교에 입학했고 훗날 비엔나 미술 아카데미의 회원으로 선출되는 영광을 누리며 자신의 능력을 펼칠 수 있었다.

누구나 아픔을 딛고 성장하지만, 그가 어린 시절 겪은 몸의 장애는 그 어떤 것보다 오랜 시간 정신적으로나 육체적으로

복권 금고 앞의 소녀 Mädchen Vor Dem Lotteriegewölbe, 1829

큰 불편함을 주었을 것이다. 하지만 그는 이에 굴하지 않고 서민들에 대한 예리한 관찰력을 자기의 작품 속으로 끌어오는 능력으로 훌륭한 작품 활동을 했다. 그의 작품은 판화로 많이 제작되었다는 점과 서민들을 주제로 그렸다는 점에서 귀족들에게 서민들의 삶을 알리게 되는 계기가 되기도 했다. 평범한 일상을 잘 포착하는 그의 작품 중 〈엿보기〉가 단연 눈에 띄는 이유는 누군가를 부러워하는 삶을 그려낸, 누군가에게나 있을 법한 마음을 콕 집어낸 작품이기 때문이 아닐까.

타인의 삶을 엿보거나 엿듣는 행위보다 귀한 시간은

나의 삶을 엿보고 나의 마음을 엿듣는 것이다.

◆ **페터 펜디** Peter Fendi

출생	1796.9.04 (오스트리아)
사망	1842.8.28 (오스트리아)
국적	오스트리아
활동 분야	회화
주요 작품	〈슬픈 소식 The Sad Message〉(1838) 〈엿보기 The Eavesdropper〉 (1833), 〈편지를 든 하녀 Maid with a Letter〉(1831), 〈홍수 Scene of the Flooding〉(1830)

에드바르트 뭉크
〈태양〉

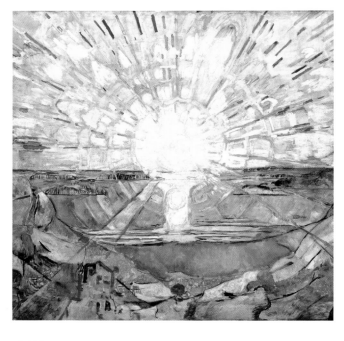

태양The Sun, 1911

태양만큼은 우리에게

늘 공정하다.

뭉크의 '해'를
보셨나요?

에드바르트 뭉크Edvard Munch, 1863~1944는 〈절규〉라는 작품으로 많은 대중에게 사랑받는 화가다. 얼굴이 핼쑥한 한 남자가 거리에서 소리를 친다. 두 손은 얼굴을 가리고 있다. 놀란 듯한 이 남자의 눈동자는 시선을 어디에 두어야 할지 모를 정도로 황량하다. 저 멀리 걸어가는 두 사람은 이 남자의 고통과는 전혀 무관해 보인다.

나는 뭉크의 〈절규〉를 볼 때마다 일상에서 매일 터지는 사건들을 스스로 정리하는 게 삶이라는 생각을 하며 살았다. 사건이 터지지 않기를 바라는 것이 아니라 '어차피 터질 사건들을 스스로 정리하며 잘 살자'가 내 신조다.

어차피 그림 속 남자가 절규하든 말든 주변 사람들은 그의 삶에 관심이 없다. 그저 가던 길을 갈 뿐이다. 그때마다 나는 뭉크의 〈절규〉에서 소리치는 나를 만난다. 이 작품이 무조건 우울하고, 슬프다고 생각되기보단 절규 속의 의지가 느껴진다. 이렇게 다양한 감정들을 들춰내는 그림이기에 많은 사람이 뭉크의 〈절규〉를 활용해 새로운 예술을 표현했다. 영화 〈나홀로 집에〉(1991) 포스터에서 맥컬리 컬킨은 '절규'의 표정을 흉

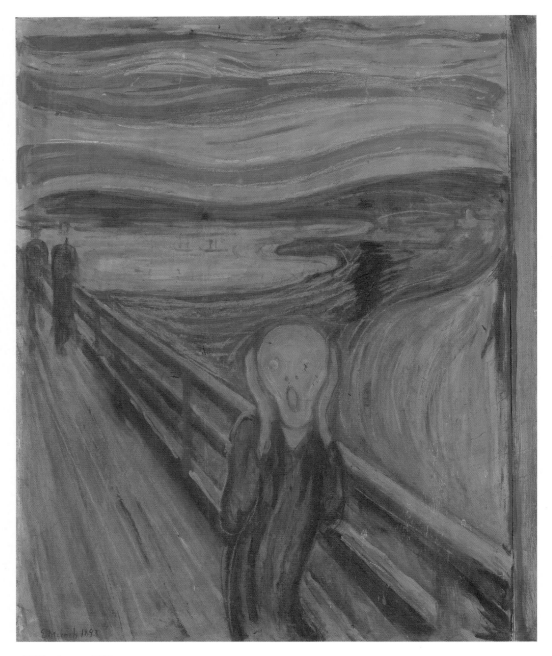

절규 The Scream, 1893

병실에서의 죽음 Death in the Sickroom, 1893

내 내고 있으며, 웨스 크레이븐 감독의 〈스크림〉(2011)에 사용된 할로윈 가면 또한 '절규'의 이미지를 차용한 것이다.

1863년 12월, 노르웨이의 헤드마르크 뢰텐에서 군의관의 아들로 태어난 뭉크는 어릴 때부터 그 누구보다 이별을 많이 해야 했던 사람이었다. 노래 가사처럼 매일 이별하며 살았던 아이가 뭉크라고 해도 무방하다. 5세가 되던 해 어머니가 세상을 떠났고, 10년 뒤인 십 대 때 누나 소피에가 어머니와 같은 병으로 세상을 떠난다. 이런 불우한 가족사로 아버지는 우울증에 걸린다. 뭉크에게 어린 시절은 사랑했던 가족과의 이별과 건강한 아버지의 웃음과도 이별해야 하는 순간들이 많았다. 심지어 여동생인 라우라도 병약해져 정신병원으로 떠나고 남동생인 안드레아스 역시 세상을 떠난다. 이 정도의 상황에서 뭉크가 정상이길 바란다면 욕심일 것이다. 행복한 기억만 저장하고 살아도 삶이 쉽지 않은 시대에 뭉크는 이렇게 숱하게 많은 이별을 겪어왔다. 그런 그에게 위로가 되었던 것은 그림이었다. 하지만 그는 그림에 희망과 용기를 그릴 수 없었다. 자신의 주변을 가득 채우고 있는 것들은 오히려 아픔과 죽음, 우울이었기 때문이다. 그래서 뭉크는 상처와 트라우마를 그린다. 병든 아이, 병실에 누워 있는 가족….

"나는 매일 죽음과 함께 살았다. 나는 인간에게 가장 치명적

인 두 가지 적을 안고 태어났는데, 그것은 폐병과 정신병이었다. 질병, 광기, 그리고 죽음은 내가 태어난 요람을 둘러싸고 있던 검은 천사들이었다."_뭉크

〈병실에서의 죽음〉은 뭉크가 1893년에 그린 그림이다. 한 공간에 여러 가족이 있다. 그런데 분위기가 심상치 않다. 모두의 표정을 볼 수 없지만, 화면 왼편에 한 여자를 보니 멍한 채 앞을 응시한다. 저 멀리 울고 있는 남자도 있다. 아마도 이 병실에서 누군가 세상과 또 이별한 것 같다.

유럽에서 점점 인정받은 뭉크의 말년은 어린 시절의 슬픔과 우울, 상처를 빛으로 바꿔줄 만큼의 양이었다. 1902년 뭉크는 독일 쾰른에서 열린 전시에서 피카소와 어깨를 나란히 한다. 또한 고국인 노르웨이 왕실로부터 기사 작위 훈장을 받는다.

뭉크의 작품 중 또 좋아하는 것은 〈태양〉이라는 작품이다. 세로는 4미터가 넘고 가로는 7미터가 넘는, 크기가 상당히 큰 이 작품은 뭉크가 오슬로 국립대학교 100주년을 기념하기 위해 대강당의 신축벽화 공모전에 응모한 작품이다. 그 3부작 중 가운데 패널이 바로 〈태양〉이라는 작품이다. 저 멀리 바다 위로 강렬한 태양이 떠오르고 있다. 그 빛이 너무 강해 노란 빛을 표현한 선들에 찔릴 지경이다. 선글라스를 쓰고 봐야 할 정도다.

태양The Sun, 1911

"조금씩 하나씩 잇달아 드러나는 바다와 작은 섬들 그리고 절벽들 나는 그 절벽들 위로 솟아나는 태양을 보았다. 나는 태양을 그렸다."_뭉크

뭉크는 의뢰받은 이 오슬로 대학의 강당의 벽화를 그리면서 태양 시리즈를 여러 점 그린다. 태양의 위치가 정중앙이거나 비스듬한 곳에 위치하는 등 조금씩 다르지만 화면의 가운데서 동심원으로 내뿜는 빛의 향연만큼은 모든 작품에 생동감을 준다. 나는 뭉크의 이 태양 시리즈를 보며 뭉크의 내면에는 이런 큰 해가 매일 뜨고 졌겠구나, 라는 생각을 했다. 그는 자신의 삶이 가족의 죽음과 병으로 좌초되어왔지만, 늘 의지를 갖고 자신만의 예술을 진행했고, 그 예술로 일어선 사람이기 때문이다.

힘든 날이나, 예상치 못한 괴로움이 일상을 덮칠 때마다 뭉크의 태양을 보자. 태양만큼은 우리에게 늘 공정하다. 온종일 어딘가에 묶여 상처받고, 들들 볶이고 이리 치이고 저리 치여도 밤이 되면 모든 고난은 끝나고, 아침이 되면 우리는 다시 시작할 수 있다.

매일 과거와 이별하고,

어제와 이별할 수 있다는 것은 얼마나 희망적인가?

매일 태양은 뜬다.

◆ 에드바르트 몽크 Edvard Munch

출생	1863.12.12 (노르웨이)
사망	1944.1.23 (노르웨이 오슬로)
국적	노르웨이
활동 분야	회화, 판화
주요 작품	〈병든 아이 The Sick Child〉(1886), 〈절규 The Scream〉(1893), 〈흡혈귀 Vampire〉(1894), 〈사춘기 Puberty〉(1895), 〈마돈나 Madonna〉(1895), 〈생명의 춤 The Dance of Life〉(1900)

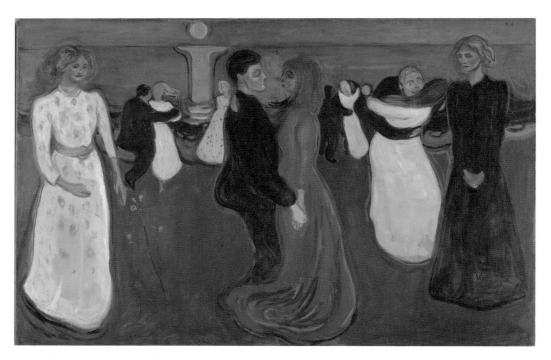

생명의 춤 The Dance of Life, 1899~1900

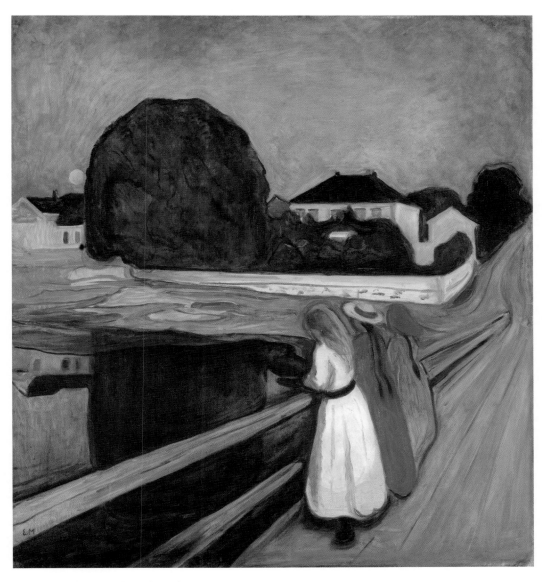

다리 위의 소녀들The Girls on the Bridge, 1901

지나이다 세레브리아코바
〈식탁 위의 카띠야〉

식탁 위의 카띠야 Katya at the Kitchen Table, 1923

함께할수록 삶의 맛과 질이 더 좋아지고,

나를 괴롭히는 압력들로부터 나를 지켜주는 사람.

그런 사람이 주변에 많을수록 더욱 뿌리가 튼실한 삶이 될 것이다.

건강한
마음 밭 일구기

식탁 위에 풍성한 채소가 한가득 있다. 흔한 채소들이라 소중함을 모르고 살아가지만 제 나름의 이야기를 가진 존재들이다. 기원전 3000년 이집트인을 살려낸 주식은 양파였고, 15세기 영국 귀족 여성들의 모자 위엔 마치 깃털처럼 당근잎이 꽂혀 있었다. 16세기 안데스 산맥에 도착한 스페인 침략자들은 감자를 보물이라고 생각하고 강탈했으며, 18세기 프랑스에서는 감자가 만병의 근원이라며 경작 금지령을 내리기도 했다.

채소들은 각기 다른 고향에서 태어나 주소를 옮겨가며 때로는 수탈의 대상으로 시달리고 때로는 전염병의 원인으로 미움도 받았지만, 끝내 살아남아 현대의 식탁에서도 여전히 한자리를 차지한다. 내가 언제 멸시를 당했냐는 듯이, 우리가 언제 힘들었냐는 듯이 당당하다.

그림 속 채소들의 인생은 이 그림을 그린 화가와 참 닮았다. 그녀의 삶도 내가 언제 아팠고 힘들었냐는 듯 초연하고 당당했다. 이 그림을 그린 화가는 러시아(현 우크라이나)의 여성 화가, 지나이다 세레브리아코바Zinaida Serebriakova, 1884~1967.

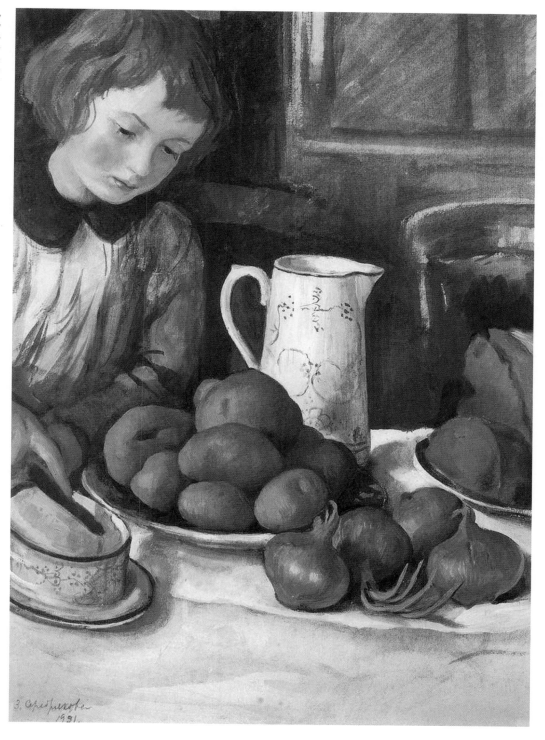

그녀의 할아버지 니콜라스 브누아 Nicholas Benois-Lanceray 는 뛰어난 건축가였고, 아버지 에브게니 란세레이 Eugene Lanceray 는 조각가였으며, 삼촌 역시 화가였다. 예술가의 피가 집안 곳곳에서 흐르던 탓에 그녀의 동생들도 건축가와 그래픽 아티스트로 살아갔다. 그녀가 화가가 된 건 아마도 가족의 영향이 컸을 것이다.

〈화장대에서〉 그림 속, 젊은 날의 그녀는 상큼하고 유려하다.

화장대에서At the Dressing Table (Self Portrait), 1909

요즘 같은 시대에 태어났으면 뷰티 인플루언서로 꽤나 이름을 날렸을 듯하다. 이 그림은 지금의 우크라이나인 하르키우주Kharkiv Oblast에 있는 네스쿠치노예Neskuchnoye라는 작은 마을에서 눈 덮인 겨울 동안 그린 자화상이다. 대중들에게는 한번 보면 잊히지 않을 정도로 매혹적이다. 실제 이 작품은 상트페테르부르크에서 열린 제7회 러시아 예술가연합전시회에서 처음 선보였을 때도 대중들과 비평가들에게 긍정적인 평가를 받았고 모스크바의 트레티야코프 미술관Tretyakov Gallery에서 즉시 구입 후 소장했다.

누군가는 그녀 앞에 놓인 정물들에 하나씩 기호적 의미를 붙이기도 하지만, 이 그림에 있는 물건 하나하나를 애써 복잡하게 해체해보면서 감상하기보다는 화가의 빛나던 '리즈 시절'을 상상하며 보는 편이 더 드라마틱하다.

평탄하던 그녀의 집안은 1917년 10월 볼셰비키 혁명으로 산산조각이 나고, 남편은 얼마 못 가 포로로 붙잡혀 감옥에서 세상을 떠난다. 그녀는 남은 네 명의 자녀와 아픈 어머니를 책임져야 했다. 그리고 러시아(현 우크라이나)에 어머니와 네 명의 자녀를 두고 일거리를 찾아 프랑스로 떠난다.

화려했던 그녀의 삶은 살아남아야만 하는 현실 앞에서 순식간에 척박해졌다. 그래서일까, 생활고에 시달린 시절에 남긴 작품은 유화보다는 재료비가 거의 들지 않는 목탄화나 연필화가 주를 이룬다.

1924년, 그녀에게도 기회가 찾아온다. 파리에서 장식 벽화를 그리게 된 것이다. 그녀는 고향에 남아 있던 어머니와 어린 자녀들을 파리로 데려오려고 노력하지만, 어수선한 정치적 상황 탓에 두 자녀밖에 데려오지 못한 채 살아간다. 1940년까지 세레브리아코바는 러시아의 시민으로 남아 가족과 재회하기를 희망했지만, 나치가 프랑스를 점령하는 동안 그녀와 소련과의 관계 때문에 강제 수용소에 보내질 위협을 받기도 했다. 결국 국제난민신분증을 얻기 위해 자신의 나라인 소련 시민권을 포기해야 했다.

1947년이 되어서야 프랑스 시민권을 얻은 그녀는 나머지 두 자녀와 극적으로 다시 만나게 된다. 그들이 헤어진 지 23년이나 지난 후였다. 큰딸 타타Tatyana는 소련에서 화가로 활동하고 있었다. 부모 없이도 잘 자라준 큰딸을 그녀가 얼마나 감사하게 바라봤을지 짐작이 간다.

1957년 마침내 소련 정부로부터 귀국 제안을 받지만 이미 70세가 넘은 그녀는 건강하지 않은 몸 때문에 갈 수 없었다. 딸 타타의 노력으로 1965년 모스크바, 키예프, 레닌그라드 세 곳에서 동시에 그녀의 전시가 열릴 수 있었다. 그녀의 나이 80세가 넘어서 생긴 일이었다.

세레브리아코바에게 그림은 어릴 때는 낭만이었고, 주부가 되어서는 현실이었다. 물질적으로 넉넉했던 순간에도 부족한 순간에도 그림과 함께한 그녀의 그림 인생은 평생에 걸쳐 이

자화상 Self-portrait, 1930

456

루어낸 강인한 꿈이다. 그리고 그녀의 꿈을 이루게 해준 에너지원은 그녀의 네 자녀였다. (실제 그녀는 자녀들을 모델로 많은 그림을 남겼다.)

로레인 해리슨의 『채소의 역사』를 보면, 중세시대 농부들은 특정한 식물들 사이에 '공감의 마법'이 존재함을 믿었다고 한다. 이를테면 서로 공감이 잘되는 채소끼리 같이 심으면 수확물의 맛이 좋아지거나, 해충에 대한 저항력이 높아진다는 뜻이다.

나는 이 공감의 마법이 사람에게도 있다고 믿는다. 함께할수록 삶의 맛과 질이 더 좋아지고, 나를 괴롭히는 압력들로부터 나를 지켜주는 사람. 그런 사람이 주변에 많을수록 더욱 뿌리가 튼실한 삶이 될 것이다. 또 벼랑 끝으로 내몰려도, 마음속에 공감의 실로 연결되어 있는 가족이 있다면 언제, 어디에서건 희망을 잃지 않고 살아갈 수 있다. 그녀에게도 한동안 만나지 못했던 가족이 그런 존재였을 것이다.

함께 있으면 맛과 비타민이 늘어나는 채소들처럼

내 소중한 사람들에게 공감의 마법을 부리는

질 좋은 채소 같은 사람이고 싶다.

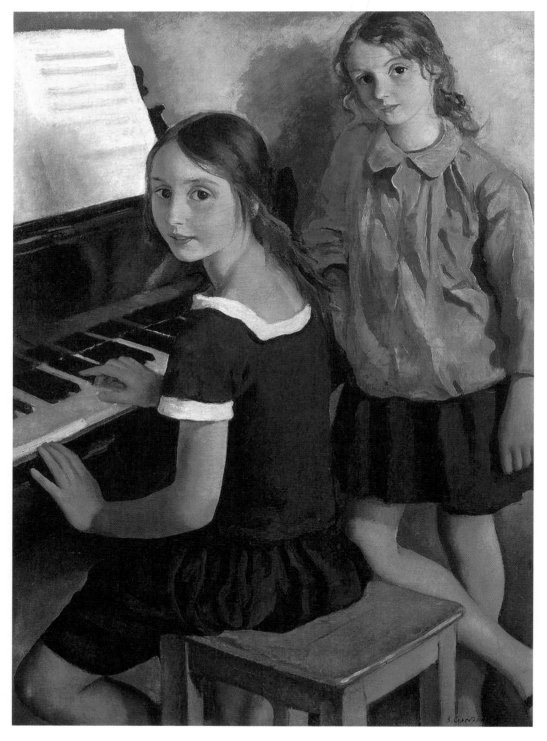

딸들과 함께 있는 자화상
Self-Portrait with Daughters,
1918

◆ **지나이다 세레브리아코바** Zinaida Serebriakova

출생	1884.12.12 (러시아, 현 우크라이나)
사망	1967.9.19 (프랑스 파리)
국적	프랑스
활동 분야	회화
주요 작품	〈시골소녀 Country Girl〉(1906), 〈화장대에서 At the Dressing-Table〉(1909), 〈목욕탕에서 Sauna〉(1913), 〈농민 Peasants〉(1915), 〈거울 안의 타타와 카챠 Tata and Katia in the mirror〉(1917), 〈테라스의 카챠 Katia on the terrace〉(1930)

폴 시냐크
〈펠릭스 페네옹의 초상〉

펠릭스 페네옹의 초상 Portrait of Felix Feneon, 1890

우리 인생에도 환상적인 마법이 일어나려면

차근차근 과정을 밟아가는 노력의 시간이 필요하다.

마법사에게
운명을 맡겨봐요

조르주 피에르 쇠라Georges Pierre Seurat, 1859~1891와 함께 신
인상주의를 대표하는 화가, 폴 시냐크Paul Signac, 1863~1935.
그가 그린 작품 속 주인공은 '신인상주의'라는 그룹의 이름을
만든 이론가이자 편집자이자 번역가이자 작가이자 신문기자

우산을 쓴 여인
Portrait of his wife,
Berthe, 1893

이자 비평가이자 출판인이자 화상이었던 펠릭스 페네옹이다.
페네옹은 이런 말을 남겼다.

"몇 걸음 뒤로 물러나 보십시오. 그러면 기술은 사라져버립니다. 더이상 아무것도 보이지 않는 것. 그것이야말로 본질적인 회화입니다."

흔히 신인상주의 화가들이 점묘법을 창안했다고 알고 있지만, 사실 동양과 서양 회화에 모두 존재했다. 동양화에서도 미점, 호초점, 대혼점 등이 부분적으로 사용되었고, 서양의 에칭이나 애쿼틴트aquatint 같은 판화 기법에서도 점묘법의 사용을 볼 수 있다. 하지만 신인상주의 화가들이 점묘법을 활용한 이유는 좀 더 과학적인 분석과 체계적인 접근 방식이었다. 이들은 인상주의 화가들이 즐겨 표현한 빛의 변화에 따른 색채의 채도가 떨어지는 것을 보완하고 싶었다.
당시 인상주의 화가들은 야외에서 햇빛에 의해 시시각각으로 변화하는 자연과 현상의 순간적인 모습을 재빨리 그리고자 했고, 그러다 보니 팔레트 위에 여러 물감을 섞어 캔버스에 칠했다. 하지만 빛은 빠르게 변하고 상태가 언제 어떻게 바뀔지 모르기 때문에 최대한 빠르게 그려야 했다. 그래서 아무리 선명한 원색 물감을 칠해도 그림이 빛의 혼합처럼 밝거나 선명하지 않았다. 이를 보완하기 위해 신인상주의 화가들은 캔

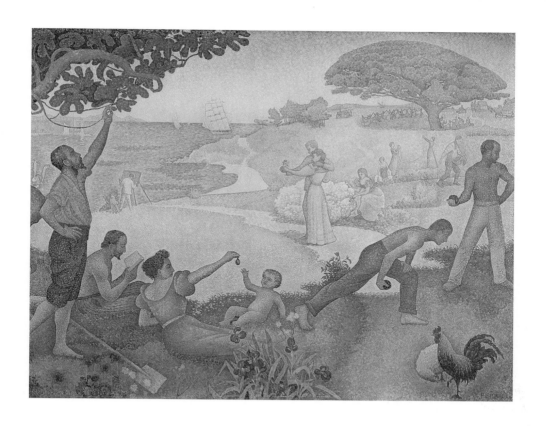

화합의 시간: 황금시대는
과거가 아니라 미래에 있다

In the Time of Harmony:
The Golden Age is not in the
Past, It is in the Future,
1893~1895

버스에 색을 칠할 때 원색, 즉 순색만을 사용했다. 색을 팔레트에서 섞지 않고 작은 점들을 그대로 캔버스에 찍어나가며 완성했다. 언뜻 보면 혼색으로 보이지만 그들이 찍은 점을 자세히 보면 선명하고 높은 순도를 유지하고 있다. 그들이 도전한 점묘법은 단순한 작업 방식에서 나아가 분석적이고 과학적인 노력과 작가들의 부단한 노력으로 만들어진 시각 예술이었다. 하지만 나는 과학적이고 분석적이었던 이런 신인상주의 화가들의 그림이 되려 너무 치밀하고, 완벽하게 설계된 마술처럼 느껴진다.

놀리 곶Capo di Noli, 1898

페네옹의 말을 곰곰이 생각해보면 신인상주의 화가들의 점묘화가 우리에게 전달하는 메시지는 '점을 찍는' 수공예적인 기술보다는 본질적인 색의 만남, 그 안에 회화가 있다는 뜻이다. 뱅글뱅글 돌아가는 미로같은 배경 속에 펠릭스 페네옹이 서 있다. 한 손에는 마술사들이 쓰는 중절모를 들고, 다른 한 손에는 꽃을 들고 리듬에 맞춰 어디론가 향해 간다.

그가 꿈꾸는 세상은 어떤 세상일까? 그는 그림 속에서만큼은 어떤 마법도 부릴 수 있는 마법사다. 그의 모자에서는 꽃뿐만이 아닌 상상 이상의 것들이 피어날 수 있다. 마음대로 일이 풀리지 않는 날에는 그림 속 페네옹 같은 마법사를 만나고 싶다. '이루어지지 않은 것들, 꽉 막혀 있던 일들을 뻥! 하고 뚫어주세요!'라고 부탁하고 싶다. 지금 나에게는 그림 속 페네옹이 하루의 운명을 맡기고 싶은 마법사다.

신인상주의 화가 대부분은 무정부주의자, 즉 아나키스트이기도 했다. 그들이 표현하는 점묘법은 각각의 점들이 주변의 점들과 조화롭게 어우러질 때 본연의 색을 나타내는 표현 방식이다. 무수히 많은 점들이 점 자체만으로도 의미를 가지며 작품을 이루는 것처럼, 어쩌면 그들이 꿈꿨던 사회 역시 독립된 개인들의 연합이 가장 아름답다는 것을 그들의 그림으로 대변한 건 아니었을까?

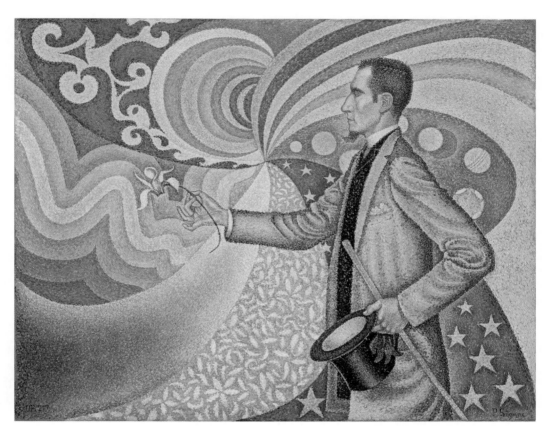

펠릭스 페네옹의 초상 Portrait of Felix Feneon, 1890

리세 광장 Place des Lices, 1893

과학적이고 분석적인 과정으로 완성된 작품이지만

오히려 감성적이고 마술 같은 감동으로 다가오는 시냐크의

그림처럼, 어쩌면 우리 인생에도 환상적인 마법이 일어나려면

차근차근 과정을 밟아가는 노력의 시간이 필요한 것인지도 모른다.

◆ 폴 시냐크 Paul Signac

출생	1863.11.11 (프랑스 파리)
사망	1935.8.15 (프랑스 파리)
국적	프랑스
활동 분야	회화
주요 작품	〈아침식사 Breakfast〉(1887), 〈펠릭스 페네옹의 초상 Portrait of Félix Fénéon〉(1890), 〈우물가의 여인들 Women at the Well〉(1892), 〈아비뇽의 교황청 The Papal Palace, Avignon〉(1900), 〈생 트로페 항구 The Port of Saint-Tropez〉(1901)

폴 세잔
〈생빅투아르산과 샤토 누아르〉

생빅투아르산과 샤토 누아르 Mont Sainte-Victoire and Château Noir, 1904~1906

"나의 유일한 스승 세잔은

우리 모두에게 있어 아버지와 같은 존재였다."

-파블로 피카소

나의 위대한 친구
세잔

현대 미술의 거장으로 불리는 피카소Pablo Picasso, 1881~1973
에게 아버지와 같은 존재로 칭송되었던 사람은 폴 세잔Paul
Cézanne, 1839~1906이다. 1899년, 마티스Henri Matisse, 1869~
1954는 '내가 이 그림을 사는 이유는 걸어가는 여인의 손과 전
체 구성 간의 비율 때문이다'라고 말하며 세잔의 그림 〈목욕
하는 세 여인〉을 사서 평생을 애지중지 아끼다가 37년이 지
난 후 프티팔레 미술관Petit Palais에 기증했다. 세잔을 존경했
던 후배 화가들은 무수히 많았다. 세잔 입장에서는 참으로 고
마운 일일 것이다.

열세 살 어느 날, 세잔은 한 소년을 구해주었다. 그는 시력이
나쁘고 체구가 작은 데다 아버지가 없다는 이유로 친구들에
게 괴롭힘을 당하기 일쑤였다. 또래보다 덩치가 컸던 세잔은
그의 보디가드 역할을 했다. 그 친구를 구해준 날, 그는 세잔
에게 감사의 표시로 사과를 선물했다. 아마도 그때부터 사과
는 세잔에게 특별한 대상이 되었을지도 모른다. 그 친구는 바
로 훗날 훌륭한 소설가가 된 에밀 졸라Emile Zola, 1840~1902다.

생빅투아르산과 아크 리버 골짜기의 고가교 Mont Sainte-Victoire and the Viaduct of the Arc River Valley, 1882~1885

이후 그들은 엑상프로방스Aix-en-Provence의 들판과 계곡을 뛰어다니며 어린 시절을 함께 보냈다. 떨어져 지낼 때도 30년 넘게 서로 편지를 주고받으며 우정을 쌓았다. 하지만 졸라가 쓴 소설 『작품L'oeuvre』 속 자살로 생을 마감하는 재능 없는 비운의 화가에 대한 모델로 세잔을 삼으면서 그는 많은 상처를 받았다. 자신의 그림에 대한 열정과 고뇌를 누구보다 더 잘 아는 친구가 자신을 그렇게 표현하다니, 더 이해하기 힘들었을 것이다. 그 후로 세잔은 졸라에게 절교를 선언하고 다시는 만나지 않았다.

시간이 흘러 졸라가 세상을 떠났다는 비보를 접했던 날, 세잔은 어떤 기분이었을까? 언젠가 화해하고 다시 만나리라 생각만 하고 미뤄두었던 자신의 행동이 회한이 되어 돌덩이처럼 가슴에 내려앉았을지도 모른다. 어릴 적 소중한 추억을 함께한 친구를 등진 채 떠나보낸 것은 제 아무리 차가운 사람이어도 나름의 아픔으로 남았을 것이다.

세잔은 친구들과의 교류보다는 자신의 아틀리에에서 그림을 그리는 것을 제일 중요시했고, 그림을 위해서만 살아갔다. 친구와의 대화나 가족 행사보다 그림을 탐구하는 것이 우선이었다. 그에게 회화는 우연의 결과물이 아닌 끝없는 탐구 그 자체였다. 정물과 풍경을 통해 데생만큼 색채가 중요하다는 것을 표현하고 싶었고, 색채만으로도 입체감과 부피감을 줄

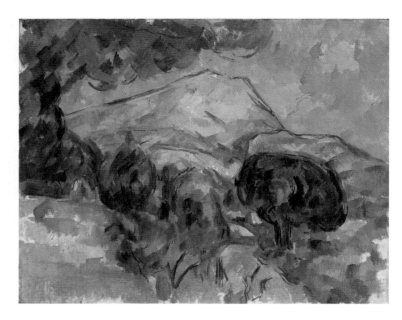

수 있다는 것을 증명해내고 싶어했다. 죽기 전 20년간 세잔은 거의 매일 생빅투아르산을 그렸다. 매일 산을 그리는 사람에게 산의 존재가 무엇이냐 묻는다면, 생빅투아르는 고향의 뿌리이자 엄마 같은 존재, 그리고 운명적으로 끈질기게 탐구하게 되는 마지막 과제였다고 말할 것 같다.

"생빅투아르는 나를 이끌었고 그 산은 내 안에서 자기 자신을 사유하고 있는 것이고, 나 자신은 생빅투아르의 의식이다."

_세잔

엑상프로방스에 가면 '세잔의 길Route de Cezanne'이 있다. 그 길을 따라 걷다 보면 하얗고 큰 이빨을 드러낸 듯한 회색빛의

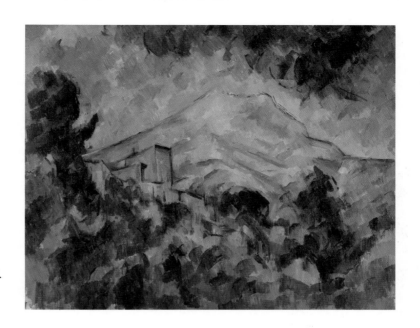

생빅투아르산과 샤토 누아르
Mont Sainte-Victoire and
Château Noir, 1904~1906

바위산, 생빅투아르가 보인다. 그리고 남쪽으로는 아르크강이 흐르는데, 졸라와 세잔이 유년 시절 한 마을에서 늘 붙어 다니며 시간을 보낸 곳이다.

어느 하루, 세잔은 어김없이 생빅투아르가 보이는 길목에서 그림을 그렸다. 갑자기 찾아온 폭풍에 갇히기 전까지 그의 탐구는 계속되었다. 폭우가 쏟아지기 시작했지만 조금 더 그림을 그리고 가려고 마음먹었던 듯하다. 그런데 집으로 오는 도중에 그만 쓰러지고 말았다. 다행히도 지나가던 마차가 그를 발견해서 집으로 돌아왔고, 다음 날에도 역시 늘 그림을 그리러 가던 그 길을 따라 걷다가 얼마 못 가 다시 쓰러졌다. 그날 이후로 세잔은 침대에서 일어나지 못했고 1906년 10월 22일 폐렴으로 세상을 떠났다. 그가 떠난 후 수많은 화가들이 엑상

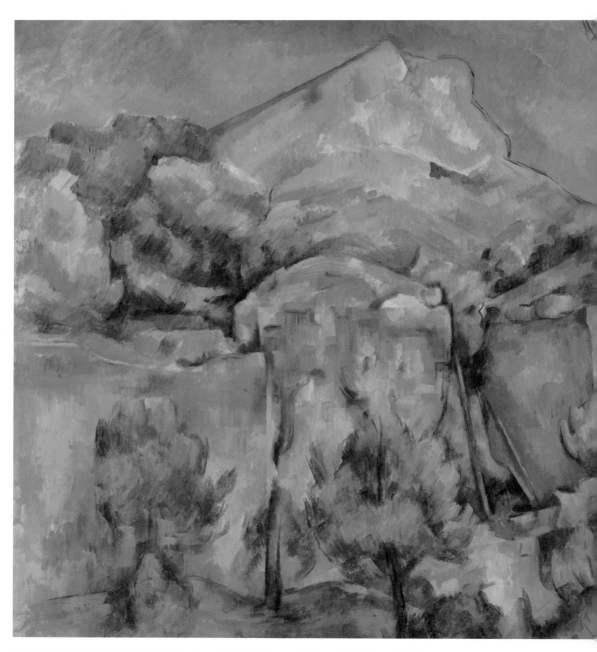

채석장에서 바라본 생빅투아르산 La Montagne Sainte-Victoire vue de la carrière Bibémus, 1897

프로방스를 찾았고, 많은 화가들이 생빅투아르산을 그리며 연습했다. 어떤 장소에 한 사람을 그리워하는 사람이 많으면, 그곳에는 그 사람의 영혼 냄새가 가득 찬다고 한다. 엑상프로방스는 지금도 온통 세잔의 향기로 가득한 고마운 곳이다.

마지막까지 고향을 떠나지 않고 고향을 그렸던 그는 지금도 엑상프로방스의 땅속에, 그곳을 찾아오는 여행객의 발걸음에, 그리고 세잔의 길 위에 새로운 향기가 되어 살고 있다.

◆ 폴 세잔 Paul Cézanne

출생	1839.1.19 (프랑스 엑상프로방스)
사망	1906.10.22 (프랑스 엑상프로방스)
국적	프랑스
활동 분야	회화
주요 작품	〈목욕하는 세 여인 Three women taking a bath〉(1882), 〈에스타크 L'Estaque〉(1885), 〈사과 바구니가 있는 정물 The Basket of Apples〉(1894), 〈생빅투아르산 Mont Sainte-Victoire〉(1895), 〈카드놀이 하는 사람들 The Card Players〉(1896), 〈대수욕도 Les Grandes Baigneuses〉(1905)

목욕하는 사람들Bathers, 1890

목욕하는 세 여인 Three women taking a bath, 1882

카테리나 비로쿠르
〈들꽃〉

들꽃 Field flowers, 1941

그녀의 그림은 사람들의 무시와 냉대 속에 피어났지만,

외면하는 눈빛들을 모두 아우르듯

사랑이 가득한 색감들로 채워져 있다.

능동적인
신데렐라가 되기를

가난한 형편으로 학교에 다니지 못한 우크라이나의 한 소녀가 있었다. 그녀의 부모는 그 시절 대부분의 부모처럼 그녀가 여자이기 때문에 교육을 받을 필요가 없다고 생각했다. 그녀의 일과는 농사일을 돕고, 아침 점심 저녁 식사를 준비하고, 집 안 청소를 하는 것이 전부였다.

온종일 가사노동에 지친 그녀에게 허락된 자유 시간은 밤뿐이었다. 밤이 되면 그녀는 홀로 방에서 허드레 천 조각에 숯으로 그림을 그렸다. 자신이 아끼는 유일한 취미를 발전시킬 방법은 딱총나무의 열매나 부드러운 나무껍질을 찾아 자신이 쓸 붓을 만드는 일이었다. 그녀의 가족과 마을 사람들은 그녀의 이런 취미를 쓸데없고 바보 같은 짓이라고 생각했다. 하지만 그녀는 스스로를 믿었다. 신데렐라에게 요정 할머니가 나타나 호박을 마차로 변신시켜주었듯이, 그녀는 자신의 손으로 자연의 재료에 마법을 걸었다. 그녀의 손을 거친 오일과 열매들은 물감이 되었고, 양파와 무즙은 안료로 변신했으며, 고양이의 꼬리털은 붓이 되었다.

그녀의 그림은 사람들의 무시와 냉대 속에 피어났지만, 외면하는 눈빛들을 모두 아우르듯 사랑이 가득한 색감들로 채워졌다. 그녀의 그림에서 나는 평화와 행복이라는 가장 원초적인 감정을 찾았다. 이 그림을 그린 화가의 이름은 카테리나 비로쿠르Kateryna Bilokur, 1900~1961. 비로쿠르처럼 정규 미술 교육을 받지 않고 다른 화파들과 교류 없이 본능적인 즐거움에 매료되어 그리는 그림을 나이브 아트Naive Art라고 부른다. 이런 화가들은 자연에서 찾은 영감과 재료로 자신만의 작품을 완성해나가는데, 세련된 기교는 없어도 순수하고 원시적인 특징을 가지고 있다. 자신이 살던 우크라이나의 야생화를 주제로 그림을 그렸기 때문에 민속적이기도 하다.

열아홉이 되던 해, 화가가 되고 싶은 열망을 포기하지 않았던 그녀는 예술학교에 입학하기 위해 원서를 낸다. 하지만 제대로 된 교육 기관에서 공부한 적이 없었던 그녀에게는 예술학교에 입학할 기회가 쉽게 주어지지 않았다. 제도권인 학교도 그녀의 입학을 거부했고, 부모님마저 그녀가 그림 그리는 것을 못마땅해했다. 급기야 1934년 가을, 강에서 자살을 시도한다. 결국 카테리나의 아버지는 마침내 딸이 그림을 그리는 데 가까스로 동의한다.

카테리나는 우연히 우크라이나의 가수인 페트로셴코Oksana Petroussenko의 노래를 듣고 감동한다. 그녀는 편지를 써서 자신의 그림과 함께 페트로셴코에게 보낸다. 그녀의 재능을 알

아본 페트로셴코는 키예프 아트하우스에서 일하는 친구에게 그녀의 그림을 보여준다. 이 일을 계기로 그녀의 작품은 서서히 예술계의 주목을 받기 시작하고, 지역 전시 및 그룹 전시에 참여하다가 1936년 모스크바에서 첫 번째 개인전을 연다. 이로 인해 카테리나는 모스크바를 여행할 수 있는 기회를 얻어 트레티야코프 미술관State Tretyakov Gallery와 푸시킨 미술관The Pushkin State Museum of Fine Arts도 방문한다.

사람들은 독특하면서도 순수한 열정이 가득한 그녀의 그림을 우크라이나만의 멋진 '민속 예술'이라며 좋아했다. 그녀의 작품들은 점점 더 많이 알려졌고 그녀의 작품 세계를 인정해 주는 사람들 또한 늘어났다. 그녀의 작품은 자연 속에 있는 꽃들을 재현하고 있지만, 현실적이기보다는 몽환적으로 다가온다. 세상은 그녀의 열정을 배반하지 않았지만, 시간은 카테리나를 기다려주지 않았다. 성공이 다가왔을 때 그녀의 미술적 재능을 인정하지 않았던 아버지는 이미 돌아가셨고, 어머니 역시 병환으로 그녀의 성공을 제대로 축하해주지 못했다. 그녀는 훗날 한 인터뷰에서 말했다.

"나는 신데렐라입니다. 엄마를 도와 늘 염소를 돌보며 숯덩어리와 나무를 잘라서 미술 재료로 사용했으니까요. 화실은 따로 없었어요. 내가 살던 마을 전체가 화실이었습니다."

카테리나는 세상을 떠난 후 '우크라이나만의 토속적인 예술가'로 높은 명예를 얻었고, 우표와 동전에 얼굴이 새겨져 세상에 또 다른 기록이 되어 남았다. 그녀의 작은 집은 그녀를 기념하는 박물관이 되었고, 고향에는 그녀의 기념비가 남아 우리 곁에 있다.

자신의 주변 환경을 탓하며 장애물로만 느끼는 누군가가 있다면, 그녀처럼 능동적인 신데렐라가 되어보라고 이야기하고 싶다. 우리가 사는 세상은 수동적인 신데렐라보다 능동적인 신데렐라들이 더 많은 변화를 만들어 나가고 있으니까.

◆ **카테리나 비로쿠르** Kateryna Bilokur

출생	1900.12.7 (우크라이나)
사망	1961.6.10 (우크라이나)
국적	우크라이나
활동 분야	회화
주요 작품	〈자작나무 The Birch〉(1934), 〈울타리 주변의 꽃들 Flowers by the Fence〉(1935), 〈꽃들 Flowers〉(1936), 〈이븐타이드의 꽃과 꽃 Flowers and Flowers at Eventide〉(1942), 〈달리아 Dahlias〉(1958), 〈모란 Peonies〉(1958), 〈꽃무리 Bunch of Flowers〉(1960)

다니엘 가버
〈태니스〉

태니스Tanis, 1915

어여쁜 큰딸이 성장하는 과정을

화폭에 담을 때마다

아버지는 얼마나 충만한 기분이었을까.

세상에서 가장
아름다운 딸에게

눈이 부시다 못해 시릴 정도의 햇살이 큰 창문을 비추고 있다. 어찌나 햇살이 따사로워 보이는지, 보고 있는 내 옷마저 따뜻하게 느껴진다. 숲이 우거진 정원을 밖에 두고, 큰 창문 앞에 어여쁘게 서 있는 금발의 요조숙녀는 화가 다니엘 가버Daniel Garber, 1880~1958의 큰딸 '태니스'다.

이 그림은 실제로 봐야 더욱 진가를 알아볼 수 있다. 미국 필라델피아 미술관Philadelphia Museum of Art에 소장된 많은 작품이 2013년에 〈미국 미술 300년〉이라는 제목으로 국내에 전시되었는데, 그 전시회의 몇몇 대형 작품 중 하나였다. 이 그림을 만난 날, 찬란하게 내리쬐는 햇살이 이 요조숙녀와 어찌나 잘 어울리던지, 한동안 멍하니 서서 바라봤다.

오늘은 아빠가 자신을 모델로 그림을 그려주는 날이다. 들뜬 마음에 노란 리본도 묶고 엄마가 사준 새하얀 원피스도 입고 서 있다. 머지않아 이내 힘들다고 툴툴거릴 테지. 저 나이 또래 아이들의 인내심이야 미루어 짐작할 수 있다. 그럼, 작품 반대편에 있는 아버지는 어떨까.

태니스 Tanis, 1915

한없이 사랑스러운 눈빛으로 딸을 바라보고 있을 것이다. 아이를 낳아 기르고 내 아이가 성장하는 모습을 담는 것만큼 행복한 일상이 어디 있을까. 비슷한 표정인데도 그리고 또 그리고, 찍고 또 찍고, 바라보고 또 바라보고….

미국 인상주의 화가인 가버는 열아홉 살부터 몇 년간 펜실베니아 미술 아카데미에서 공부했다. 그 시기에 같은 예술학도인 아내를 만났다. 그리고 운좋게도 학교에서 장학금을 받고 젊은 시절 유럽으로 유학을 간다. 당시 미국 인상파 화가들은 파리로 미술 유학을 많이 갔었다. 처음 5개월은 영국에서, 그리고 2년은 파리, 그다음은 이탈리아 피렌체까지. 유럽 유학 시절에 보고 느낀 경험들은 추후 그의 작품 세계에 많은 영향을 끼친다.

파스텔 톤의 색감들과 가버 특유의 바스러지는 듯한 붓 터치, 그리고 빛의 다양한 느낌들은 프랑스 인상주의 화가의 그림과는 또 다른 화풍을 보여준다. 내가 미국 인상주의 화가들의 작품을 사랑하는 이유이기도 하다. 가버는 딸의 모습을 몇 점 더 그렸다. 태니스와 네 살 터울의 아들이 있었지만, 아들보다는 딸을 더 많이 담아낸 것을 보면 역시 딸 사랑은 아버지가 맞다. 그림 〈태니스〉는 그녀가 아홉 살 때, 〈동화〉는 열한 살 때 그린 작품이다. 나이가 조금 더 들어서인지 의젓하게 앉아 책을 보는 모습이 영락없는 문학소녀 같다.

열두 살이 된 〈과수원 창가〉 속 태니스는 여전히 독서에 열심이다. 창문 밖 정원에 알록달록 꽃이 핀 걸 보니 아마도 봄이 한창인가 보다. 그 사이 소녀는 키도 훌쩍 커버려서 이제는 제법 아가씨 태가 난다. 그래도 아직은 사춘기가 아닌지, 순순히 거부하지 않고 아버지의 그림 모델을 서고 있다. 내 나이 열두 살은 사춘기가 이미 시작된 때라, 아버지가 하라는 것은 어떻게든 하지 않으려고 최선을 다했는데 말이다.

동화
The fairy tale
(Tanis seated),
1917

492

과수원 창가 The Orchard Window, 1918

가버는 아이들이 학교에 다니는 동안은 바깥 활동을 하지 않고 펜실베니아 시골의 버려진 작은 공장을 화실로 개조해 작품 활동을 하며 아이들과 함께 시간을 보냈다. 비포장도로에다가 개울 근처에 있어서 만나러 가기가 쉽지 않을 정도였다고 한다. 그의 화실 주변은 꽃과 나무가 울창하게 우거져서 인상파 화가에겐 제격인 장소였다. 날마다 밖으로 나가 햇빛에 변화하는 자연을 포착했을 그가 떠오른다. 태니스가 얼마나 황홀한 자연 속에서 지냈을지 상상이 간다.

그녀는 아마도 그런 환경 속에서 부모의 사랑을 듬뿍 받으며 서정적으로 성장하지 않았을까. 어여쁜 큰딸이 성장하는 과정을 화폭에 담을 때마다 아버지는 얼마나 충만한 기분이었을까.

오늘은 가버가 그린 작품들을 보면서

끝없는 사랑을 준 우리들의 아버지를,

그리고 아무리 사랑해도 부족한 것 같은

내 아이를 떠올리는 하루가 되면 좋겠다.

◆ **다니엘 가버** Daniel Garber

출생	**1880.4.11** (미국 노스 맨체스터)
사망	**1958.7.5** (미국)
국적	**미국**
활동 분야	**회화**
주요 작품	〈6월 June〉(1908), 〈태니스 Tanis〉(1915), 〈강 아래로 Down the River〉(1917), 〈그림 그리는 학생 Students of Painting〉(1923), 〈가을 오후 An Autumn Afternoon〉(1930), 〈10월, 뉴저지 프렌치타운 October-Frenchtown, New Jersey〉(1939), 〈이른 봄-새로운 희망 Early Spring-New Hope〉(1947)

카미유 피사로
〈사과 따는 사람들〉

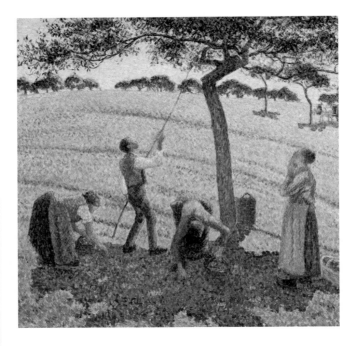

사과 따는 사람들 The Apple Pickers, 1886

마지막 순간까지 성공을 확신하며

자신의 길을 묵묵히 걸어가기.

인간적인 화가가
인간적인 그림을 남긴다

우리는 매일 다른 시간 속에서 다른 모양의 아침을 맞이한다. 내가 걷는 거리에 제일 먼저 불을 밝히는 사람, 내가 타는 지하철에 제일 먼저 시동을 거는 사람….

오늘같이 힘든 아침이면 나보다 먼저 일어나 이렇게 새벽 문을 열어준 사람들에게 고맙다. 그리고 여기, 카미유 피사로Camille Pissarro, 1830~1903의 작품들 역시 나를 감사하게 만드는 그림이다. 그의 그림 속 사람들은 협동이라는 단어가 아름답다는 것을 깨우쳐주며, 자신의 자리에서 묵묵하게 일하는 자들의 소중함을 기억하게 한다.

인상주의 그룹 중 가장 나이가 많았던 피사로는 다른 화가들과 우애가 좋고 유순하여 인성이 좋기로 소문났었다. 흔히 인상주의의 스타 화가로 불리는 모네에게 이런저런 조언을 해준 것도 그였고, 아픈 고흐에게 의사를 소개해준 것도, 성격이 까다로운 세잔이 존경했던 화가 선배도 그였다. 세잔은 피사로를 '겸손하고 도량이 넓은 사람'이라고 했고, 메리 카사트Mary Cassatt는 '돌에게도 친절하게 그림을 가르칠 수 있는 사람'이라고 말한 것만 봐도 그의 성품이 추측된다. 고갱 역

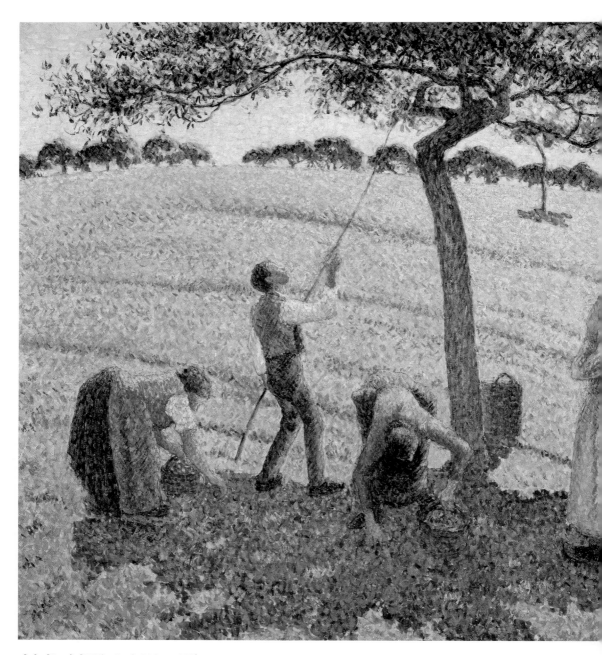

사과 따는 사람들 The Apple Pickers, 1886

시 피사로가 자신의 스승이었다고 말할 정도로 그는 여러 젊은 화가들에게 멘토 같은 존재였다.

"우선 예술가가 되자. 그러면 농부가 되지 않아도 모든 것, 농촌의 풍경까지도 경험할 수 있을 것이다."_피사로

그는 대상에 대한 애정이 바탕에 있다면 진심 어린 풍경을 작품으로 남길 수 있다고 믿었다. 다른 인상주의 화가들보다 늦게 인정받았지만, 서두르지 않았고 불안함을 밖으로 표출하지 않았다. 늘 자신만의 예술 인생을 묵묵히 걸으며 인상주의의 아침을 열고, 인상주의의 마지막 밤까지 활동했던 그였다. 그런 피사로의 성실한 작품을 보면 괜스레 숙연해진다.

아주 작은 점들이 모여 주인공을 만들고, 들판을 만들고, 풍경을 만든다. 그가 찍은 모든 점들은 하나같이 따뜻하게 우리에게 다가온다. 그림을 글의 장르로 구분 짓는다면 그는 시보다는 에세이에 가깝다. 오늘 하루를 어떻게 살아왔고, 일상에서 어떤 가치를 얻었는지 담담하게 전해준다.

피사로를 오랜 시간 살아가게 했던 단어는 '희망'이었다. 인상주의 화가들 대부분은 부모님이 가라는 길을 거부하고 화가가 되면서 물질적으로 힘들어지기 시작했다. 피사로도 예외는 아니었다. 대단한 주제가 아닌 일상을 담은 그림으로는 시대가 빠르게 알아주지도, 스타 화가로 성공할 수도 없었다.

건초 수확 Hay Harvest at Éragny, 1901

들판의 농부들 Peasants in the Fields, Éragny, 1890

하지만 그는 동료들에게 마지막 순간까지 성공을 확신해야 한다고 말했다. 그리고 그들의 성공이 가까워질 무렵 생을 마감했다.

나는 인상주의의 시작부터 함께했고, 인상주의의 성공을 목격한 화가 피사로, 그를 '가장 인간적인 화가'로 기억한다.

빛을 그린 사람들은 결국 그들의 삶 자체가 빛이 되는 것처럼,

가장 인간적인 화가가 가장 인간적인 작품을 남긴다.

◆ **카미유 피사로** Camille Pissarro

출생	1830.7.10 (네덜란드, 현 미국령)
사망	1903.11.13 (프랑스)
국적	프랑스
활동 분야	회화
주요 작품	〈붉은 지붕 The Red Roofs〉(1877), 〈사과를 줍는 여인들 Apple Gatherers〉(1891), 〈몽마르트르의 거리 Boulevard Montmartre〉(1897), 〈테아트르 프랑세즈 광장 Place du Theatre Francais〉(1898), 〈브뤼헤이 다리 The Boieldieu Bridge〉(1903), 〈자화상 Self Portrait〉(1903)

양배추를 든 정원사 The Gardener–Old Peasant with Cabbage, 1883~1895

에드먼드 찰스 타벨
〈내 가족〉

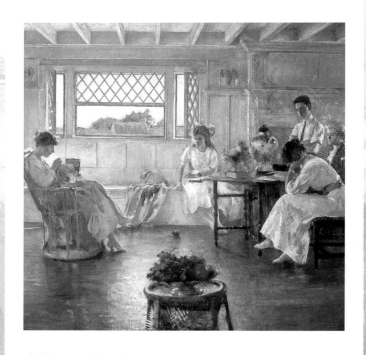

내 가족 My Family, 1914

세상의 모든 부모에게

자식은 또 다른 우주다.

나는
아빠의 우주다

"난 절대 아빠처럼 살지 않을 거야!"

미국으로 오기 전 내가 아빠에게 박은 또 하나의 못이다. 내가 그동안 아빠에게 박은 못은 몇 개나 될까. 환갑을 맞은 아빠에게 해외여행을 보내드린다고 하니 손사래를 치며 거부하셨다. 직장이 불안해서, 갑자기 자리를 비우는 것이 편치 않단다. 나는 아빠처럼 전전긍긍하며 살지 않을 거라고 하니 '그러소'라고 하며 씨익 웃으셨다. 그 말에 코웃음을 치면서도 한편으로는 눈시울이 뜨거워졌다. 아빠가 약해 보인 것은 오랜만이었다. 아니 처음이었던 것 같다.

그날의 대화는 큰딸의 핀잔과 아빠의 털털한 웃음으로 마무리되었지만, 여전히 내 마음에 멍으로 남아 있다. 그가 그토록 자신의 자리를 지키고자 하는 이유는 '나' 때문이고 '우리 가족' 때문일 것이다.

언제부터 아빠는 단 며칠의 휴가마저 죄책감을 느끼며 살아온 걸까. 가정을 지키기 위해 늘 그 자리에 있어야 한다고 생각한 사람이 우리 아빠였다. 움직이지 않고 늘 한자리에 있는

마조리와 꼬마 에드먼드 Marjorie and Little Edmund, 1928

배에 탄 엄마와 아이 Mother and Child in a Boat, 1892

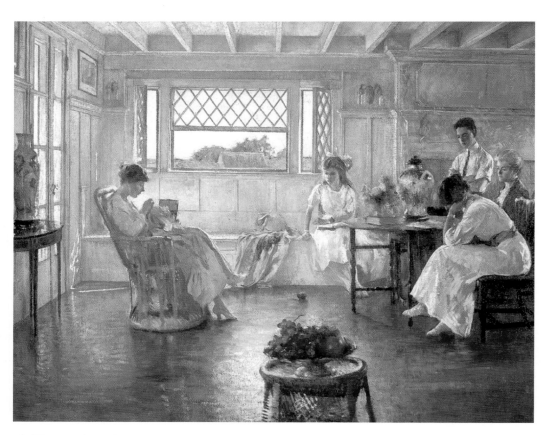

내 가족 My Family, 1914

비석 같은 그는 나의 든든한 나무이자 뿌리였다. 생각해보니 아빠는 두 딸을 낳고 가족을 위해서만 살아왔다.

가끔 가족을 그리기 위해 태어난 것 같은 화가를 만난다. 에드먼드 찰스 타벨Edmund Charles Tarbell, 1862~1938. 그가 그린 가족들을 물끄러미 바라보며 내 가족을 그리워하는 시간을 가진다. 자녀를 그린 그림일 때는 더욱 마음이 아려온다. 그의 붓 터치 하나하나가 자녀들의 행복과 미래를 위한 것이라는 생각이 들어 쉽게 눈을 뗄 수가 없다.

어머니와 메리
Mother and Mary, 1922

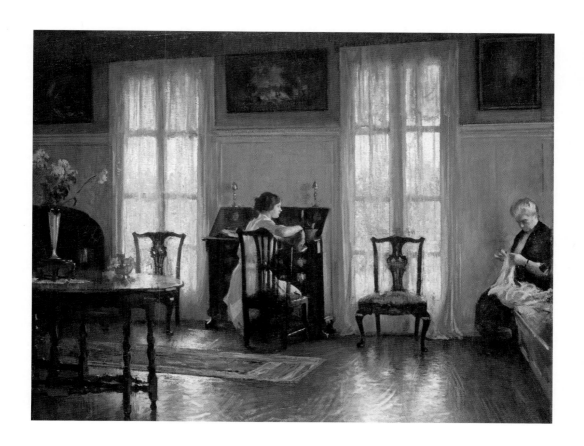

타벨의 아버지는 그가 두 살 때 장티푸스에 걸려 세상을 떠났다. 그의 어머니는 새로운 사랑을 찾아 아이들을 떠났고, 타벨과 그의 누이는 할아버지 밑에서 자랐다. 그런 그에게 부모의 자리, 가족의 자리는 성장기 내내 그리운 여백이었을 것이다. 그래서인지 타벨의 작품 대부분은 가족을 그린 것들이다. 부인 에믈린, 누이 리디아, 아들 에드먼드 그리고 세 딸인 조세핀, 메르시, 메리까지…. 특히 그가 아버지가 되어 자신의 자녀들을 그린 그림에는 애틋함이 가득하다.

그 누가 봐도 세상에서 가장 예쁘고 사랑스러운 아이들이 그의 그림 속에 있다. 타벨의 그림에서 내 아빠의 마음을 찾고, 잊고 있던 아빠의 말들을 기억해냈다. 두 딸이 세상의 전부라

내 가족, 코튀트에서
My Family at Cotuit, 1900

고 했던 그 말들을 말이다. 맞다. 나는 언제나 아빠의 자랑스
러운 우주였다.

속을 썩이고, 상처주는 말을 해도 아빠는 우주를 떠난 적이 없다.
타벨에게도 아이들이 자신의 우주였을 거다.

◆ 에드먼드 찰스 타벨 Edmund Charles Tarbell

출생	1862.4.26 (미국 그로튼)
사망	1938.8.1 (미국 뉴캐슬)
국적	미국
활동 분야	회화
주요 작품	〈과수원에서 In the Orchard〉(1891), 〈배에 탄 엄마와 아이 Mother and Child in a Boat〉(1892), 〈승마 수업 Schooling the Horses〉(1902), 〈책 읽는 소녀 Girl Reading〉(1909), 〈코사지를 한 여인 Lady with a Corsage〉(1911), 〈자매들 The Sisters〉(1921)

꽃을 자르고 있는 메르시 Mercie Cutting Flowers, 1912

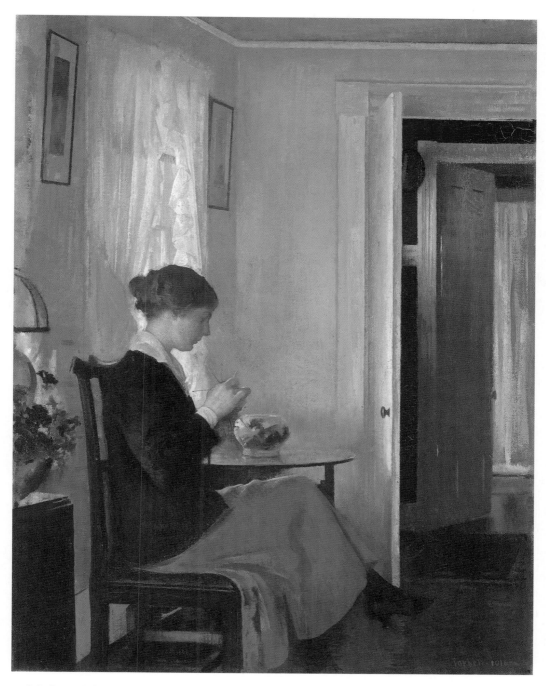

뜨개질 하는 조세핀 Josephine Knitting, 1916

조반니 볼디니
〈피아노를 치는 여인〉

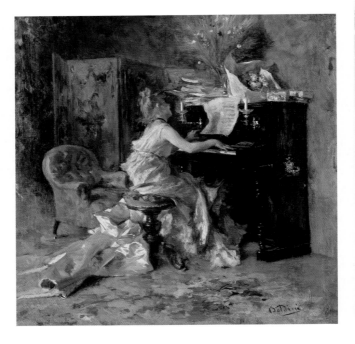

피아노를 치는 여인Woman At a Piano, 1870

우리 삶도 에너지를 쏟을 곳과 아닐 곳을

스스로 알고 정하는 사람이 현명하듯,

누구든 강약을 자유롭게 조절할 줄 아는 사람이

진정한 고수가 될 수 있다.

그대들의
'벨에포크'를 추억하며

벨에포크La belle époque, 19세기 말부터 제1차 세계대전 발발 전까지 유럽의 '좋은 시대'를 뜻하는 말이다. 과거에는 볼 수 없던 풍요를 누렸던 시기. 예술과 문화가 발전하고 거리에는 우아한 옷차림의 사람들이 넘쳐흐르던 시기. 물랭루즈와 같은 레스토랑에서 파티가 줄지어 열리던 시기. 좋은 시기는 잠시이기에 소중하다는, 아름다운 것들은 사라지기에 더 아름다운 것이라는 헤르만 헤세의 말처럼 아름다웠던 그 시간은 사람들을 더욱 애착하게 했고, 벨에포크라고 칭하며 기억하게 했다.

이 시대를 살던 사람들을 그림으로 남긴 화가가 있다. 조반니 볼디니Giovanni Boldini, 1842~1931. 볼디니만큼 벨에포크 시대를 가장 잘 화폭에 담아낸 화가는 없을 것이다.

이탈리아 페라라Ferrara에서 태어난 볼디니는 종교 화가이자 미술품 복원가였던 아버지 안토니오 볼디니에게 미술 수업을 받으며 화가의 꿈을 키웠다. 1867년 파리와 런던을 여행하며 쿠르베의 작품에 깊은 영감을 받았고, 인상주의 화가인 마네와 드가, 시슬레를 만나 교류했다.

크로셰 뜨개질을 하는 젊은 여인 Young Woman Crocheting, 1875

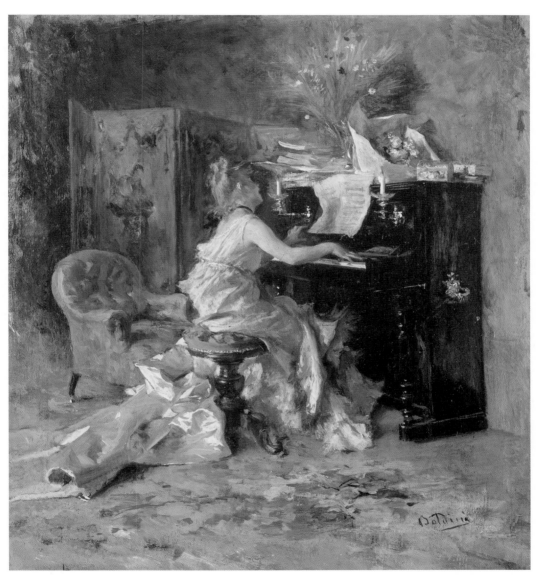

피아노를 치는 여인Woman At a Piano, 1870

인상주의 화가들이 빛과 만난 자연 풍경에 자신들만의 시각을 담은 것처럼, 볼디니는 프랑스와 영국 여성을 모델로 초상화를 남기며 자신만의 개성 있는 시각을 그림으로 기록해나갔고 큰 성공을 거두었다. 볼디니의 그림 속 여성들은 화려하지만 고독하고, 고독하지만 품위를 잃지 않고 있다. 누가 뭐래도 프랑스의 가장 좋은 시대를 누렸던 그녀들의 '왕년'의 기록이다.

영화 〈미드나잇 인 파리〉의 주인공은 약혼녀와 파리 여행에 와서 매일 밤 혼자 마차를 타고 과거의 시대로 돌아간다. 허무맹랑하지만 누구나 한 번쯤은 상상해봤을 과거로의 여행을 우리에게 전해준다. 볼디니의 그림을 보는 내내 나는 타임머신을 타고 100년 전 유럽의 벨에포크로 돌아가 여행하며 그녀들을 만나고, 인터뷰하는 기분이 들었다.

벨에포크는 빛과 어둠, 강함과 약함을 동시에 껴안은 시대다. 세계박람회가 열리고, 에펠탑이 세워지고, 유행은 빨리 퍼지고 흡수되었다. 반면에 그런 찬란한 변화마저도 사치처럼 느껴져 다가가지 못하는 하층민들의 문제가 벨에포크 안에 빛과 어둠처럼 공존했다. 화려하고 역동적인 문화 이면에는 그로 인한 개인의 불안감, 예술의 다양함 속에서 느껴지는 고독이 발생하기 마련이다. 볼디니의 그림에는 그러한 벨에포크의 특징을 지닌 어둠과 밝음, 강함과 약함의 리듬감이 동시에 버무려져 있다.

조세피나 부인의 초상Portrait of Madame Josephina
Alvear de Errazuriz, 1892

분홍 드레스를 입은 여인 Lady in Pink, 1916

우리 삶도 에너지를 쏟을 곳과 아닐 곳을 스스로 알고 정하는
사람이 현명하듯, 누구든 강약을 자유롭게 조절할 줄 아는 사
람이 진정한 고수가 될 수 있다. 그런 의미에서 그는 강약의
조절이 그 어떤 화가보다 탁월했다.

붓 터치에도 성격이 있다면 그의 터치 하나하나는 너무나도
호기롭다. 리듬체조 선수의 리본이 흩날리는 듯한 터치들, 다
시는 오지 않을 시대라는 것을 예감한 듯 농염하고 섹시한 터
치들로 그려낸 여인들 모습에 넋을 놓고 쳐다보게 된다. 그녀

존 루이스 브라운과 그의 아내와 딸 John Lewis Brown with Wife and Daughter, 1890

들이 실제로도 저리 요염할지, 저리 매혹적일지는 모르는 일
이지만, 한 여성에게서 끌어낼 수 있는 최선의 매력을 자신만
의 방법으로 표현한 화가임에는 틀림이 없다.

이탈리아에서 태어났지만 파리의 가장 좋은 시기를 누렸던
그는 마음속에 벨에포크를 간직한 채 파리에서 세상을 떠났
다. 많은 사람이 자신이 잘나갔던 시절인 왕년을 사람들 앞에
서 이야기하는 것에 대해 부정적으로 생각한다. 나 역시 그랬

다. 살면서 만난 어른들은 대부분은 자신보다 어린 사람들에게 본인들의 과거를 신명 나게 설명하기 바빴으니까. 그러던 어느 날 볼디니의 그림을 보고 깨달았다. 지금까지 나에게 자신들의 왕년을 설명했던 어른들은 그 왕년 덕분에 버티고 살아가고 있다는 것을⋯. 즉 인정받기 위해서 꺼내는 말이 아니라, 저마다 신이 나서, 우수에 젖어서, 추억에 빠져서 왕년을 이야기하며 행복해하는 것이다.

볼디니의 그림은 우리에게 말한다.

누구나 마음속에 나만의 좋은 시대인 '왕년'을 품고 살아가야지,

힘든 날 꺼내 보며 웃기도 한다고,

그러니 마음속에 자신만의 벨에포크를 간직하며 살아가라고.

그리고 앞으로 살면서 한 번 더 벨에포크가 다가오면

꼭 붙잡고 느끼라고. 어쩌면 당신의 벨에포크는 바로 지금이라고.

◆ 조반니 볼디니 Giovanni Boldini

출생	1842.12.31 (이탈리아 페라라)
사망	1931.7.11 (프랑스 파리)
국적	이탈리아
활동 분야	회화
주요 작품	〈몽테스키외 백작의 초상 Count Robert De Montesquieu〉(1897), 〈물랑루즈에서의 스페인 댄서 Spanish Dancers at the Moulin Rouge〉(1905), 〈도나 프랑카 프로리오의 초상 Portrait of Donna Franca Florio〉(1924)

주세페 아르침볼도
〈베르툼누스(루돌프 2세)〉

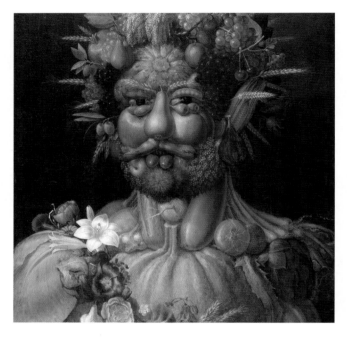

베르툼누스(루돌프 2세) Vertumnus (Emperor Rudolph II), 1591

나를 알아봐 주는 사람에게

나를 더 보여주기로 한다.

우리를
이루고 있는 것들

주세페 아르침볼도Giuseppe Arcimboldo, 1527~1593의 그림은
무수히 많은 개체가 모여 하나의 사람을 만들어낸다. 식물들
이 모이고, 과일들이 모이고, 동물들이 모여 사람이 된다. 기
묘하고 새로운 시도다. 그의 작품은 그 어떤 그림들보다 그림
을 보는 사람의 마음에 따라 해석이 달라진다.

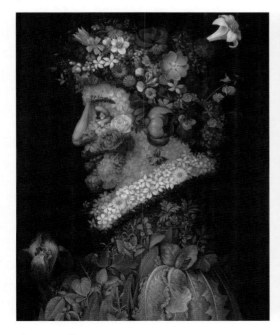

봄Spring, 1563

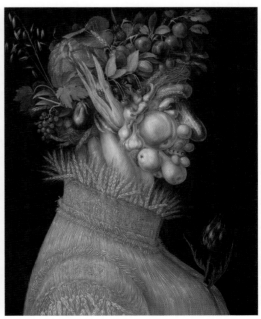

여름Summer, 1563

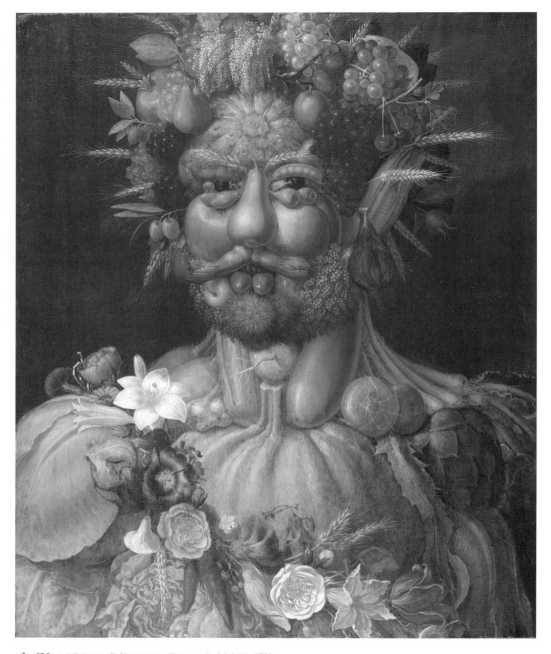

베르툼누스(루돌프 2세) Vertumnus (Emperor Rudolph II), 1591

기분이 좋을 때 보면 새롭고, 기분이 좋지 않을 때 보면 불편하다. 내 마음에 따라 다르게 보이는 것이 어디 그림뿐이겠냐만, 특히나 그의 작품은 어느 날은 웃으며 보게 되고, 어느 날은 사람을 이루는 것들이 주는 섬뜩함에 인상을 찌푸리며 보게 된다. 아마도 드러내고 싶지 않은데 다 들킨 것 같고, 보여주고 싶지 않은데 다 보여주는 것 같아서일 거다. 아르침볼도는 많은 요소를 조합해 인물화를 표현한 독창적인 두상조합頭上組合 기법으로 사실적이고 이상적인 표현이 중시되던 1500년대 후반에 많은 사람에게 시각적 충격을 던졌다.

〈베르툼누스〉는 아르침볼도가 황제 루돌프 2세를 그린 초상화다. 배로 코를 만들고, 호박은 가슴으로, 귀는 옥수수를 꽂고…. 누군가가 내 초상화를 논밭에서 자라는 채소들의 더미로 표현한다면 당황했을 법도 하다. 심지어 역사상 왕의 초상화를 이렇게 그린 사람은 없었다. 하지만 초상화의 주인공인 루돌프 2세는 참신한 아이디어라며 매우 좋아했다.

아르침볼도는 그림 제목으로 베르툼누스라는 계절을 관장하는 신의 이름을 빌렸다. 베르툼누스는 '변화한다'는 뜻으로 고대 에트루리아인이 섬겼던 신이다. 황제의 초상화에 신의 이름을 붙임으로써, 자연스럽게 황제가 세상을 아우르는 사람으로 느끼게 했다.

사서 The Librarian, 1566

자화상 Self Portrait, 1570

아르침볼도만의 비유가 담긴 초상화는 지금 봐도 충격적일
정도로 창의적인데 지금으로부터 400~500년 전에는 오죽했
을까. 하지만 그 새로움을 거부하지 않고 인정해준 뛰어난 황
제가 있었기에 이 그림은 세상에 남아 여전히 기억되고 있다.
결국, 세상은 '알아봐 주는가?'와 '왜 몰라 주는가?'의 끝없는
반복이 아닐까? 20세기 초반 현대 미술계는 당시에는 파격적
이었던 마티스나 피카소를 알아봐 주었고, 르네상스 시대의
후원자들은 미켈란젤로와 다빈치를 알아봐 줬고, 루돌프 2세
는 아르침볼도를 인정해주었다.

나는 어떤 사람인가. 과일같이 무르익은 사람인가, 책같이 깊은 사람인가, 동물같이 솔직한 사람인가, 불같이 화끈한 사람인가, 아니면 술처럼 헷갈리게 하는 사람인가…. 오늘은 나를 이루는 것들이 무엇인지에 대해 곰곰이 생각해보고 싶다. 그리고 아르침볼도가 자신의 새로운 표현을 창의성으로 인정해주고 지지해준 루돌프 2세를 만난 것처럼, 나를 몰라보는 사람이 알아봐 주길 하염없이 기다리고 에너지를 쏟기보다는 나를 알아봐 주는 사람에게 나를 더 보여주기로 한다.

◆ **주세페 아르침볼도** Giuseppe Arcimboldo

출생	1526.4.5 (이탈리아 밀라노)
사망	1593.7.11 (이탈리아 밀라노)
국적	이탈리아
활동 분야	회화
주요 작품	〈봄 Spring〉(1563), 〈사서 The Librarian〉(1566), 〈공기 Air〉(1566), 〈물 Water〉(1566), 〈불 Fire〉(1566), 〈법학자 The Jurist〉(1566), 〈여름 Summer〉(1572), 〈가을 Autumn〉(1573), 〈겨울 Winter〉(1573), 〈식물 Flora〉(1591)

피에르 에두아르 프레르
〈시장에서 돌아가며〉

시장에서 돌아가며 Returning from the market

혼자서는 절대 옮길 수 없는 짐도

둘이 함께라면 가능한 것,

그것이 바로 '협동의 힘'이다.

평범함이
비범함으로

〈시장에서 돌아가며〉 그림 속 두 꼬마가 무엇인가를 잔뜩 들고 어디론가 가고 있다. 바구니 안에는 사과가 가득하다. 양이 꽤 많아서 힘들어 보이지만 굳게 다문 입이 '우리 반드시 성공하자'라는 결심으로 보인다. 혼자서는 절대 옮길 수 없는 짐도 둘이 함께라면 가능한 것, 그것이 바로 '협동의 힘'이다. '벌들은 협동하지 않고는 아무것도 얻지 못한다. 사람도 마찬가지다'라고 했던 영국 시인 허버트의 말처럼 세상에는 결코 혼자서는 해낼 수 없는 일이 많다. 그럴 때마다 우리는 친구와 동료와 가족과 함께 그 일을 해낸다.

이 작품은 프랑스 화가 피에르 에두아르 프레르Pierre Edouard Frere, 1819~1886의 작품이다. 그의 아버지는 악보를 출판하는 일을 했고, 형 역시 화가였다. 가족이 예술계에 있는 화가를 만나면 참 반가워진다. 엄마와 나는 둘 다 미술을 전공해서인지 늘 통하는 것이 많았다. 프레르 또한 화가였던 형과 통하는 것이 많지 않았을까.

시장에서 돌아가며 Returning from the market

어린 요리사 The Young Cook

저녁 기도The Evening Prayer, 1857

꼬마 요리사

The Little Cook, 1858

1847년 프레르는 파리 근교의 에쿠엥Écouen이라는 작은 마을로 이사했다. 그리고 일주일에 며칠은 자신의 아틀리에를 개방했다. 동네 꼬마들은 자연스럽게 그의 화실에 구경 왔고, 프레르는 화실에 놀러 온 꼬마들을 주인공으로 서정적인 일상을 그림에 담았다. 그의 작품이 어렵지 않고 친근하게 다가오는 건 바로 그 소박함에 비밀이 있다. 대단하고 화려한 것을 그리려 하지 않고 그 당시 사람들의 평범한 일상을 그린 것.

그런 그림이야말로 보는 이에게 가장 잔잔한 감동을 준다. 당시 영국의 미술 비평가 존 러스킨은 일상을 침착하게 담아낸 그의 그림을 이렇게 극찬했다.

"프레르는 시인 윌리엄 워즈워드William Wordsworth가 보여주는 깊이감과 화가 조슈아 레이놀즈Joshua Reynolds의 우아함,

그림 그리는 학생

The Drawing Student,
1874

그리고 프라 안젤리코Fra Angelico의 성스러움을 자신의 작품 속에서 하나로 응집하고 있는 듯하다."

그의 그림은 시간이 갈수록 프랑스보다 영국에서 더 많은 사랑을 받았고, 집에 걸어놓기에도 적당한 크기라 더욱 인기가 좋았다. 살롱전과 세계 박람회 등에서도 많은 메달을 수상하며 인정받았다. 평범한 장면을 화폭에 담은 화가가 비범한 평가를 받은 것이다. 우리 삶도 그랬으면 좋겠다.

하루하루 평범하게 살지만 멀리서 볼 때는

모두 비범한 삶을 살아가고 있는 것처럼,

'소박한 일상을 매일 잘 살아내는 것만으로도 기적'이라는 말을

나는 프레르의 그림을 볼 때마다 떠올린다.

◆ **피에르 에두아르 프레르**Pierre Edouard Frere

출생	1819.1.10 (프랑스 파리)
사망	1886.5.23 (프랑스 에쿠엥)
국적	프랑스
활동 분야	회화
주요 작품	〈꼬마 요리사 The Little Cook〉(1858), 〈수유 시간 Feeding Time〉(1863), 〈좋은 이야기 A Good Story〉(1863), 〈학교 가는 길 Going to School〉(1878), 〈젊은 정원사 Les Jeunes Jardiniers〉(1881), 〈젊은 병사들 Young Soldiers〉

구스타브 클림트
〈에밀리 플뢰게의 초상〉

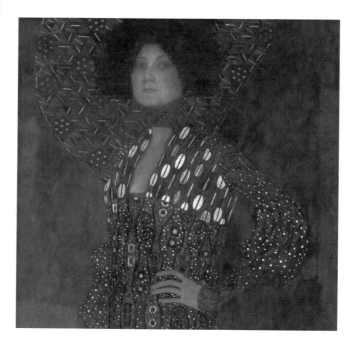

에밀리 플뢰게의 초상 Portrait of Emilie Flöge, 1902

때로는 결론을 맺지 않은 사랑이 더 아련하고
아름답게 비치기도 하는 법이다.

꽃이 없이
꽃을 그려 드립니다

'정신적인 사랑'을 뜻하는 '플라토닉 러브'에서 '플라토닉'은 고대 그리스의 철학자 플라톤에게서 유래했다. 플라톤은 『향연』에서 사랑을 찬양했는데, 이는 '지혜'에 대한 사랑이었다. 그는 지혜를 사랑하는 마음처럼 타인을 사랑하는 것이 올바른 방법이라고 했다.

미술사 내 화가와 뮤즈 커플 중에서 플라토닉 러브로 유명한 커플이 있다. 바로 화가 구스타브 클림트Gustav Klimt, 1862~1918의 친한 친구이자 패션 디자이너였던 에밀리 플뢰게Emilie Flöge다. 부유하지 않아 가족의 생계를 책임져야 했던 클림트에게는 다행히 '미술'이라는 능력이 있었다. 당시 화가들은 수많은 모델을 그렸기에 염문이 많았는데, 클림트의 모델이 되었던 여자 중에는 그와 육체적이고 순간적인 사랑을 나눈 여인이 꽤 여럿 있었지만 거기까지였다. 장남으로 태어나 부모 형제들을 모두 먹여 살려야 했고, 일찍 요절한 동생 에른스트의 가족까지 맡아야 했던 생활형 화가인 그에게 진중한 연애는 부담이었기 때문이다. 하지만 그런 그가 정신적으로 기댔던 유일한 여인이 바로 플뢰게였다.

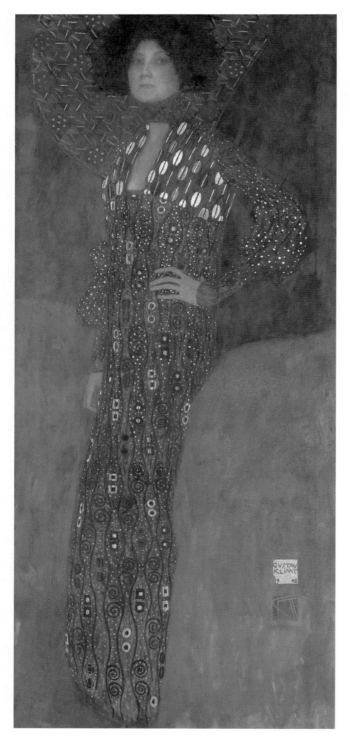

538

1904년, 플뢰게와 두 자매는 비엔나의 번화한 마리아힐퍼 거리Mariahilfer Strasse에 슈웨스턴 플뢰게Schwestern Flöge라는 패션 하우스를 열었다. 그 당시로서는 전례가 없는 독창적인 의상실이었다. 많은 사람이 코코 샤넬을 유명한 디자이너로 기억하지만, 플뢰게 역시 당대 코르셋으로부터 여성들을 해방시키기 위해 넓은 소매와 슬라브 민속 의상, 자수에서 영감을 얻은 섬세한 디테일의 옷으로 여성들을 위한 새로운 의복을 만들었다. 또한 플뢰게의 패션 하우스는 살롱식으로 독창적인 예술품과 골동품도 전시했다. 라피스라줄리 상감 상자, 거북이 등껍질 빗, 대리석 종이 공책, 은제 성배, 손으로 조각한 나무 인형 등 고혹적인 예술품과 함께 자매가 디자인한 옷들이 전시되었고, 기하학적으로 조각된 나무 의자 그리고 흑백 체크무늬 테이블 등도 있었다. 한마디로 당대 비엔나에서 핫한 플레이스다 보니 수많은 전위 예술가가 이 장소에 모였다. 클림트 역시 때때로 플뢰게와 협력하여 이 의상실에서 옷을 맞추고 디자인하고 바느질을 했다.

클림트가 그린 플뢰게의 초상화는 딱 한 점이다. 이 작품에서 클림트는 플뢰게를 자부심 넘치는 디자이너로서 표현했다. 허리에 손을 얹고 당당하게 우리를 마주하는 플뢰게의 눈빛에서 여신의 풍미와 패션 디자인 사업가로서의 품위가 동시에 느껴진다. 하지만 플뢰게의 어머니는 이 초상화를 좋아하

지 않았고, 클림트가 이 초상화를 고객에게 판매한 것에 화가 났다고 한다.

〈에밀리 플뢰게에게 보내는 엽서〉는 클림트가 직접 꽃을 그려서 플뢰게에게 안부 인사를 전하는 엽서다. 이 엽서에는 "꽃이 없어 이것으로 대신합니다."라는 클림트의 편지가 적혀 있다. 책 읽는 것은 좋아했지만 글 쓰는 것을 좋아하지 않았던 클림트가 그녀에게 보낸 편지만 400통이 넘는 걸 보면 클림트에게 플뢰게는 특별한 존재였다.

에밀리 플뢰게에게 보내는 엽서
Postcard from Gustav Klimt to Emilie Flöge, 1908

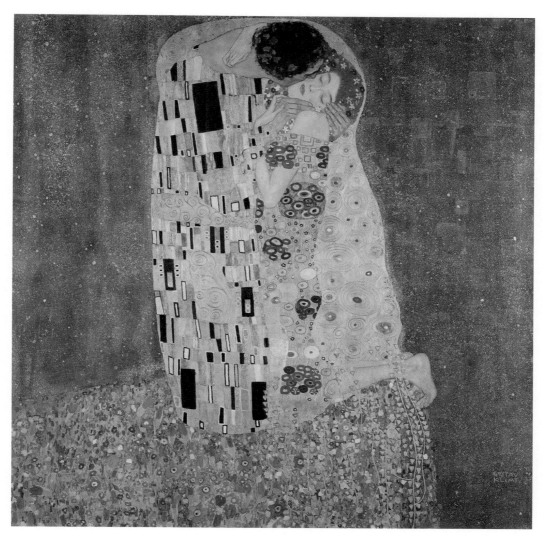

입맞춤The kiss, 1908

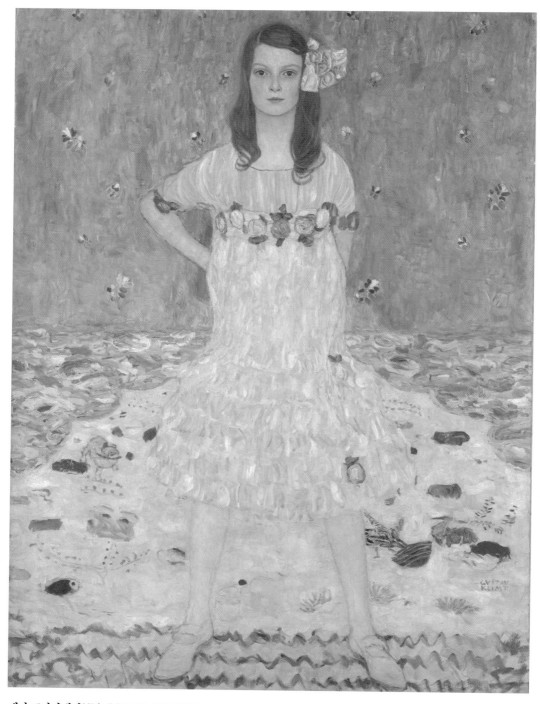

메다 프라마베시 Mäda Primavesi, 1912~1913

소냐 닙스 Sonja Knips, 1897~1898

평생 동안 꾸준히 소통하고 어쩌면 가장 친했던 플뢰게와 부부로서의 인연은 맺지 못한 채 결국 클림트는 세상을 떠났다. 그가 떠난 뒤 플뢰게는 그의 유작과 친자 관련 소송을 정리해 주었고 평생을 혼자 살았다. 때로는 불완전한 형태의 사랑과 결론을 맺지 않은 사랑이 더 아련하고 아름답게 비치기도 하는 법이다.

1900년대 클림트는 비엔나에서 여성의 초상화를 가장 아름답게 그려낸 화가다. 그가 그린 여성의 초상화를 보면 얼굴 표현은 고전적이고 사실적이지만, 의상과 배경은 서로가 구분이 안갈 정도로 기하학적이면서도 장식성이 강하다. 하지만 모든 작품이 조화롭다는 것이 클림트의 초상화가 가진 최고의 매력이다. 이 때문에 당대 비평가였던 베르타 추커칸들Bera Zuckerkanil은 클림트의 초상화를 두고 이렇게 말했다.

"클림트의 초상화는 오로지 오스트리아 땅에서만 피어날 수 있는 꽃들을 그려보게 만든다."

하지만 클림트는 정작 본인의 자화상은 남기지 않았다. 자신에 대해 알 수 있는 글이나 자서전 역시 없다. 『KLIMT 구스타프 클림트』에서 그는 본인의 자화상이 없는 것에 대해 이렇게 말한다.

"나는 내가 그릴 줄 알고, 데생도 할 줄 안다고 생각한다. 그리고 다른 이들도 그렇게 생각할 것이다. 그러나 나는 그것이 사실인지 확신이 서지 않는다. 다만 내게 이 두 가지만은 확실하다. 첫째, 나의 자화상은 없다는 점이다. 나는 '작품의 대상'으로서의 나 자신에게는 흥미가 없고, 오히려 다른 사람들, 특히 여성에게 관심이 있으며, 색다른 자연 현상에 더 큰 흥미를 느낀다. 확실히 개인으로서의 나는 그다지 흥미로운 사람이 못 된다. 내게는 볼 만한 별난 구경거리가 하나도 없다. 나는 화가이므로 아침부터 저녁까지 매일 그림을 그린다. 인간의 형상과 풍경, 그리고 이따금씩 초상화들을.

둘째, 글로 쓰여진 말과 마찬가지로 말로 행해지는 말도 내게는 익숙하지 않으며, 나의 작업, 또는 나 자신에 관한 나름대로의 생각을 피력할 때조차도 그것은 내게 익숙치 않다는 점이다.

아주 간단한 편지 한 장일지라도 글을 써야 할 때면 나는 배멀미와도 같은 두려운 감정을 맛본다. 따라서 그림으로든 글로든 간에 나의 자화상을 보겠다는 생각은 버려야 할 것이다. 이 점을 유감스럽게 생각할 필요는 없다. 만일 누군가가 화가로서의 나—내게서 흥미를 가질 만한 유일한 점인데—에 대해서 무언가를 알고자 한다면 내 그림들을 주의 깊게 바라보기를! 그리고 그 안에서 나라는 사람과 내가 원하는 것을 찾아내기를!"

자신에 대해 알려면 자신의 그림들을 주의 깊게 바라보고 그 안에서 자신을 찾고, 자신이 원하는 것을 찾아내라는 클림트의 말은 오랜 시간 나에게 예술가로서의 견고한 자신감으로 전달되었다.

'나에 대해 알리기 위한 가장 중요한 방법은

사람들이 내가 만든 창작물 안에서 나에 대해 찾게 할 것'

클림트가 나에게 알려준 중요한 삶의 조언이다.

◆ **구스타브 클림트** Gustav Klimt

출생	1862.7.14 (오스트리아)
사망	1918.2.6 (오스트리아)
국적	오스트리아
활동 분야	회화
주요 작품	〈유디트 Judith〉(1901), 〈프리차 리들러의 초상 Portrait of Fritsa Reidler〉(1906), 〈아델레 블로흐 바우어의 초상 Portrait of Adele Bloch-Bauer〉(1907), 〈입맞춤 The Kiss〉(1908), 〈다나에 Danaë〉(1908), 〈아담과 이브 Adam and Eve〉(1918)

아르히프 쿠인지
〈크림반도의 바다〉

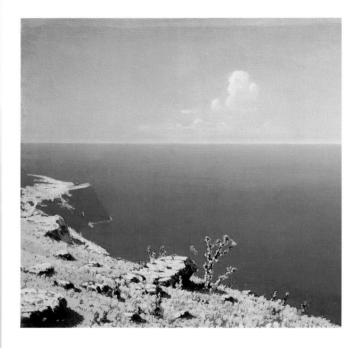

크림반도의 바다 The Sea. The Crimea, 1908

걸음이 선물하는 세상들로부터

우리는 얼마나 많은 것을 배우는가.

걸음이
선물한 세상

도보 여행을 좋아했던 러시아의 화가 아르히프 쿠인지Arkhip
Kuindzhi, 1842~1910가 남긴 그림들은 하나같이 내게 '걸음이
선물한 세상'이다. 차로 가면 보지 못하는 이야기들, 바삐 가
면 보이지 않는 장면들을 준비된 선물처럼 꺼내준다.

구두 수선공이었던 쿠인지의 아버지는 그가 여섯 살이 되던
해 세상을 떠났다. 힘든 가정 형편 속에서도 그는 화가의 꿈
을 잃지 않았다. 그의 나이 열여덟, 사진관에서 교정을 보는
일로 처음 생계 활동을 시작한다. 그렇게 차곡차곡 돈을 모아
사진관을 차리지만, 사진관에 그의 꿈을 가두어놓기에는 화
가가 되고자 하는 열망이 너무 컸다.

쿠인지는 자신이 살았던 타간로크Taganrog를 떠나 명망 높은
미술학교가 있는 상트페테르부르크로 간다. 체계적으로 미술
을 배워본 적이 없었던 그는 연속으로 두 번이나 상트페테르
부르크 미술학교에 낙방하지만, 다행히 청강생 자격으로 수
업을 들을 수 있었다.

미술 공부를 마친 그는 러시아 전역과 서유럽을 여행하며 대
가들의 작품을 공부한다. 여행길에서 그가 남긴 풍경화는 아

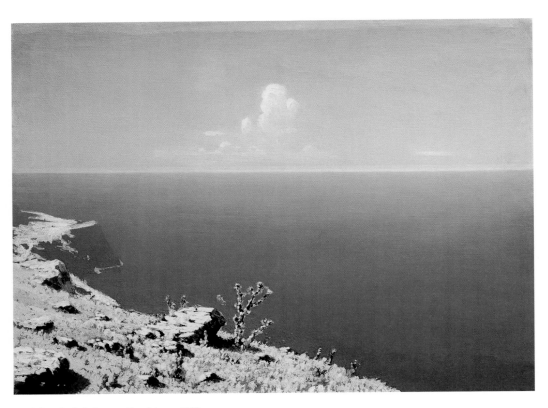

크림반도의 바다The Sea. The Crimea, 1908

밤
Night, 1908

무도 흉내 낼 수 없는 색과 빛이 만나서 그만의 온화한 느낌을 만들어냈고, 사람들의 사랑을 듬뿍 받았다. 러시아라는 나라가 지닌 혹독한 기후 속에는 이렇게 청명한 자연도 포함되어 있었다.

도시에서는 잊고 있었던 걸음들이 여행지에 가면 살아난다. 걸을 때마다 목적지가 바뀌고, 목적지에 도달하기도 전에 더 많은 것들을 보게 되는 것이 여행이다. 이것이 일상에서보다 여행길에서 걸음을 더 사랑하게 되는 이유다. 그의 풍경화는 여백이 많아 완성이자 미완성과 같은 공간이다. 이 공간에 무엇을 더 그려 넣어도 전혀 어색하지 않지만, 아무것도 그려 넣지 않아도 이미 가득하다.

자작나무 숲 A Birch Grove, 1901

자작나무 숲
The Birch Grove, 1879

19세기 프랑스 고전주의 미술의 대가 장 오귀스트 도미니크 앵그르Jean Auguste Dominique Ingres, 1780~1867는 '화가에게 풍경화는 철학 수업을 받는 것과도 같은 과정'이라고 했다. 풍경화는 인물화와는 다르게 심정을 드러내지 않는다. 이런 면에 있어서는 늘 제자리에서 움직이지 않는 정물화와도 비슷하다. 하지만 풍경화 속 주인공들은 생명이 있기에 정물화와는 또 다르다. 바람이 불면 부는 대로 짓밟히면 짓밟히는 대로 자리를 지킨다. 풍경은 바람이나 빗방울이, 파도나 사람이, 그리고 계절이 움직여야 변한다. 자기가 욕심내서 먼저 앞서 나가려 하지 않고, 너로 인해 바뀐 내 모습이 싫다고 투정부리지 않는다. 그리고 늘 원래 돌아가야 할 풍경으로, 원래의 계절로 다시 돌아간다. 그것이 소멸이든 생성이든 자연이 하자는 대

로 한다. 앵그르의 말대로라면 쿠인지의 풍경화는 우리에게
사색할 기회를 주는 철학 수업이 맞다.

1892년 쿠인지는 자신이 공부했던 상트페테르부르크 미술학
교의 교수가 되지만 1897년 정부에 항의하는 학생들을 보호
하려다 교수직을 박탈당한다. 그리고 마흔 살이 되면서 모든
전시를 중단한다. 그때부터 30년간 조용히 그림을 그리며 자
신이 가진 모든 재산과 땅을 기부하여 젊은 화가 지망생들을
위한 장학금 단체를 만든다.

드네프르의 붉은 석양
Red Sunset on the
Dnieper, 1905~1908

처음부터 아무것도 가지지 않았던 것처럼 자신이 얻은 재산과 명성을 다시 돌려놓는다. 그가 평생을 그린 풍경들이 늘 제자리로 돌아갔던 것처럼 그도 그랬다. (훗날 제자들은 그의 이름을 딴 '쿠인지 예술가 협회'를 만든다.)

러시아의 음유시인으로 불리는 그의 그림들은 걸음이 선물하는 세상들로부터 우리가 얼마나 많은 것을 배우는지 넌지시 알려준다.

걸음으로 완성된 그의 풍경화는

언제나 더할 나위 없는 한 권의 철학책이다.

◆ 아르히프 쿠인지 Arkhip Kuindzhi

출생	1842.1.27 (우크라이나 마리우폴)
사망	1910.7.24 (러시아 상트페테르부르크)
국적	러시아
활동 분야	회화
주요 작품	〈자작나무 숲 The Birch Grove〉(1879), 〈드네프르의 달빛이 비치는 밤 Moonlit Night on the Dnieper〉(1880), 〈드네프르의 강 Night on the Dnepr〉(1882), 〈엘브루스 Elbrus〉(1895), 〈우크라이나의 저녁 Evening in the Ukraine〉(1901)

우크라이나의 저녁 Evening in Ukraine, 1878~1901

콘스탄틴 소모프
〈여인 앞에 무릎을 꿇고 있는 청년〉

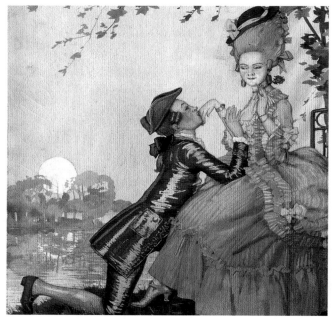

여인 앞에 무릎을 꿇고 있는 청년A Youth on His Knees in Front of a Lady, 1916

찬란했던 순간도, 잊지 못할 기억도

한바탕 시끄러웠던 불꽃놀이처럼 막을 내린다.

로맨스가
필요해

어떤 로맨스 영화는 새드엔딩이었는지, 해피엔딩이었는지 아무리 생각해도 떠오르지 않는다. 사랑이 세상의 전부라고 여겼던 시기에 본 대부분의 로맨스 영화들이 내겐 그렇다. '나 그 영화가 정말 좋았어. 최고였어.'라고 말하면서도 영화 속 커플이 어떻게 됐는지 도무지 기억나지 않는다. 사랑했던 과정들이 너무나 예뻐서, 너무나 아름다워서 나도 모르게 그것만으로도 충분했었노라고 생각해버린다.

〈여인 앞에 무릎을 꿇고 있는 청년〉은 러시아의 화가이자 일러스트레이터였던 콘스탄틴 소모프Konstantin Somov, 1869~1939가 그린 것이다. 그의 작품에 등장하는 여인들은 내 어린 시절 가지고 놀던 인형의 드레스를 입고 있고, 오매불망 기다리며 즐겨보던 만화 〈베르사유의 장미〉의 주인공 같다. 그도 그럴 것이 소모프가 가장 좋아한 화가는 로코코 시대를 대표하는 화가인 장 앙투안 와토와 프랑수아 부셰François Boucher 였다. 19세기 말부터 20세기 초에 활동했던 그가 18세기의 예술을 좋아한 것이다. 로코코 시대에 대한 그의 사랑은 그림

여인 앞에 무릎을 꿇고 있는 청년 A Youth on His Knees in Front of a Lady, 1916

에로틱 신 *Erotic Scene*

곳곳에서 확인할 수 있다. 사랑에 대한 이야기나 축제 같은
분위기가 자주 등장하고, 신비스럽고 몽환적인 느낌으로 연
출된다.

그가 활동하던 시기의 프랑스 미술은 이미 아카데미즘적인
고전 미술에서 벗어나, 그림에서 현실과 일상을 이야기하는
인상주의의 움직임이 활발했으며 회화의 본질을 다시 정의하
려는 새로운 화파들이 등장했다. 하지만 소모프의 관심은 여
전히 과거인 18세기 로코코 시대를 향해 있었고, 그림 속 주

여름
Summer, 1919

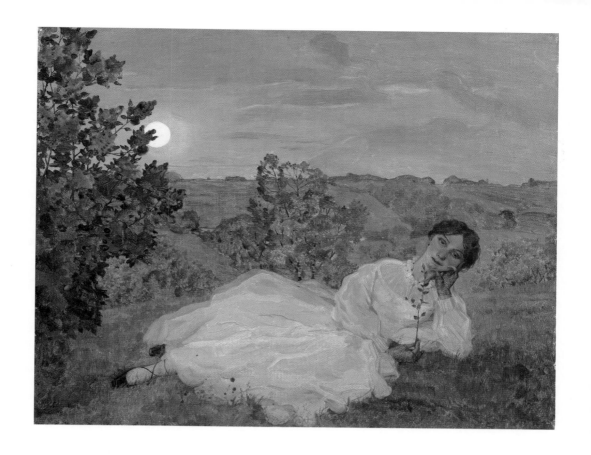

석양의 휴식
Repose At Sunset, 1922

제들도 심지어 왕족이나 귀족들의 모습이었다. 다들 더 이상 그리지 않는 로코코 이미지를 꾸준히 자신만의 감성으로 독특하게 표현한 것이다.

그가 화폭에 담은 장면들은 로코코 시대 같으면서도 세기말 러시아의 혼란스럽고 야릇한 분위기로 다가온다. 과거를 그려냈지만 현대를 풍자하는 것처럼 느껴지기도 한다. 그렇게 세련됨과 복고적인 느낌이, 불손함과 사랑스러움이, 무거움과 위트가 동시에 공존하는 작품으로 남았다.

공원의 불꽃놀이 Fireworks in the Park, 1907

무지개가 있는 풍경
Landscape With Rainbow

늘 그렇듯 사랑은 쉬운 말로 시작된다. 오늘 입은 옷이 참 어울린다거나 날씨가 너처럼 참 맑다거나, 그렇게 간단하고 상투적인 말이 진리가 되어 마음에 무지개를 만든다. 그림 속 그녀의 사랑도 오늘은 무지개 같은 날이다. 그리고 늘 그렇듯 사랑은 쉬운 말로 끝난다. 평범했던 사이가 특별해지는 순간 사랑이 시작되었듯 특별했던 우리가 평범해지고 지겨워지는 순간 사랑은 끝난다. 찬란했던 순간도, 잊지 못할 기억도 한바탕 시끄러웠던 불꽃놀이처럼 막을 내린다.

진정으로 좋은 작품은 그의 그림처럼 생기 있음과 생기 없음, 밝고 어두움, 활발함과 차분함이 그림 안에서 공존한다. 그리고 진정으로 좋은 사랑에도 행복만 있는 것이 아니라 고통이 함께하고, 충돌과 그에 대한 해결점이 공존한다.

웃으면서 하는 키스 The Laughed Kiss, 1909

예술의 기억과 감흥은 나의 기억과 어떻게 맞물리느냐에 따라 다르다.

그런 의미에서 소모프의 그림은

나에게 젊은 날의 연애 시절로 돌아가는 문이며,

결혼 후 무뎌진 일상을 달달하게 바꿔주는 사탕이다.

◆ **콘스탄틴 소모프** Konstantin Somov

출생	1869.11.30 (러시아 상트페테르부르크)
사망	1939.5.6 (프랑스 파리)
국적	러시아
활동 분야	회화
주요 작품	〈불꽃놀이 Fireworks〉(1906), 〈할리퀸과 죽음 Harlequin and Death〉(1907), 〈겨울 스케이트장 Skating Rink in Winter〉(1915), 〈파랑새 Blue Bird〉(1918), 〈무지개 The Rainbow〉(1927)

모리스 드니
〈부활절 미스터리〉

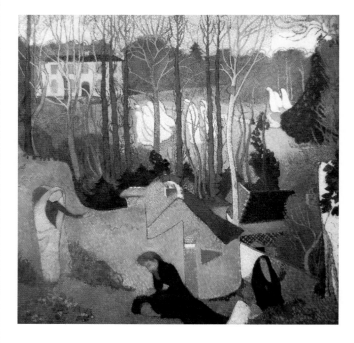

부활절 미스터리 Easter Mystery, 1891

> 드니의 그림과 같은 곳에 내가 사랑했고,
>
> 보고 싶은 사람들이 있다고 생각하면
>
> 헤어짐의 절망 앞에서도 현실을 살아갈 수 있다.

모리스 드니의
파라다이스

시카고 미술관에는 미국 화가들 못지않게 유럽 화가들의 작품이 많다. 미로 찾기 같은 전시실을 지나 우연히 마주한 모리스 드니Maurice Denis, 1870~1943의 그림 〈부활절 미스터리〉를 보고 멍해졌다. 그날은 내 할아버지의 발인 날이었다. 정상적인 손녀라면 난 드니의 그림처럼 할아버지의 장례식이 진행될 묘지 같은 장소에 있어야 했다. 그런데 내가 있는 곳은 외국의 한 미술관이었다. 며칠 전 엄마로부터 다급하게 전화가 왔었다. 할아버지가 갑자기 돌아가셨다는 소식이었다. 치매로 요양원에 있던 나의 할아버지는 아버지가 깨끗하게 목욕을 시켜주고, 그날 밤 평온한 미소로 잠이든 채 내가 한 번도 가보지 않은 먼 곳으로 길을 떠났다.

비행기 표를 구하려고 이리저리 수소문하고 발을 동동 굴렀지만, 빨리 가더라도 장례식이 끝난 후에야 도착할 수 있었다. 결국 나는 부끄럽고 죄스럽게도 할아버지 장례식에 참석하지 못했다. 그렇게 몸은 시카고 미술관에, 마음은 할아버지의 장례식에 있었다.

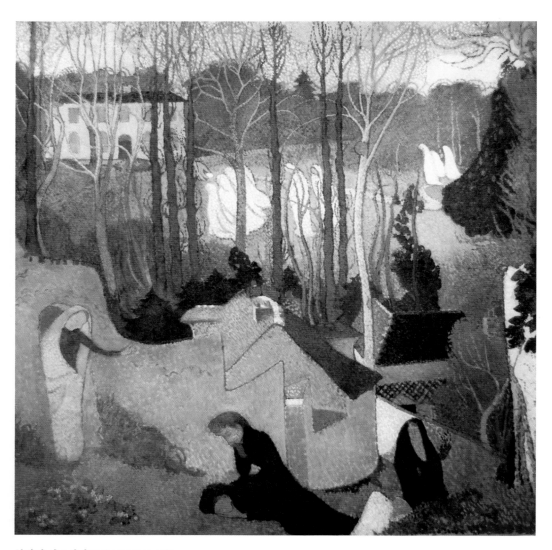

부활절 미스터리 Easter Mystery, 1891

그리고 나에게 드니의 이 작품은 세상을 떠나는 사람에게 보내는 그림이 되었다. 이 작품을 볼 때마다 그날의 기억 때문인지, 장례식에 참석하지 못한 게 죄송해서인지 목에 힘을 꽉 주게 된다. 그리고 내게 주어진 이 삶에 최선을 다해 살아내겠노라고 할아버지에게 무언의 편지를 보낸다. 그의 작품을 볼 때마다 마음을 단단히 하고 할아버지에게 말한다. 우리가 가본 적 없는 천국이라고 불리는 그곳에서 평화롭게 지내라고.

드니가 그린 〈파라다이스〉에는 숲이 우거져 있고 어린 천사들이 뛰어놀고 있다. 이곳의 배경이 된 지역은 프랑스 북쪽 브르타뉴Bretagne 지방이다. 청소년 시기에 부모님과 휴가차 브르타뉴에 방문했던 드니는 신혼여행 역시 이곳으로 왔고, 화가로 성공한 후에는 이곳에 저택을 짓고 정착했다. 그림 속에 천사와 함께 뛰노는 아이들은 화가의 다섯 자녀다. 공기 좋고 풍경 좋은 자연, 그리고 보금자리가 있고 자신의 가족이 있는 곳. 드니에겐 브르타뉴가 파라다이스였다.

삶과 죽음 사이에는 커튼이 드리워져 있다. 어제까지는 '삶' 쪽에 있던 사람이 갑자기 내일이 되면 '죽음'이라는 커튼 너머로 넘어간다. 서로는 서로를 볼 수 없지만, 영원히 기억할 수 있다. 드니는 늘 그 커튼을 열어젖히는 화가다. 그리고 그 어떤 화가보다 종교화에 매료되었던 사람이다. 그의 나이 열세 살인 1884년부터 쓴 일기에는 자신의 여러 관심사가 담겨

봄날Springtime, 1894~1899

있다. 드니는 청소년 시기부터 지역 교회에서 열리는 의식에서 많은 영감을 받았다. 또한 루브르 박물관을 자주 방문해 르네상스의 거장 프라 안젤리코Fra Angelico, 라파엘Raphael, 보티첼리Botticelli의 작품을 보고 감탄하며 성장한다. 열다섯 살의 드니는 일기 속 문장에서 "나는 기독교 미술가가 되어 기독교의 모든 신비를 기념하는 그림을 그릴 것이다."라고 말했다.

신비로운 수확 La Vendange Mystique, 1890

황혼의 수국 Crépuscule Aux Hortensias, 1918

평생에 걸쳐 예술의 본질은 종교적이라고 말했던 드니의 그림을 볼 때마다 나는 내가 아직 가보지 않은 죽음의 커튼 너머의 파라다이스를 상상한다. 화가가 답을 내리는 사람이 아니라 질문을 하는 사람이라면, 그의 그림은 우리를 두고 먼저 떠난 소중한 사람들이 이렇게 살아갈 것 같지 않냐며 질문한다. 드니의 그림과 같은 곳에 내가 사랑했고, 보고 싶은 사람들이 있다고 생각하면 헤어짐의 절망 앞에서도 현실을 살아갈 수 있다.

누군가의 일상에서 종교는 부가적이지만,
죽음 앞에서는 전부일 때가 많았다.
드니는 누군가의 죽음 앞에서 세상의 모든 신을 부여잡았던
우리의 기억을 더욱 아름답게 직시하게 해준 화가다.

◆ **모리스 드니** Maurice Denis

출생	1870.11.25 (프랑스 그랑빌)
사망	1943.11.13 (프랑스 파리)
국적	프랑스
활동 분야	회화, 판화
주요 작품	〈청소하는 사람들 Les balayeurs〉(1889), 〈등을 보이고 앉아 있는 나체 여자 Femme nue assise de dos〉(1891), 〈숲 속의 예배 행렬 La procession sous les arbres〉(1893)

인생 그림 55

제임스 애벗 맥닐 휘슬러
〈검정색과 금색의 녹턴: 떨어지는 불꽃〉

검정색과 금색의 녹턴: 떨어지는 불꽃 Nocturne in Black and Gold: The
Falling Rocket, 1875

화면 가득 어두운 밤하늘이 가득하다.

하늘에서 은하수가 우수수 떨어지는 듯하다가도,

반대로 불꽃이 하늘로 분수처럼 솟구치는 것 같기도 하다.

음악 제목이 그림에 영감을 준
휘슬러의 작품: 녹턴

예로부터 화가와 음악가는 서로 통하는 점이 많았다. 오스트리아를 대표하는 화가 클림트는 슈베르트를 좋아해 이미 그가 세상을 떠났음에도 불구하고 피아노 치는 모습을 그렸고, 낭만주의 음악의 대표주자 쇼팽은 화가 들라크루아와 친해 그의 초상화로 남겨진 바 있다. 또한 추상미술의 대가 칸딘스키는 1911년, 뮌헨에서 열린 쇤베르크의 음악회를 감상한 후 영감을 받아 〈인상 III impression III〉을 추상화로 남긴 바 있다. 이렇게 음악가와 화가는 서로 영향을 주고받으며 시대마다 소통했고, 그 소통을 예술로 남겼다.

화면 가득 어두운 밤하늘이 가득하다. 하늘에서 은하수가 우수수 떨어지는 듯하다가도, 반대로 불꽃이 하늘로 분수처럼 솟구치는 것 같기도 하다. 해변에는 몇몇 사람의 그림자가 보이는데 그마저도 사람인지 그림자인지 구분이 어렵다. 하지만 지금 이 작품 속 공간이 깜깜한 밤바다라는 것, 분위기가 황홀하다는 것만은 느껴지는 듯하다.

미국의 화가지만 유럽에서 인기가 많았던 화가 제임스 애벗 맥닐 휘슬러James Abbott McNeill Whistler, 1834~1903의 〈녹턴〉 연작 중

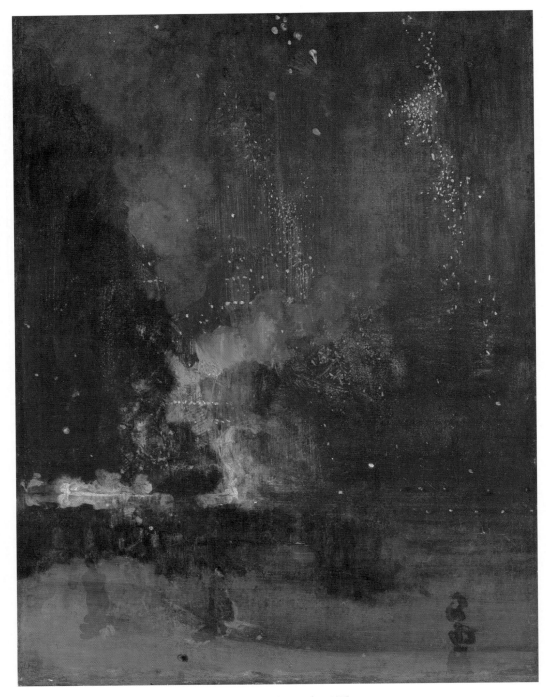

검은색과 금색의 야상곡 Nocturne in Black and Gold-The Falling Rocket, 1875

한 점인 이 작품의 제목은 〈검정색과 금색의 녹턴〉이며, 1875년에 그려졌다. '녹턴'은 밤의 심상 즉 '밤 풍경'을 의미한다. 실제 내가 느낀 것처럼 이 그림은 불꽃놀이를 하는 영국 런던 밤하늘이다. 쇼팽의 열렬한 팬이었던 휘슬러의 후원자인 프레데릭 리처즈 레이랜드^{Frederick Leyland} 덕분에 이 그림의 작품 명은 〈녹턴〉이 되었다. 당시 컬렉터였던 레이랜드는 휘슬러에게 밤 풍경을 의미하는 '녹턴'이라는 제목을 추천했고 휘슬러 역시 이 제목을 마음에 들어해 선택한다.

1871년 8월에 그려진 〈녹턴: 파란색과 은색-첼시〉는 휘슬러가 그린 〈녹턴〉 시리즈 중 처음 그린 작품으로 알려져 있다. 지금 이 작품은 영국의 테이트 갤러리^{Tate Britain Gallery}에 있다. 휘슬러는 당시 영국에서 지내면서 런던 템즈강의 달빛을 그렸다. 또한 자신의 작품에 나비 문양의 도장을 그렸는데, 그림 속에서도 나비 문양 도장을 찾아볼 수 있다. 당시 휘슬러는 이 작품을 두고 이런 말을 한다.

"'녹턴'이라는 단어를 사용함으로써 나는 예술적인 관심만을 나타내기를 원했고… 밤 풍경은 먼저 선, 형태 및 색상을 배열한 것이다."

실제 휘슬러는 미술이 꼭 모방해야 하는 것이 아니며, 눈으로

녹턴: 파란색과 은색-첼시 Nocturne: Blue and Silver-Chelsea, 1871

직접 볼 수 있는 나무나 꽃 등 대상의 표면만을 그리는 사람이 예술가라면 예술가의 왕이 될 수 있는 사람은 아마도 사진가일 것이라고 말했다. 진정한 예술가의 일은 눈에 보이지 않는 것, 즉 분위기나 순간도 미술적 재료로 표현해야 한다고 생각했다. 즉 그림이라는 것이 재현만을 목적으로 하는 전통 회화가 아니라 색채 구성을 위한 화가의 실험으로도 이해해야 한다는 것을 믿고 알렸던 화가다. 그래서 그는 제목에 '정렬', '조화', '심포니'와 같은 단어를 사용했다.

휘슬러는 1860년에서 1870년대까지 '녹턴'이라는 제목의 연작을 집중적으로 그린다. 지금 우리 눈에는 매혹적인 풍경이지만 당시 영국의 유명한 비평가 존 러스킨은 1877년 런던 그로브너 갤러리에 휘슬러의 작품이 전시되었을 때 "나는 지금까지 뻔뻔한 런던 내기들을 많이 봐왔지만, 관중의 면전에 물감통 하나 집어 던지고서 200기니의 값을 부르는 사기꾼의 경우는 들어보지도 못했다."라고 비판했다.

1878년 휘슬러는 러스킨을 명예훼손으로 고소한다. 재판 과정에서 러스킨의 변호사는 이 작품을 완성하는 데 얼마나 걸렸는지 물었고, 휘슬러는 이틀이 걸렸다고 답한다. 그러자 변호사는 작품을 완성하는 데 고작 이틀이라는 시간은 너무 짧다며 비판했지만 휘슬러는 아주 당당하게 말했다.

"나는 평생의 작업으로 얻은 내 지식에 대한 대가로 그 값을 요구했습니다."

결국 재판은 휘슬러의 승리가 되었고, 손해배상이 결정됐다. 하지만 손해배상금은 너무 적었고, 결국 휘슬러는 파산을 하게 되어 영국에서 지내던 집을 팔고 베니스로 떠난다.
훗날 프랑스 작곡가 클로드 드뷔시^{Claude-Achille Debussy,}

녹턴Nocturne, 1870~1877

1862~1918 역시 휘슬러의 〈녹턴〉 연작을 보고 영감을 얻어 '녹턴'을 작곡한다. 쇼팽에서 휘슬러, 휘슬러에서 드뷔시… 그들은 서로 영감을 주고받은 셈이다.

드뷔시는 작품 작곡 후 곡에 대한 상세한 설명을 덧붙여

감상자로 하여금 더 구체화된 느낌을 받을 수 있게 했는데,

세 악장 중 '구름'은 태양 속으로 사라져 가는 구름의 느릿하고

쓸쓸한 모습, '축제'는 눈이 부신 빛 속에 나타나는 축제의 춤,

'바다의 요정'은 달빛에 어린 은빛 파도 사이로 들리는

신비로운 노래라고 설명했다.

◆ 제임스 애벗 맥닐 휘슬러 James Abbott McNeill Whistler

출생	1834.7.14 (미국 매사추세츠주 로웰)
사망	1903.7.17 (영국 런던)
국적	미국
활동 분야	회화
주요 작품	〈검정색과 금색의 녹턴: 떨어지는 불꽃 Nocturne in Black and Gold: The Falling Rocket〉(1875)〈회색과 검정의 배열(화가의 어머니)Arrangement in Grey and Black No.1〉(1871), 〈회색의 편곡: 화가의 초상(자화상)Arrangement in Gray: Portrait of the Painter(self portrait)〉(1872), 〈파랑과 금색의 녹턴: 오래된 배터시 다리 Nocturne: Blue and Gold-Old Battersea Bridge〉(1872), 〈흰색의 교향곡 1번, 하얀 옷을 입은 소녀 Symphony in White, No. 1: The White Girl〉(1862)

빌헬름 함메르쇠이
〈두 개의 촛불이 있는 실내 풍경〉

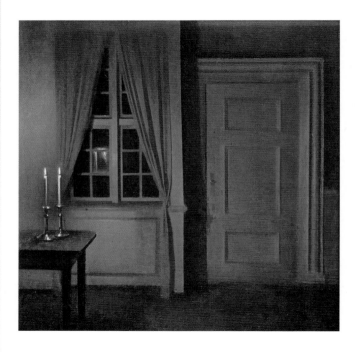

두 개의 촛불이 있는 실내 풍경 Interior with Two Candles

"나는 그의 작품과 내면의 대화를

나누는 것을 멈춘 적이 없다."

－릴케

양초의
미학

요즘은 집에 들어오자마자 가장 먼저 양초를 켠다. 이것은 내게 바깥세상으로부터의 퇴근이고, 집으로의 출근이라는 나만의 의식을 거행하는 것이다. 작년 크리스마스를 앞둔 어느 날 우연히 소품 가게에서 본 금빛 양초가 너무 예뻐 한걸음에 사집으로 데려왔다. 흔들리는 양초 불빛을 바라보면 묘하게 집중이 된다. 전등보다 아날로그한 그 누런 불빛에서 따뜻함을 느낀다. 그때부터 나는 줄곧 기분 전환을 위해, 차분해지기 위해 자주 양초를 켠다.

양초를 켜면 신기하게도 내 집의 뻔히 아는 모든 사물이 달라 보인다. 하얀 형광등 아래에서라면 분명 무심하게 보였을 테이블 주위의 커피잔이나 의자, 저 멀리 창가의 화분들, 아무렇게나 어질러놓은 책 등 아주 낯익은 일상의 사물들이 양초를 켜고 보면 묘하게 분위기 있는 편안한 느낌을 선사한다. 크게 드라마틱한 순간이 아니어도 양초 덕분에 괜히 나의 저녁은 낭만적으로 느껴진다.

양초를 켜는 문화는 일찍이 북유럽 사람들이 많이 해왔다. 북유럽에는 나라마다 '아늑함, 따스함, 안락함'과 어울리는 단어

들이 있다. 노르웨이는 '코슬리Koselig', 덴마크는 '휘게Hygge'가 그 예이다. 『휘게 라이프, 편안하게 함께 따뜻하게』의 저자이자 행복연구소 CEO인 마이크 비킹Meik Wiking은 북유럽 국가들이 행복에 관한 조사에서 늘 선두를 달리고 있고, 그중 덴마크가 줄곧 1위를 하는 이유를 '휘게'에서 찾는다.

휘게는 복잡함보다는 간소함, 서두르는 것보다는 느린 것, 새 것보다는 오래된 것, 자극적인 것보다는 은은한 것과 관련이 있다. 양초는 이 중 '은은한 것'을 담당한다. 덴마크 사람들은 자주 '휘게'라는 단어와 '휘겔리하다'라는 말을 사용한다. 이런 휘겔리한 분위기를 만드는 데 가장 중요한 소품이 바로 '양초'다. 양초를 켜고 혼자만의 고요한 저녁 시간을 보내거나 소중한 사람들과 모여 이야기를 나누는 것이 바로 덴마크 사람들이 추구하는 '휘게'한 분위기며, '휘겔리한 시간'이다.

도대체 양초를 켜는 것이 무엇이 좋을까 혼자 고민하다가 검색을 해보기로 했다. 양초가 나의 피로감을 줄여주고 안락함을 제공했던 것에는 나름 과학적인 이론이 있었다. 우리는 매일 전자기기나 대기오염으로 인해 플러스 이온들 사이에 둘러싸여 있다. 플러스 이온들은 우리 눈에 피로감과 불쾌감을 준다. 하지만 양초를 켜면 마이너스 이온이 방출된다. 양초에서 나오는 마이너스 이온이 방안으로 퍼지면 우리 주변에 널리 퍼진 플러스 이온을 중화시켜준다. 시각적인 색감과 양초가 데워주는 미세한 온도 덕분에 나는 매번 따뜻함을 느꼈던

실내, 인공조명Interior, Artificial Light, 1909

것이다. 덴마크 화가들 중에서 양초가 있는 풍경을 그 누구보다 매력적으로 그린 화가가 있다. 이제는 한국에서도 제법 팬층이 두터운 빌헬름 함메르쇠이Vilhelm Hammershøi, 1864~1916이다.

그는 늘 비슷한 실내 그림을 그렸다. 이 실내 풍경화들은 1890년대 후반부터 그의 대표작이 된다. 작품의 배경은 코펜하겐의 스트란가데 30번지와 25번지인 집이었다. 그는 스트

**젊은 여인의
뒷모습이 있는 실내 풍경**
Interior with Young Woman
Seen from the Back, 1904

 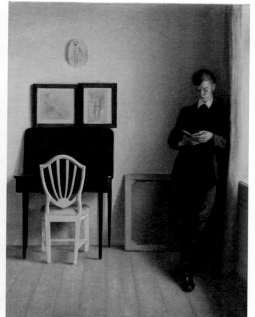

스트란가데 30번지 실내 풍경Interiør fra Strandgade 30, 1900 책을 읽고 있는 소년Interior with Young Man Reading, 1898

란가데 30번지에서 거의 10년을 살았고 25번지에서는 세상을 떠나기 전까지 3년을 살았다. 함메르쇠이가 코펜하겐에 있는 자신의 집 안 풍경의 각도를 조금씩 바꿔 부인을 그린 그림은 자그마치 60점이 넘는다. 그는 자신의 집을 수차례 묘사했지만 모두 조금씩 다르다. 햇빛에 비친 집 안, 그림자가 비친 벽과 바닥들이 섬세하게 모두 달라 기묘한 기분마저 든다. 마치 하나의 카메라를 삼각대에 세워두고 시간에 따라 조금씩 각도를 틀어 사진을 찍듯이 표현한 것처럼 말이다.

그가 그린 대부분의 작품에 자신의 누이였던 안나나 부인이었던 이다 또는 처남이자 화가 동료였던 페테르가 혼자 등장

다섯 남자의 초상화Five Portraits, 1901

했다면 〈다섯 남자의 초상화〉에는 여러 명의 남자가 양초를 켠 실내에 앉아 있다. 바로 함메르쇠이의 동생인 스벤트, 친구이자 건축가였던 토르발트 빈데스뵐, 미술사가 칼 마드센, 화가 옌스 페르디난드 빌룸젠과 칼 홀소에다. 남자들이 모인 저녁의 티타임이라고 하면 딱딱해 보이기 마련인데 그들을 감싸주는 양초가 있어 분위기가 단란해졌다. 화가를 바라보는 세 명의 예술가의 눈빛이 너무도 진지해 피식하고 웃음이 난다.

함메르쇠이의 그림에 유독 회색을 비롯한 무채색이 많은 이유는 그가 좋아했던 화법이 그리자이유grisaille였기 때문이다. 그리자이유는 회색조의 색채만을 사용해 그 명암과 농담으로 그리는 화법이다. 르네상스 시대의 화가들은 이 화법을 작품이 완성되기 전 모델링 할 때 많이 활용했는데, 무채색 톤으로 칠하다 보니 조각처럼 보이기도 한다. 실제 함메르쇠이는 프랑스 파리에 머물며 루브르 박물관에서 자주 시간을 보냈는데, 그의 마음을 현혹시킨 것은 그 어떤 명화도 아닌 고대의 돌조각이었다. 그는 고대의 석판화 부조에 온통 정신이 나가 그것을 그리며 회색 톤의 명암을 연습했다고 한다. 이 일화를 듣고 함메르쇠이의 그림을 보면 그가 얼마나 회색 톤을 사랑했는지 더 잘 느껴진다.

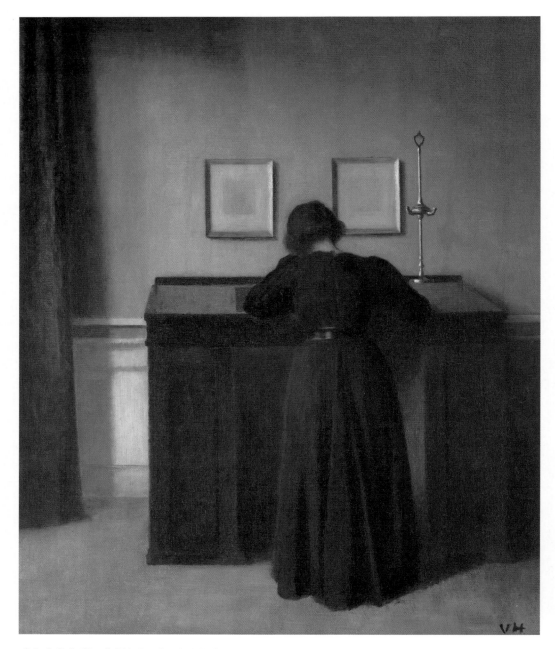

책상 앞에 서 있는 이다 Ida Standing At A Desk

미대 입시 시절, 석고 정물 수채화를 그릴 때 바로 채색을 하지 않고 어느 정도까지 붓으로 데생처럼 무채색만을 묘사해 톤을 쌓는데 그런 기법과 과정이 매우 흡사하다. 가끔 이 무채색 톤 쌓기를 무척 잘하는 친구들은 마무리 때 거의 색을 입히지 않아도 완성도가 높아지곤 했다.

"나는 그의 작품과 내면의 대화를 나누는 것을 멈춘 적이 없다."

_릴케Rainer Maria Rilke

시인 릴케가 함메르쇠이의 작품을 보고 한 말이다. 함메르쇠이가 세상을 떠난 후 한동안은 그를 기억하는 사람이 많지 않았다. 그렇게 잊혀지던 화가는 1980년대와 1990년대의 순회 전시회를 통해 많은 대중들에게 알려졌고, '북유럽의 베르메르'라는 별명으로 불렸다. 고요하고 신비감이 감도는 그의 실내 풍경은 시간이 흘러도 여전히 우리를 사색하게 한다.

"옛날에 꿈에서도 잊어버린 아주 옛날에, 촛불의 불꽃은 현자들을 사색하게 했던 것이다. 그것은 고독한 철학자들에게 많은 몽상을 주었다. 철학자의 책상 위, 스스로의 형태 속에 사로잡혀 있는 물건들, 천천히 가르쳐 주는 책들 옆에서 촛불의 불꽃은 끝없는 사상을 불러일으켰고 끝없는 오마주를 발생시켰다."

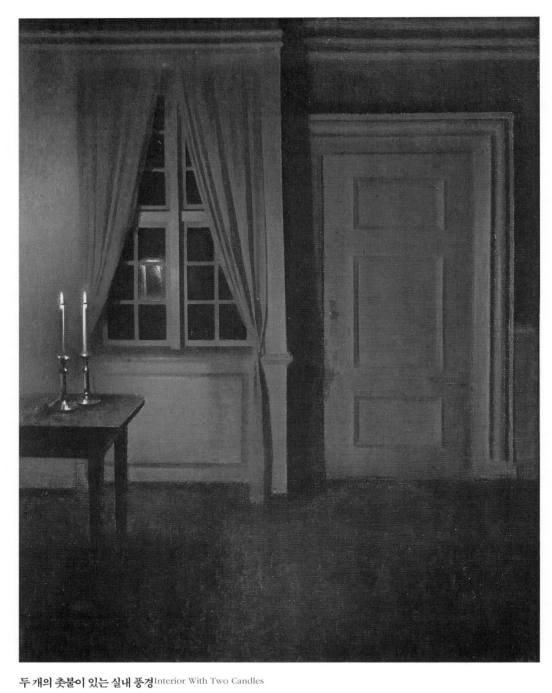

두 개의 촛불이 있는 실내 풍경Interior With Two Candles

함메르쇠이가 그린 양초가 있는 실내 풍경을 보며 오래전 읽고 메모해 놓은 가스통 바슐라르Gaston Bachelard의 책 『촛불의 미학』의 한 구절이 떠올랐다. 양초의 촛불은 고독한 철학자뿐만 아니라 바쁜 현대인들에게도 몽상의 기회를 준다.

고층 빌딩이 가득하고, 핸드폰이 쉴 틈 없이 울리고,

온종일 북적거리는 공간에서 일을 하고 돌아오면

나는 어김없이 양초를 켠다.

그러면 놀랍게도 함메르쇠이의

공간이 내게 현실이 되어 나타난다.

촛불은 내 공간에서 일어나는 모든 사건을

등대처럼 부드럽게 지켜봐 준다.

◆ **빌헬름 함메르쇠이** Vilhelm Hammershøi

출생	1864.05.15 (덴마크 코펜하겐)
사망	1916.02.13 (덴마크 코펜하겐)
국적	덴마크
활동 분야	회화
주요 작품	〈휴식Rest〉(1905), 〈다섯 남자의 초상화Five Portraits〉(1901), 〈두 개의 촛불이 있는 실내 풍경Interior With Two Candles〉

오거스터스 레오폴트 에그
〈여행 친구〉

여행 친구 The Travelling Companions, 1862

나의 책 읽는 모습을 화가가 그린다면

어떤 모습일까?

두 여자의 하루의 끝에
존재하는 책

화가 오거스터스 레오폴드 에그Augustus Leopold Egg, 1816~
1863의 〈여행 친구〉라는 작품은 우리 눈을 자주 의심하게 만
든다. 마주 보고 있는 두 여성이 같은 옷에 같은 분위기로 존
재하기 때문이다. 왼편에 앉은 여성은 눈을 감고 자고 있고,
오른편에 앉은 여성은 독서에 심취해 있다. 창문의 모양을 보
니 아마도 기차 안인 듯싶다.

건강이 좋지 않았던 에그는 영국 남부와 프랑스 남부를 자주
여행하며 평생 천식 치료를 받았다. 아마도 그림 속 두 여성
은 에그 자신의 양면의 자아가 아니었을까? 기차를 타고 여러
장소를 다니며 어느 날은 휴식을 취하고, 어느 날은 책에 침
잠하며 지냈을 것이다.

살아본 적 없는 시대에 만나본 적 없는 작가의 독서하는 일상
의 단면을 우리는 명화로 만날 수 있다. 이렇듯 미술 감상의
시간이 쌓이면 나만의 해석이라는 근간의 기둥이 마음에 여
럿 생긴다. 문득 생각한다. 나의 책 읽는 모습을 화가가 그린
다면 어떤 모습일까?

여행 친구 The Travelling Companions, 1862

'긴 하루가 끝나는 시간에 좋은 책이 기다리고 있다는 걸

알고 있는 것만으로 그날이 행복해진다'는 미국 시인

캐슬린 노리스Kathleen Norris의 말처럼

오늘도 나를 기다리고 있을 책을 생각하며

매일 기쁜 마음으로 하루를 시작한다.

◆ 오거스터스 레오폴드 에그Augustus Leopold Egg

출생	1816.5.2(영국 런던)
사망	1863.3.26(알제리 알제)
국적	영국
활동 분야	회화
주요 작품	〈과거와 현재 1. 불행Past and Present NO.1-Misfortune〉(1858), 〈과거와 현재 2. 기도Past and Present NO.2-Prayer〉(1858), 〈과거와 현재 3. 절망Past and Present NO.3-Despair〉(1858), 〈여행 친구The Travelling Companions〉(1862)

유고 짐베르크
〈상처 입은 천사〉

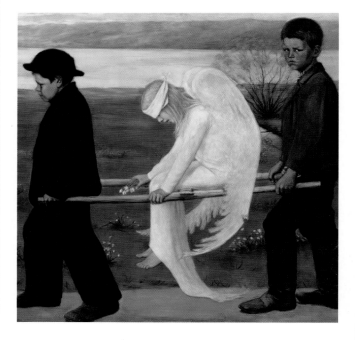

상처 입은 천사 The Wounded Angel, 1903

비관적인 낙천주의자, 긍정적인 비관주의자라는

모순적인 단어가 그의 그림 속에서 벌어진다.

내 안의 상처 입은 천사는
어디로 갔을까

헬싱키에 있을 때 틈만 나면 아테네움 미술관에 갔다. 그리고 가장 먼저 이 그림을 찾았다. 자꾸 생각이 나서다. 화가보다 그림이 더 유명한 작품, 정확한 해석은 존재하지 않지만 수많은 사람에게 의문을 남기는 작품. 바로 핀란드의 화가 유고 짐베르크Hugo Simberg, 1873~1917의 〈상처 입은 천사〉다. 2006년 핀란드 국민이 아테네움 미술관에서 진행된 투표에서 뽑은 핀란드 최고의 작품이기도 하니 국보급이라고 해도 과언이 아니다. 1996년에 결성된 핀란드의 심포닉 메탈 밴드인 '나이트 위시Nightwish'는 이 작품으로 시들지 않는 꽃 아마란스Amaranth의 뮤직비디오를 제작하기도 했다.

짐베르크는 내가 핀란드에서 가장 좋아하는 화가이기도 하지만 가장 친해지기 어려운 화가이기도 하다. 상징주의 화가들 대부분이 자신만의 독특한 내면세계를 시각적 심상으로 표현했듯이 그의 작품에도 죽음과 삶에 대한 이야기가 자주 등장한다.

여행 동반자 Travel Companions, 1901

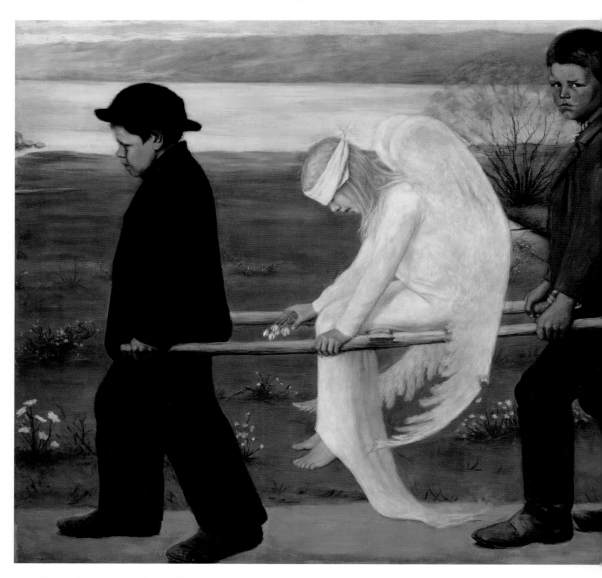

상처 입은 천사The Wounded Angel, 1903

힘을 잃은 듯한 천사가 두 눈을 가린 채 어디론가 가고 있다. 날개는 부러졌고, 피가 나고 있으며 천사의 두 손은 들것의 나무만이 그녀가 의지하는 상대인 듯 힘을 꽉 쥐고 있다. 두 눈에 감긴 붕대로 보아 그녀는 다시는 앞을 보지 못하는 것은 아닐까? 그녀에게 어떤 일이 일어난 것일까? 무기력한 그녀를 옮겨주고 있는 소년들의 표정이 인상 깊다. 앞서 걷는 소년은 입을 꾹 다문 채 묵묵히 걸어만 간다. 우리에게 그나마 소통의 기회를 주는 것이 뒤에 있는 녀석이다. 미안한 마음과 억울한 표정으로 어쩔 줄 모르는 녀석의 눈빛에서 상황이 더 안타깝게 전해진다.

화가는 이 그림에 그 어떤 의미도 설명도 남긴 것이 없다. 자신이 그린 그림은 보는 사람의 것이라고 생각한 화가의 마음 덕분에 이 작품은 훗날 무수히 많은 해석이 공존한다. 실제로 제목 역시 화가 짐베르크가 지은 것이 아니라 사람들이 지은 것이다. 이 그림을 가지고 사람들은 학대받고 버림받은 어린이들을 표현한 것이라는 이야기도 있고, 그가 늘 언급하는 메시지인 죽음을 기억하라(메멘토 모리)의 의미로 해석하기도 한다. 실제 짐베르크는 오랜 병상 생활을 끝내고 이 그림을 그렸다. 그렇다면 부상당한 천사는 화가 자신이 아닐지, 긴 시간을 침잠하며 사색한 삶과 죽음에 대한 질문을 그림에 담은 것일 수도 있다.

그는 〈상처 입은 천사〉를 그린 다음 해인 1904년, 핀란드 제

2의 도시인 남서부의 탐페레Tampere에 있는 탐페레 대성당Tampere Cathedral의 실내 장식을 위임받아 2년에 걸쳐 동료 화가인 매그너스 엔켈Magnus Enckell과 함께 성당 내부의 프레스코화와 스테인드글라스를 제작했다. 실제 그의 벽화는 성당에 있기에는 너무 파격적이었다. 그는 1896년 그린 〈죽음의 정원〉이라는 제목의 과슈 작품을 다시 벽화로 옮기는데 해골들이 꽃을 들고 있는 기괴한 이미지 때문에 당시 종교 지도자들에 의해 철거 논란이 있었다. 어둠과 죽음의 상징인 해골이 꽃에 물을 주고 가꾸고 있다. 심지어 가운에 꽃을 안고 있는 해골은 행복하게 웃고 있다. 어둠에도 밝음이 있고, 삶이 끝나는 곳에서도 꽃은 핀다.

죽음의 정원
The Garden of Dead,
1896

판케테 대성당 유고 집베르크의 프레스코화, 생명의 화환을 드 아이 Garland Bearer: Boy Carrying The Garland Of Life, 1905

기로에서 at the crossroads, 1896

그의 작품이 매력적인 연유는 자세히 보면 악한 것이 선해 보이고 선한 것이 악해 보이기 때문이다. 비관적인 낙천주의자, 긍정적인 비관주의자라는 모순적인 단어가 그의 그림 속에서 벌어진다. 애초에 선과 악은 존재하지 않았던 것처럼…. 이는 1896년 그린 〈기로에서〉라는 작품에서도 마찬가지다. 한 남자가 갈림길에 서 있고 왼편에는 천사가 오른편에는 악마가 그를 서로 끌어당기고 있다. 하루에도 여러 번 선과 악을 오고 가는 우리의 마음을 이렇게 잔인하지만 귀여운 동화처럼 표현한 화가가 또 있을까.

상징주의 화가이자 그래픽 아티스트였던 짐베르크는 많은 사람들에게 회화 작품으로 잘 알려져 있지만 실제로 그는 이제 막 문을 연 사진 예술 시대에 용기를 내 사진 작품을 남긴 포토그래퍼이기도 하다. 그의 초기 사진 작품 〈소년, 어부, 귀도Guido, Fish Boy〉를 보면 왜인지 모르게 〈상처 입은 천사〉 속 소년들과 같이 앞을 응시하는 시선에 나도 모르게 빤히 그들을 지켜보게 된다.

짐베르크는 〈상처 입은 천사〉를 꽤 오랜 시간 준비했다. 그의 수많은 스케치를 보면 그 흔적을 쫓아가 볼 수 있다. 헬싱키에는 바다와 호수를 낀 공원이 많은데 그림의 배경은 헬싱키 북부의 토뢰렌라티 베이Töölönlahti Bay다. 핀란디아 홀을 지나 북쪽으로 더 걷다 보면 그림의 배경이 되는 만이 펼쳐진다.

상처 입은 천사 스케치 연구 The Wounded Angel, Sketch, 1902

상처 입은 천사 풍경 연구 The Wounded Angel Landscape Study

이 그림을 마주할 때마다 이제는 어디로 갔는지 보이지 않는 유년 시절의 순수함을 떠올렸다. 우연히 마주한 사진 속 그의 모습이 너무 천진난만해 보여서일지도 모른다. 어쩌면 짐베르크의 그림 속 상처 입은 천사는 어른이 된 우리 자신일 수 있다. 어린 시절에는 순수하게 많은 것들을 표현하고 서슴없이 내어주었던 우리는 어른이 되고, 사회에 적응해 가며 변했다. 자신을 속이고, 누군가에게 일부러 상처를 내면서까지 나를 챙기고, 타인의 것을 빼앗아 내 것을 만들고, 친구마저도 어느 날은 경쟁자가 되어버리는 세상 속에서 우리는 우리가 천사였음을 잊어버렸다. 이제는 날개가 부러지고, 다시는 날지 못해도 내면에 모두 자신의 선한 마음 한 줄기씩은 기억하고 있다. 상처 입은 천사로 살아가고 있는 우리에게 짐베르크의 그림이 이야기하는 듯하다.

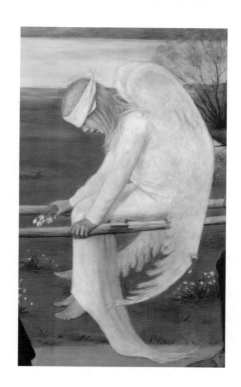

상처 입은 천사The
Wounded Angel, 1903

아직 꽃다발을 들고 있는 천사의 손을 보라고.

그녀의 손에 든 꽃송이를 보며 내 안의 선함을 보존하고 싶어진다.

내 안의 천사는 어디로 간 것일까.

◆ **유고 짐베르크**Hugo Simberg

출생	1873.6.24 (핀란드 하미나)
사망	1917.7.12 (핀란드)
국적	핀란드
활동 분야	회화, 벽화
주요 작품	〈죽음의 정원The Garden of Dead〉(1896), 〈상처 입은 천사The Wounded Angel〉(1903)

게르다 베게너
〈하트의 여왕(릴리)〉

하트의 여왕(릴리) Queen of Hearts(Lili), 1928

누군가를 온전히 사랑한다는 것은

온전히 이해한다는 것과 같은 말이 아닐까?

당신이 원하는 모습으로
살고 있나요?

"화가가 되고 싶은 게 아니라 여자가 되고 싶어."

영화 〈대니쉬 걸〉에서 가장 잊히지 않았던 대사다. 영화는 덴마크의 실제 부부 화가였던 게르다 베게너Gerda Wegener, 1886~1940와 에이나르 베게너Einar Wegener(훗날 릴리 엘베Lili Elbe, 1882~1931)의 실화를 바탕으로 한다.

에이나르와 게르다는 젊은 부부 화가였다. 둘은 덴마크 왕립 미술학교에서 처음 만나 순식간에 사랑에 빠졌다. 연인이나 부부가 함께 화가인 커플은 미술사 내에 꽤 여럿이 있다. 모딜리아니와 잔느 커플도 화가였고, 칸딘스키와 가브리엘 뮌터도 스승과 제자로 만나 연인이 되었으며, 피카소의 연인이었지만 그를 유일하게 먼저 떠난 여성인 프랑소와즈 질로도 화가였고, 프리다 칼로와 디에고 리베라도 끈끈한 부부였다. 각자 삶의 뒷이야기는 조금씩 다르지만 그들 모두 아쉽게도 남자가 더 유명세를 먼저 떨쳤거나 화가로서의 재능을 더 인정받았던 것이 사실이다. 에이나르와 게르다도 상황은 비슷했다. 남편 에이나르가 덴마크에서 풍경화가로 한창 인정받고 있던 시기, 부인 게르다의 그림은 비교적 늦게 알려졌다.

릴리 엘베, 테라스에서 게르다와 에이나르
Gerda and Einar at the terrasse, 1920

릴리 엘베, 호브로 피요르드의 포플러 나무
Poplerne langs Hobro Fjord, 1908

(실제 게르다는 순수 회화보다 프랑스에서 보그를 비롯한 여러 잡지
의 일러스트레이터로 더 큰 인정을 받았고 활발히 활동했다.)
하지만 게르다의 남편이자 풍경화가였던 에이나르의 작품은
생각만큼 찾기가 쉽지 않다. 그는 주로 같은 풍경을 여러 번
반복해서 그렸는데, 대부분이 그의 유년 시절 고향 풍경들이
다. 영화의 마지막 장면에서는 에이나르의 친구 한스와 게르
다가 함께 그 풍경을 보러 가기도 한다.

게르다는 덴마크 코펜하겐에서 예술가, 배우, 무용가들과 가
까이 지내며 공연에서 영감을 받았고 수동적인 여성보다는
활동적이면서도 본인을 꾸미는 여성 배우나 무용가를 그리고
싶어했다. 그러던 어느 날 게르다는 그림 모델을 서주기로 한
친한 무용가 친구가 약속 시간에 오지 못하자 작품을 더 빨리

VORE DAMER

Nr. 42. 15. Aargang. 19. Oktober 1927.

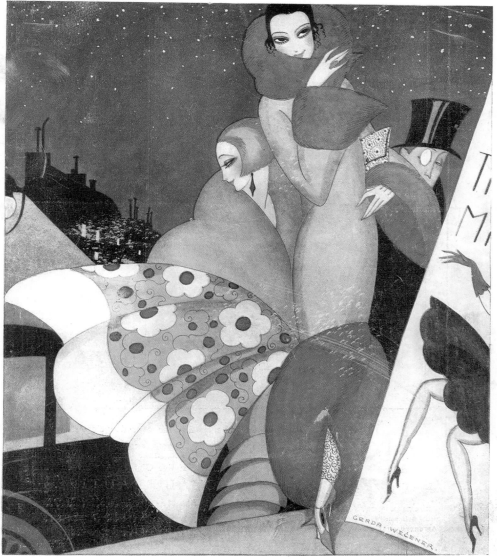

HASSELBALCH

Front page illustration by the Danish magazine 「Vore Damer」, 19 October, 1927

발레 쇼피니아나의 발레리나 울라 폴센 The Ballerina Ulla Poulsen in the Ballet Chopiniana, 1927

완성하고 싶은 마음에 남편 에이나르에게 친구의 발레리나 복장을 입히고 화장을 시킨다. 운명의 날은 그렇게 우연히 찾아왔다. 그날 이후 잠자고 있던 에이나르의 숨겨진 여성성이 깨어나기 시작했다.

"릴리! 오늘부터 릴리라고 부를게."

게르다와 그녀의 친구는 에이나르에게 '릴리'라는 이름을 지어준다. 훗날 릴리는 자신의 자서전 『Man Into Woman』에서 그날 부드러운 여성의 옷감이 주는 촉감에 극도의 편안함을 느꼈다고 회고했다. 사실 에이나르는 어릴 적부터 성 정체성에 혼란을 종종 느꼈지만 남자로서의 삶에 순응하려고 노력했다. 하지만 그는 게르다의 그림 모델이 되면서 점점 자기 안의 진실된 자아가 여성이라는 것을 확신한다. 에이나르는 릴리로서의 삶에 매우 만족하며 하루하루를 설레한다. (에이나르는 자서전에서 '릴리'는 미술에 관심이 없는 여성이라고 표현했다. 에이나르의 작품이 초반의 풍경화 이외에 없는 이유는 릴리로 활동한 시절에는 그림을 거의 그리지 않았기 때문이다.) 에이나르는 부인 게르다 몰래 여장을 하고 점점 릴리로 지낼수록 자신 본연의 삶을 살고 있다고 믿어 의심치 않았다.

한편 게르다는 남편의 여성적 분신인 '릴리'를 모델로 그린 작품으로 유명세를 얻는다. 많은 사람들이 '릴리'의 초상화를 좋아했다. 게르다는 파리에서 전시를 하고 수많은 화상으로

하트의 여왕(릴리) Queen of Hearts(Lili), 1928

녹색 깃털 부채를 든 릴리 엘베의 초상 Lili with a Feather Fan, 1920

릴리 엘베(에이나르 베게너)
Lili Elbe(Einar Wegener), 1922

모자를 쓴 두 여자(릴리와 친구)
Two Cocottes with Hats(Lili and friend), 1925

부터 호평을 받았다. 또한 릴리를 주인공으로 그린 관능적인
삽화들은 레즈비언 에로티카lesbian erotica라는 장르로 분류되
어 불법 미술 서적에 포착되기도 했고, 너무 에로틱한 그림들
때문에 대중들의 반발을 불러일으키기도 했다. 하지만 많은
논쟁 속에서 대중들에게 더욱 알려지기도 했다.

잠시 동안은 게르다도 릴리도 서로가 원하는 것을 얻어 행복
해 했다. 둘은 사람들에게 '릴리'를 에이나르의 사촌이라고 소
개했으며 게르다의 예술 세계에서 뮤즈인 릴리의 존재가 커
질수록 남편인 에이나르는 사라져 갔다. 하지만 게르다는 현

실을 직시한다. 그녀는 이제 그만 남편으로서의 에이나르로 돌아와 달라고 부탁하지만 그는 절대로 그럴 수 없다고 한다. 괴로운 것은 게르다도 마찬가지였다. 자신이 그토록 사랑하는 남편이 진심으로 되고 싶고 인정하는 자아는 남자가 아닌 여성인 '릴리'임을 그녀도 알았기 때문이다.

행복이 차례로 떠날 때 우리는 어떻게 하는가? 게르다는 남편도, 결혼 생활도 차례대로 손에서 놓아야 했다. 하지만 그녀는 남편이 행복할 수 있는 방법이 여성이 되는 것임을 이해하고 끝까지 지지한다. 남편의 존재가 이 세상에 사라지게 될지라도 그녀가 릴리로서 새로운 삶을 꿈꾸는 것을 끝까지 돌봐준다. 에이나르가 의사를 찾아가 진심으로 나는 내가 여자라고 생각한다고 했을 때, 그녀 역시 자신도 그렇게 생각한다고 말할 때, 나는 게르다가 진심으로 릴리의 영혼을 이해했다고 생각했다. 대부분의 의사들은 모두 릴리를 정신분열 환자로 인식했다. 하지만 유일하게 그녀가 자아를 찾기 위해 얼마나 노력하는지 알아준 의사 덕분에 세계 최초로 성전환 수술에 도전한다. 당시 유럽과 덴마크에서 이 사건은 하나의 큰 이슈였다. 1930년 10월, 덴마크 국왕은 에이나르를 여성으로 인정하고, 동성 간의 결혼이 합법화되지 않았으므로 둘의 결혼을 무효화 승인해준다.

여름날(이젤 뒤에 있는 에이나르 베게너, 누드 릴리, 아코디언을 든 엘나 테그너, 책을 든 출판자 부인 기요)
A Summer Day(Einar Wegener behind the easel, Lili nude, Elna Tegner with accordion, publisher wife Mrs. Guyot with book), 1927

릴리는 2년간 총 다섯 번의 수술을 했지만 1931년, 49세의 나이에 성전환 수술로 인한 면역 거부 반응으로 마지막 수술 중 세상을 떠난다. 릴리가 세상을 떠날 때까지 실제 게르다는 릴리에게 정기적으로 꽃을 보내주며 지속적인 지지를 해주었다. 게르다는 릴리가 떠난 뒤 재혼했지만, 남편이 직장을 잃어 가정형편은 더 어려워졌다. 게다가 게르다의 그림은 트렌드에 맞지 않아 인기가 줄었고, 결국 그녀는 고향인 덴마크에서 근근이 크리스마스카드나 엽서에 일러스트를 그리며 빈곤하게 살다가 삶을 마감했다. 다행히 영화 〈대니쉬 걸〉의 개봉으로 인해 두 사람의 삶이 세상에 알려졌고, 2016년 고국 덴마크 아르켄 현대 미술관Arken Museum of Modern Art에서 게르다의 전시가 열리며 여성 화가로서 개성 있는 화풍과 좌표로 미술사에서 재조명받고 있다.

인물 검색을 해보면 게르다의 배우자로 '릴리 엘베'라는 이름이 적혀 있다. 세상을 떠나서도 '릴리'라는 이름을 지킨 것 같아 괜스레 마음이 놓인다. 1920년대 트랜스젠더라는 개념 자체가 존재하지 않았던 시절, 그녀는 기록상 세계 최초로 자신이 원하는 진정한 자아를 찾기 위해 성전환 수술을 한 여자로 남았다. 지금보다 훨씬 성에 대한 인식이 편협했던 사회에서 그 누구보다 자신이 원하는 자아를 찾으려고 수많은 편견과 위험을 무릅쓰고 도전했던 과정이 릴리에게는 고통이 아닌 행복이었을 것이다.

누군가를 온전히 사랑한다는 것은 온전히 이해한다는 것과 같은 말이 아닐까? 내가 사랑하는 사람이 나를 더 사랑해주길 바라는 것도 사랑이지만, 그가 행복하기 위해 나는 어떤 사람이 될 수 있을지 고민하는 것도 사랑이라는 것을 에이나르의 부인이자 '릴리'의 진정한 친구였던 화가 게르다를 통해 배웠다.

게르다 베게너의 그림 속 '릴리'가 우리에게 묻는 듯하다.

"당신은 당신이 원하는 모습으로 살아가고 있나요?"

◆ 게르다 베게너 Gerda Wegener

출생	1886.3.15 (덴마크 하데르슬레우시)
사망	1940.7.28 (덴마크 프레데릭스베르)
국적	덴마크
활동 분야	회화
주요 작품	〈하트의 여왕(릴리)Queen of Hearts(Lili)〉(1928), 〈릴리 엘베(에이나르 베게너)Lili Elbe(Einar Wegener)〉(1922), 〈 녹색 깃털 부채를 든 릴리 엘베의 초상Lili with a Feather Fan〉(1920), 〈모자를 쓴 두 여자(릴리와 친구)Two Cocottes with Hats(Lili and friend)〉(1925), 〈릴리 엘베Lili Elbe〉(1928)

팜므파탈

Les femmes fatales,
1933

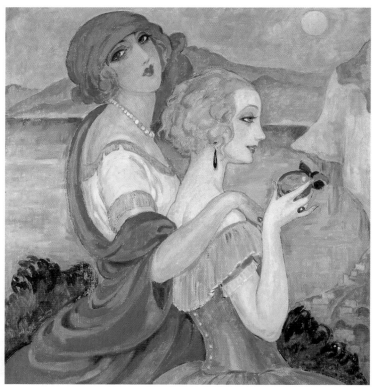

아나카프리로 가는 길

Sur la Route d'Anacapri,
1922

게르다 베게너 자화상 Portrait of a young woman

참고 문헌

참고 문헌

| 논문

Andre' Mellerio(1913), 「Odilon Redon(Paris: Societe pour I'Etude de la Gravure Francaise)」, pp.131~132

Isabel Louise Taube(2004), 「Rooms of memory: The artful interior in American painting, 1880 to 1920(Childe Hassam, William Merritt Chase, Edmund Charles Tarbell)」, University of Pennsylvania

Joosten, J.M. & Welsh, R. P.(1969), 「Two Mondrian sketchbook: 1912~14」, Amsterdam: Meulenhoff International nv

Karhio, A.(2012), 「Seamus Heaney, Paul Durcan and Hugo Simberg's "Wounded Angel"」, 『Nordic Irish Studies Vol.11 No.1』, Aarhus, Denmark: The Centre for Irish Studies

Michael Wilson(1978), 「The work of Odilon Redon」, pp.7, Oxford, phaidon press, pp. 7

강수빈(2020), 「모리스 드니(Maurice Denis) 작업의 다층적 조명: 종합주의 에서 총체예술로의 전이」, 홍익대학교 대학원

강화덕(2012), 「미국의 사실주의 화가 비교 연구 : 윈슬로 호머와 앤드류 와 이어스를 중심으로」, 강원대학교 교육대학원

박은정(2002), 「P. KLEE작품에 나타난 조형성 연구」, 경기대학교

변영선(2016), 「인상주의 회화에 나타난 빛과 색채의 연구」, 강릉원주대학 교 교육대학원

송지유(2021), 「앙리 마티스 작품에 나타난 색채표현의 심리적 특성 연구」, 신라대학교 상담치료대학원

유미숙(2005), 「몬드리안을 중심으로 본 기하학적 추상」, 단국대학교

이민경(2009), 「파울 클레의 작품에 나타난 아동화적 특성에 관한 연구」, 강원대학교 교육대학원

이영님(2013), 「오딜롱 르동의 삶과 작품에 관한 연구」, 호남대학교 대학원

이화진(2022), 「카스파르 다비트 프리드리히의 풍경화에 나타난 고딕 폐허의 양가성」, 『서양미술사학회논문집 학술저널서양미술사학회 논문집 제56집』, p.127~147

전혜숙(1985), 「몬드리안 그림에 있어서의 수직. 수평선 연구」, 이화여자대학교 대학원, pp.1~147

정홍숙, 김은하(2003), 「로렌조 알마 타데마(Lawrence Alma-Tadema) 회화에 나타난 고전주의 의상 분석」, 『생활과학논집(Chung-Ang Journal of Human Ecology) Vol.18』, 중앙대학교 생활문화산업연구소

진솔샘(2017), 「피에르 보나르(Pierre Bonnard, 1867 1947)의 '목욕하는 여성' 작품 연구」, 숙명여자대학교 대학원

| 전시 도록 및 해외 도서

『미국 인상주의 특별전: American Impressionism』(씨디지(CDG), 2012)

LE SIDANER(Galerie Georges Petit, Henry Floury, Paris, 1928)

Lili Elbe, Niels Hoyer Editor, James Stenning Translator, 『Man Into Woman: The First Sex Change』

Mauclair Camille, 『Henri Le Sidaner』(The Oblous Press, 2019)

| 단행본

가비노 김 저, 『앙리 마티스, 신의 집을 짓다』(미진사, 2019)

강은영 저, 『소호에서 만나는 현대 미술의 거장들』(문학과지성사, 2000)

게르베르트 프로들 저, 정진국, 이은진 역, 『KLIMT 구스타프 클림트』(열화당, 1991)

길다 윌리엄스 저, 김효정 역, 정연심 감수, 『현대미술 글쓰기』(안그라픽스, 2016)

김경란 저,『프랑스 상징주의』(연세대학교 대학출판문화원, 2005)

김동규 저,『멜랑콜리 미학』(문학동네, 2010)

김현화 저,『미술, 인간의 욕망을 말하고 도시가 되다』(이담북스, 2010)

노버트 린튼 저, 윤난지 역,『20세기의 미술』(예경, 2003)

다이애나 뉴월 저, 엄미정 역,『인상주의』(시공아트, 2014)

로런스 고윙 저, 이영주 역,『마티스』(시공아트, 2012)

로리 슈나이더 애덤스 저, 박은영 역,『미술사방법론』(서울하우스, 2014)

류승희 저,『화가들이 사랑한 파리』(아트북스, 2017)

마이클 키엘만 저, 박상미 역,『우연한 걸작』(세미콜론, 2009)

마크 A 치담, 마이클 앤 홀리, 키스 막시 편저, 조선령 역,『미술사의 현대적 시각들』(경성대학교출판부, 2007)

마틴 베일리 저, 이한이 역,『반 고흐, 프로방스에서 보낸 편지』(허밍버드, 2022)

매튜 키이란 저, 이해완 역,『예술과 그 가치』(북코리아, 2010)

메리 매콜리프 저, 최애리 역,『벨 에포크, 아름다운 시대』(현암사, 2020)

멜 구딩 저, 정무영 역,『추상미술』(열화당, 2003)

모리스 세륄라즈 저, 최민 역,『인상주의』(열화당, 2000)

몽테뉴 저, 민희식 역,『몽테뉴 수상록』(육문사, 2013)

박일호 저,『미학과 미술』(미진사, 2019)

빈센트 반 고흐 저, 신성림 편역,『반 고흐, 영혼의 편지 1』(위즈덤하우스, 2017)

빈센트 반 고흐 저, 박은영 역,『반 고흐, 영혼의 편지 2』(위즈덤하우스, 2019)

사라 카우프먼 저, 노상미 역,『우아함의 기술』(뮤진트리, 2017)

송미숙 저,『미술사와 근현대』(성신여자대학교출판부, 2003)

수잔네 다이허 저, 주은정 역,『피에트 몬드리안』(마로니에북스, 2022)

시모나 바르톨레나 저, 강성인 역,『인상주의 화가의 삶과 그림』(마로니에북스, 2009)

실반 바넷 저, 김리나 역,『미술품 분석과 서술의 기초』(시공사, 2006)

에밀 베르나르 저, 박종탁 역,『세잔느의 회상』(열화당, 1995)

염명순 저, 『태양을 훔친 화가 빈센트 반 고흐』(미래엔아이세움, 2001)

오광수 저, 『쿠르베』(서문당, 1994)

요세프 파울 호딘 저, 이수연 역, 『에드바르 뭉크』(시공아트, 2010)

울리히 비쇼프 저, 반이정 역, 『에드바르 뭉크』(마로니에북스, 2020)

유성혜 저, 『뭉크: 노르웨이에서 만난 절규의 화가』(아르테, 2019)

율리아 포스 저, 조이한, 김정근 역, 『힐마 아프 클린트 평전』(풍월당, 2021)

이광래 저, 『미술 철학사 1』(미메시스, 2016)

이동섭 저, 『반 고흐 인생 수업』(아트북스, 2014)

이윤구, 조우호 저, 『미술실에서 미술관까지』(미진사, 2013)

이정아 저, 『내 마음 다독다독, 그림 한 점』(팜파스, 2015)

이주헌 저, 『눈과 피의 나라 러시아 미술』(학고재, 2006)

이주헌 저, 『느낌 있는 그림 이야기』(보림, 2002)

이주헌 저, 『지식의 미술관』(아트북스, 2009)

이주헌 저, 『클림트: 에로티시즘의 횃불로 밝힌 시대 정신』(재원, 1998)

이주헌 저, 『혁신의 미술관』(아트북스, 2021)

이주헌 저, 『화가와 모델』(예담, 2003)

이진숙 저, 『러시아 미술사』(민음인, 2007)

이택광 저, 『반 고흐와 고갱의 유토피아』(아트북스, 2014)

이희숙 저, 『스칸디나비아 예술사』(이담북스, 2014)

장 뤽 다발 저, 홍승혜 역, 『추상미술의 역사』(미진사, 1994)

잭 플램 저, 이영주 역, 『세기의 우정과 경쟁: 마티스와 피카소』(예경, 2005)

전영백 저, 『세잔의 사과』(한길사, 2021)

전원경 저, 『클림트: 빈에서 만난 황금빛 키스의 화가』(아르테, 2018)

정금희 저, 『파울 클레: 음악과 자연이 준 색채 교양곡』(재원, 2001)

정홍섭 저, 『혼자를 위한 미술사』(클, 2018)

제이 에멀링 저, 김희영 역, 『20세기 현대예술이론』(미진사, 2015)

제임스 H 루빈 저, 김석희 역, 『인상주의』(한길아트, 2001)

제임스 휘슬러 저, 박성은 역, 『휘슬러의 예술 강의』(아르드, 2021)

조정환 저, 『예술인간의 탄생』(갈무리, 2015)

진중권 저, 『놀이와 예술 그리고 상상력』(휴머니스트, 2005)

진중권 저, 『진중권의 서양미술사: 인상주의 편』(휴머니스트, 2021)

최혜진 저, 『북유럽 그림이 건네는 말』(은행나무, 2019)

카린 H.그림 저, 하지은 역, 『인상주의』(마로니에북스, 2010)

캐럴라인 랜츠너 저, 김세진 역, 『앙리 마티스』(알에이치코리아, 2014)

캐서린 잉그램 저, 아그네스 드코르셀 그림, 이현지 역, 『디스 이즈 마티스』
(어젠다, 2016)

케네스 클라크 저, 이재호 역, 『누드의 미술사』(열화당, 2002)

파스칼 보나푸 저, 심영아 역, 『몸단장하는 여자와 훔쳐보는 남자』(이봄,
2013)

페터 한트케 저, 배수아 역, 『세잔의 산, 생트빅투아르의 가르침』(아트북스,
2020)

피에르 카반느 저, 정숙현 역, 『고전주의와 바로크』(생각의나무, 2011)

하요 뒤흐팅 저, 김은지 역, 『파울 클레 Paul Klee』(예경, 2010)

한스 M.빙글러 저, 김윤수 역, 『바우하우스』(미진사, 2001)

호박별 저, 문지후 그림, 이주헌 감수, 『명화로 만나는 재미난 동물 친구들』
(시공주니어, 2010)

호아킨 소로야 저, 『Joaquin Sorolla 바다, 바닷가에서』(에이치비프레스,
2020)

홍민정 저, 『북유럽 인문 산책』(미래의창, 2019)

홍석기 저, 『인상주의: 모더니티의 정치사회학』(생각의나무, 2010)

파울 클레 저, 박순철 역, 『현대미술을 찾아서』(열화당, 2014)

에른스트 H. 곰브리치 저, 백승길, 이종숭 역, 『서양미술사』(예경, 2003)

캐롤 스트릭랜드 저, 김호경 역, 『클릭, 서양미술사』(예경, 2012)

H.W. 잰슨, 앤소니 F. 잰슨 저, 최기득 역, 정점식 감수, 『서양미술사』(미진
사, 2008)

정금희 저, 『프리드리히』(재원, 2005)

실비 푸알르베 저, 마얄렝 구스트 그림, 조정훈 역, 『슬픔을 모으는 셀레스
탱』(키즈엠, 2012)

로버트 휴즈 저, 최기득 역, 『새로움의 충격』(미진사, 1995)

허버트 리드 저, 박용숙 역, 『예술의 의미』(문예출판사, 2007)

| 웹 사이트

「APOLLO」 Alma-Tadema deserves to be loved again

Martin Oldham 13 JULY 2017

https://www.apollo-magazine.com/alma-tadema-deserves-to-be-loved-again/

「DailyART」 Zinaida Serebriakova, First Famous Female Russian Artist

ELIZAVETA ERMAKOVA 10 DECEMBER 202116 MIN READ

https://www.dailyartmagazine.com/zinaida-serebriakova-russian-artist/

「Artnet News」 10 Facts That Change the Way You See Piet Mondrian, From His Inventive New Biography

How well do you think you know the Dutch painter?

Terence Trouillot, July 3, 2017

https://news.artnet.com/art-world/piet-mondrian-new-biography-1007222